俊著

中國歷代畫派新論

藝術家

封面圖／元　方從義　神嶽瓊林圖(部分)　水墨設色畫
封底圖／唐　張萱　搗練圖(部分)　絹本設色
右頁圖／清　王時敏　杜甫詩意圖冊之一　39×25.5cm　水墨設色　北京故宮博物院藏

目　錄

中國歷代畫派新論　　序

有幸於今年春，在新加坡重逢本書作者劉奇俊先生，暢談書畫。奇俊先生是我老友劉作籌均量先生之私塾弟子，名師出高徒，受均量先生薰陶既深。於是對中國藝術涉獵越來越廣泛，經常撰些這方面文章，受到各方面的青睞。

劉奇俊先生近來撰成《中國歷代畫派新論》一書，將在台北藝術家出版社付梓發行。今春在新加坡之時，承《新明日報》總編輯杜南發先生力荐，付託爲之校讎、題簽，並撰序文。念故友虛百齋主人的情誼難忘，未便執意推卸，勉爲其難。攜稿回盛京瀋陽，趁空逐篇校對。因事務繁冗，資料查核不易，僅就所能記憶所及，勉爲綴補，庶幾不負好友囑托之美意。

在一邊校對一邊思考的同時，我發現奇俊先生的書稿，採用以歷代流派爲中心，加以闡明其歷史發展過程及其各流派的承傳特點，有別於今之美術史家，按朝代分章節撰述的體例，儘管主題內容說的是各個時代的畫派，事實上他基本將歷代畫史包括無遺。的確是別開生面的一部中國繪畫史。

從闡述分析各派著手，使讀者感覺到開門見山，能夠更直接抓住畫史的主要命脈，避免紛繁複雜的敘述，特別是對具有初步知識的讀者，可收捷徑之功。

歷史處在不斷演進之中，而知識隨著時代積累豐富起來。一成不變的事物，終歸要被歷史所淘汰。科學的發展歷程是如此，而文藝上層建築也不能例外。惟有掌握時代的脈搏，自覺地爭取主動，才能跟上或超越時代，恰好是社會益臻完善進步的原動力。我校完這本新書之後，浮想不斷，慶幸中國繪畫史出現嶄新的面貌，呈現在讀者的面前，一新耳目，應當說是難能可貴的創舉！

也許有人對我上面的說法有不同的看法，可以理解。不過我對學術上的觀點，不拘一孔之見，只要是言之成理，持之有故的，都應該予以考

慮，也許正是海納百川，是每一個在學術上卓有成就的不二法門。

據我所知，劉奇俊先生的專業是建築工程。一九九○年初至九二年初，他曾在遼寧省大連市負責建設中國第一家現代化水泥工廠的工程。他業餘研究中國繪畫史，因工作關係，遊遍世界各地，我在一九九○年十月初與奇俊先生第一次見面，他是趁假期之便，特地從大連到盛京瀋陽的遼寧省博物館研討歷代名畫與文獻。

奇俊先生接觸到世界各地美術館收藏的中國歷代繪畫作品與文獻，更主要的是劉均量先生豐富的藏品，引起他的注意，從而逐步探討，形成自成體系的構思，這就是十分可貴的實踐，值得稱道。

儘管在引用材料和學術觀點上，間或不同於前人立論之處，有差誤與缺欠，未必能影響著者立論的宏旨。

明晚期董其昌倡導畫派分南北宗之說，貶北派頌南派的論點，對當時及後來的影響不可輕視，有清一代在朝派繪畫所以出現低潮，直接與董氏的學說有關。而奇俊先生能以獨自的見解，不加主觀的評論，從客觀上闡述明末清初直至現代以來各流派的來龍去脈，當然，其中也包括作者他本人的觀點在內。

所謂「真理愈辨則愈明」，尤其是意識形態方面的，更適合這一法則。

我之所以願意為這本書題簽撰序，並非僅僅是為了友誼而出此，注意這部著作標新立意的手法，益之以充實可信的資料，由側面的角度看歷代畫派的前因後果，即是存在某些不夠全面之處，但他的開拓和敬業精神，值得我們認真研究和嘉勉。

楊仁愷

遼寧省博物館名譽館長

2000年於盛京沐雨樓中

導言

中國，有著悠久的歷史，是世界古老文明國家之一。而在中國本身的文化中，民族的傳統美術佔著非常重要的地位。

從新石器時代重要遺址西安半坡所出土的彩陶，我們看見畫著互相追逐的魚，還有跳躍的鹿，都一樣地給予我們美的享受，立刻覺得中國的原始人在美術的創作上，已有高超的藝術才華。

一九四九年長沙楚墓出土的戰國帛畫〈人物龍鳳〉，充滿著神秘的色彩，是屬於神話故事畫。這個無名的古代畫家，把現實生活中的人物和想像中的龍、鳳、夔等在同一畫面出現，讓我們看到這張以線造型誇張和變形的浪漫的藝術手法，為中國以後的繪畫，創下堅實的基礎。

春秋戰國的動亂時代，並沒有使中國的美術停下腳步。當秦始皇以他的雄才大略統一中國，建立了一個龐大的封建帝國，他也是十分注重美術的發展。當我們到西安東面的驪山，見到原野上矗立一座大型的新建博物館，那便是臨潼秦始皇陵兵馬俑出土所在地。這裡所挖掘的武士俑、陶馬、戰車，總共將近萬件，令人嘆為觀止。而兵馬俑的藝術特色，是高度寫實性，令世人認識秦代中國的雕塑藝術已震撼人心。遺憾的是一直到今天，我們尚未發現秦代的壁畫，無法談論它繪畫上的成就。

一九七二年在湖南長沙馬王堆發掘的〈西漢T形帛畫〉，使世人覺得中國漢代的繪畫藝術，比之晚周的〈人物御龍〉帛畫，更加進步了！〈西漢T形帛畫〉的人物畫形象生動，線條活潑，色彩豐富。在洛陽西漢的墓室中，又出現了漢代壁畫。它的內容是描繪楚霸王與劉邦各懷鬼胎的「鴻門宴」。拿這幅壁畫與馬王堆銘族帛畫的工筆重彩畫法做比較的話，一細一粗，是完全不同的風格。〈鴻門宴〉是屬於寫意式的，故比較豪放。但，它們也有相同之處，就是兩者都是古樸線描，細勁，屬於「高古游絲」的畫法。〈軺車衛從畫像磚〉是在四川德陽出土的磚畫。圖中的馬張口嘶鳴，騰驤而起，而地上的另一位疾行人，彷彿是與駿馬互相呼應。表現出這幅畫充滿著動感。

儘管從秦、漢所遺留下來實物，足以證明那個時候中國的美術已經非常發達。但是，這些藝術的創作者並沒有把他們名字留下來，也許當時的畫家被當成了「工匠」，沒法登堂入室。一直到東漢末年，才開始有文人和士大夫參加繪畫活動，但他們沒有實物和名字留下來。

三國、魏晉、南北朝（220至581年）的三百六十多年間，是中國一個大動亂的時代。三國被西晉統一，隨即又被北方胡人入侵，晉室南遷，成立東晉。東晉亡，南方的漢族又相繼建立了不同政權，北方各少數民族亦不甘示弱，互相割據爭雄，建立了十六國，最後南北朝才被隋所統一。

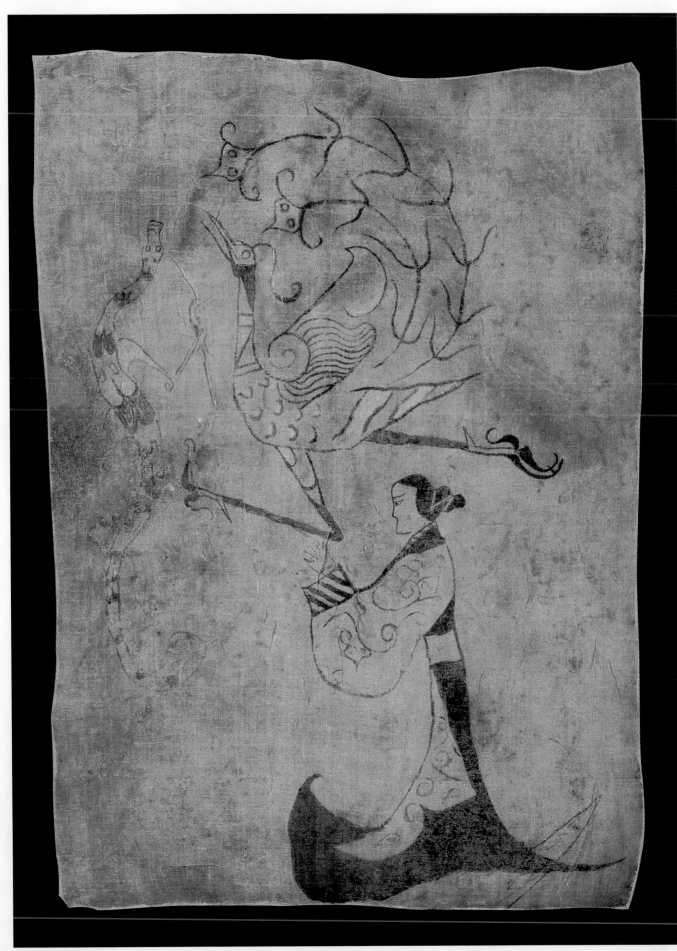

戰國　人物龍鳳帛畫　31.2×23.2cm　1949年長沙出土　湖南省博物館藏

　　戰亂固然不能使人民得到長久性的安居樂業，但由於流亡、遷徙、逃難而造成了中華各民族在文字、語言、思想、藝術的互相融會。而中國傳統的儒家思想逐漸被打破。在東漢開始從印度經西域傳來的佛教，漸漸在中國的土地上繁盛起來。佛教的文化如建築、繪畫、雕塑、石窟藝術等在流傳到中國之後又變成了中華民族的藝術情操。偉大石窟藝術如敦煌、雲岡、麥積山、龍門就是在這個時候誕生的，而畫家更是不斷湧現，中國的專業畫家也終登上了歷史的舞台。

　　六朝所出現的一大批專業畫家之中，曹不興是享有盛名的第一人，他是中國佛像畫的始祖。他的學生衛協是一代名家，他改變了中國的美術風格。遺憾的是他們都沒有作品留下來。但是，衛協的學生東晉顧愷之，也是曹不興的再傳弟子。他是一位傑出的寫實人物畫家，他的傳世作品〈女史箴圖〉、〈洛神賦圖〉雖傳為宋人摹本，但風格依在，我們仍可看到「春蠶吐絲」線描的自然流暢，以及顧愷之的毫不雕琢的高度造型藝術。繼顧愷之之後，劉宋的陸探微、蕭梁的張僧繇，都是非常特出的畫家，故稱之為「六朝三傑」，他們影響後代繪畫甚深，尤其是張僧繇所創的「沒骨」畫法，運用暈染方法增加了色彩表現效果，是中國畫基本性的改革。

　　隋統一中國之後，對政治改革與經濟的復甦，有不少貢獻，在建築與美術上，亦同樣做了不少有意義工作。只是隋煬帝後期的生活越來越荒唐，終於被唐李淵所滅。當雄才大略的唐太宗從李淵手上接過政權之後，大展鴻圖。唐朝經過貞觀之治，社會秩序安定，經濟繁榮，軍強馬壯。當國家富強昌盛，人民生活富裕，繪畫藝術亦是名家輩出。唐代是中國美術史上的第一個高峰。

　　「唐代二大家」的閻立本和吳道子，對中國的人物畫藝術有功不可沒的貢獻。張萱和他的弟子周昉所創的「綺羅畫派」，把中國的仕女畫變成了一個獨立畫科，而他們不但影響了五代的周文矩和顧閎中，同時也影響日本美人畫的動向。韓幹所畫的馬，直接影響宋代李公麟與元代的趙松雪的畫馬藝術，但「馬」沒法子成為獨立的畫科。

　　被明代董其昌稱為「北宋山水」的奠基人的是唐代李思訓。他發揮了隋代展子虔青綠山水畫風格，讓「金碧山水」登上了畫史舞台的頂峰。另一位被董其昌稱為「南宗山水」師尊的是王維，他用水墨把詩與畫結合在一起，對後世的文人畫發展，影響深遠。

　　中晚唐以來，藩鎮勢力日益龐大，加上皇帝無能，導致唐滅亡之後的軍閥割據的場面。這就是中國歷史上的另一個混亂時期，稱之為「五代」。在戰亂的日子裡，人民的生活是困苦的。但由於西蜀與南唐的得天獨厚，地方富庶，交通發達，商業經濟還是得到發展，金陵（今之南京）與成都，依然日益繁榮，美術也同樣得到發展。

[右頁圖]
西漢　彩繪T形帛畫
（部分）　1972年馬王堆漢墓
出土　湖南省博物館藏

西蜀皇帝提倡文學藝術，建立畫院，網羅天下著名畫家。南唐的皇帝李後主，本身是一大詞人，亦設畫院，供奉畫家，如周文矩和畫〈夜宴圖〉的顧閎中，便是他畫院中人。

五代西蜀和南唐的繪畫藝術，最大貢獻的卻是花鳥畫。這就是美術史上所稱的「徐派花鳥」的徐熙，與「黃派花鳥」創立人黃荃。兩家的特長是徐派野逸，黃家富貴。前者風格影響到明代沈周、陳道復、徐渭。他們把野逸風格加以發展，成為寫意花鳥畫。後者卻成為院體花鳥畫典型風格，是色彩妍麗花鳥畫。

宋太祖在奪得後周的政權，建立了宋朝帝國。他設立翰林圖畫院，鼓勵畫家從事繪畫生產。宋代畫院經過了近百年的發展，建立了具有鮮明風格的「院體畫」。宋徽宗趙佶當政之時，朝政不理，卻親力親為地管理皇家畫院，樹立了一套完整的畫院制度。這位「獨不能為君」的宋徽宗還創立了「宣和畫派」的王國，他便是這個王國的英明皇帝。他成為美術史上永遠被歌頌的帝王。他的不朽風格是用筆精細有勁，一派富貴艷麗的情調，這種風格對明清院體畫的影響是非常深刻。

兩宋的繪畫，可以說是在中國美術史繼唐之後所建立的另一個高峰。宋代除了趙佶的「宣和畫派」之外，更有以山水畫著名的北宋三大畫派：

1.中原畫派：荊浩、關仝、范寬。

2.山東畫派：李成、王詵、郭熙。

3.江南畫派：董源、巨然。

接著李公麟更以「白描」的畫法，獨創「細體畫派」。梁楷以他的飄逸瀟灑的「瘋子」行為，打下了「簡筆畫法」的江山。張擇端卻用寫實的手法，開創「民俗畫派」的道路。米南宮父子以墨點創造了煙雲濛濛的「米點山水」，站穩在畫史上。南宋畫院的李唐、劉松年、馬遠、夏圭被譽稱為「南宋四家」。由於兩宋皇帝的設立畫院，使兩宋的名家層出不窮。而不與畫院為伍的宋代文學家文同和蘇東坡，卻以詩人文人的修養，創造了以墨畫竹的文人畫情趣，世稱「湖州竹派」，一味追求逸筆草草的筆墨韻味，他們影響到後來文人畫家。

元代的繪畫在趙子昂主張追逐「古意」之下，把宋代的文人畫發展到另一個高峰。「元四家」便是元代的代表畫家。他們注重空靈的意境，好以枯筆作畫。元四家之首的黃公望創意悽愴，吳鎮景色清逸，倪雲林造意幽淡，王蒙繁密如林。他們發揮己長，為明清兩代的繪畫流派，鋪出一條康莊的大道。

明代從朱元璋滅了元之後，初期畫風仍承元四家傳統，以王孟端、徐幼文諸人為代表。迄宣德年間，始追隨宋代建立了皇家畫院。儘管明代畫院規模的官制與宋不同，但藝術風格上，卻是與宋代「院體畫」一脈相傳。「戴進」繼承「南宋四家」的風格，而變革成為自己的風格。因他是浙江人，所以在他影響下的畫家統稱為

「浙派」，吳偉在戴進的基礎下，把「浙派」發揮到筆墨縱姿，奇逸瀟灑。藍瑛在「浙派」的影響下，另起爐灶，創立了「武林畫派」。

江南蘇州一帶，自元代以來便是商業中心，同時也是士大夫、文人、畫家集中的地方。明代的正統畫派「吳派」，便是在這裡誕生的。「吳門四家」的沈周、文徵明、唐寅、仇英的藝術成就是驚人的。在他們當中，不但有深遠的意境，筆墨的韻律，更有翩翩的文雅情趣，所以「吳派」可以說是明代正德到嘉靖年間畫壇的盟主。繼「吳派」而執明代畫壇牛耳的是董其昌所創立的「松江畫派」。董其昌所立的畫分「南北」二宗的畫論，直接影響後世的論畫者的態度，而他的主張「復古」的繪畫觀念，同樣影響到清代三百年的畫壇。至於明末的人物畫家陳洪綬的「老蓮畫派」，他追隨唐、宋之風，對版畫插圖作出了相當大的貢獻。

明末清初的畫壇，那可真是熱鬧了！當時被清代皇帝和貴族所看重的是「正統派」，他們便是主張倣古而不贊成突破的虞山派王翬、婁東派的王原祁。把他們兩人與王時敏、王鑑合在一起並稱「四王」。再加上吳歷、惲格合稱「清六家」。他們幾乎控制了清代畫壇三百多年的動向。

然而，明末清初亦有主張抒發自己感情的畫家。他們便是明朝遺民的「四大高僧」、「新安畫派」、「金陵八家」。四大高僧便是石濤、石谿、八大、弘仁，他們把功名置身度外，追求繪畫的純真性靈。儘管他們的畫不為當時皇帝與時人所重，然而，他們對後來畫家的影響，是「虞山派」、「婁東派」所不及的。至於「新安畫派」蕭雲從，「金陵八家」龔賢，同樣對後來畫壇是舉足輕重的。

清代宮廷，雖然沒有設立畫院，卻設內廷供奉、內務府司庫等以待畫家，這是由於清代建國初年的康熙、乾隆等都愛好繪畫藝術，才四方羅致畫家。而清廷設有如意館待詔，並羅致西方畫家郎世寧等人，在「中西交融」中，使畫院人物畫甚為特出。而曾鯨所領導的「波臣畫派」，使清代初期的肖像畫，在中國畫史上留下一個重要席位。

「揚州畫派」，是清代畫壇的一支獨秀，他們以鄭板橋、金農、黃慎、汪士慎、李鱓、高翔、羅聘、邊壽民、閔貞、李方膺、高鳳翰、鄭昶、華嵒等為代表，以文人的優雅心靈，畫出了各樣類型的文人畫，使清代中期的畫苑，留下光輝的一頁。

而清末的「海派」，以任伯年和吳昌碩最為著名，對近代繪畫界影響不淺。民國初年由高劍父、高奇峰昆仲和陳樹人所創的「嶺南畫派」，以傳統為基礎，並融會了東洋畫色彩，使中國畫又出現了新的面目，為時人所重。

從古至今，中國的美術流派，猶如天馬行空，不停地出現壯闊波瀾。而各個朝代的畫派，都是興風作浪的主力軍。我亦希望今日的畫壇，能再承先啟後，繼續推陳出新，為當代中國的畫壇建立更多不同風格的畫派。

1 繼往開來的六朝三傑

繪畫藝術是中國文化史上的一個重要環節，亦是中華民族寶貴文化遺產。儘管近年來所發現的新石器時代重要遺址西安村出土的彩陶，有互相追逐的魚、跳躍的鹿，使人覺得中國在很早的時候便有創作力極為高超的美術家。然而，真正在史上有記載的畫家，可以說是到了六朝（220至589年）才開始有正確線索可尋。

六朝，是中國歷史上魏晉南北朝的混戰局面。可是，這個時期卻是印度笈多王朝的佛教美術最繁盛的時代。印度的佛教美術家和美術作品，隨著佛教的東傳，亦不斷地來到中國的藝術土地上。再加上南北朝的統治王朝全力地發展佛教，如南朝首都建康（南京）一地，東晉初年有幾十座佛寺，到梁武帝的時候，已增加到幾百座佛寺。北朝自北魏建立政權之後，佛教亦同樣獲得迅速發展。如文成帝拓跋即位後，大興寺院，開鑿石窟，雕刻佛像，圖畫壁畫。孝文帝元宏時，北朝的佛教，達到頂峰。尤其是遷都洛陽之後，全國佛寺達三萬餘座之多。現在中國所存下來的新疆、敦煌、雲岡、龍門、麥積山等的石窟藝術，表現了當時佛教影響中國藝術的主要趨勢。而當時的士大夫嵇康、謝安、謝靈運等，都是能詩能畫的文學家。在歷史上被稱為「書聖」的王羲之，亦是這個時代的傑出書法家，他的〈蘭亭序〉，成為歷代書法的「聖經」。這個時期著名的畫家也是不勝枚舉。其中最著名的畫家，便是被畫史上稱為「六朝三傑」的顧愷之、陸探微、張僧繇等。

顧愷之是中國繪畫史上最早遺留有畫蹟的冠冕大畫家，同時也是最早的繪畫理論家。他的生平經歷，我們知道得甚少，這是因為古籍書上記載不多。而根據一些零星的資料，知道顧愷之字長康，小字虎頭，江蘇無錫人；生卒年代，推算起來大約是生於康帝建元二年（344年），卒於安帝義熙元年（405年）。

東晉　顧愷之（傳）
洛神賦圖之一
全圖27×572.8cm
絹本設色
北京故宮博物院藏

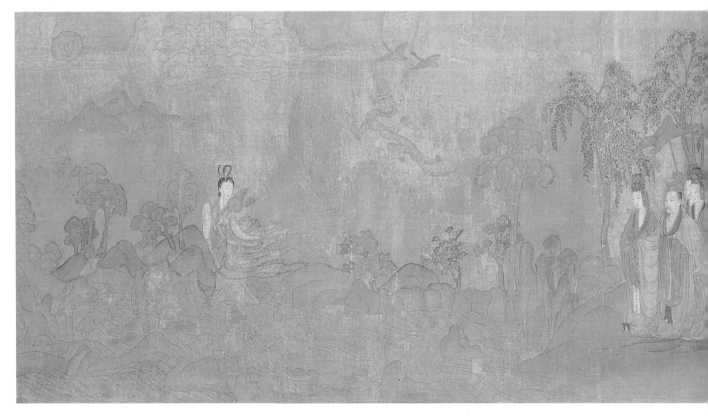

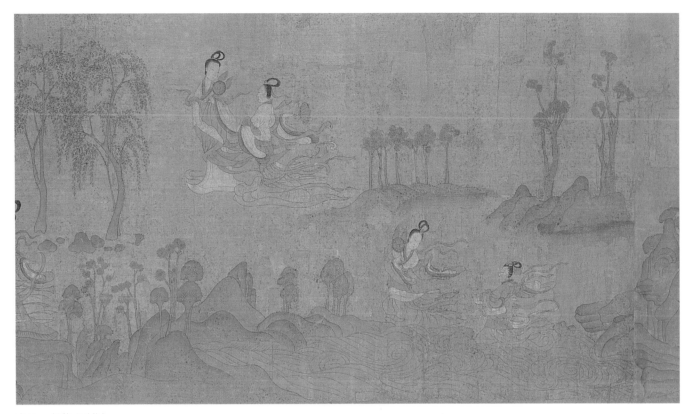

東晉　顧愷之(傳)
洛神賦圖之二
絹本設色
北京故宮博物院藏

東晉　顧愷之(傳)
洛神賦圖之三
絹本設色
北京故宮博物院藏

顧愷之是一個多才多藝又早熟的畫家。二十多歲在江寧(今南京)瓦棺寺作壁畫。根據張彥遠《歷代名畫記》引〈京師寺記〉云：

「……。及開戶，光照一寺，施者填咽，俄而得百萬錢。」

他自從以壁畫出名之後，畫名遠播，受到當時社會各階層人士的尊重。更何況顧愷之生於名門，父親悅之曾爲揚州別駕，歷尚書右丞；祖父名毗，在康帝時是散騎常侍，遷光祿卿；曾祖父也是吳晉的大官。因此，他配稱是在名門閥

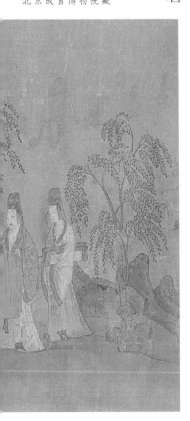

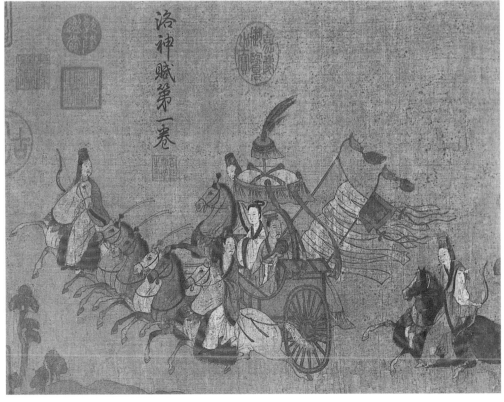

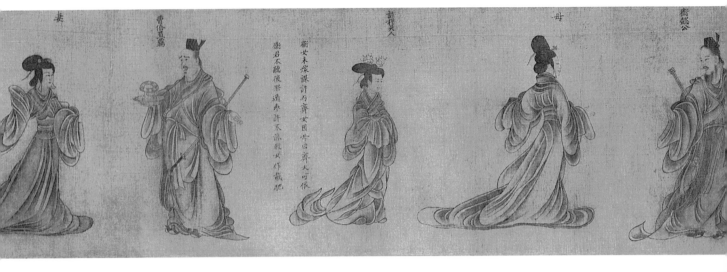

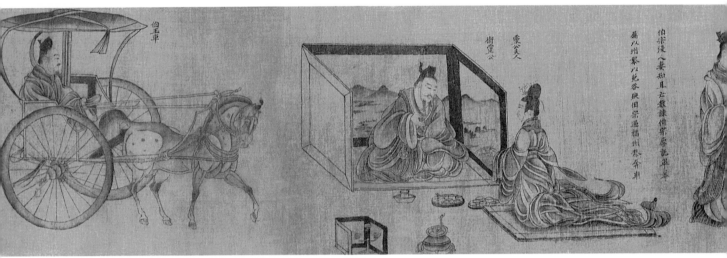

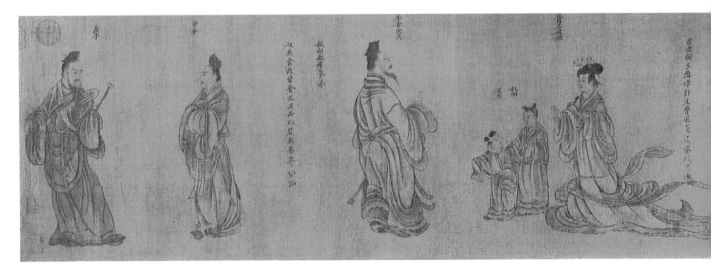

東晉　顧愷之（傳）
列女圖卷
25.8×470.3cm
絹本設色
北京故宮博物院藏

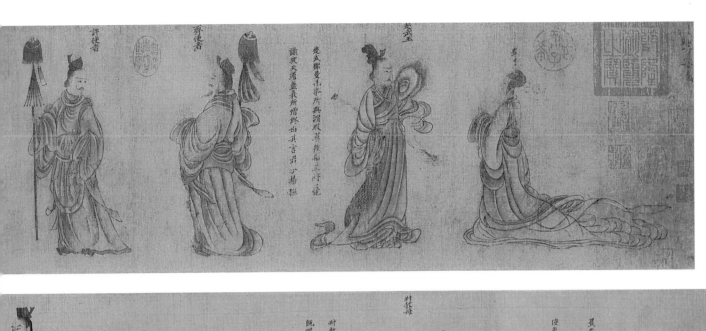

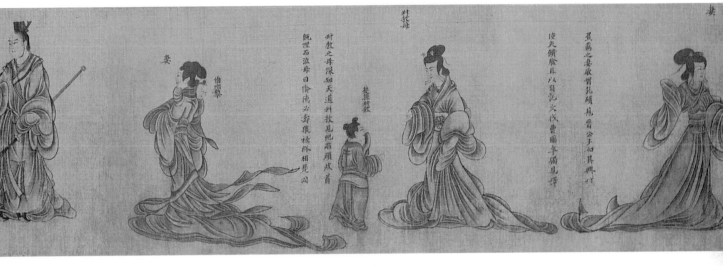

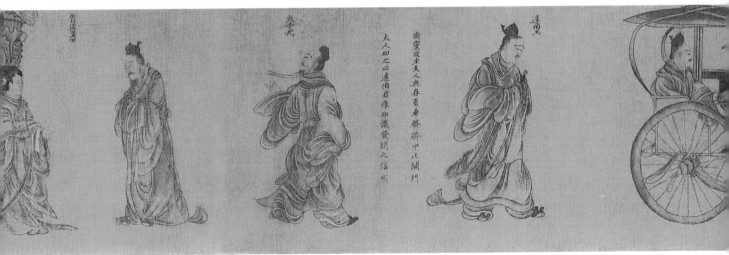

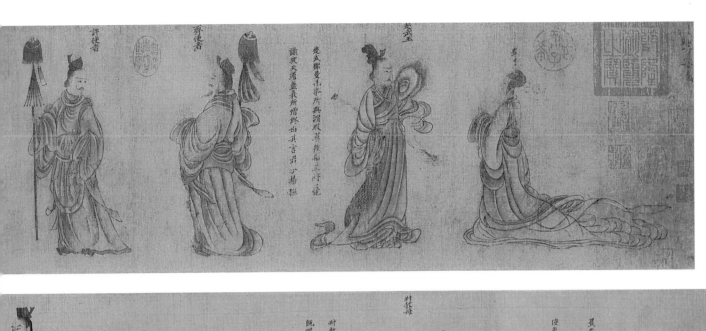

17

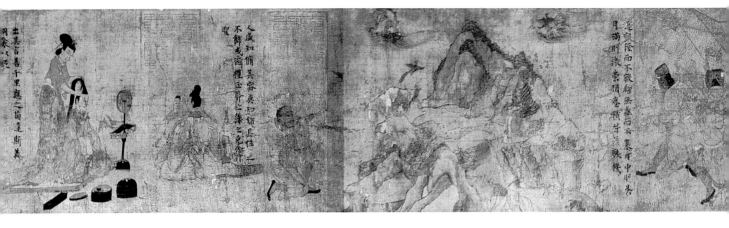

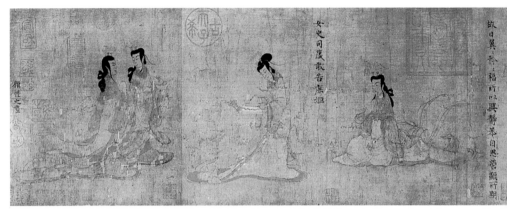

東晉　顧愷之（傳）
女史箴圖卷
全圖24.8×348.2cm
絹本著色
英國大英博物館藏

閣中成長的，承受庭訓，他小的時候，聰穎有才氣，博覽群書，擅長文學，工詩賦，多藝能，善書法。據說他多次與王羲之、獻之父子談論書法。而且他更是丹青的妙手。《晉書・顧愷之本傳》說：「俗傳愷之有三絕；才絕、畫絕、癡絕。」三絕的二絕是大家所知道的，但所謂癡絕是對他的慧黠與好矜誇、工諧謔等而說的。他為人是「癡黠點半」，實也是「率直通脫」。這種作風，正是魏晉名士的思想體現，顧愷之又怎能例外呢？

這位出自名門的大畫家顧愷之，做過大司馬桓溫的參軍，亦做過荊州都督殷仲堪的參軍，同時也受過當權者桓玄的器重。使得他一生過著豪華生活，而不必勞碌終生。

顧愷之畫蹟，留下來的不多。但散見於唐、宋記載中卻是不少，有如〈謝安像〉、〈桓溫像〉、〈列女仙〉、〈維摩詰像〉、〈雪霽望五老峰圖〉、〈蕩舟圖〉、〈廬山會圖〉、〈水府圖〉、〈水雁圖〉、〈中朝名士圖〉等。到了現在，僅僅留存下來的只有〈女史箴圖〉、〈洛神賦圖〉、〈列女圖〉，以及傳顧愷之作的〈斲琴圖〉，這都可作顧愷之畫風技法的研究。

〈女史箴圖〉是顧愷之根據西晉張華（茂先）所撰《女史箴圖》所畫的。這幅畫高約二十四・八公分，長約三四八・二公分，是橫卷形式，內容分為九段，畫與箴文相互參差插入。此圖本是清朝內府所藏，西元一九○○年庚子之役，八國聯軍攻陷北京，為英國所掠，現在是存放在英國倫敦大英博物館。另有兩卷為宋人摹本，藏在北京故宮博物院和遼寧博物館。此外還存有三本於世，風格不盡一致。

俗語說：「紙壽千年，絹壽八百。」此卷〈女史箴圖〉是絹本，顧愷之創作時間大約是西元三世紀，流傳至今已有一千五百年之久，故此在保存方面，是不大有可能。潘天壽在他所寫的《顧愷之》一書中，認為現在存下來的倫敦〈女史箴

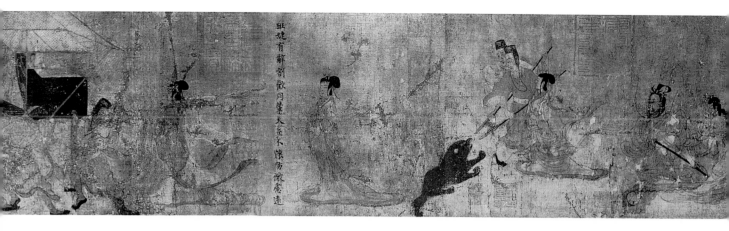

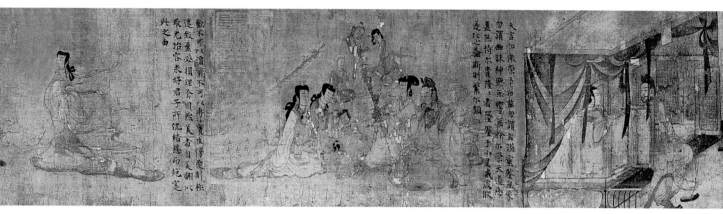

圖〉亦是摹本，是出於宋以前的名家手筆，這一點應是毫無疑義的。這卷摹本，全圖中的佈置、衣冠服飾、習俗、道具以及用筆設色等，都是奇古樸茂，不同凡響，必與原作相去不遠，對於研究顧愷之的畫風技法，有極高的價值。它早被宋代米芾的《畫史》和《宣和畫譜》所記載，後又被明代董其昌、項墨林、卞永譽等評論家、鑒賞家等所重視。

〈女史箴圖〉所表現的內容是結合了當代現實中典型生活，創造的九個不同畫面，使我們能看到中國四世紀的宮廷婦女的生活情形，以及中國的禮教和習俗，是一卷古代寫實的繪畫藝術品。顧愷之以他的生動彩筆，描畫出故事情節，並細微地刻畫出人物精神。

在中國卷軸畫方面，除在戰國墓和漢墓中所發現的帛畫之外，倫敦大英博物館藏的〈女史箴圖〉是最古老的了，所以是極有歷史性而又珍貴的古畫名跡。

顧愷之的另一幅〈洛神賦圖〉，也是連環圖性質的畫卷。這幅畫卷是根據魏大詩人曹植所做的哀感幻艷、輾轉思慕舊情人甄后而藉洛水女神來傾訴情緒的名作〈洛神賦〉的情節而畫成的。這是一篇千古傳誦的中國古典文學韻文，顧愷之用神來之筆，描畫出文中的精髓。在用筆方面，是與〈女史箴圖〉一致的，如水雲樹石、冠裳衣帶，都是生動無比，只是題材各異，〈洛神賦圖〉是比〈女史箴圖〉更為闊大繁複。

遺留到現在的〈洛神賦圖〉，共有以下五本：

· 第一本：現在藏在北京故宮博物院，是《石渠寶笈》初篇所著錄的稱為顧愷之真蹟本。雖筆法較為稚弱，卻是風趣樸實。故宮博物院的鑒定家定為宋人摹本，自然是相差不遠。

· 第二本：是存在遼寧博物院，是《石渠續編餘著》稱之為宋人摹本，與院藏本內容相同。但每段插書賦文，用筆流利，似南宋人高手所摹。

· 第三本：即是美國弗利爾美術館本，內容與形式與院藏本相同。惟首尾

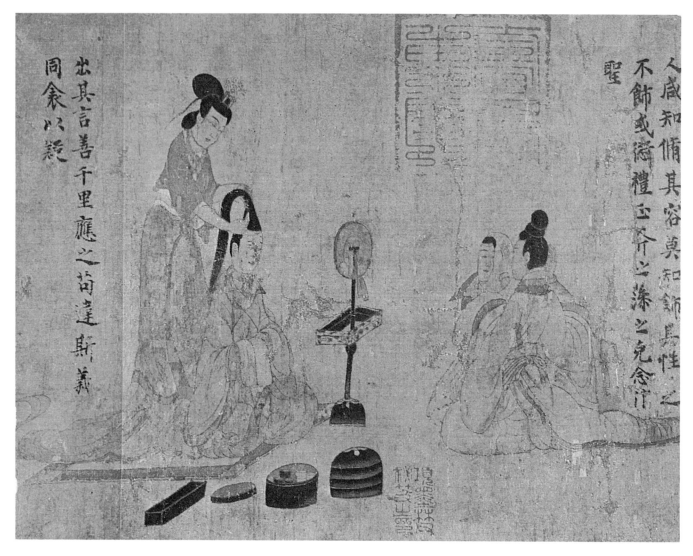

人咸知修其容莫知飾其性，性之
不飾或愆禮正，斧之藻之克念作
聖

出其言善千里應之苟違斯義
同衾以疑

東晉　顧愷之（傳）
女史箴圖卷（部分）
全圖24.8×348.2cm
絹本著色
英國大英博物館藏

損缺較多。

　　·　第四本：是《石渠》著錄中的又一本，稱為〈唐人洛神賦全圖〉本，現在也是藏在故宮的繪畫館。看它的風格，可能是從六朝本脫胎而來的。

　　·　第五本：即為日本人《支那名畫寶鑒》中所印之本，人物部位等，與〈唐人洛神賦全圖〉似為一稿，但山水樹石，全改為唐宋人風格。

　　以上第一本、第二本、第三本原是一稿，如佈景樹石，格法都是屬古的，如張彥遠說「伸臂布指，如冰澌斧刃。」然而，這卷傳統的著名古畫，不論是否出自顧愷之的親筆，或者是古代摹本，都一樣是中國千年前的重要繪畫寶藏，也是難得的文化遺產，大家都應該好好珍惜。

　　顧愷之不但能畫，也能寫畫論。根據《歷代名畫記》所載，有〈魏晉名臣畫讚〉最為重要，可惜這篇重要評論並沒有留傳下來。現在留傳下來的只有錄在《歷代名畫記》顧畫傳後的〈論畫〉、〈魏晉勝流畫讚〉、〈畫雲台山記〉等三篇畫論。文中之論見解精闢。如〈論畫〉中云：

　　「凡畫，人最難，次山水，次狗馬；台榭一定器耳，難成而易好，不待遷想妙得。」

　　這是一針見血的畫論。

　　顧愷之的藝術風格，潘天壽說他是「全由於南方環境風習與所有的性情思想相結合，而形成了一種江南畫派的風格罷了。」潘天壽的評語，是非常正確。我們觀賞顧愷之的畫，不難發現他所描寫的山水樹木花卉，都是取自江南一帶的多河流湖沼的實景，再經過遷想妙得而產生流水行地、春雲浮空的江南

水鄉意境。在人物方面，男子裙袖翩翩，女子衣帶飄舞，純是江南一帶生活習俗的寫照。

顧愷之的畫法，張彥遠在《歷代名畫記》中說：「緊勁連綿，循環超息，調格逸易，風趨電疾。」

這確實是他的一大特點。又由於他提出了「以形寫神」的要求，所以他畫中的人物，是十分注重在刻畫人物的內心活

說：「顧愷之、張墨、荀勗，師於衛協」。又說「衛協師曹不興」。

衛協，是西晉時人，善畫道釋與人情風俗。他的作品顧愷之稱其「巧密於情思」、「偉而有情勢」。衛協深得六朝人所重，有「畫聖」之譽。可惜他的作品沒有流傳下來。至於曹不興，是三國吳興人，在當時享有非常高的聲譽。他作巨幅畫像，須臾即成，而且技巧高妙，形

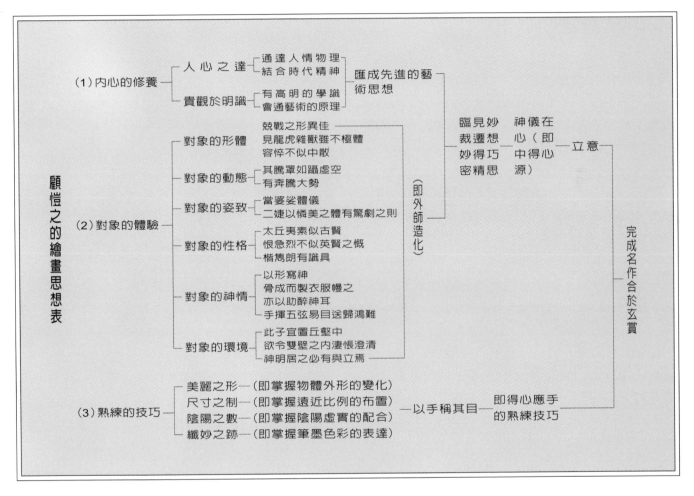

動，以及表情動態的一致性與複雜性。

潘天壽認為顧愷之的繪畫作品和理論著作，是後人學習和研究古代藝術的珍貴資料。現在就讓我輯錄潘天壽大師所整理的〈顧愷之的繪畫思想表〉，以供大家參考：

顧愷之是中國歷代畫壇的超重量級藝術大師。如果談到他師承何人，那麼不妨說他的畫是繼承了傳統的方式方法，有些地方是沿襲漢畫的。我們根據《歷代名畫記》〈敘師資傳授南北時代〉中

神俱佳，他所畫的佛像，更是逼真，而且題材豐富，故此在歷史上被稱為「佛畫之祖」。

顧愷之得到曹不興門生衛協的指導，再加上自己的天資和努力，故此他的畫自然能一日千里。

顧愷之對後來畫家的影響，也是非常之大。如南朝陸探微便師其法，此後如張僧繇、鄭法士、董伯仁、展子虔，以及唐代的閻立本、吳道子、周昉等，無不是摹寫顧愷之的畫蹟，受到他的畫法

的滋潤。

六朝三傑的另一位藝術大師便是陸探微。然而，他的生平，歷代書籍亦是很少記載，所以我們知道的很少。只知道他是吳人，有名於六朝宋文帝至明帝（424至472年）。他畫過〈齊高帝像〉、〈叔夜像〉。謝協在《古畫品錄》中給他很高評價，以爲繪畫「六法」，「唯陸探微、衛協備賅之矣」。他是一位佛教畫家，又是非常傑出的肖像畫家。所以《唐朝名畫錄》說：「陸探微人物畫極其妙絕，至於山水草木粗成而已。」

根據《唐朝名畫錄》所記載，陸探微作品有六十八幅，肖像畫作品佔總數六分之五。其實他之所以喜歡畫肖像畫，其一是人物畫風氣在南朝非常盛行，許多社會名流都喜愛請名家爲自己畫像，以表風雅。另一方面，南朝的皇帝也愛肖像畫，故此陸探微的許多肖像畫是奉旨爲宮廷畫的。

陸探微是繼顧愷之之後的另一位六朝大家，他也發展了顧愷之的風格。顧愷之那種如春蠶吐絲的線條，是自然的流露，故有連綿不斷的特點。陸探微改變了顧愷之的風格，將線條發展成銳利挺拔剛勁的風格。故此唐代張懷瓘在《畫斷》稱讚陸探微：「筆跡勁利，如錐刀焉。」接著張懷瓘又把陸探微的人物畫評爲：「秀骨清像，似覺生動，令人懍懍若對神明。」所謂「秀骨清像」卻是在顧愷之的基礎上，更加把江南的俊削形象典型化和概括化。而他所說的令人懍懍若對神明，是一種令人難以抗拒的藝術感染力。

陸探微的兒子陸綏，得其父的真傳，《古畫品錄》評他的畫是「體韻遒舉，風彩飄然，一點一拂，動筆皆奇。」其他受陸家影響的還有顧寶光、江僧寶、袁倩、袁質等。

張僧繇是蕭梁時期一位名冠天下的大畫家。他是六朝時代「繼往開來」的藝術大師。因爲他主要的藝術成就，在於創造了獨具風格的疏體畫法，突破了從顧愷之、陸探微以來尚以密體畫法爲唯一技法。張懷瓘對「六朝三傑」作了開門見山的評語：「像人之美，張得其肉，陸得其骨，顧得其神。」

從這段評語，我們可以推想出張僧繇所創的人物造型是富於肌肉的肥胖型。也等於改變了顧、陸的瘦削型的形象，亦是改變了顧、陸的細密描寫。

張彥遠說張僧繇用筆是：

「顧陸之神，不可見其盼際，所謂筆跡周密也；張吳之妙，筆才一二，象已應焉，離披點畫，時見缺落，此雖筆不周而意周也。」

看來張僧繇是以豪邁疏朗的風格，改變了細密的描繪。他的用筆用墨有所謂「點、曳、斫、拂」諸法。

根據《建康實錄》所載：

「一乘寺，梁邵陵王編造，寺門遍畫凹凸花，稱張僧繇手跡。其花乃天竺遺法，朱及青綠所造，遠望眼暈如凹凸，近視即平，世咸異之，乃名凹凸寺云。」

所謂「凹凸花」，實是建築上用色彩暈染的圖案畫。敦煌莫高窟的藻井圖案，亦有「凹凸」感覺。但張僧繇能吸收此印度的技法，加於渲染，適當地強調了形象的立體感。因此後代人也相傳不用輪廓線繪畫的「沒骨」畫法，是他所創的。

有關張僧繇的生平，我們也是所知不多。只知他是梁時人，生長在吳中，是南方江東士族居住的中心區域。天監中（502至519年），爲武陵王國侍郎，直祕閣知畫事，歷任右軍將軍，吳興太守。

張僧繇任直祕閣知畫事，是他一生最重要的環節，因爲「祕閣」是封建王朝皇家收藏書籍法書名畫的機關。張僧繇既任職於此，他所觀賞的歷代名畫，必比一般人多，故此亦影響了他的藝術生涯。除此之外，他生長的年代，正是佛教在中國最繁盛的時期，並在蕭衍提倡下成爲「國教」。代替了儒術的地位。根

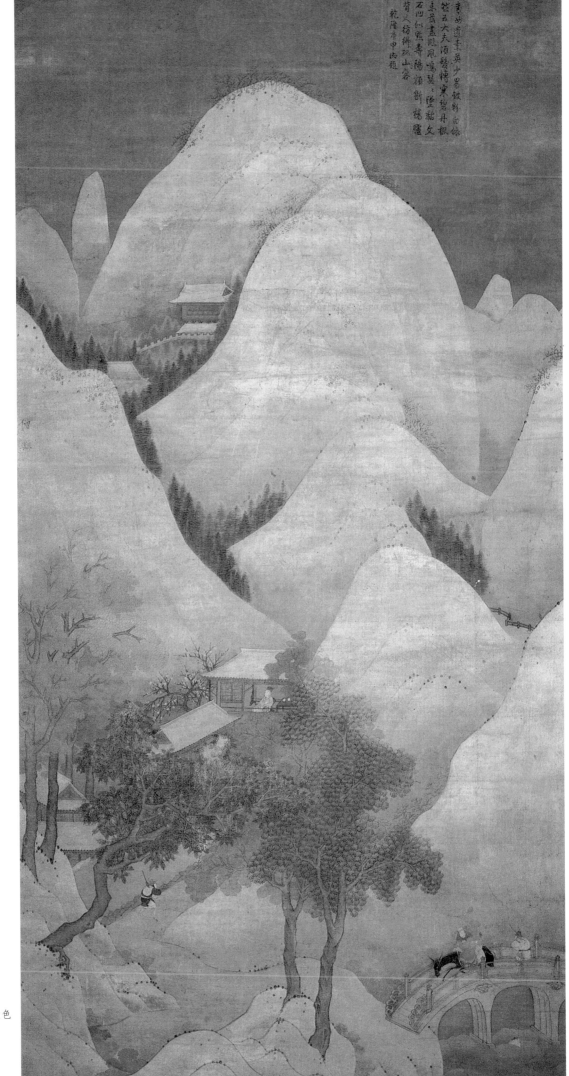

據《歷代名畫記‧張僧繇傳說》：「武帝崇飾佛寺，多命僧繇爲之。」這說明了張僧繇也是一位善畫道釋的大畫家。唐人的著錄中，記載他的畫作如〈維摩詰像〉、〈行道天王國〉、〈吳主格虎圖〉、〈橫泉鬥虎圖〉、〈漢武射蛟圖〉、〈梁武帝像〉、〈梁宮人射雉圖〉、〈醉僧圖〉、〈田舍舞圖〉、〈詠梅圖〉等傳於世。至於他爲佛寺所畫的壁畫，在唐代已消失無蹤了！但唐代的李嗣眞等，對他推崇備至，認爲他的繪畫是「骨氣奇偉，師模宏遠，豈惟六法精備，實亦萬類皆妙。」因此民間也有許多他的傳說，好比「畫龍不點睛，點則飛去」，是說明他的畫生動無比，可以亂眞。

張僧繇對於繪畫一事，堅韌不懈，據說他日夜揮毫，未曾厭怠，數十年間，幾乎沒有空閒下來，這也說明了「藝精於勤」。

張僧繇的兒子善果，儒童，也是繪畫能手，然而只是沿襲父親的風格，而沒有創新。但張僧繇對後代的影響甚大，如唐代閻立本和吳道子便是深受他的畫風遺澤。所以中國畫史家張光福在《中國美術史》中評道：

「張僧繇就是結束顧陸並開隋唐畫風的大家。」

張彥遠在《歷代名畫記》把六朝三傑的顧愷之、陸探微、張僧繇，加上唐代的吳道子稱之爲「四大畫家」，而楊愼《畫品》則稱之爲「畫家四祖」。由此可知道他們對中國畫壇的巨大影響力。

六朝三傑所生活的時代，雖是在較爲動亂的時代。但是在繪畫藝術方面，他們於吸收傳統的基礎上，再加上外來的繪畫的營養，融會成爲自己的血液，因而創造出不朽的風格，並開創了中國繪畫的第一個黃金時代，實也是具備了繼往開來的巨大作用。

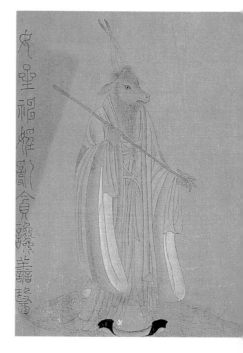

南朝梁　傳張僧繇
五星二十八宿神形（部分）
絹本著色　27.5×489.7 cm

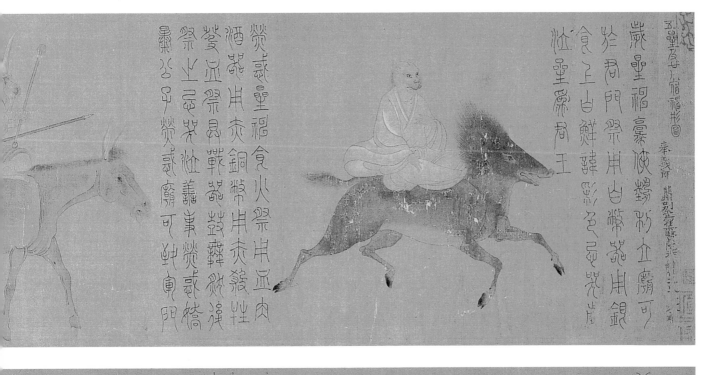

歲星福豪俠鬚形立廟可
於君門祭用白幣器用銀
食上白鮮肆影色忌禁片
忱星厭君王

熒惑星福食火祭用血肉
酒漿用火銅幣用火牲
發盂祭昌戰祭森後
祭止品祭祉善事熒惑廟可
暴公子熒惑廟可軾東門

奉羲節 龍別繇蘇於別二一之刻

五星二十八宿神形圖

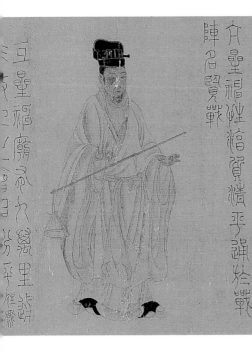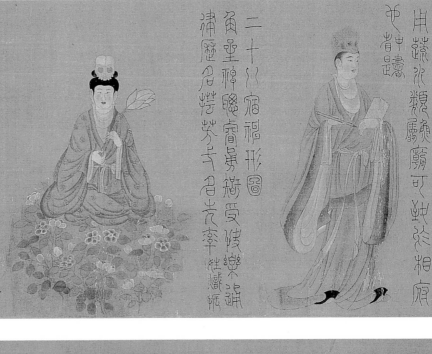

二十八宿福形圖
貞星禪聰宿身猗受後樂之通
律歷召特芳卡召光率牲牆幀

月星福姓焰賀清平踊於戰
陣召賢戰

史神蹕
用鷺沈類倭屬廟可軾於相宿

互星福廟永九畿里遊陣
戰里畿

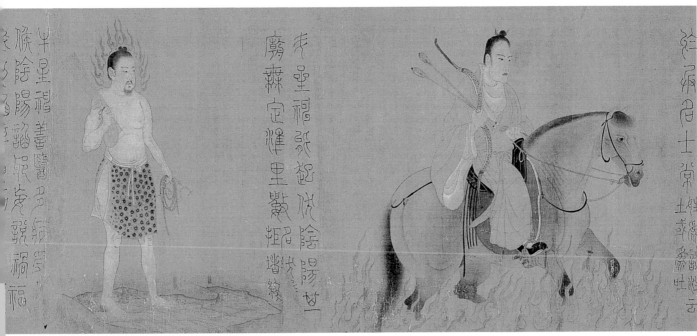

牛星福善醫甲卫麻陽甘
候除腸齷昵飛黃貌福福
福

於廟召士棠土鮮廟務務吐

斗星福歌起侯除陽甘
廟森宅洼里畿召畿皆

2 唐代二大家的光輝

唐代，是中國古代最令人神往的時代。唐代的國威，遠播全世界。唐代的文化，也是在世界文化史留下輝煌的一頁。而唐代的繪畫，在中國美術史上佔著重要一席，在世界繪畫史上，同樣有崇高地位。

唐代的畫家，爲數不少。至今有文獻或畫蹟可查的近四百人。較爲著名的有閻立本、李思訓、吳道子、王維、曹霸、韓幹、張萱、周昉、邊鸞等。他們繼承了魏晉六朝的三傑顧愷之、陸探微、張僧繇的棒子，度過了隋代繪畫的橋樑，使唐代的中國人物畫藝術，再度放出驚人的異彩，其中尤其是閻立本和吳道子的人物畫，更取得輝煌成果。故此稱他們爲「唐代二大家」，是非常適合的。

閻立本大約是出生於隋代仁壽年間（601年前後），卒於唐咸亨四年（673年），估計是活到七十多歲。他的一家，都善於繪畫。父閻毗，是隋朝的文官，亦有畫名，並以擅長建築工程著稱。兄立德，不但是善於繪畫，同時亦是工程學家兼工藝家。因此，閻立本的繪畫藝術，可以說是「幼受庭訓」。他後來曾做過掌管皇家營造事業的大官。總章元年（668年），憑著他生於貴族門第和他自己的政治天才，竟然做起宰相。所以有了「右相馳譽丹青」的稱號。

儘管閻立本是出自名門，又是繪畫世家。但他最崇拜的畫家卻是張僧繇。他對張僧繇的畫，曾作過一番仔細的研究。據說他第一次在荊州看到張僧繇的作品，認爲沒有什麼了不起。可是第二次看的時候，開始認識到張僧繇的超人之處。等到第三次看的時候，竟然「留戀十日不能去」，從此專心臨摹張僧繇的畫，終得其真髓。其實，初唐的畫家是能看到許多六朝和隋代的名家作品，故此說唐人「對顧、陸、張、展如親師法」是完全有可能的。而閻立本除了學張之外，深信也同時吸收其他著名畫家的藝術長處，才能自立門戶。

閻立本作畫的題材相當廣泛，除了宗教、人物之外，車馬、山水都也擅長。但是，他留傳下來的畫，卻只有人物肖

唐　閻立本
歷代帝王圖
51.3×531cm　絹本設色
波士頓博物館藏

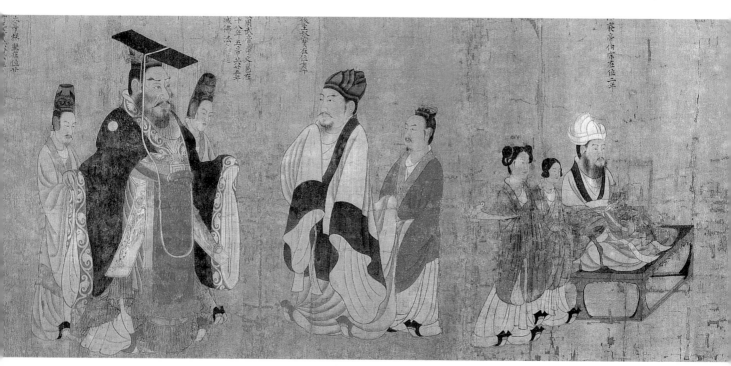

像和政治題材的人物畫。他曾根據唐太宗旨意，畫過〈凌煙閣功臣二十四人〉和〈秦府十八學士〉。今天保存下來的閻立本作品，主要的只有三件：〈步輦圖〉、〈歷代帝王圖〉和〈蕭翼賺蘭亭圖〉。

〈歷代帝王圖〉是閻立本的代表作，現在是美國波士頓博物館的收藏，畫作於何年，已失記載，但它無疑是閻立本的代表作。從這幅畫，我們可以看到畫家在肖像畫方面的高度成就，同時也顯示了中國唐代人物的若干特點。圖中一共畫了十三個帝王像，加上侍從總共是四十六人。這十三位帝王像是前漢昭帝劉弗陵、後漢光武帝劉秀、才藝兼備魏文帝曹丕、梟雄蜀主劉備、吳主孫權、統一霸業晉武帝司馬炎、陳文帝陳蒨、陳宣帝陳頊、陳廢帝陳伯宗、陳後主陳叔寶、雄才大略北周武帝宇文邕、好猜忌隋文帝楊堅、好誇功愛享受的隋煬帝楊廣等。這十三個帝王之中，除了隋文帝和隋煬帝閻立本可能見到之外，其他的都是他依據歷史記載或參考前人所畫圖像來描繪的。

由於閻立本是一位對歷史有足夠認識，並兼有豐富想像力的畫家，他才能鮮明地刻畫出這些封建帝王的真正性格和精神面貌。例如他畫開國皇帝劉秀、曹丕、司馬炎、宇文邕等，都是以威武英明，力可拔山的氣概來表現他們深沉的度量和雄才大略。對於那些亡國之君，他就用浮誇昏庸來表現他們的黯弱無能的真面目。他筆下的晉武帝司馬炎，眼神凝注，兩手攤開，昂胸挺肚，儼然是一個大獨裁者，再加上閻立本刻意在他旁邊畫上兩個文弱侍臣，更加顯出封建帝王的氣勢。

閻立本通過〈歷代帝王圖〉來表現自己的思想和抱負，他是藉這些歷史人物的成敗，概括了國家人民對帝王的要求，所以這卷〈歷代帝王圖〉，與魏徵等人的《群書理要》有同樣作用。他們都是要使唐太宗能理解「前代帝王得失，以為鑒戒。」其實，就算是今天的現代社會，它也存在同樣的意義。同樣令統治者能明白「昏庸」與「獨裁」和「暴政」，是很容易被興替的。

在構圖上來說，〈歷代帝王圖〉與顧愷之的〈女史箴圖〉一樣都是平列式構圖。但在筆墨和設色上來說，閻立本的粗細有分，堅柔有度的線條，以及多用重色，採取暈染的做法，顯然是比顧愷之更上一層樓了！而他把侍從的形象，比

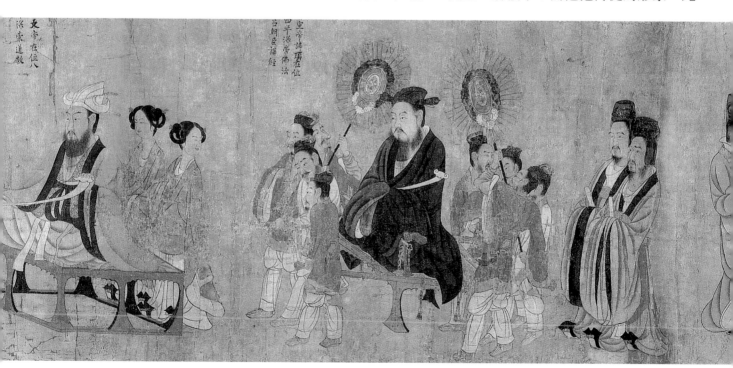

唐　閻立本　步輦圖
38.5×129.6cm
絹本設色
北京故宮博物院藏

主要人物略微小一些，是更加突出帝王為主體人物的一種手法。

閻立本的另一幅代表作〈步輦圖〉，現在藏於北京故宮博物院。這幅畫是難得的文化遺產，但由於剝落磨損，在北宋經仲爰重裱。北宋大畫家、大藏家米芾於元豐年三月二十八日在《畫史》作了記載：「唐太宗步輦圖有李德裕題跋，差是閻令眞筆，今在宗室仲爰君發家。」又記「宗室君發以七百千置閻立本太宗步輦圖，以熟絹通身背，畫經霉，使兩邊脫磨，畫面蘇落」，由此可知，原李德裕題跋已被宋人章伯益篆書代之。

元代湯垕在《畫鑒》中寫道：「閻立本畫……及見〈步輦圖〉，畫太宗坐輦上，宮人十餘輿輦，皆曲眉豐頰，神采如生，一朱衣髯官執笏引班，後有贊晉使者，服小團衣，及一從者。贊皇李衛公小篆題其上，唐人八分書贊普辭婚事，宋高宗題印完，眞奇物也。」這段紀錄，說明〈步輦圖〉的跡象，歷歷可考，也在不同的朝代，都受到保護和鑒賞。

〈步輦圖〉內容是描寫貞觀十四年（西元640年）十月吐蕃（西藏）派遣使者到長

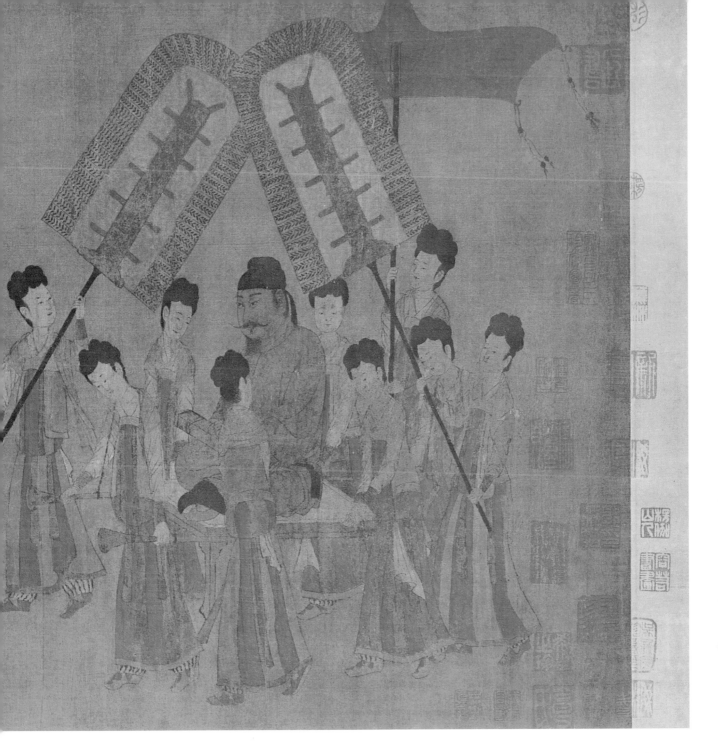

安請婚的一段歷史記載。這幅畫的風格是與〈歷代帝王圖卷〉有所不同。但一樣是著重寫人物的心裏活動，所以畫中人物如唐太宗於輦上是又威嚴又自若，雖是居高臨下之尊，卻也表現出他的英明。宮女九人，前後左右分列，有抬輦、扶輦，有持扇、有張傘，各具姿態。畫左側有虯髯執笏者，該是當朝的引班禮官：其後拱手肅立的是吐蕃使者祿東贊，表現出敬畏的神情，最後一人，可能是翻譯官。閻立本在此畫中的線條，完全脫離了顧愷之的「春蠶吐

絲」，而是採用比較渾健堅實的鐵線描。用色方面，施朱砂、石綠，故米芾在《畫史》上稱讚他是「銷銀作色布地」，這顯示出閻立本的大膽和潑辣，毫不拖泥帶水，明顯地昇華了前代肖像畫的藝術程度。在歷史意義上，這幅作品與閻立德所畫的〈文成公主降番圖〉，同樣具有歷史意義。

〈蕭翼賺蘭亭圖〉是一幅人物故事畫。現在藏於台北故宮博物院。它的內容是描寫唐太宗千方百計地向辯才和尚騙取晉代大書法家王羲之所寫的〈蘭亭序〉的

故事。畫中人物的相互關係，以及面目表情的刻畫是十分生動的人物畫精品，但是，目前學術界正在爭論此畫是否閻立本之作，或者內容是否屬實。我們姑且不去討論此事，應把它歸為閻立本所留下的另一佳作。

細觀閻立本的作品，畫面都是非常熱鬧繁華，這也直接反映了初唐政治經濟蓬勃發展的社會生活內容。

唐代二大家的另一位大家便是大家所熟悉的吳道子。有關他的出生與逝世的時間，幾乎都無法查出來，只能說大約是西元六八五年至七五八年之間，此時正是歷史上所說的「盛唐」的黃金時代。他又名道玄，河南陽翟（禹縣）人。他幼年時候家境非常貧窮，但是由於是一位天生畫家，從小就畫名遠播。長大之後，開始在韋嗣立幕下任下吏，浪跡四川，畫了不少蜀道山水。接著又在山東兗州瑕邱當過縣尉。後來跑到繁華的東都洛陽，因而改變了他一生的命運。他到洛陽之後，專心從事寺觀壁畫製作，聲望洋溢兩京。唐玄宗聞到他的畫名，召喚入宮供奉，隨在他身邊到處作畫，並授以「內教博士」，後來又提拔他為「寧王友」，自由出入禁宮之內。從此他結束了浪跡江湖的生活，居住在京城長安，並以此為活動中心，來往於全國各地。

吳道子的作品，雖然並沒有流傳下來，但是張彥遠《歷代名畫記》說吳道子的畫，使人感到「虬鬚雲鬢，數尺飛動。毛根出肉，力健有餘。」由此可知他的畫是多麼感人肺腑。這是因為在對人物的刻畫上，吳道子把握住「守其神，專其一」的繪畫法則。他是張孝師的學生，又私淑顧愷之和張僧繇，所以早年的畫，保持了六朝的傳統，行筆很細密。這一點，我們可以從宋李公麟的畫作一個印證，因為他是被認為最像吳道子的。

做為一個被稱為「萬代畫聖」的吳道子，他的畫風不是一成不變的。現在，根據杭州畫史家王伯敏所著《吳道子》，把吳道子的一生，分為四個階段：

一是少年時代，清貧孤苦，學畫於民間畫工。「年未弱冠」、「窮丹青之妙」，是一位早熟畫家。二是任小吏，當縣尉，而又浪跡東洛。廣泛接觸社會，擴大視野，勤於學習，是他奠定基礎獲得成就的重要階段。三是受召入宮，成為宮廷畫家，是吳道子的黃金時代，他的重要創作，都完成於這個時期。這個時期史稱「盛唐時代」，盛唐時代繪畫的發達與成就，有相當部分，正是從吳道子的藝術活動體現出來。四是安史之亂以後，是吳道子接近於生命結束的暮年時期。至肅宗即位不久，他就離開了人世。

吳道子的出現，是中國人物畫史的輝煌時代。他對中國的繪畫藝術，作了承先啟後的催化。同時也說明他善於把外來畫風結合到民族傳統中，產生了新的藝術風格，這就是歷來所稱的「吳家樣」。

〈天王送子圖〉是吳道子的摹本，相傳是李公麟所臨的。這幅畫內容是描寫佛教始祖釋迦降生以後，他的父親淨飯王和摩耶夫人抱著他（悉達太子）去朝拜大自在天神廟，諸神向他禮拜的故事。畫中的淨飯王和摩耶夫人，已經完全是被中國化了，故此他們成為中華民族畫中常見的貴畫族階層的人物形象，武將的臉形構造，亦與唐代武士俑的精神完全一致。這幅畫用線挺拔，輕重頓挫似有節奏，衣帶飄舉，作蘭葉描並略作渲染。在畫史上，向來公認北宋武宗元師法吳道子。我於一九八七年十二月初旬在紐約拜會當今宋、元書畫大鑒賞家大藏家王季遷，他老人家便把他珍藏的武宗元〈朝元仙仗圖〉拿出來給我欣賞。我與同行的楊思勝兄仔細看了又看，果然看出衣紋是用銳利蘭葉描，筆跡恢弘磊落。所以從〈天王送子圖〉或是武宗元

宋　武宗元
朝元仙仗圖（部分）
58×777.5cm　絹本墨筆

〈朝元仙仗圖〉，是可以探討「吳家樣」的特點。

宋代畫家米芾精心研究了吳道子的畫，他便是說吳道子「行筆磊落，揮霍如蒓菜條，圓潤折算，方圓凹凸」。米南宮說他用「蒓菜條」的線型，實是等於說明了吳道子的線型不同於六朝初唐的細線。他把線條加粗加厚，形成了波折起伏的線型，這就是元湯垕所說的「蘭葉描」。細觀吳道子摹本〈天王送子圖〉和武宗元〈朝元仙仗圖〉，可以理解到吳道子在行筆之時全不受六朝以來細若游絲的鐵線描那麼緩慢，那麼受限制。而是「立筆揮掃，勢若旋風。」由於線條描繪出物體凹凸面，陰陽面；表現出衣紋的高、側、深、斜、卷、折、飄、舉的複雜變化，能夠收到飄逸，柔軟效果，而得到「吳帶當風」的感覺。根據這些複雜的要求，用筆的起伏有節奏，就會產生抑揚頓挫，運轉變化所考慮線本身的速度與壓力的變化。故此，蘇東坡說吳道子「當其下手風雨快，筆所未到氣已吞」。這都是說吳道子行筆的大膽，揮灑自如的豪邁氣派。

吳道子所創造的筆和線；改變了顧、陸以來的巧密細潤作風，又吸收漢代的粗獷簡單表現力，因而提高了「線」和「面」的矛盾，以及「透視」、「角度」的矛盾；解決了陰、陽面的矛盾等等，卻又豐富了線的美感元素，再加上他注重視線和速度的力量，這樣才表現出物象的精神面貌，同時流露出畫家內心的感情。從而豐富了線的生命力，因此就算是不著色的白描，也同樣可以收到與著色一樣的藝術效果。

吳道子的畫，並非完全是白描的，也有著色的。宋代郭若虛看過他的畫，並說：

「觀賞所畫牆壁卷軸，落筆雄勁，而賦彩簡淡，或在牆壁間設色重處，多是後人裝飾。」

元代湯垕在《畫鑒》裏說吳道子的畫：「其傳彩也，於焦墨中薄施微染，自然超出絹素，世謂之吳裝。」

湯垕所說「薄施微染」也是展子虔、閻立本以色暈開的基礎上加以發展的，所

以宋代米芾認爲吳裝是一種陰影法，以淺深暈成，也就是用簡淡色度，就線陽面微染一遍，增加了線的表現力，使人物形象，能在壁中活起來。

吳道子作畫，雖然各種題材皆佳，而且被稱爲「冠絕於世」。但他主要的創作是宗教繪畫，所以後人稱他爲「道玄以佛道爲第一」，是有它的原因的。吳道子的宗教畫蹟，多在寺壁，僅在長安、洛陽兩京寺觀的壁畫，便有三百餘壁之多，且「變相人物，奇縱異狀，無有同者」。據說吳道子所畫的〈地獄變相圖〉，雖然沒有畫出牛頭馬面、劍林、青鬼等可怕的陰鬼。但卻是陰氣襲人，使漁夫屠者見之畏罪改業。故此朱景玄才說：「奇縱異狀，無有同者」。從吳道子畫畫時老幼市民圍觀的情景，可知他經常活動在群眾中，觀察了現實生活中的各類不同人物的不同特徵，才能表現出「一種米，吃萬種人」的眞正味道。

吳道子一生，主要是從事宗教壁畫創作。而唐朝佛教，一度盛行「淨土」的信仰，形成了擁有廣大徒眾的教派。淨土宗宣傳西天阿彌陀佛所居「淨土」是永遠沒有痛苦和煩惱的極樂世界，當時的高僧善導居長安光明寺，就曾不遺餘力地宣傳它。淨土變相的創造，是中國繪畫發展中的一大成就。就如吳道子所畫的〈維摩像〉、〈佛會圖〉、〈摩那龍王像〉、〈地獄變相〉，以及許多佛寺壁畫。實是把總結了宗教繪畫數百年積累起來的經驗，從藝術上直接反映複雜的現實生活，同時也提供了豐富技巧。淨土變相，雖然是表現人對天國的幻想，但從某一個側面去看，它體現了盛唐社會的繁華和富庶的現實生活的讚揚與肯定。如吳道子爲長安荐福寺、興唐寺、安國寺，還有洛陽福光寺、敬愛寺、長壽寺等，都是屬於這一類的壁畫。而他畫的〈梵像〉、〈高僧〉、〈西方淨土變〉、〈地獄變〉及「佛教故事」等，都爲佛教藝術創立了示範的粉本。在他之後，中國佛教繪畫，沒有出現重大的變革。

向吳道子學畫的人很多，較著名的有盧稜伽、楊庭光、張藏、翟琰、王耐兒、張仙喬、車道政、僧思道等人。盧稜伽是吳道子弟子中最有成就的，但只能勉強達到老師水準，至於後來受吳道子所影響的畫家，包括李公麟、武宗元、馬和之等。至於私淑他的畫家，更是不知其數。吳道子的繪畫成就，是超越時空的，千餘年來，在中國畫史上都直呼他爲「畫聖」。至於民間的畫工，一向就尊稱吳道子是他們的「祖師」。

蘇東坡說：

「詩至杜子美，文至韓退之，書至顏魯公，畫至吳道子，而古今之變，天下之事畢矣。」

吳道子實是不愧中國畫壇的一代宗師。至於與他齊名的初唐人物畫家閻立本，在中國畫壇上的地位是不及吳道子的。

然而，閻立本和吳道子所生活的時代是不同的。初唐經過了貞觀之治，經濟恢復，政治安定，各大民族相處十分和諧，而生長在西域（新疆）的另一位畫家尉遲乙僧，以西域的畫法，揚名於京城長安，而來到長安之後，初爲宿衛，後封郡公，爲唐的統一霸業，透過藝術，貢獻出無限力量。當代畫史家稱尉遲乙僧的畫蹟沒有留下來，亦沒有摹本，故此難以爲證，實是畫史一大憾事。

至於吳道子，生長於盛唐興盛時期。但入中年之後，唐玄宗日益昏庸，因此發生了「安史之亂」。安祿山不是漢族，是屬胡族，因此也可知道唐朝到中唐便衰落了。這種衰落多少是與各民族的不和諧相處有一些關係。吳道子親眼見到中國的興衰，又怎不傷神，因此他只有藉佛教的淨土，來表現內心的感受。由於他的感情強烈，因而產生鮮明的形象，並發揮到極致，所以米芾對於唐畫，作出了這樣的總結：

「唐人以吳道子集大成，故多似。」

南宗山水的師尊──王維

王維是中國唐代的大詩人，同時也是著名的大畫家。他的詩名並沒有掩蓋他在繪畫上的成就，而他的繪畫名氣也沒有掩蓋他的詩名。宋代大詩人、大畫家蘇東坡稱讚他說：「味摩詰之詩，詩中有畫；觀摩詰之畫，畫中有詩。」

明代董其昌，還把王維捧為南宗山水畫的先祖，而將李思訓尊為北宗山水畫創始人。董其昌在《畫旨》道：

「禪家有南北二宗，唐時始分，唐之南北二宗，亦唐時分也，但人非南北耳。北宗則李思訓父子著色山，流傳而為宋之趙幹、趙伯駒、伯驌，以至馬夏輩；南宗則王摩詰始用渲淡，一變鉤斫之法，其傳為張璪、荊、關、郭忠恕、董、巨、米家父子，以至元之四大家，亦如六祖之後，馬駒、雲門、臨濟兒孫之盛，而北宗微矣。」

董其昌的南北宗的說法，已經成為自明以後大家論畫的經緯。至於他力捧王維的態度，雖能自圓其說，但明末清初的大畫家石濤就曾嘲笑他的妙論，因此他說：「今問南北宗：『我宗耶？宗我耶？』一時捧腹曰：『我自用我法！』」而在最近十幾年內，中國的滕固、童書業、啓功等人，皆曾立論力辟董其昌的

王維的詩集

謬說。我們暫不論誰是誰非，但王維在中國畫壇的地位是被肯定的。董其昌捧他為南宗之首，實是「錦上添花」之事。

王維（699至759年），字摩詰，山西太原祁縣人。他的一生，恰好是經歷了唐代開元、天寶二個王朝的全盛時期，太原王氏，在唐時是一個大族，王氏一族曾有宰相十三人，因此王維是一個「世家」出身的文人和畫家。他具有多方面的天才，不論繪畫、詩歌，都有成就，就是音樂方面亦是不俗。他所作的〈送元二使西安〉，被譜成〈陽關三疊〉，一直到現在，仍然廣受歡迎。詩云：

渭城朝雨浥輕塵，客舍青青柳色新；
勸君更進一杯酒，西出陽關無故人。

王維在仕途上一帆風順。他二十一歲就中進士，在張九齡、李林甫執政之時，屢次被提升重要職務。《新唐書》本傳說：「（維）工筆隸，善畫，名盛於開元天寶間，豪英貴人，虛左以通，寧薛諸王，待若師友。」

儘管他在官場和藝壇得意洋洋，在感情的道路上，卻受到沉重打擊。他三十歲就死了妻子，從此不再娶，而專心向佛，他說：「一生多少傷心事，不向空門何處消。」

王維五十五歲的時候，不幸遇到「安史之亂」。當安祿山攻陷京師，他來不及隨唐玄宗逃走，被安祿山囚禁起來，因他名氣太大，安祿山逼他為官，他不接受。然而不管他的心願如何，當這場變亂被唐的大將郭子儀平定之後，他竟因這事被定為降敵，定罪入獄。幸虧他弟弟王縉以官贖兄罪，才被特別寬容。接著王維官又拜至尚書右丞。但是，他對官場的榮華仍是心灰意冷，不久便辭官退隱。他買了宋之問的田莊，在陝西經營「藍田別墅」，潛心致志彈琴、吟詩、參禪、作畫，過著隱居的生活。

他死時六十一歲，葬於藍田縣輞川鹿苑寺西。死後唐代宗命其弟王縉收集王維詩百千餘篇，編輯成集。這便是流傳到今天的《王右丞集》。

王維的山水畫作品沒有他所作的詩歌那麼幸運，有那麼多真蹟流傳下來。而他的畫蹟，已經不復存在了！根據《宣和畫譜》，宋時曾收集王維畫一百二十有六。元代湯垕大概是根據宣和內府藏畫，說王維是「喜作雪景、劍閣、棧道、驟網、曉行、捕魚、雪渡、村墟等」。米芾《畫史》記錄了他〈王維自寫真圖〉及〈堯民鼓腹圖〉。但是，他流傳下來的〈輞川圖〉，有宋代黃山谷、秦少游、文彥博等人的摹本，以至明代汪珂玉、王世貞等人都有題詠著錄。另外仇英和郭忠恕亦有臨本。據說此圖是「山谷郁郁盤盤，雲水飛動」，而且是「意出塵外」。可惜這些臨本也沒流傳下來。

王維的〈江山雪霽圖〉有兩個摹本，據說一個藏於日本，一個藏於美國。

〈雪溪圖〉本是藏於清宮，高一尺一寸六分，寬九寸八分，右上角有宋趙佶題簽「王維雪溪圖」五字。這幅畫想必是後人的臨本。台北故宮博物院亦藏有王維的〈山陰圖〉，想必亦是後人臨本。但我們從這些後人臨本，多少是能夠略微證實王維的繪畫藝術風格。

王維的山水畫是吸收了李思訓的「密體」和吳道子的「疏體」。他把兩者合一，棄密體的過於雕飾和疏體的粗獷，使他的山水畫帶來了能使觀者體味到音樂的節奏感和詩的意境。因而導出了清幽恬靜的藝術境界。

王維的「一變鉤斫之法」，就是改變了李思訓父子的碧綠輝煌山水的面貌。鉤斫，是用斧劈皴來作畫。王維早期深受李思訓影響，用斧劈皴作畫，後來亦滲用披麻皴，最後才變成全用披麻皴來作畫，因而產生了與李思訓不同面貌。

王維的另一特色，是匯合了各家之長，而以水墨來畫出水墨山水，故董其昌才說：「始用淡染」。其實，唐代的著名山水畫家如張璪、王墨、鄭虔，也都是能用「水墨」作畫。只可惜他們沒有得到董其昌的垂青，而王維經過董其昌捧為「南宗之創始者」之後，其名氣已蓋過其他的唐代山水畫家了！

唐　王維（傳）
輞川圖
高31cm　石刻線畫　美國
普林斯頓大學美術館藏

唐　王維（傳）
伏生授經圖
47.6×27.9cm　絹本設色

王維是一位多面手，爲人更是十分豪氣和富同情心，例如他同情孟浩然的遭遇，而且還資助唐代畫馬大師韓幹學畫。這都代表著他是一位充滿著正義的文人，值得後人學習。

王維，是中國文學史著名詩人，又是在美術史佔著重要地位的畫家。他形成的「南宗畫派」對後世有著一定影響力。

35

4 展子虔與金碧輝煌的大小李將軍

明代董其昌把唐代的山水畫家李思訓尊爲「北宗山水畫」的奠基人，由此可以知道他在中國畫史上的地位，是多麼的重要。

李思訓（651至718年），字建，是唐朝宗室孝斌的兒子，曾爲朝廷立下戰功，受封爲右武衛大將軍。他雖是武將，但是畫得一手好畫。張彥遠《歷代名畫記》載述李思訓「早以藝稱於當時，一家五人並善丹青」。所謂一家五人，是除了李思訓之外，尚有弟思誨、子昭道、侄林甫、侄孫李湊等人。他們都有不同的深遠藝術造詣。

李思訓畫名大噪之後，因他當過將軍，後世才稱他爲「大李將軍」。他的兒子李昭道，克承家學，十分出色。張彥遠許他「變父之勢，妙又過之」。李昭道官職雖只做到中書舍人，但他在山水畫上的成就，遠超過他的官職，故後人在畫史上稱他爲「小李將軍」，與父親齊名。

李思訓父子出身於貴族家庭，又是生活在唐代傑出女皇帝武則天，唐中宗、唐玄宗「開元之盛」的政治與經濟蒸蒸日上的時代。他們一生過著又豪華又安定的生活，故能專心攻畫。更何況他們除了熟悉宮苑景色，大李將軍又曾身歷征戰，對中國北方的山水風貌都留下深刻印象。這都對他在山水畫藝術上的開拓新蹊徑，創造了良好的條件。

一談起「大李小李」在山水畫的成就，大家都認爲他們是「金碧青綠山水畫派」的鼻祖，其實這並不盡然，應該說他們是集前代的精華而成流派的。正如張彥遠《歷代名畫記》中「論畫山水樹石」中說「山水之變，始於吳，成於二李。」所謂吳便是被稱爲中國畫聖的吳道子，這句話是很有道理的。張彥遠是指吳道子「於蜀道寫貌山水」之時，「始創山水之

體」。但後來吳道子把主要精力完全放在佛釋人物畫上，而二李卻是全神以赴於山水，把金碧青綠山水，推到一個高峰，並影響後代繪畫路向。

爲著探索二李的山水畫派的完成，我想是有必要對隋、唐的社會背景，以及在對他們影響甚大的前朝山水畫家展子虔，作一簡要的說明。

著色青綠山水畫在六朝時候，已經成爲山水畫的主流。到了北周和隋朝的時候，著色山水開始加上金色，並且與樓閣界畫發生密切關係。

北周經濟的恢復和發展，給隋代的統一奠定了鞏固基礎。隋煬帝獲得政權之後，他著手建設了宮殿、寺院、園林等建築物。是時的御用畫家，包括了展子虔、鄭法士、董伯仁等，他們不但從事繪畫的創作，同時也承擔了建築裝飾的設計工作；台閣界畫，便是在這種情況下興旺起來。這個時候的山水畫家，爲著時代需要，幾乎都畫界畫。他們在台閣建築圖樣上，還以花木石頭加以點綴，並使其接近自然，看不出人工的痕跡。張彥遠在《歷代名畫記》說道：「鄭法士每於層樓疊閣間，襯以喬木嘉樹，碧潭素瀨，旁施群英芳草，令觀者熙熙然動春台之思」。這些話足以證明山水畫與界畫的關係。同時也說明古代畫家，在某一種程度上，他們也配稱爲「建築師」。

唐朝，是中國歷代封建社會經濟生產，發展到頂峰的一個時代。從唐的開國皇帝李淵武德元年（618年），到第二代皇帝唐太宗的「貞觀之治」，一直到唐玄宗開元二十九年（741年）的「開元之治」的一百二十多年之間，國威之強大，達到空前盛況。因爲經濟的繁榮，對外貿易的發達，而外來宗教和文化，對當時中國文化藝術的詩歌、音樂、舞蹈、建

隋　展子虔　遊春圖
43×80.5cm　絹本設色

築、雕刻等的發展，引起很大作用。中國文化藝術到了唐代，是處在一個光輝燦爛的時代。同時，也給中國後代的文化藝術發展，打下紮實基礎，爲繼往開來鋪下了康莊的大道。

就拿繪畫來說，唐代的人物畫，達到高度成熟，畫聖吳道子便是人物畫的代表藝術大師。而向來做爲人物畫背景的山水畫，在唐代竟然發展成爲獨立畫科。在唐代享有盛名的山水畫家，除了大李小李，尚有被明代董其昌稱爲南宗山水畫師尊的詩人王維，其他的有鄭虔、盧鴻、王洽、張璪等。

對於唐代山水畫的發展，展子虔是一位關鍵性人物。目前我們可以看到的實物資料，便是藏於北京故宮博物院的展子虔〈遊春圖〉，它是一幅完整山水畫，同時也是中國傳世山水卷軸畫中最古的一幅。這幅畫的技法特點，以細線勾描，沒有皴筆，色彩重青綠，清新可愛。人物則直接用粉點染，山頂小樹，只以墨綠隨圈塗出。明代鑑賞家詹景鳳曾仔細觀察過這幅畫卷，然後在《東圖玄覽》這樣說道：

「其山重著青綠，山腳則用泥金，山上小林木以赭石寫幹，以水沉靛橫點葉。大樹則多鉤勒，松下寫細針，直以苦綠沉點。松身界兩筆，直以赭石填染而不能松麟。人物直用粉點成後，加重色於上衣分折，船屋亦然。此殆始開青綠山水之源，似精而筆實草草。大抵步於拙，未入於巧，蓋創體而未大就其時也。」

觀此畫，詹景鳳之話是對的。由於展子虔運筆的成功，輕重有致，他雖不懂用皴法，卻畫出山石水木的質感。但設色方面，成功地使用重泥金和重青綠，是對唐代二李青綠山水的發展，產生了決定性的作用。

李思訓繪畫特色，我們從台北故宮博物院所藏的傳爲李思訓的作品的〈江帆樓閣圖〉、〈明皇幸蜀圖〉和〈春山行旅圖〉，不難發現在賦彩染色方面，是最主要的表現主題。但樹木畫法，尚保留展子虔的〈遊春圖〉特點。只是畫山已有皴法。突破了隋代細潤鉤斫的特色，開

唐　李思訓（傳）
江帆樓閣圖
101.9×54.7cm
絹本設色

唐　(傳)李昭道
明皇幸蜀圖
55.9×81cm　絹本設色

創了「北宗畫法」的先例。兩宋范寬、郭熙、劉松年、李唐、馬遠、夏圭，都曾吸收李思訓筆法的技巧。

在青綠山水方面，李思訓〈江帆樓閣圖〉和傳爲李昭道〈明皇幸蜀圖〉是比展子虔的〈遊春圖〉更加進步，色彩比較鮮明，並且多變化。尤其是〈明皇幸蜀圖〉的使用大青大綠來填敷山石的丘壑凹凸，向陽向背的形態，已衝破六朝、隋的程式，也不像〈江帆樓閣圖〉的那種平板的設色。張彥遠評李思訓山水道：

「筆格遒勁，湍瀨潺湲，雲霞縹緲，時睹神仙之事，窅然岩岑之幽。」

李思訓在設色的技巧上，已達爐火純青，才能取得如此完美境界。宋代的王晉卿、趙伯駒、趙伯驌，元代冷謙，明代仇英，都是在李思訓金碧青綠設色技巧的基礎上，得到進一步的發展。

李思訓畫派的界畫，亦是承先啓後的。所謂「界畫」，因作畫時使用界尺引線而得名的，也是一門獨立畫科，在晉代已有，隋代展子虔達到一定境界，到了李思訓，以金碧山水和丹樓朱閣相映輝，使得「硬性」的雕樑畫棟界畫，顯得格外端莊華麗。因此五代界畫名家郭忠恕，宋代李成、劉松年、李唐，元代王振鵬、明代仇英、清代的袁江、袁耀，便是繼承了李家父子的長處，把界畫推到另一個頂峰。

李小將軍的畫，實是「金碧青綠山水」流派的一流作品。今傳〈春山行旅圖〉，絹本，設色。畫中行人策騎，遊賞峭壁懸崖，白雲圍繞，樹木蒼鬱之間。細筆渲染，雲光嵐影，變化異常，富有青綠山水的創造性。

李家父子在用筆方面，改變了展子虔比較平直、稚拙的墨線運用法。他們用堅挺小筆作畫，使得筆觸線條顯得堅硬、勁挺又優美。據說這種技法，王維也受到影響，五代以後荊浩、關仝、范寬、李唐、馬遠、夏圭等也是繼承了這種技巧的。

平心而論，李家二將軍的山水畫，勾勒成山，再以「青綠爲質，金碧爲紋」。他們用青綠著色，用螺青苔綠皴染，所畫樹葉，有用夾筆，以石青綠填綴。「細密精緻」、「金碧輝煌」、「青綠呈翠」成爲了李思訓、李昭道大小將軍一家之法。而且後代的「青綠山水」，都是大小李二位將軍的脈絡相傳，繼承發展的。

39

5 雍容華貴的綺羅畫派

唐代畫家繼二大家的閻立本和吳道子之後，張萱和周昉，是興起的傑出人物畫家。後者與前者所不同的地方，便是後者多畫綺羅人物畫，這就是指仕女畫而言，所以稱他們爲「綺羅畫派」。

在中國傳統人物畫，仕女畫佔著重要地位。據文獻記載，漢武帝（西元前48年）的時候，便有專門畫仕女的畫家毛延壽在宮廷繪畫。其實，在民間同樣也有仕女畫出現，例如晚周帛畫中的〈龍鳳美人圖〉，馬王堆漢代T形帛畫上的軑侯妻像，北魏木板漆畫上的〈帝舜二妃娥皇女英〉等，都是屬於仕女畫的。

然而，唐代以前的仕女畫家，絕大多數從肖像畫的角度，從烈女、節婦的角度來創作，到了魏晉南北朝，既有專長仕女畫家，也有兼畫仕女畫家。像晉代司馬昭、荀勗、衛協等人都畫過〈烈女圖〉，張墨畫過〈搗練圖〉，顧愷之的〈女史箴圖〉、陸探微〈宋桂陽王寵姬像〉、〈蔡姬蕩舟圖〉，都是有名的仕女畫卷。

中國仕女畫發展到唐代，是更加成熟，題材亦更加豐富。但是，真正爲仕女畫樹立畫派，並影響後世的畫壇，以及日本美人畫的創作，卻是唐中後期的張萱和周昉。

綺羅畫派筆下的仕女造型特點，就是肥碩豐滿的體形，加上曲眉，以及豐富多彩的服飾和頭飾，這即是唐代貴族婦女的實際寫照，也是當時上層社會審美要求的反映。這種審美標準，於唐以前

[右頁圖]
宋　李公麟
仿張萱虢國夫人遊春圖
33.4×112.6cm
絹本設色

唐　張萱（宋摹本）
虢國夫人遊春圖
52×148cm　絹本設色
遼寧省博物館藏

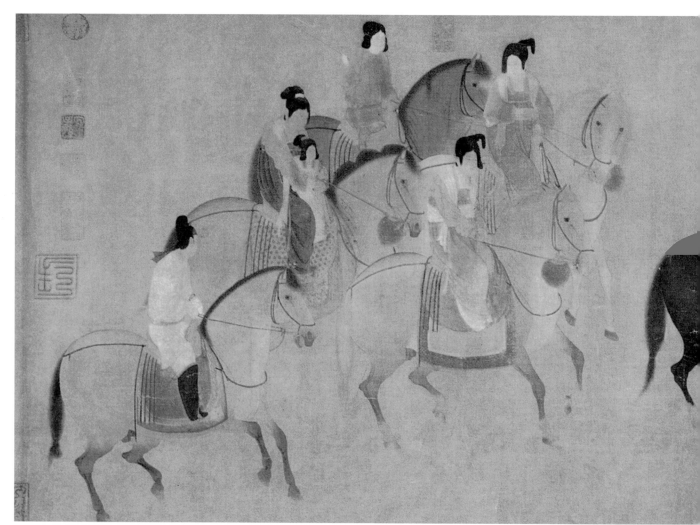

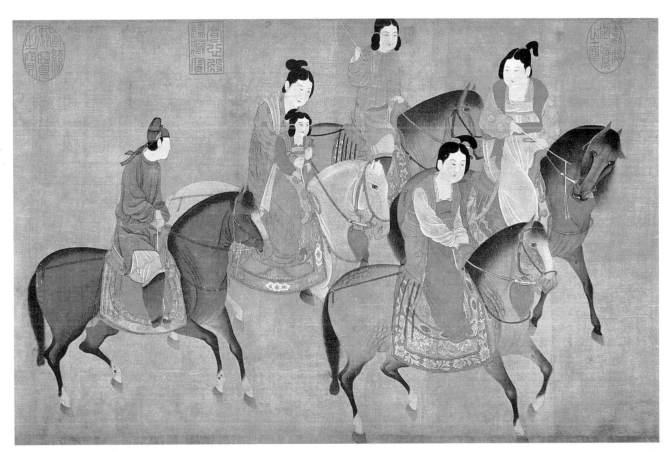

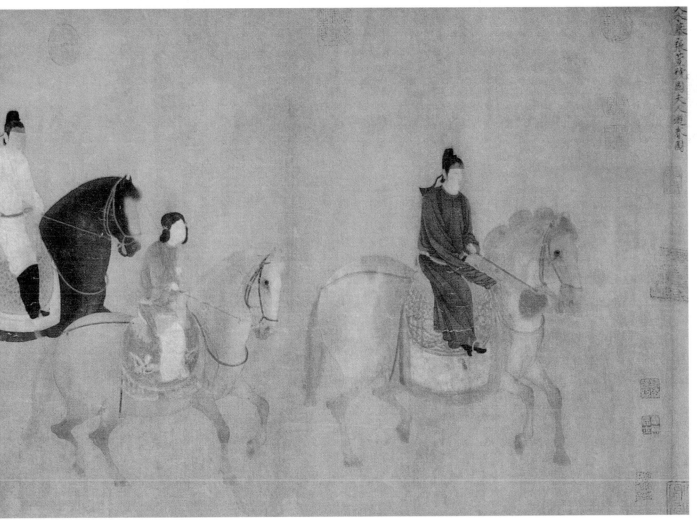

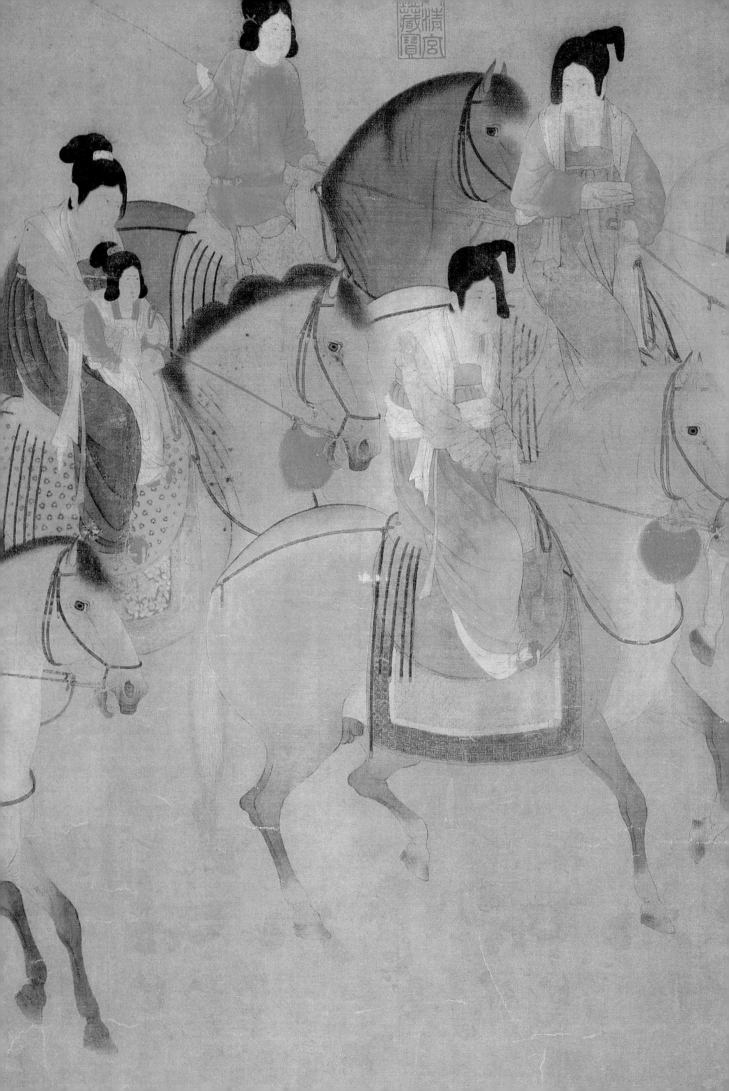

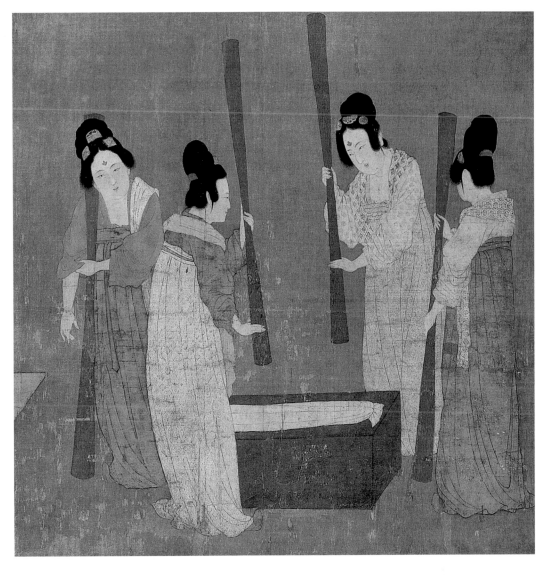

的多作「清肌秀骨」、「瘦削形」完全不同。原來自盛唐開始，大家都崇尚「曲眉豐頰，雍容自若」的胖娃娃形象。所以就算是現存的敦煌莫高窟唐代壁畫就是如此樣子。連觀音、菩薩、天女等，她們都是體態豐肥。今被傳爲宋徽宗趙佶臨摹張萱的〈虢國夫人遊春圖〉，便是一個典型的代表作。這幅畫是描繪楊貴妃姊妹的奢華生活的一個片段。圖畫中的虢國夫人與韓國夫人，不但是豐滿肥胖，連從騎的宮女也是個個肥胖。

張萱，生卒年月日都未詳，是京兆(長安)人，開元間爲史館畫直，和楊寧、楊昇同以擅長人物而著名。他最擅長的是仕女畫，但偶爾也畫「貴公子、鞍馬屏障」。根據《宣和畫譜》記載，他在宋時尚有四十七卷繪畫留下來。其中

遊春、整妝、鼓琴、按樂、橫笛、藏迷、賞雪等，都是屬於描繪貴族婦女優靜閒散的生活態度。我們可以從傳爲宋徽宗所臨摹〈虢國夫人遊春圖〉與〈搗練圖〉，窺見他的風貌。

〈搗練圖〉是絹本、設色。圖中描繪婦女搗練、絡線、熨平、縫製的勞動情形。是一幅富有生活意味的仕女圖，亦是唐代仕女畫中取材較爲別致的作品。

張萱在當時的影響力很大。他的作品，是許多人所愛效仿的，所以湯垕在《畫鑑》中說他所畫仕女畫，是「朱暈耳根，以此爲別。」根據張彥遠記述：「周昉初效張萱」。然而，到了後來，周昉的仕女畫，完全超過了他的老師張萱，把「綺羅畫派」的仕女畫藝術，發展到頂峰。連國外人士，聞其名而爭購他的作

唐　周昉
揮扇仕女圖（部分）
33.7×204.8cm　絹本設色

品也不少。《唐朝名畫錄》記道：「貞元末，新羅國（朝鮮）有人於江淮以善價收市數十卷，持往彼國。」我們觀今天日本的一些美人畫，多少保存著周昉的面貌。

周昉，字仲朗，又字景玄，長安人。我們不知道他的準確生卒日期，但肯定他是中唐後期的著名仕女畫家。他雖是拜張萱爲師，但青出於藍而勝於藍。朱景玄《唐朝名畫錄》對他有極崇高評價。他認爲「吳道子，天縱其能，獨步當世」，因此畫名於唐代僅次於吳道子者，只有周昉。朱景玄把吳道子列於「神品上一人」，把周昉列於「神品中一人」。其餘如閻立本、閻立德、尉遲乙僧，列於「神品七人」。而周昉的老師張萱，只列於「妙品中五人」中的第三人。由此足見周昉在唐畫壇的地位，是被稱

譽爲第一人的。

周昉的仕女畫，最顯著特點，當然是「豐厚爲體」、「體態豐腴」。這是因爲他出身官宦之家，是貴族子弟，出入卿相之間，故所見的貴族婦人，都是肥胖的雍容華貴型，因此，他所畫的題材，就脫離不了他生活中所見的實物情景了！

傳爲周昉代表作〈簪花仕女圖〉，現在藏於遼寧博物館。這卷高四十六公分，長一八○公分的畫，是以描寫唐代宮廷貴族仕女現實生活爲主題的。細看畫面，會感到這幅畫充滿著閒適氣氛的意境。而畫中的貴族婦女，豐衣足食，在春夏之交的季節裏，與猧子、白鶴、蝴蝶爲伍，互相嬉戲。再看這些貴婦，體態豐碩，髮髻高大，圓潤面龐，個個淡薄紅暈，加上瓜子形的黛畫短眉，濃淡適宜。而她們身上所穿的，是大袖紗

唐　周昉
揮扇仕女圖（部分）
33.7×204.8cm　絹本設色

唐　周昉　簪花仕女圖
46×180cm　絹本設色
遼寧博物館藏

衫，外披薄紗罩衫，露出豐滿前胸和圓潤臂膀，令人一看便產生了「羅薄透凝脂」的眞實感。

　　周昉的賦彩技巧，是令人欽佩的。從這幅〈簪花仕女圖〉可以看出他賦彩上層次清晰，輕易分開絲綢之間的疊壓關係，產生空氣的感覺。在紗衫籠罩下的肌膚和衣裙，好比蓋著一層薄霧，因而改變了原來肌膚和衣裙的顏色。使人一看便有不同色調的感染，並留下深刻的

印象，這顯然是周昉的一大創新。

　　在線條方面，周昉吸取了顧愷之、吳道子等人的優點，把「鐵線描」和「游絲描」綜合在一起，創造了「琴絲描」。這種淡墨細線，是非常適合表現光潔華美衣飾。它表現了面部和手的肌膚體積感，同時也表現了紗和羅的透明質感。周昉這種細勁有力，典雅含蓄的線條，在工筆重彩畫起著重大作用。它對於重色部分不失線的作用，在淡染部分又不

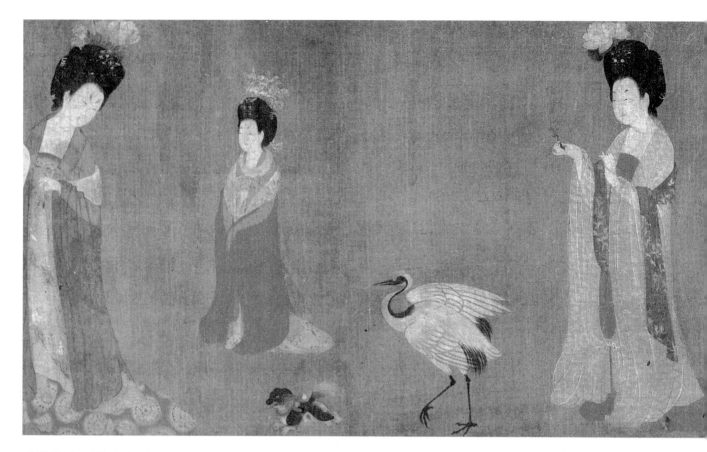

唐　周昉
簪花仕女圖（部分）
46×180cm　絹本設色
遼寧博物館藏

致影響畫面的生動感，所以他筆下的美女，收到美而不艷的藝術效果。

支配顏色，也是周昉的一大特點。他從實際色調出發，而不是太過強調色彩的鮮艷。因此畫中貴婦的服飾，不是艷媚濃粧，而是在富麗氣氛中，有明快活潑情調。這種特點，在周昉的另一幅藏於北京故宮博物院的〈揮扇仕女圖〉，可以見其端倪。

此外，藏於台北故宮博物院的傳周昉作品尚有〈演樂圖〉和〈內人雙陸圖〉，是絹本，設色，無款。兩幅畫都能看出周昉的風格。

根據文獻，周昉創作貴族仕女圖，除了前面所提到的之外，其他尚有〈蜂蝶圖〉、〈按箏圖〉、〈楊眞人圖〉、〈陸眞人圖〉、〈五星圖〉等。據《宣和畫譜》記載，北宋藏有周昉作品七十二件之多，仕女圖佔半數，由此可見他一生的得意作品，多數是美人畫。

唐代佛教興盛，周昉也畫過不少佛殿壁畫，而他在佛教繪畫創作上，最爲著名是描繪「水月觀音」。張彥遠在《歷代名畫記》中評論他是「妙創水月之體」。菩薩中的觀音娘娘，變幻最多。有「寶相觀音」、「水月觀音」、「魚籃觀音」、「行道觀音」、「楊柳觀音」、「一葉觀音」等，此外，尚有密宗的所謂六觀音，七觀音，多面多臂，千手千眼，不空羂索觀音等。觀音娘娘名稱不同，姿態各異。如白衣觀音，披白色披肩，手執柳枝，看去很素淨。「水月觀音」是觀音坐在岩石上，一足下垂，一足彎曲，身後竹林，旁邊有月，底下有海水。觀音顯得慈祥和藹，普渡眾生。周昉所畫的觀音，必是表現出大慈大悲的「水月觀音」，故才會記錄在畫史上。

張萱雖是周昉的老師，而又是「綺羅畫派」的創始人。然而，「綺羅畫派」的承先啓後畫家卻是周昉，他是後來居上者。唐代的名畫家程伯儀、高雲、李眞都受到他的影響，五代的周文矩和〈韓熙載夜宴圖〉作者顧閎中，同樣是師法周昉的。宋代蘇漢臣、王士元等，都是受「周家樣」的影響。由此，可知道周昉的影響力，是多麼深遠。

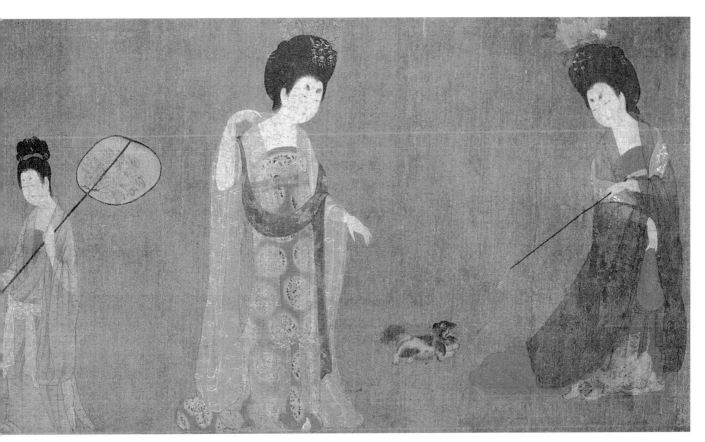

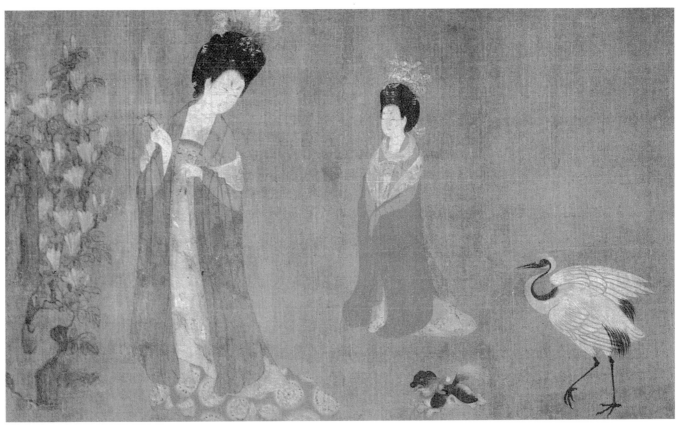

唐　周昉　簪花仕女圖（部分）
46×180cm　絹本設色
遼寧博物館藏

6 北宋的三大山水畫派

中國古代的山水畫，不論內容和形式，都是又豐富又多彩的。當然，望文生義，大家都清楚山水畫所畫的是山和水。然而，當我們再深一層去欣賞歷代所遺留下來山水名畫，就不難了解到山水畫的題材和內容，是不會止步在山與水之間。

山水畫除了畫山和水之外，更需要畫上與山分不開關係的樹木花草，更離不開與山水的變化有關的日、月、星、風、雲、雷、電、雪、冰、陰、晴、雨等四季景色，甚至樓台亭閣、橋樑棧道、舟車轎架、房屋建築，以及點景的飛禽走獸，還有人物等等。

在中國畫史的長河裏，山水畫始於何時呢？確實難下定論。然而，從魏晉南北朝到隋唐五代之後，北宋的山水畫，確實是呈現了一片繁榮的景象。元代美術評論家湯垕在《畫鑒》中評定董源、李成、范寬是北宋山水畫派的三大主流，而且是「照耀古今，為百師法。」湯垕的這種評論是可圈可點的。然而，世界上豈有無水之冰呢？所以說北宋山水畫之所以能登上頂峰，還是有其歷史發展的淵源的。

如果我們來回顧自唐代以來的中國畫壇，就很容易發現到山水畫在唐代已開始繁榮，而且名家眾多，畫派層出。其中為中外人士所知的傑出畫家便有李思訓和他的兒子李昭道、王維、吳道子、張璪、項容、盧鴻、王宰、王默、鄭虔等。我們感到遺憾的是這幾位大師的作品，幾乎沒有流傳下來，所以我們也只能從文獻的記載和後來的畫家所仿他們的作品中，來欣賞他們的風格。我們仔細的看過這些作品和記載之後，再說他們的表現形式，約可分下列四大風格：

1.以李思訓李昭道父子為代表的青綠山水，表現出「金碧輝煌」的風格。

2.以吳道子為代表的水墨線描，不注重設色，要求「疏體」。項容說：「吳道子筆勝於象……亦恨無墨。」

3.以張璪和王默為代表的潑墨法。他們注重墨法的變化。荊浩說張璪是「筆墨積微，真思卓然，不貴五彩，曠古絕今」。朱景玄評王默是「即以潑墨」、「俯首不見其墨污之跡」。

4.以王維為代表的淡雅水墨技法。他注重水墨的渲淡。荊浩評王維是「筆墨宛麗，氣韻高清。」

唐代諸大師的山水畫藝術成就，實已初步形成了中國山水畫的技巧和形式，因而也影響到後來者的道路。如果我們說中國的山水畫在唐代已經成長起來的話，那麼五代與北宋的山水畫，已經是達到了成熟的階段。故此，我也認為北宋山水畫的三大主派，是以後的歷代山水畫的典範。

唐以後的著名山水畫家，有五代的荊浩、關仝、李成和南唐的董源。北宋卻有巨然、燕文貴、范寬、郭熙、王詵等佼佼大師。以地區和藝術風格的相異來畫分門戶的話，大約可以分為以下三種主要不同的流派：

1.以荊浩、關仝、范寬等大師為主流，是以描畫中原一帶景色為主題的。

2.以李成、王詵、郭熙等大師為主流，是以描畫山東一帶風景為主題的。

3.以董源、巨然等大師為主流，是以描寫江南一帶實景為主的。

如果用董其昌的「南北宗」之說來分宗派的話，那麼「北宗」是荊浩、關仝、李成、范寬、郭熙等諸大師，「南宗」的是董源與巨然等大師。但是，我們感到萬分遺憾的是經過滄海桑田的變化，加上戰爭和自然的損害，到今天大家已見不到荊浩、關仝、李成的任何一件可信真蹟遺留於人間。所以，我們也只有靠他

五代　巨然　雪圖

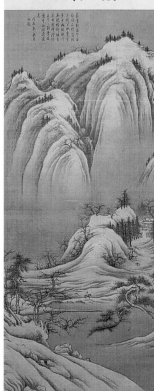

唐末五代梁　荊浩
雪景山水圖
138.3×75.5cm　絹本設色
納爾遜美術館藏

唐末五代梁　荊浩
匡廬圖
185.8×106.8cm　絹本設色

們的流派的其他畫家作品和歷史文獻的記載來理解這些大師的風格。幸運的是中華民族的祖宗有靈，不少藝術大師的作品，至今尚有一些留傳下來，使得我們尚有緣在博物館裏，見到這些真蹟，進一步認識到中華民族的不朽山水畫藝術的真面目。

接下來讓我簡略地向大家介紹北宋三大流派的風格與大師們的生平。

以描寫中原地帶景色為主的荊浩和關仝，是承先啓後的藝術大師。這是因為唐的李思訓、李昭道父子的青綠山水到了中唐以後，得不到支持，代之而起的以張璪、王維、王默所提倡的水墨山水，卻是得到發展，同時也影響到五代北宋的山水畫風向，荊浩和關仝是受到他們直接影響自立門戶的。

荊浩（生卒未詳），字浩然，河南沁水（濟源）人。唐末之時因中原的戰亂而隱居於山西太行山的洪谷，自號洪谷子。他擅長山水畫，只可惜他沒有十分可靠的作品遺留下來。從北宋郭若虛所著的《圖畫見聞誌》中，我們知道他曾對人說：「吳道子畫山水，有筆而無墨，項容有墨無筆，吾當採二子之所長，成一家之體。」從這段談話，我們可以知道荊浩的畫是筆墨並重的。荊浩曾寫過一首〈荅大恩詩〉，內容如下：

「姿意縱橫掃，峰巒次第成。筆尖寒樹瘦，墨淡野雲輕，岩石噴泉窄，山根到水平，禪房時一展，兼稱苦空情。」

從這首詩和傳是他的作品〈匡廬圖〉，我們可以肯定中國山水畫到荊浩之手，獲得更大發展，也就是宋人所稱的「全景山水」。我的意思是說荊浩所畫的山水，全是大山，大樹，全景式的大氣磅礡水墨山水畫。米芾評他的山水畫是「雲中山頂，四面峻厚」，荊浩尚著有畫論《筆法記》，在畫學理論上，貢獻不小。

關仝（生卒未詳），長安人，他是荊浩的大弟子，但生性好學的他，經過勤學

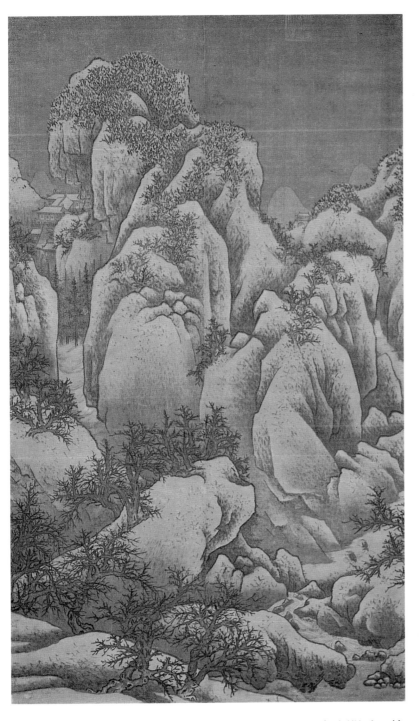

北宋　范寬
雪山蕭寺圖　軸
182.4×108.2cm　絹本淺設色

[左頁圖]
五代　關仝
關山行旅圖
144.4×56.8cm　絹本設色

是：「石體堅凝，雜木豐茂，台閣古雅，人物幽閒者，關氏之風也。」

我們雖未見關仝眞蹟，但看畫史評論家對他的畫的評論，仍然是能想像到「關家山水」是氣魄偉大，筆力堅挺，墨色幽雅。

荊浩以前的山水畫家，大都是精於人物畫的。據說關仝不會畫人物，所以遇到需要在畫中加上人物的時候，就請另一位畫家胡翼代畫人物，但這並不動搖關仝在畫史上的地位。現存在台北故宮博物院的〈山谿待渡圖〉，傳是他的作品。

范寬（生卒未詳），大約天聖年間（1023至1026年）人。他名中正，字仲立，是陝西華原（今之耀縣）人。他最初是學荊浩，同時又臨摹李成的作品，結果是結合兩家之長而創造了自己鮮明的勢壯雄強的山水畫風格。他雖比李成晚出世，卻與他齊名，畫史上稱他們是「李范」。兩位大師再加上關仝，也就是畫史上所譽為北宋的「三家山水」。

在五代、北宋初年之間，范寬與李成是各執一地山水畫的牛耳。所以郭熙說：「今齊魯之士惟摹營丘（李成），關陝之士，惟摹范寬。」

據說范寬是一位好杯中物的畫家，為人豪爽，不拘小節。但在繪畫方面，他十分認眞。他深居終南山華嚴隈林麓之間，縱目四觀，探究大自然的特徵和神祕性。這正是他所說的：「吾與其師於人，未若師諸物也。吾與其師諸物者，未若師諸心。」他就把這個理論的原則，付諸實踐，故此所畫山水，眞實動人，因此時人亦稱他是「山川傳神」。他傳世之作有〈雪山蕭寺圖〉和〈谿山行旅圖〉。

〈谿山行旅圖〉是最能代表范寬的典型巨作。他用蒼老沉穩的筆墨，用點子皴來描繪出高峰峻嶺的眞實感。畫中的一座巍峨峰巒，幾乎佔了大半個畫面，山頭雜樹之間，飛瀑直瀉而下，多麼的雄

苦練，終於「青出於藍」，自立門戶。他的作品，被譽為「關家山水」，在畫史上也與其師並排並坐，合稱「荊關」。他的畫的特徵，是用勁雄的筆墨，寫出了山川的奇偉，這也是與他的活動於秦嶺、華山一帶有關的。因為他與荊浩一樣沉醉在眞山眞水懷抱中，深刻地觀察自然的雄姿，故才能表現出山石矻然萬仞的峭拔氣勢。米芾在《畫史》評他的畫道：「筆愈簡而氣愈壯，景愈少而意愈長。」郭若虛在《圖畫見聞誌》中也評他的畫

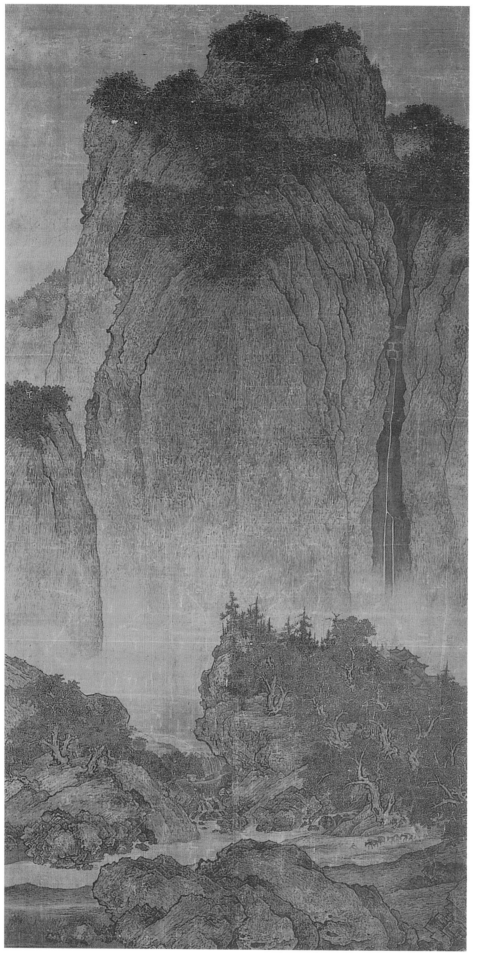

北宋　范寬　雪山寒林　水墨

五代末北宋初　李成　喬松平遠圖(傳)
205.6×126.1cm　日本私人收藏

北宋　范寬　谿山行旅圖
206.3×103.3cm　絹本墨畫淡彩

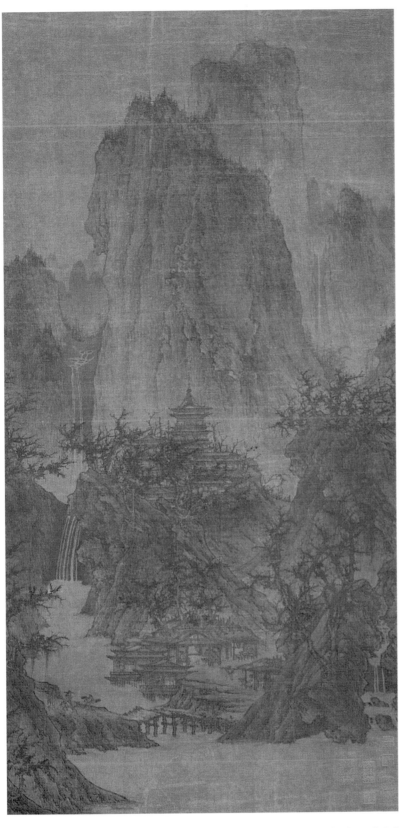

五代末北宋初　李成（傳）
晴巒蕭寺圖
111.5×56cm　絹本設色
納爾遜美術館藏

泪、劉翼、李元崇等，至於南宋的李唐，是受他的影響最深的畫家。

　　荊浩、關仝和范寬的山水畫，都是以黃河中流一帶的山水爲對象的，所以他們筆下的山巒，都是四面峻厚和乾燥的。他們另一個共同特點是畫的中心多是以雄偉的巨峰爲主題，再配上寺廟、行旅、待渡、棧道、漁舟、山居、亭台等，使得他們的山水畫，是可遊可居可行的藝術化眞實現象。

　　以描寫山東一帶風景爲主的李成（生卒大約是919至967年），字咸熙，因遷居營丘（山東昌樂縣東南），故此有李營丘之稱。他本是唐朝宗室後裔，卻因唐末戰亂而家道中落，他一生鬱鬱不得志，所以除了浪跡山川之外，便飲酒賦詩、彈琴寄興、繪畫作樂。故此，在當時已贏得名士的美譽。

　　李成的畫是師法荊浩和關仝，但卻能自創新意。遺憾的是他的作品在北宋時代已經遺留甚少，今更難尋其眞蹟了。如米芾所說的：「李成眞見兩本，僞見三百本。」這說明假李成的作品太多，而眞蹟甚少，故後人是很難從他的畫去評他的畫風。台北故宮博物院所藏的傳是李成的作品有〈寒林平野圖〉，畫面蒼松堅立，老幹交叉，寒木蕭疏，山水平遠。這與所傳李成的另一幅作品〈喬松平遠圖〉頗有相似之處，故世人多說李成善寫寒林。至於另一幅傳李成作品的〈晴巒蕭寺圖〉，圖中之山，正是骨幹特顯，而且挺拔堅實，林木稠薄，峰巒疊疊，泉流如鏡，實有縱深的變化美感。

　　李成的另一個特點是「惜墨如金」，這說明他是善於捉住墨的特性。一生最愛李成的畫的米芾曾說道：「李成淡墨如夢霧中，石如雲動。」而《宣和畫譜》給他更高評價，說：「凡稱山水者，必以成（李）爲古今第一。」

　　當然，李成的山水畫是經過千錘百煉的結晶品。他雖是寫實，卻力求表現季節氣候的變化特徵，如筆下的煙林，更

壯。而山麓巨石縱橫，又見廟宇，在溪流清淺之旁忽隱忽現，山路上又有商旅隊伍行走，也襯托出整個畫面的盎然生意，正是神契密合之作。米芾稱他是：「本朝自無人出其右。」

　　當時學范寬山水的尙有黃懷玉、高

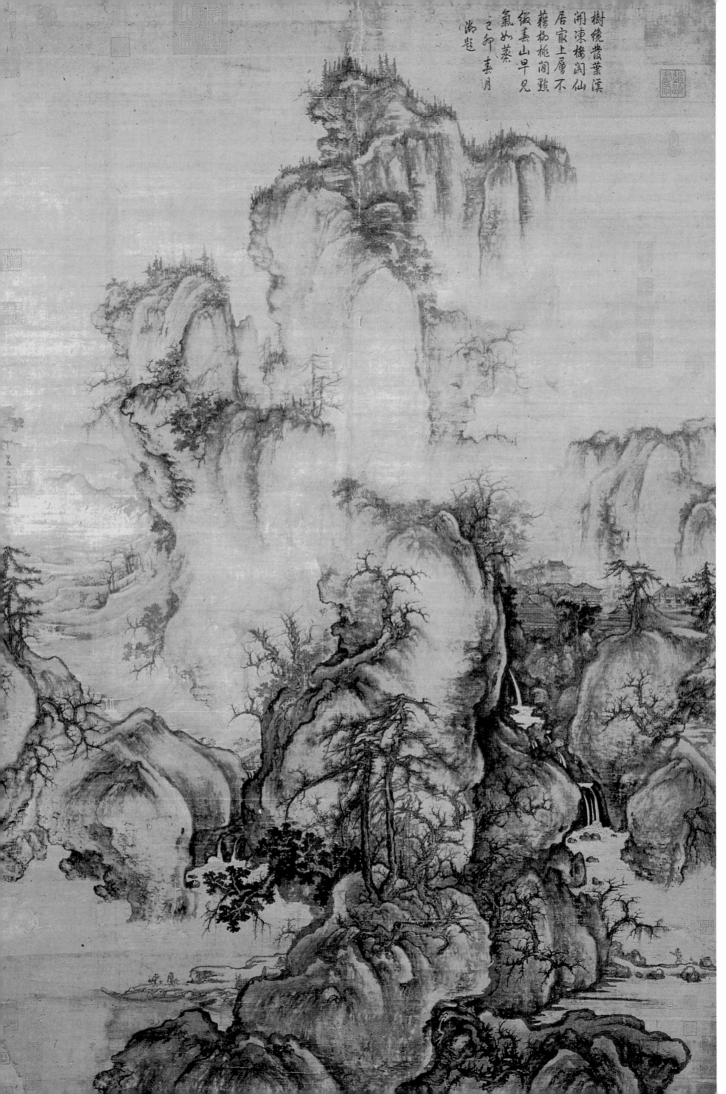

五代 董源 瀟湘圖卷
(部分)

[左頁圖]
宋 郭熙 早春圖
158.3×108.1cm 絹本設色

有輕淡縹緲之意境，體現了文雅的秀氣風貌。所以王詵把他與范寬的雄偉風格相比，稱他們是「一文一武」。郭熙所著《林泉高致》一書中，把李成畫派包括了當時的李宗成、翟院深和許道寧，以及後來的郭熙和王詵。

郭熙（1023至1085年），字淳夫，河陽溫縣（河南孟縣東）人。他是熙寧間畫院藝學，後來列為翰林待詔直長。他的畫藝是師法李成，可是他不是專學李成，

同時也取法於范寬和董源，是博眾之長，而自創一格。

他不但在山水畫自有面貌，他的兒子郭思纂輯的《林泉高致》，記錄了郭熙對山水畫創作的理論，是中國歷代畫論的經典之作。如他所說的：

「欲奪造化，則莫神於好，莫精於勤，莫大於飽游沃看，歷歷羅列於胸中。而目不見絹素，手不知筆墨，磊磊落落，杳杳漠漠，莫非吾畫。此懷素聞

宋　王詵
漁村小雪卷（部分）
44.4×219.7cm

嘉陵江水聲而草聖益佳，張顛見公孫大娘舞劍器而筆勢益俊者也。」

從這段理論中，我們知道郭熙不但注重傳統，更是從生活中的自然環境中去取得靈感，再通過藝術的聯想，用含蓄的圓筆中鋒，畫出千姿萬態的壯偉雄大的山川，創造與前人不同的意境。他的傳世之作尚有數件，被譽為代表作是藏於台北故宮博物院的〈早春圖〉。這是絹本設色的巨型山水畫，畫中新葉初發，春暖水流，而薄霧輕盈，正是多去春來的景象。畫中的人物活動狀況，正是「春來了」的象徵。

王詵雖是與郭熙一樣同師李成，然而王詵所作的水墨山水畫與郭熙所不同的地方，就是他只學李成，而不拜他人為師。他雖能經過努力之後，用金碧法和破墨法，找出自己的路線而自創面貌。但是，他的畫依舊是有著李成的影子。他傳世之作〈漁村小雪圖〉，有清潤之韻味，故蘇東坡說王詵是「得破墨三昧」。另他的〈煙江疊嶂圖〉、〈贏山圖〉屬青綠山水風格，與水墨味道不同，但也是十分耀目的風格。

以描寫江南實景為主的董源，在中國繪畫史上，他與他的得意門生巨然被稱為「董巨」，他們是對後世山水畫影響巨大的偉大畫家。

董源（生年不詳，卒年是962年），字叔達，江南鍾陵（今江西焦賢西北）人。在南唐時做過後苑副使，故又稱董北苑。他未入宋而逝世，屬南唐畫家。他的山

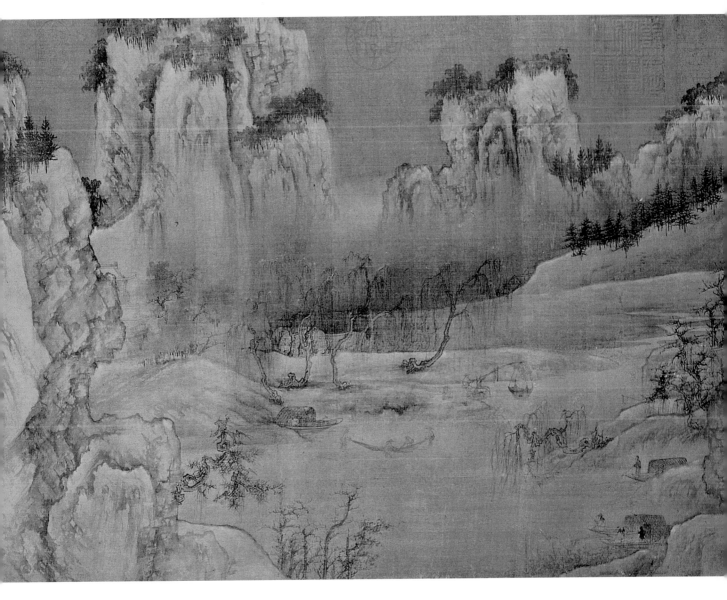

水畫有兩種不同風格，一種是學李思訓；另一種是學王維，故郭若虛在《圖畫見聞誌》說他是：「水墨類王維，著色如李思訓。」

董源的山水畫題材多來自江南的媚人風光，他畫山崗也好，畫坡岸也行，卻不像李成、郭熙等作奇峭之筆勢，他在毫無雕琢的情形下，描寫出景色的暈淡深淺，極其自然，十足表現出江南秀山秀水的特有情趣。他的傳世之作〈龍袖驕民圖〉、〈瀟湘圖〉、〈夏景山口待渡圖〉，都是在描寫江南一帶的丘陵上草木茂盛實景，而佈白之處，正是江南空氣溫潤的特徵。

在筆墨的技巧上，董源有他的獨創性，就是用純樸的墨線來作皴，但筆的線條並不長，所以有圓潤的感覺，也足以表現江南的真實現象。有時候他乾濕和暈染的墨色並用，加上不經意的水墨小點子，這正是江南山水的美感。董源用無數點線來表現江南山質，呈現出與北方畫派用乾線條來表現山的輪廓的凹凸不平是完全不同的味道。所以米芾評董源的畫是「唐無此品」。這句話並不誇張，因為自南唐李璟以後的江南畫派，是以董源為師尊的。

董源的學生巨然（生卒不詳），江寧人，是鍾陵開元寺僧。南唐亡後，他到汴梁（開封），住在開寶寺。據說他是一位好酒的僧人，但作畫之時通宵達旦而不感疲倦。他的山水畫傳世之作有〈溪山圖〉、〈秋山問道圖〉、〈萬壑松風

五代　巨然　蕭翼賺蘭亭圖
144.1×59.6cm　絹本設色

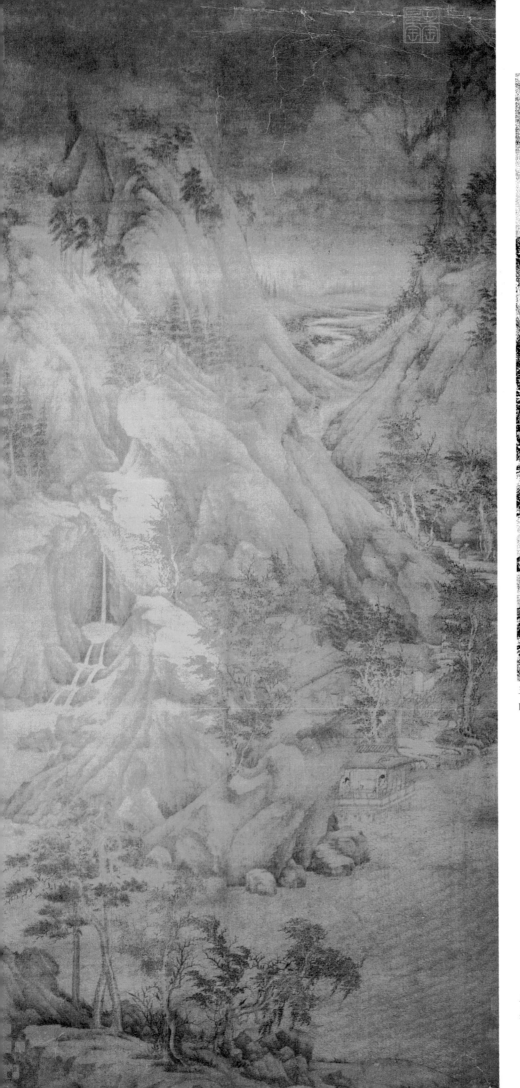

五代　傳董源　溪岸圖　221.5×110cm
美國大都會美術館藏（王季遷藏）

圖〉。他的畫多以水墨畫成，山頭多礬頭（俗稱卵石），峰巒相疊，濃淡之間，枯潤相生，筆墨秀潤，風格清新。董源尚有一位叫做劉道士的學生，但無真蹟遺留下來，故難言其風格了！

巨然的山水畫雖有他自己的風格，但實際上都是從董源的筆法得來的。這一點，是可以從董源的〈龍宿郊民圖〉看得一清二楚。到底巨然是董源的繼承人！當然，巨然作品中的焦墨破筆苔點，秀潤中又帶有骨氣，這便是他與董源不同處，故才能在畫史上與老師並排並坐。

其實，董源與巨然的山水畫，在五代宋初，是不被人重視的。當時的山水畫壇，幾乎全是荊、關、李、范的天下。後來是經過米芾的大力提倡，並在他所寫的畫史上稱董源是「近世神品，格高無比」之後，北宋以後的山水畫，才是屬於董源的江南畫派的，接著亦影響了元、明的山水畫的動向，這一點可能是荊、關、李、范死後所想不到的事吧！

中國山水畫有一種特殊的技法，那就是皴法。歷代的山水畫家，就用皴法的特殊功能，描寫山石的，但是皴法不是永遠不變的技法。敏感的畫家經過長久的觀摩和研究，再加上藝術的加工之後，終於創造了與眾不同的皴法，加以上所提的北宋山水畫諸藝術大師，便創造了特殊的皴法，豐富了山水畫技法的寶藏。

我們從「北方畫派」荊浩、關仝、李成、范寬所遺留下來〈匡廬圖〉（傳荊浩）、關仝的〈山谿待渡圖〉，以及范寬的〈谿山行旅圖〉和〈雪景寒林圖〉等的代表性作品，可以清楚地看他們所用的特殊皴法。尤其是范寬的畫，因為他的構圖多作正面主峰，折落折勢，故此山石多數用點子皴，這是表現花崗岩山峰的質感的最適當技法。〈谿山行旅圖〉是畫幅寬大，迎面的就是聳立主峰，山石便是有無數點子皴，飛泉又從千仞直落，真是氣勢逼人。而山頂密密叢林，近處

兀立巨石，還有挺拔老樹，深處溪水暢流，表現出美的韻律。范寬的山石皴法，有的是用豆瓣皴點成的。他的另一幅〈雪景寒林圖〉（傳），山石用的是「雨點皴」（也稱「芝麻皴」）攢簇而成的。當我們再仔細地觀察，雨點皴之中摻進條子皴法和小斧劈皴，正是切實地表現出花崗岩山岳的豐富質感。

郭熙常常用雲頭皴描寫出近處巨石和疊峰層岩。如他的代表作〈早春圖〉、〈幽谷圖〉，他是善用在巨障高壁上作聳拔山峰的風格，氣勢偉壯，這也是他知道如何運用隱約的淡墨，運用靈活的圓筆側鋒作「雲頭皴」，故體現出秀潤蒼莽的特徵。

江南畫派的董源和巨然，獨出心裁地創造了描寫江南多土山巒的「披麻皴」的皴法，進而影響到南宋、元、明、清的山水畫技法。他們所採用披麻皴，是描寫山巒的秀氣最好筆墨。我們看董源傳下來的〈瀟湘圖〉、〈夏山圖〉、〈龍宿郊民圖〉和巨然的〈萬壑松風圖〉、〈秋山問道圖〉、〈寒林晚岫圖〉就都是運用柔軟的披麻皴和雨點皴來表現雲霧朦朧、峰巒默默、水色淡瑩的江南景色。董其昌一生最推崇的畫家便是董源，因此他常在畫上題「仿吾家北苑」，從這一點，也可知道董源的江南畫派影響力的深遠。

今時今日，我們來談論五代北宋的山水畫三大主流的畫派，並探究其淵源，本已不是一件易事，更何況各大師的許多原蹟早已消失無蹤，所以也只好依靠歷史和畫史可信的敘說，與僅存的有限的真蹟來談其風格了。我希望有朝一日，奇蹟出現，能發現到各大師的更多真蹟，那麼大家有福了！

總而言之，從五代至北宋的時期，是中國山水畫的成熟季節，尤其是在水墨山水畫技法的創新，更起了承先啟後的作用，而且是萬古生輝！

7 黃派花鳥與宋徽宗宣和體

中國的花鳥畫，經過漫長的歲月，到五代和北宋（907至1121年）的時候，已經是一個又繁盛又成熟的時代。尤其是西蜀的黃筌和南唐的徐熙和北宋宋徽宗趙佶等所領導的黃派、徐派和宣和體，把中國的花鳥畫，推上到頂峰，同時也影響到南宋、元、明、清花鳥畫的動向。

未談到黃派、徐派和宣和體之前，讓我先談談中國花鳥畫的起源。在一般人的觀念上，總認為花鳥畫的形成，是比人物、山水畫較晚。事實並不是這樣的。從考古學家所發掘的距今約七千年的浙江餘姚河姆渡時代的遺器中，出土的文物中包括植物紋飾的陶片，以及鳥紋的牙雕與骨雕。更清楚的是在象牙片上刻有相對的鳳凰，骨匕上卻刻有雙頭的鳥紋，另一件也刻有鳥紋，這些圖案雖造型較稚弱，實都是裝飾性極強的。

看以上出土的實物，說明了中國花鳥畫的藝術，是從原始時代到秦漢便在不斷地發展，只是這個時候是用花鳥來做標誌或是裝飾的實用美術階段，所以我們可以感覺到花鳥的表現方法已經有兩種不同的樣子。一種是裝飾味道的工細的花鳥圖案，多數是在骨雕、青銅器紋飾和絲織品紋樣等。另一種是比較粗放的花鳥寫生圖，多數是做為彩陶紋飾、漆器彩畫、壁畫等。

中國的美術史上，花鳥畫在戰國的時候，寫實手法與裝飾意匠密切地聯繫在一起，共同促進了花鳥畫的進步。從出土的漢磚，我們看到工細又重於線描的花鳥圖案；東晉到南北朝的花鳥畫就在秦漢繪畫藝術基礎上發展出來的，如顧愷之畫〈鳬雁水鳥圖〉、梁元帝蕭繹的〈鹿圖〉、〈芙蓉蘸鼎圖〉、陸探微〈鬥鴨圖〉等的花鳥畫，如果做為獨立畫科來說的話，那麼這些花鳥畫只能算是中國

花鳥畫的萌芽時期。遺憾的是我們未曾看到這些畫的真蹟，故只能從文獻去推測這個時期的花鳥畫，看來依舊是帶著裝飾趣味的。唐代，花鳥畫才開始成為專門的畫科，唐初薛稷是畫鶴名手，殷仲容彩色和水墨的花鳥亦佳，中、晚唐的邊鸞、滕昌祐、刁光胤所畫的花木禽鳥皆已到家，促使花鳥畫的迅速成為獨立的藝術。後來滕昌祐，刁光胤自京入蜀，他們對於五代前蜀、後蜀的花鳥畫藝術成就，起了很大的作用。

五代十國是中國歷史上的四分五裂的時代，也是戰亂最多的年代，尤其是北方一帶，更是兵荒馬亂，人民生活困苦。而南方戰事較少，農業與生產尚未遭到破壞，商業也比較發達，人民生活安定。因此，北方的貴族、商人、士大夫、畫家等，紛紛來到江南或往西蜀，無形中也促進了南方的經濟與文化，越來越發達。繪畫藝術，特別是在南唐、吳越和前蜀、後蜀等，也得到發展。而南唐和西蜀，因兩國的皇帝的愛好繪畫藝術，都設有畫院，這也是中國歷史上，正式建立畫院的開始。而人物畫、山水畫、花鳥畫都做為獨立畫科而活躍於畫院。中國畫史上所稱的花鳥畫派的「徐、黃異體」，便是誕生在這個時候，這也反映出花鳥畫在五代十國已形成了各種不同風格。

美術史上所指的徐、黃二體，便是說五代時的南唐徐熙和西蜀黃筌的兩種不同面貌的花鳥畫流派。宋代初期的翰林圖畫院裡盛行的是黃筌流派，而流行於江南一帶的徐派亦曾向院內黃派學習，由此可知北宋初期，黃派花鳥畫的勢力是多麼地雄大。

畫史上所說的黃派花鳥畫，是指西蜀的黃家父子的黃筌和其子黃居寀所創立的花鳥畫風格。那麼黃派的花鳥畫到底

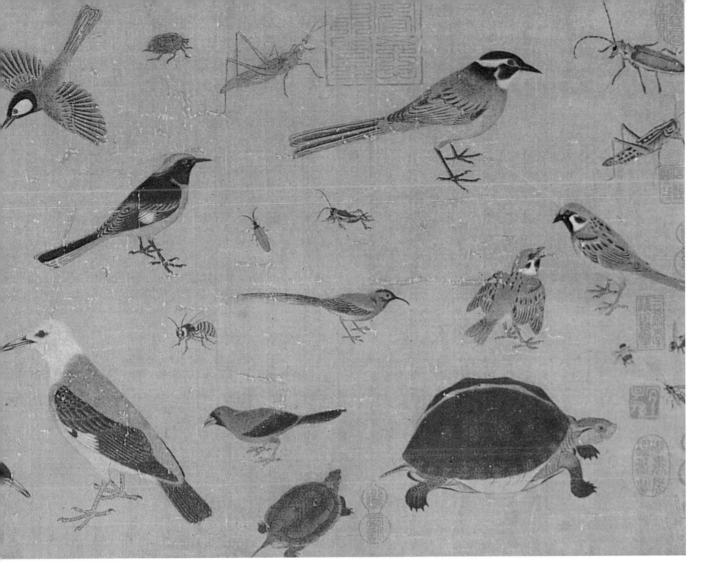

五代　黃筌
寫生珍禽圖　寫生
41.5×70cm　絹本設色

是怎樣的面貌呢？簡而言之，就是當時諺語，並在宋郭若虛的《圖畫見聞誌》所言的：「黃家富貴」。這一畫派是在邊鸞、刁光胤、滕昌閣的色彩艷麗、輕線勾塡的傳統風格中發展起來的。他們代表晚唐、五代、宋初的中原、西蜀的畫風，並成為院體花鳥畫的典型風格，也影響到宋徽宗趙佶所領導的宣和體花鳥畫，達到了大成的境界。

黃派的作品，流傳到今天眞是少之又少。而較可信的眞蹟尚有兩幅，一幅是黃筌的〈寫生珍禽圖〉，今藏於北京故宮博物院。另一幅是藏於台北故宮博物院的黃居寀〈山鷓棘雀圖〉。我們實在難以從這僅存的兩幅畫，就來詳論黃家花鳥的「富貴」風格妙在何處。所以還得參考文獻，才能言之有物。簡而言之，其風格大概可分為以下兩種：

(一)富貴氣息　五彩佈成

黃家父子的花鳥畫，用筆極為精細，幾乎見不到墨跡，但是以五彩佈成，極為穠麗。而又因黃筌和黃居寀長期住在宮苑，所見到的多數是奇花異草怪石，以及珍禽貴獸等。故他們所畫的花鳥，多貴氣，很適合皇家宮廷的需要。米芾在《畫史》說道：「今院中(指畫院)作屏畫用筌格」。

(二)淡墨勾勒　色彩層染

黃派花鳥畫是先用淡墨勾勒輪廓，然後才施以色彩，一層層地渲染，色彩為之豐富光艷，極能表現花鳥的繽紛眞實感，正如蘇東坡所說的「畫成之後，尤過於生。」

黃派的開山祖黃筌(903至965年)，字要叔，四川成都人。是一位天生的畫家，他十三歲就向刁光胤學畫，後來博採眾人之長，而自成一大家。如他畫鶴師薛稷，花卉蟬蝶又師滕昌佑，所以郭若虛才稱他是：「全該六法，遠過三師。」他是一位非常全面的藝術大師。

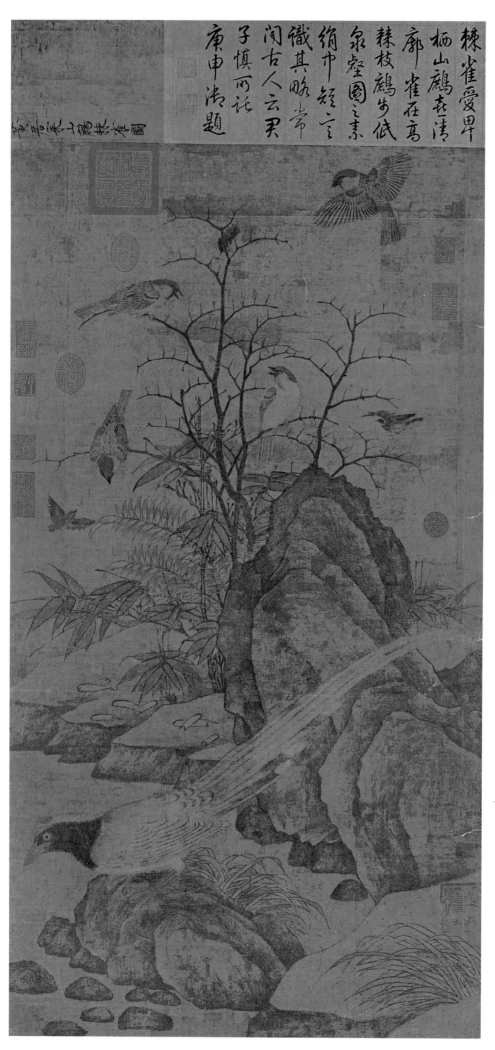

棘雀愛畢
栖山鷁老清
廓雀在高
棘枝鷁步低
彙墾圖之素
絹巾經言
識其略常
閱古人云昊
子慎而託
庚申渧題

五代宋初　黃筌　雪竹文禽
絹本設色
國立故宮博物院藏

[左圖]
五代宋初　黃居寀　山鷁棘雀圖
99×53.6cm　絹本設色

黃筌十七歲為前蜀翰林待詔，後蜀時升為檢校少府監並主畫院事。宋初年，隨蜀主到開封，被封為太子左贊善大夫。他從年輕到晚年，總共在皇家畫院達五十年之久，是一位資深的宮廷畫家。

黃筌的畫，最主要是從繁華環境中悟出珍奇之物，而用色更是富貴艷麗，因此才會讓皇帝這麼器重。

黃筌的傳人便是他的兒子黃居寀和黃居寶，所謂「虎父無犬子」，黃居寀把黃派花鳥發揮到「前無古人」的境界。

黃居寀（933年生，卒年未詳），字伯鸞，是黃筌的小兒子。他的繪畫藝術成就，完全不在他父親黃筌之下。他本也是西蜀宮廷畫家，入宋之後，與一批西蜀畫家共同進入宋朝畫院，深得宋太祖和宋太宗的恩寵，官至待詔，將仕郎，試太子議郎，賜金魚袋，官做得比在西蜀時更大更高，並且還掌握了宋朝畫院大權，以自己的喜愛做準繩來取捨畫院的畫家。《宣和畫譜》在黃居寀傳云：「筌、居寀畫法，自祖宗以來圖畫院為一時標準，較藝者視黃氏體制為優劣去取。」由此，可知他們勢力之大。

黃筌與黃居寀能在中國美術史上有如此崇高的地位，最主要的原因還是他們的繪畫藝術成就所得來的。當然，他們的集大成也有其歷史背景，如我前面所提到的，就是因為唐代末年到處戰火瀰漫，許多文人士大夫逃難到西蜀，其中也包括了不少畫家，因而直接影響到西蜀的繪畫藝術，所以可以說黃筌和黃居寀的繪畫藝術是繼承了唐代優秀傳統，而自立門戶的。

黃筌的絹本〈寫生珍禽圖卷〉，左下署「付子居寶習」。故證明此圖是黃筌為其子居寶習畫所繪的稿本，年代雖久，但仍可見細膩富麗畫風。黃筌作品在《宣和畫譜》著錄時尚有三百四十九件，可惜已有三四八件是隨著漫長歲月而消失無蹤。

黃居寀的〈山鷓棘雀圖卷〉，藏於台北故宮博物院，是絹本設色，此圖無款，詩塘橫裱宋徽宗題「黃居寀山鷓棘雀圖簽」，上鈐雙螭璽。從形制看，此圖原為「宣和裝」橫卷，後改為立軸。此畫繪有泉石、荊棘、竹叢、群鳥飛鳴，憩啄棘間枝頭，山鷓立於石上，俯身飲水，情態真實自然。此畫幅雖年代已久，仍可見其用筆精細沉穩，設色豪華富麗。

當時學黃派花鳥的畫院畫家尚有黃惟亮、劉贊、丘文曉、夏侯延佑。除了畫院之外，院外也盛行黃派花鳥，如陶裔、傅文用、劉文惠、李佑等人也是學黃派的。

黃派花鳥從宋初到熙寧年間，控制了北宋的花鳥畫壇達一百多年之久，但到了黃派末期，因後學者皆是因襲臨摹，不去寫生，不注重觀察，導致畫面出現沉沉的「標本」氣，已失去往日光彩。《宣和畫譜》說道：「筌、居寀畫法，自祖宗以來，圖畫院為一時之標準；較藝者視黃氏體制為優劣去取。自崔白、崔愨、吳元瑜出，格遂大變。」

這裡所指的「格遂大變」，就是把北宋初年的「黃氏體制」給動搖了！當然，在改革黃派花鳥畫的流弊的陣營，除了崔白、崔愨、吳元瑜之外，還有趙昌和易元吉等。我們從他們遺留下來的有限作品來理解的話，就是他們注重寫生，並深受「徐熙野逸」的意趣所影響，使得畫面不老是在「富貴榮華」打圈子。換句話說，他們追求的是淡遠荒寒的水墨畫雅趣，所以到了熙寧、元豐時期的宋畫院的花鳥畫，又走上了嘗試創新的道路，實是難能可貴的步伐！

然而，真正使北宋的花鳥畫藝術又登上另一個光榮的頂峰，卻是宋徽宗趙佶所創立的「宣和體」花鳥畫，同時也確定「院體畫」在中國美術史上的崇高地位。其實黃筌的風格就是初期「院體」畫，只是那時沒有院體這個名稱。到了北宋中葉郭若虛所著的《圖畫見聞誌》，才首次把黃氏風格稱為院體。如在畫院畫家李

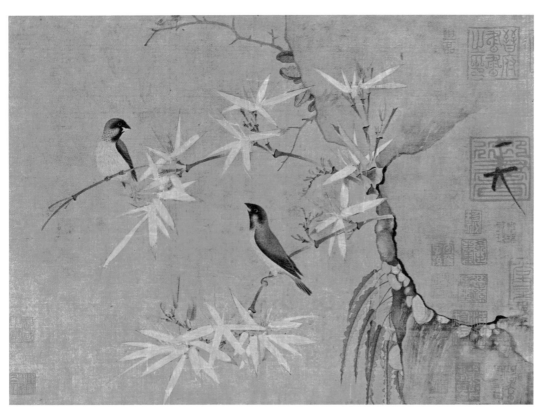

宋　徽宗（趙佶）
梅竹雙禽　高約31cm
絹本設色　紐約私人藏

宋　徽宗（趙佶）
梅竹雙禽（局部）
絹本設色　紐約私人藏

［右頁圖］
宋　徽宗（趙佶）
臘梅山禽圖
83.3×53.5cm　絹本設色

吉傳說道：「工畫花竹翎毛，學黃氏爲有功，後來院體未有繼者。」《宣和畫譜》在吳元瑜傳說得更直率：「（吳元瑜）師崔白，能變世俗之氣，所謂院體畫者，而素爲院體人，亦因元瑜革去故態，稍稍放筆墨以出胸臆。」從此之後，許多有關畫史的書籍，才開始用「院體」這個名稱。

宋徽宗趙佶（1082至1135年），是宋代的第八個皇帝，也是中國古代的重要書畫家。他在十八歲登基之後，對繪畫大力提倡，設立畫學，還建立了一套完整和有系統的皇家美術學院制度，目的是培養繪畫人才。他自己也親到畫院去教導學生繪畫，由此可知道他對藝術的愛好，因此美術活動在趙佶的皇朝裡特別繁盛，也成了他帝王生活的一部分。例如他任命米芾爲書畫學博士，搜集天下名書畫，將畫學生加入翰林圖畫局，以擴大畫院和集中人才。宣和年間，他建築五岳觀、寶眞宮，徵集當時的名士畫家，請他們畫障壁。並時常和畫家在一起，一見到畫家獻出好畫，便加以賞賜，這實在是鼓勵畫家創新的一種最實

際方法。

做爲中國畫史上的傑出藝術大師的宋徽宗趙佶，他所創造的宣和體，實是來自他多年的努力和集唐、五代和宋初各家之長，再經過他細心揣摩和藝術加工而自立一格的。他在繪畫啓蒙的時候，深受王晉卿、趙大年和吳元瑜的影響，書法方面，卻是師法唐人薛曜。然而，他也吸收了黃派傳統的精工富麗特點，後來又經過吳元瑜的傳授，繼承了崔白淡雅野逸的意趣。故他的畫，富麗之中，仍帶來無限生氣，達到傳神的意境。宋人張征在《畫錄廣遺》中說趙佶的花鳥畫是「花竹翎毛專徐熙、黃筌父子之美」，又說「動植之物，莫不臻妙」。元趙孟頫也說他是「其繪事尤極精妙，動植之物，無不曲盡其性」。從這些評論，可知道他在畫史上的崇高地位。

趙佶的花鳥畫有什麼藝術特點呢？宋鄧椿所著的《畫繼》中說趙佶的繪畫藝術是「妙體眾形，兼備六法，獨於翎毛，尤爲注意。」他在花鳥畫表現形式上有獨到創造，是「多以生漆點睛，隱然豆許，高出紙素，幾欲活動，眾史莫能

山禽矜逸態

梅粉弄輕柔

已有丹青約

新秋首為�

宣和殿御製并書

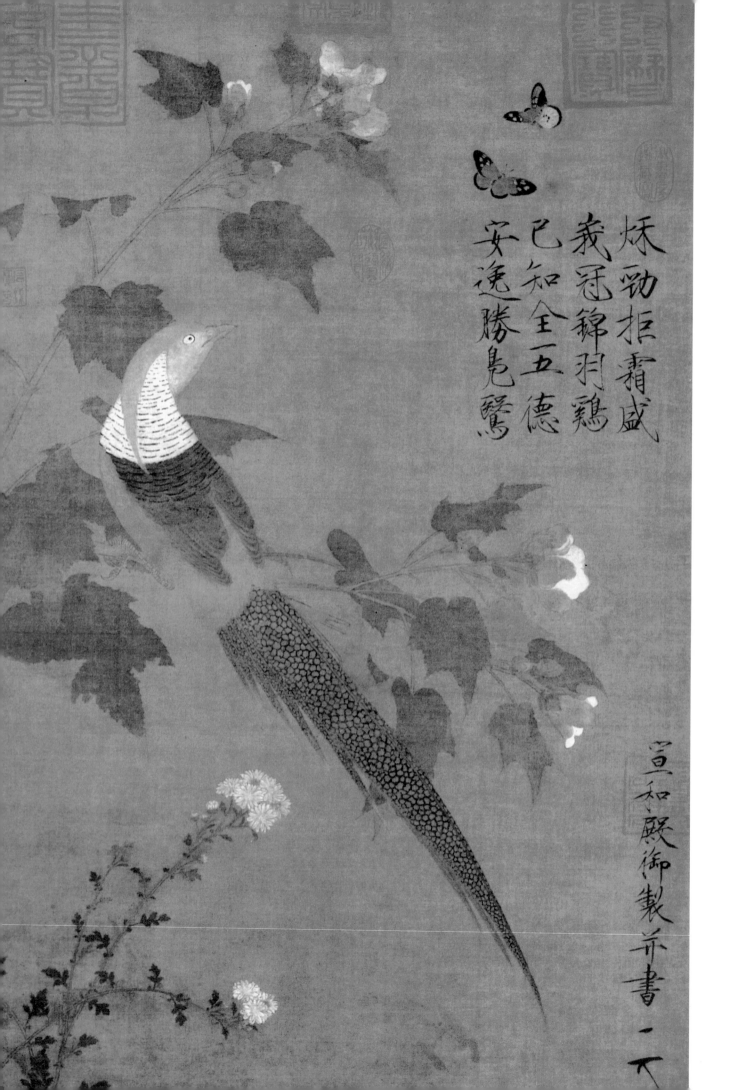

妖姿拒霜盛
羲冠錦羽雞
已知全五德
安逸勝鳧鷖

宣和殿御製并書

宋　徽宗（趙佶）
聽琴圖
國立故宮博物院藏

[左頁圖]
宋　徽宗（趙佶）
芙蓉錦雞圖軸
81.5×53.6cm　絹本設色

也。」顯然，在管理朝政方面，他是無能的昏君。但他的花鳥畫藝術，卻是比他皇家畫院的劉益、富燮等著名畫家的作品好得多，而且還有獨創性的風格。

趙佶所創立的宣和體，當然脫不了與其他院體畫一樣，嚴謹造型和帶著豐富的色彩。但是，趙佶〈瑞鶴圖〉的花鳥畫是在造型嚴謹和設色富麗之中，還重視刻畫對象的神似，並強調作品的意境。畫中廿隻飛翔於午門的丹頂鶴，隻隻姿態不同，如飛、唳、啄、立都各盡其妙。而用金粉勾羽，筆力簡潔磊落，富麗而纖細，神色逼真動人。畫面的鶴群與建築物上下左右之間，有機呼應，充滿著節奏感之美，是難得的精品。

趙佶的另一幅〈芙蓉錦雞圖〉，用筆精細，色彩動人，一派富貴的情調。當我們欣賞著畫家把秋菊芙蓉的生長規律，如枝葉偃仰側反、斜倚交叉，以及色彩變化等都做了極其真實的形似描寫，不得不嘆為觀止。然而一錦雞登棲枝上，回頭轉視，兩隻蝴蝶翩然而至，又傳出了神，真是妙極了！這主要是趙佶懂得如何用形象對比的功用，襯托出錦雞蝴蝶的惟妙惟肖。左邊下角的一叢蕭疏秋菊，搖曳多彩，正是凌霜的倔強挺拔精神的表現，所以，這是一幅帶著生命力的傳神精品，不但給我們以寧靜的美感，也給我們豐富的藝術聯想。

〈臘梅山禽圖〉也是一幅非常成功的花鳥畫，趙佶畫一對緊緊相貼的白頭翁，一正一背，正是給觀眾帶來聯想和再創造的餘地。同時，群蜂在花間飛舞，說明正是春的開始，是靜中帶動的意境，也覺得畫家真是下盡苦心，讓一對相依的白頭翁，在傳神之餘，又聽到那嗡嗡奏樂的韻律美。

當然，宋徽宗趙佶流傳至今的作品不止這些，其他的尚有〈鴝鵒圖〉、〈柳鴉蘆雁圖〉、〈池塘秋晚〉等，這些作品都是有嚴謹華麗的造型，又有傳神之妙和深遠意境。而「宣和體」的另一些特點，

就是注重「法度」和「寫生」。所謂法度，就是注重院體畫的傳統，趙佶要求畫院的畫家不但注重師承，更需要注重生活的真實規律。這就是說明宣和體除了吸收歷來院體畫精華之外，欲重師造化。許多人談到這裡，就喜拿趙佶「孔雀外墩」的故事來說明宋徽宗是一個重寫生的畫家。因為他看到畫院學生畫孔雀升墩，便說：「凡畫孔雀升墩，必先左腳，卿等所圖皆右腳。」這可見他在繪畫上，是強調如實地描寫。而他也時常拿出宮中所養的珍禽異獸，給大家做為繪畫的對象，因此宣和體的花鳥，才顯得那麼生動和有氣韻。

平心而論，宣和體是院體畫在宋徽宗趙佶統治時期所形成的一種新風格的花鳥畫，這種風格，多少也受到文人士大夫水墨畫的波及。宣和體最主要特點就是要求造型準確工整、嚴謹；在色彩方面，追求富貴和鮮艷，同時，又必須是傳神和創造意境。宣和體是不流於刻板、庸俗、纖弱等的匠氣。宣和體是歷代院體畫的典範。

趙佶對美術的貢獻，並不只創造了宣和體的風格。他還授意編輯了《宣和書譜》、《宣和畫譜》、《宣和博古圖》和《宣和睿覽冊》等，這些書籍成為研究中華民族美術所不能缺少的重要資料。而在政和、宣和年間，他所培養的優秀畫家，如孟應之、劉益、馬賁、宣寧、盧章、李端、韓若拙等，都是名盛於世的宣和體花鳥畫家，亦同樣對南宋花鳥的發展，產生了重大的影響。

每當我欣賞這位「獨不能為君」的宋徽宗趙佶的氣韻生動的宣和體花鳥畫，只覺得他完全不是以工筆重彩和水墨寫的形式來決定的，一幅畫的優劣，最主要還是畫家如何去把握筆和色彩的功能，並重視構思意境，這樣一來，所創造的畫意，才不會「離譜」太遠。

總之，宣和體源遠流長，是永垂不朽的藝術。

8 湖州竹派與風俗畫派的藝術面貌

中國繪畫從北宋李公麟以「白描」在美術史上留下光輝一頁之後，接著便有產生以水墨畫梅、蘭、竹，而且成爲一種獨立畫科。這正標誌著繪畫到了宋朝以後，繪畫內容更加豐富，題材也形成了專門化。

《宣和畫譜》在〈墨竹敘論〉中說道：

「有以淡墨揮掃，整整斜斜；不專於形似，而獨得於象外者，往往不出於畫史，而多出於詞人墨卿之所作。」

從這段話，可以知道當時的畫竹者，多半是文人畫家。好比北宋的文同和蘇軾，他們不獨以詩文聞名於世，所畫的墨竹，更被當時朝野所重，畫史上稱他們爲「文湖州竹派」。雖然文同是「湖州竹派」的奠基者，但是他並沒有留下畫竹的畫論，但是後來的文人畫家，卻在他的影響下，發揚了墨竹的藝術。例如元代的李衍，便是一個最好的例子。

李衍是元代的畫竹藝術家，他到過雲南交趾，深入「竹鄉」研究了竹的各種動態和生長規律，最後他寫下了《竹譜詳錄》七卷，論述了墨竹藝術與自然規律的關係。當時的人稱頌他「盡得文湖州不傳之秘」。他正是用文字發展了「湖州畫派」的主張。

讓我舉一個例子吧！李衍在《竹態譜》中說道：

「若夫態度，則又非一致，要辨老、嫩、榮、枯、風、雨、晦、明，一一樣態。如風有疾慢，雨有乍久，老有年數，嫩有次序。根、幹、筍、葉，各有時候。」

他的這種理論，正是矯正了一些後來的文人畫家所忽視的對象，而不是一味注重畫家的過於主觀的形象。這正符合了「湖州畫派」的畫竹主張。

文同，字與可，號石室先生，笑笑先生，又稱錦江道人，梓州永泰（四川鹽亭縣東北面）人。生於西元一○一八年，逝於西元一○七九年。他的一生正逢著北宋王朝由強盛走向衰退的道路。他二十一歲考中了進士，然而，他一生官運不好，看來「做官」對他並沒有什麼吸引力。元豐元年（1078年），他奉命去湖州（浙江吳興）任太守，卻在赴任途中，病卒於陳州（今河南淮陽縣）。著作有《丹淵集》四十卷傳世。

文同的畫墨竹，雖是有「湖州派」之稱。但以墨畫竹，卻不是從他才開始的。唐代吳道子曾畫竹，王維畫竹亦負盛名。而蕭悅畫竹，白居易爲之題詩。唐代壁畫亦常見竹子。五代畫竹也有黃筌、李頗善畫竹。但是，後人評論畫竹畫家，無不先提文同，這正說明文同在墨竹方面的成就，是不容忽視的。

米芾《畫史》稱文同「以深墨爲面，淡墨爲背，自與可始。」李衍《竹譜詳錄》則說：「畫竹師李（李頗），墨竹師文」。

《宣和畫譜》則道：

「與可工於墨竹之畫，非天資穎異而胸中有渭川千畝、氣壓十萬丈夫，何以至此哉。」

文同如此喜愛寫竹，又獲得極高的藝術評價。這與他對竹子的喜歡是有關的。他所住的地方，廣栽竹木，而且把居住的地方取名爲「墨君堂」、「竹塢」、「霜筠亭」、「此君庵」，看來他是不可一日無竹了。他也寫了不少詠竹的詩文，如〈忽憶故園修竹因作此詩〉：

故園修竹遶東溪，占水侵沙一萬枝。

我走宦途休未得，此君應是怪遲歸。

文同實已把竹子人格化了。由於中國的傳統習慣，把竹子當做清高品德之象徵。正是「得志遂茂而不驕，不得志瘁瘠而不辱。群居不倚，獨立不懼。」文同在〈詠竹：一字至十字中〉，就讚頌竹子：

宋 文同 墨竹
131.6×105.4cm 絹本設色

宋 蘇東坡撰
東坡先生集
宋慶元間黃州刊本

「心虛異眾草，節勁踰凡木。」

蘇東坡所畫的竹，亦是屬於「湖州派」。他亦以竹的品格來稱頌文同的節操。說他「而況我友似君者，素節凜凜欺霜秋。」（〈送出守陵州〉）

文同的竹之所以動人，是因為他提出了「畫竹必先得成竹於胸中」。就是說他根據構圖需要先在心中充分地醞釀，直到構思的內容已完全充實，以及具體化之後，才開始落筆摹寫，一揮而成。現在傳文同的〈墨竹圖〉，郭若虛說是「富瀟灑之姿，逼檀欒之秀，疑風可動，不笋而成者也。」（《圖畫見聞志》）。今觀此圖，會覺得文同的竹是龍飛鳳舞，秀氣十足。東坡說文同的墨竹是：

「詩不能畫，溢而為畫，變而為畫。」

故此，文同的墨竹，不是一般地所謂的文人「墨戲」，其中正包含著畫家內心的感情，以及思想。

元人吳鎮所寫的《文湖州竹派》，集文同之後的墨竹畫家二十五人，作了簡略評介，這對我們研究文同竹派的流傳情況，是很有幫助的。從文中所舉的畫家，大部分是文同的至親好友，有的是妻侄、子女、子孫等親眷，如蘇東坡本是文同表弟，而東坡之弟蘇轍與文同還是親家關係。所以說「文湖州竹派」開始只是屬於自己親戚的小圈子，同時也受到社會的承認，因而「另闢蹊徑，自成一派。」他對中國墨竹藝術的發展，影響至深。

「湖州竹派」的另一位健將蘇軾，便是中國文學史上著名詩人作家。他在文學上的卓越成就，無形中提高了他在繪畫史上與書法史上的地位，為中國文化，遺留下豐富遺產。

蘇軾（1036至1101年），字子瞻，號東坡居士，四川眉山人。他的父親蘇洵，弟弟蘇轍，都是宋朝政論家和文學家，因此文學史上並稱「三蘇」。

根據米芾《畫史》中記載：

「子瞻作墨竹，從地一直起至頂。余問何不逐節分，曰：『竹生時何嘗逐節生？』」

這句話常用來形容蘇東坡畫墨竹的特點。只可惜我們沒法子看到東坡原作，但是以他的豪放胸襟，寫畫之時念必情不自禁，不拘小節的表現吧！看來他在詩、詞方面的豪放和曠達特點，同樣在他的墨竹中表現出來。

黃山谷在〈題子瞻枯木〉詩中說東坡：

「胸中原自有丘壑，故作老木蟠風霜。」

孫承澤在《庚子消夏記》中說：

「東坡懸崖竹一枝倒垂，筆酣墨飽，飛舞跌宕，如其詩，如其文。」

蘇軾對畫壇的最大貢獻，是把繪畫與文學連在一起，換句話說就是把詩、詞、書、畫結合起來，使中國具有優秀文化傳統的「詩情畫意」發揚光大。蘇東坡在〈書鄢陵王主簿所畫折枝二首〉中，

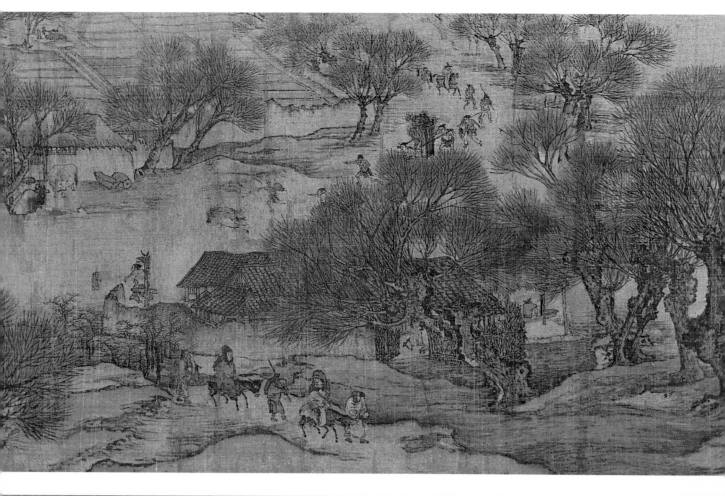
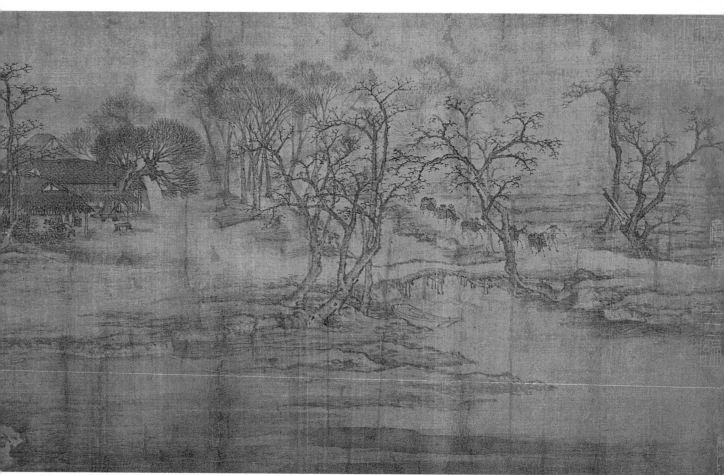

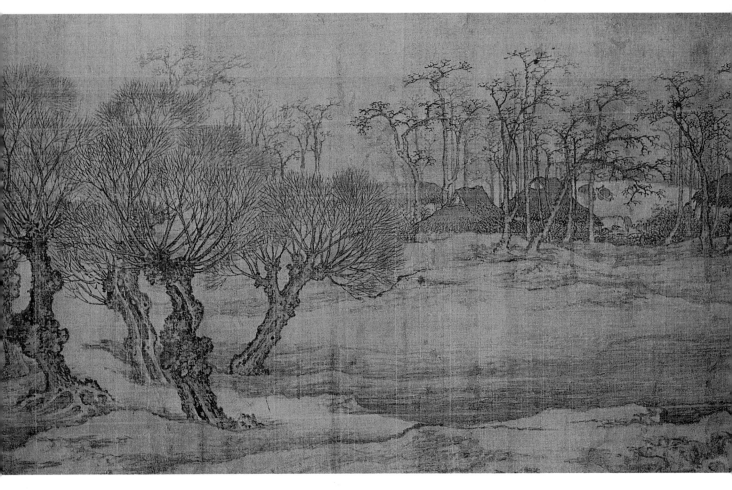

宋　張擇端
清明上河圖卷（部分）
全圖24.8×528cm
絹本設色
北京故宮博物院藏

明確說道：

「詩畫本一律，天工與清新。」

這顯然他是要求畫中必有詩意。故此，他才能說出王維的畫與詩是：「詩中有畫，畫中有詩。」其實他自己就是在繪畫中，熱烈追求畫中有詩的意境。

蘇軾與文同，都是以墨竹聞名於世，藝術作風雖相近，但也各有自己特點。因爲東坡居士向來是反對拘於「法度」和墨守「師承」的。他在題李龍眠所畫〈憩寂圖〉詩中說道：

東坡雖然湖州派，竹石風流各一時。
前世畫師今姓李，不妨題作輞川詩。

詩的前兩句是表達了自己作畫的見解。後兩句是笑李龍眠在模仿王維的作品而失去自己的風格。這等於說每一位畫家，都應該有自己的獨特風格。故我們雖未見東坡之竹，但可從他的詩和別人對他的評論，知道他的墨竹是別具一格的。而他對中國文人畫的發展，同樣作出了偉大的貢獻。

北宋的另一位湖州派寫竹畫家是王詵，字晉卿，生於宋仁宗景祐三年（1036年），卒於元祐四年（1089年）。本籍山西太原，後居汴京（開封）。是宋初功臣的後裔，將門之子。他三十多歲時，娶英宗的第二公主爲妻，授職「駙馬都尉」，是一位皇親國戚。由於他學問高深，長於詩詞，而他的繪畫，亦是名重於世。然而，他在繪畫上最大的成就，不是墨竹，而是山水畫。元夏文彥《圖繪寶鑒》說王詵是：

「學李成山水，清潤可愛，又作著色山水師唐李將軍，不古不今，自成一家，畫墨竹師文湖州。」

王詵的山水畫，多是江景、漁村、瀛海，這是由於他到過名山勝絕的南州，故能獨創一格。所寫雪景，集李成、大小李將軍於一堂，而自成面目。是一位成就非常高的山水文人畫家。從這些山水畫中見他的筆墨，想他的墨竹，必是湖州派的佼佼者。

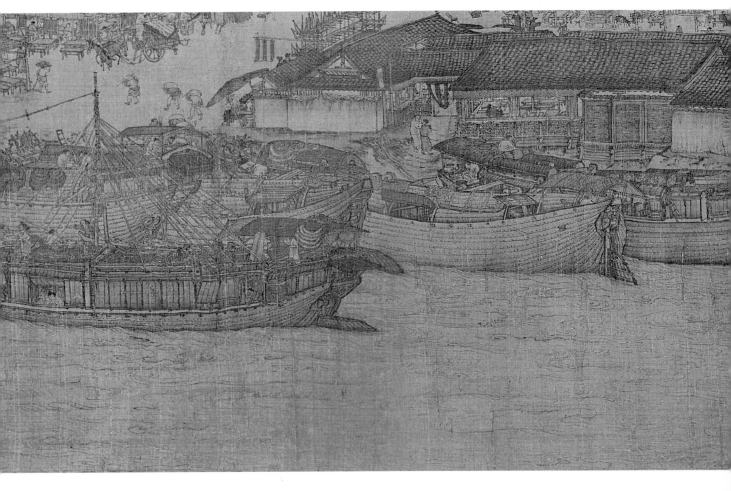

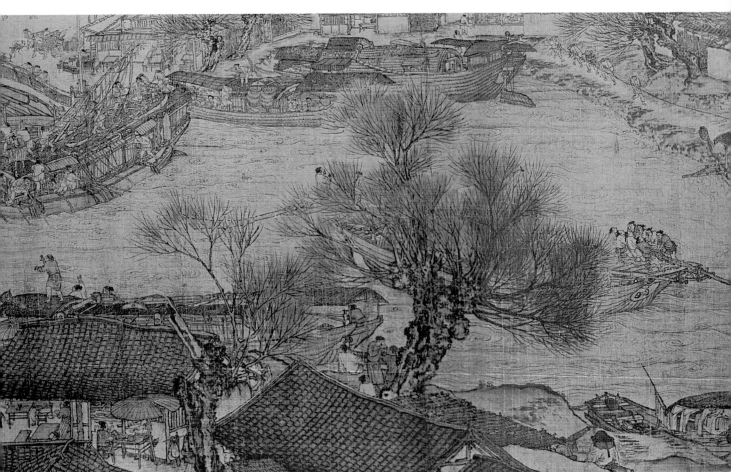

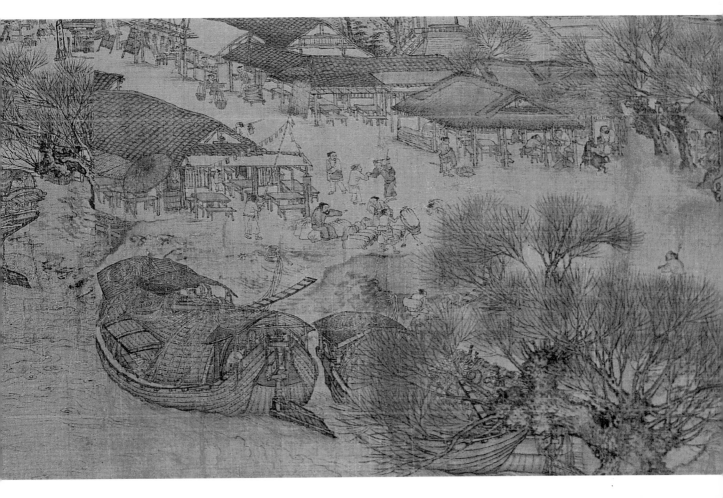

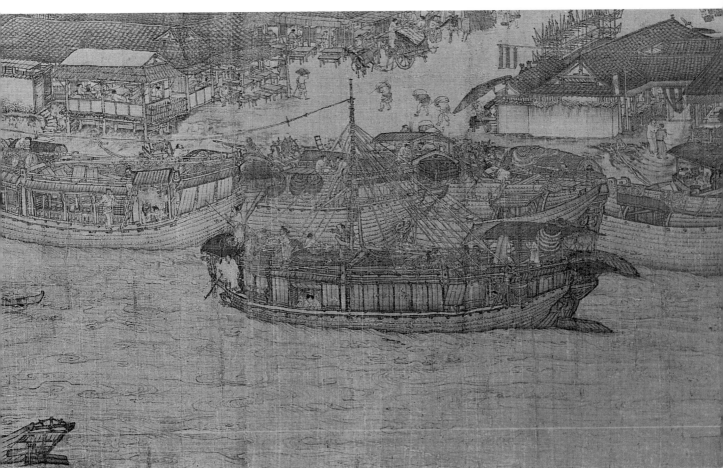

北宋文人畫興起，而至北宋末年又興起了寫實的「風俗畫派」。所謂風俗畫，就是把市民生活中的各方面，如市街、城郭、耕織、賣貨郎、仕女、嬰戲、交通，甚至建築物等，都將之入畫。換句話說，「風俗畫派」的題材是廣泛的，它廣泛地反映了當時的社會情況。張擇端所畫的〈清明上河圖〉，便是北宋末年的風俗畫作品中，最具有典型的代表性意義。

〈清明上河圖〉的出現，實是北宋人物畫長期發展的一個結果。如高元亨畫過〈從駕兩軍角觝戲場圖〉，燕文貴畫過〈七夕夜市圖〉，其題材亦來自世俗的生活題材。這正說明風俗畫，是北宋末年社會的必然產物。

我們對於〈清明上河圖〉作者張擇端的生平，真是知之不多，只知道他字正道，東武（山東）人，幼讀書遊學於汴京，是宋徽宗時的翰林畫史。原是個讀書人，後來學繪畫，擅長畫車馬、市街、橋樑、城郭等。他除了〈清明上河圖〉以外，還畫過〈西湖爭標圖〉。兩者都是描寫世俗生活。所以稱張擇端所代表的畫派是「風俗畫派」，是非常恰當的。

張擇端畫的〈清明上河圖〉是絹本、設色。縱二十四‧八公分，橫五二八公分。他透過了市俗生活的細緻描寫，生動地揭示了北宋汴梁（開封）承平時期的繁榮景象。它不是一般表面化的熱鬧畫面，而是寫實地畫出當時的社會動態和民眾的生活實況。圖中所描寫的，與記載汴梁的有關文獻相同，如虹橋的位置、形式便是一個例子。細節如「孫羊店」、「腳店」等，與《東京夢華錄》所說的「曹婆婆肉餅」、「唐家酒店」，又「正店七十二戶……其餘皆謂之腳店」等，都是符合。另外記述街巷、酒樓、飲食果子，還有「天曉諸人入市」、「諸色雜賣」等，都是與《東京夢華錄》中描寫文字相符，可以對證。

張擇端以不懈的態度，作周密觀察，而把北宋汴梁城的城門和大街，對門外汴河上的繁榮景象，作了極其細微的描寫。如街上的各種商業、手工業活動，還有大型酒樓、藥鋪，以及香鋪、小店，有十字路口的茶鋪與酒鋪，有的門前還掛上寫著「解」字的當鋪。也有做車輪木匠，賣刀剪的鐵匠，賣桃花的挑擔，形形色色的攤販等。再仔細看，有走江湖看相算命的，拖車的，趕路的，都可以清楚地看到。至於街道上形形色色的各階層人物，官員騎馬，前呼後擁，從人叢中穿過，婦女則坐著小轎。就在這熙熙攘攘的氣氛中，有人坐船，有人遊逛，亦有的在城門口憑著欄杆悠閒地看水。總而言之，街上的繁華光景，都被畫家作有條有理的安排，作了高度概括，畫出引人入勝的畫面，而成為歷史回憶的鑑證。

畫中的虹橋，以及房屋，都成為研究中國宋代建築物最好資料。

從技法及構圖處理上來說，也是相當高明。張擇端完全避開平鋪直敘的方式，突出村郊、河道、城市三個主要部分，使得畫面自然出現高潮，但也有輕鬆場面。而筆墨和造型，都是惟妙惟肖，有高度藝術感染力。

〈清明上河圖〉在當時及之後，都有很大的影響，並得到歷來各階層觀者的喜愛。宋代以後，歷代出現了不少摹本或類似這樣的作品，由此足見張擇端所創的「民俗畫派」的影響力的深廣。如元代有趙雍本，明人有仇英、趙浙、夏芷本，清代的摹本更多，有戴洪、孫祐、陳權、金昆、程志道合作本。其他尚有劉九德、沈源、謝遂、羅福旼、許希烈諸本等。

北宋的「文湖州竹派」，主要是在表現文人的詩情畫意和心靈的筆墨情趣。而「風俗畫派」卻是著重寫實，把畫與歷史的距離拉得更近。儘管兩派各執一端，卻依然是中國畫壇的兩根大支柱。

［前頁圖］
宋　張擇端
清明上河圖卷（部分）
全圖24.8×528cm
絹本設色

給兩宋人物畫帶來光輝的「細體」與「簡筆」

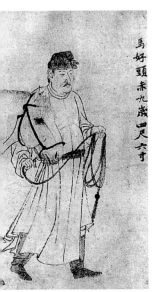

馬好頭赤九歲四尺六寸

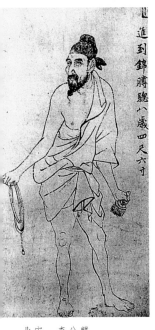

進到錦膊驄八歲四尺六寸

北宋　李公麟
五馬圖卷（局部）

宋代在中國繪畫史上，是一個最繁榮的時代。自從趙匡胤做了宋朝開國皇帝，後來又把位子傳給弟弟趙光義，這對以軍權奪政的兄弟，因怕朝中武將對他們的政權有所威脅，除了演出一幕「杯酒釋兵權」，同時重文輕武，歌頌國泰民安，是宋朝一大特色。

宋代除了三年試取一次進士，而且在宋初就設翰林畫院，以科試羅致天下畫家。宋徽宗趙佶親力親為地重新組織了宣和畫院，使這間皇家畫院成為中國繪畫史上最完善的繪畫學院。趙佶本人便是這間畫院的院長、導師。他終日只想繪畫，不理朝政，終於導至北宋的滅亡。南宋遷都杭州，稱之為臨安，但政體基本上與北宋相同，重文輕武，同樣設有皇家畫院。

宋代的繪畫，不論人物、山水、花鳥等各畫種都有顯著進展，宋代人物畫更是繁盛和突出。風俗畫和歷史故事畫亦都流行，表現技巧方面同時也有提高和創新。宋代最有貢獻的人物畫家便是以「白描」取勝的「細體畫派」創始人李公麟，以及「簡筆畫派」的師尊梁楷。他們都是以水墨作畫，但風格不同，卻又都具含蓄文人畫的情趣和意境。

李公麟（1049至1106年），字伯時，號龍眠山人，安徽桐城人，活了五十七歲。他的家庭本是北宋江南李氏的遠族，父親李虛一，是一個收藏了不少法書名畫的官僚，所以李公麟從小就受到畫藝薰陶。他在二十一歲考中進士，直到他五十一歲因為辭官退隱。由於他是一個熱愛繪畫藝術的畫家，雖是做了官，但卻不願學官場「捧」、「吹」和結交權貴的工夫，只是我行我素，所以在官場整整三十年間只做到「朝奉郎」。據《宣和畫譜》說他「仕宦京師十年，不游權貴門」「從士三十年，未嘗一日忘山林」。可能是他官職不高，又未被召入「翰林畫院」做畫師，因此他更能專心地依照自己的心意去選擇心愛的題材作畫。另一方面，當時社會地位甚高而又懂得藝術的著名人物如王安石、蘇東坡、黃庭堅，還有

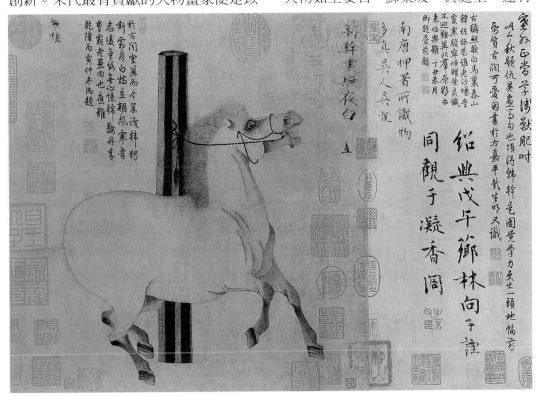

唐　韓幹　照夜白（馬名）
英國私人藏

駙馬王詵，都與李公麟交好。他們在政治上雖不同陣營，大概都瞭解李公麟是一位與世無爭，喜愛繪畫藝術的官。因此李公麟才能得到他們的讚賞和鼓勵。

李公麟的三十多年繪畫創作活動中，作品非常之多，根據《宣和畫譜》錄宮廷藏有他的作品一○七件，加上贈送給親戚朋友，應該是比這個數目更多。然而，九百多年以來他遺留在世間作品卻已不多了。大體上，目前北京故宮博物院所藏的〈牧放圖〉，藏在日本的〈五馬圖〉，清代八國聯軍侵佔北京被搶到大英博物館的〈九歌圖〉，這些都被公認為他的真蹟。至於藏在上海博物館的〈蓮社圖〉，鑑賞者都認為是南宋人之摹本。

李公麟最初是以畫馬出名。他所畫的馬是以觀察和寫生為基礎的。《宣和畫譜》上記載他的〈五馬圖〉時說：「嘗寫騏驥院御馬，如西域於闐所貢好頭赤、錦膊驄之類，寫貌至多，至圉人懇請恐並為神物取去。」

由此可說明他是一位注意觀察研究實物，再用「心筆」將之描繪出來的畫家。如〈五馬圖〉的每一個牽馬人、臉型、服裝、動態都有所不同。他把畫法中的細體行書，恰到好處地運用到繪畫上。李公麟描寫這幾個牽馬人僅在鬚髮鞭帽等部分加墨染，其餘是用線條來表現，這種畫法正是「白描」的特徵表現。

中國的畫馬畫家可以追溯到唐代的曹霸、韓幹和韋偃。根據文獻，曹霸以畫馬享盛名，可惜他的作品並沒有傳下來，湯垕在《畫鑑》中說：「曹霸畫人馬，筆墨沉著，神采生動」。後世畫家提到畫馬一事，必提「曹將軍」。另一位畫馬聖手韓幹，便是曹霸的入室弟子，他青出於藍而勝於藍，現存有趙佶題字「韓幹真跡」的〈牧馬圖〉。

李公麟臨韋偃牧放圖中場面宏偉，刻畫精微。我們既可透過它去研究韋偃的畫馬風格，又可看到李公麟學習前人作

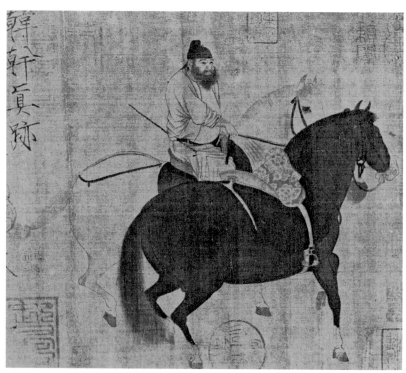

唐 韓幹 牧馬圖

品的認真與嚴肅態度，同時反映臨摹者本身的藝術功力。這幅〈牧馬圖〉為絹本著色，場面盛大，氣象萬千，畫中共有一千二百多匹馬，另有一百四十三個人，包括官吏和牧馬人。觀此畫令人感到如置身於馬群之中，看著白水黃沙，在蹄聲中翻滾。李公麟用精細筆墨，把每匹馬動態、方位、毛色刻畫得變化無窮。圖中的馬有些在奔騰，有些在翻滾，有些在嘶鳴，都顯得生氣動人。

所以歷來鑑賞家認為這雖是依唐代韋偃的宋代臨本，卻同時也反映出李公麟的創新藝術。

李公麟的〈免冑圖〉描寫唐代大將郭子儀，為爭取吐蕃引誘聯合向唐進攻的回紇軍，他不穿戴甲冑，到軍前和回紇將領會談和好，大破吐蕃。到目前為止，許多鑑賞家尚難確定此畫是李公麟真蹟，或是後人臨本。然而畫中佈局及線條，富有動靜疏密細微的節奏感，是一幅佳作。

「白描」，就是全用墨筆線描，或僅局部加墨染，不施任何彩色，自從李公麟畫風出現之後，「白描」從此被認為也是一種可以單獨成立的技法形式。李公麟吸取了隋唐名家的墨線功夫，創造出自

己的面目。

李公麟對後來中國藝壇的影響力上是非常之大的，如南宋的梁楷是從他的「細體畫派」脫胎而出，創下「簡筆畫派」。元的趙松雪，明、清的仇英、陳老蓮、丁雲鵬、蕭雲從，無一位不是從他的白描著手，而自創一格的。一個畫家的成就，不是容易的，他必須勤苦力學。李公麟一生，無一日間斷畫筆，就算是他老年右手得到風濕症，養病期間，仍然用左手在被上比劃著落筆之勢，由此可知道「藝精於勤」。

儘管李公麟已卓然成為中國繪畫史上的「細體畫派」的鼻祖。但是，向來傲氣萬千的米南宮仍然說他離不開「吳帶當風」的影響，因此評他對吳道子是「終不能去其氣」。

然而，北宋的人物，從李公麟開創「細體畫派」，再經過蘇漢臣把畫風暢開，李嵩的發揮，顯然是在唐的人物畫之後，又登上另一高峰。到了南宋，李公麟的白描細體風格，仍然影響著當時人物畫壇。師法李公麟的賈師古，根據《嚴氏書畫記》說他是「亦自龍眠翻出」。台北故宮藏有他的〈大士像〉和〈巖闊古寺〉鮮明而不華艷。不離龍眠。而他的弟子梁楷，雖是李公麟再傳弟子，然而

他「描寫飄逸，青出於藍。」這也就是梁楷從李公麟「細體」中解放出來，自立門戶，創立了「皆草草」的「簡筆」人物畫，這與李公麟的繁密鋪陳，謹嚴骨體的精勁白描是不同性格的。因而，梁楷才能以飄逸豪放的畫風，立足中國畫史上的重要席位。

梁楷，我們對他的生平也是知之甚少。我從元夏文彥的《圖繪寶鑒》知道他是在南宋高宗趙構紹興時的畫院待詔，賈師古是他的老師。他在南宋寧宗趙擴嘉泰年間（1201至1204年）曾詔他為畫院待詔，並賜他金帶。他不接受，掛於院內，傲然離去。他以縱酒為樂，不拘小節，自號「梁風子」，時人卻喊他是「梁瘋子」。但是畫院中人見到他的畫筆，仍然是佩服得五體投地。

梁楷中年之後，一變細筆白描而成的天馬行空的水墨逸筆。他用的線條是簡練豪放，稱為「撇捺折蘆描」，有時也用「釘頭鼠尾描」。由於他的大膽變格，故此看他的人物畫有如近代西洋所興起的抽象畫。當然，在梁楷之前的唐代王洽，偶也作簡筆畫，五代後蜀的石恪，也是一位「簡筆」畫的大師，然而，他們卻失去粗獷的筆墨。我認為梁楷卻是集前代「細筆」、「簡筆」於一爐，創造出粗

闊的筆勢與濃淡水墨所成的寫意人物畫。這種以潑墨來畫人物的手法，是梁楷在中國繪畫史上最偉大的貢獻。

不論什麼事，有其因才有果的。梁楷的成功完成了「簡筆」的完美藝術，依然是有他的根源。就拿梁楷的傳世作品來論，如〈黃庭經神像圖〉、〈八高僧故事〉、〈出山釋迦〉、〈破經〉、〈截竹〉，這些畫雖然骨體放縱，墨跡悠閒，但還未達到「簡筆」的程度。而且前三圖是繁密細筆。尤其是居住美國大藏家翁萬戈所藏的〈黃庭經神像圖〉，是細筆白描，依舊露出師承李公麟、賈師古的形跡。然而，當我們看到梁楷的〈李白行吟〉、〈寒山拾得〉，就會深深感到梁楷的這兩幅畫已是形成「簡體」的紮實風格了！〈寒山拾得〉雖是粗細都有，但形象飛動。〈李白行吟〉卻是更加飄逸瀟灑的簡筆。當我們再看到他的〈潑墨仙人〉，就更會為之醉倒了。因為梁瘋子已完全脫離了線條的控制，他的筆墨淋漓得像壯闊的浪濤般地奔放，然而，卻又是那麼緊緊地控制了曲折內容。他已將簡筆所創作的境界步入畫外之意，心靈之聲。〈潑墨仙人〉與日本松平直亮所藏的另一幅梁楷〈李太白像〉，可以說是梁楷的代表作。因為〈李太白像〉只是寥寥數筆就勾畫出唐代詩仙李白那種「人生得意須盡歡，莫使金樽空對月」的飄逸縱酒性格。我想，這是因為梁瘋子也是一位好酒之人，所以畫「同好」是最能掌握其妙肖的情趣了！

梁楷的藝術造詣，是中國畫史上的一大收穫。而他不單單在「簡筆」人物上有偉大成就，就是在山水和禽鳥畫方面，同樣令人驚奇。從他的〈雪山獵奇〉、〈雪景山水〉等許多山水畫來衡量的話，他完全沒有被控制了宋代畫壇的范寬和李唐所創畫派所圍。他直接從范寬的道路上另闢蹊徑，又沒有遇上李唐。如此〈黃庭經神像圖〉中的山水林石，既不與北方李成與范寬相同，又不與南唐董源

宋　梁楷　李白行吟圖
紙本水墨

[上右圖]
宋　梁楷　潑墨仙人
48.7×27.7cm　紙本冊頁

[左頁圖]
宋　梁楷　雪山獵騎圖
110.7×50.2cm
絹本設色
東京國立博物館藏

江南畫派相同。他完全繼承了傳統的工整山水長處，卻又用自己的逸筆抒發內心感情，使人無法說他是屬於那一派，因爲梁瘋子自己開闢了他自己的「簡筆畫派」。至於北京故宮博物院所藏〈秋柳雙鴉〉的飛禽，同樣是筆簡意深，令人回味無窮。至於〈雪禽圖〉、〈秋蘆飛鶩〉同樣的是妙極作品！

當代大鑒賞家謝稚柳在《梁楷全集》的〈敘論〉中說道：「繪畫發展到南宋，梁楷異軍突起，他無所不能，特別是人物畫，開創了前所未有的風貌。」

唐代的吳道子以白描作畫，唐末中期的人物畫家貫休、石恪同樣以白描畫出人物的惟妙惟肖。尤其是石恪，更是別出心裁，所以有人稱他是「簡筆人物」的奠基人。北宋初期的武宗元，雖是一位成功的白描人物畫家，但跳不出吳道子的藩籬。一直到宋代熙寧、元豐年間的李公麟，才棄盡前人的束縛，創造了帶有文人畫情趣的白描人物畫，創立了「細筆畫派」。人物畫到了南宋，梁楷以他的逸筆草草的天馬行空姿勢，用粗闊筆法創造了濃淡的水墨人物畫，創造了前無古人的「簡筆畫派」。他在浪漫中又帶著文人情趣的意境，一直到今天仍能看出其影響深遠。

10 唯晴欲雨的米家雲山

中國畫之美，就是能在畫面上利用「空白」來創造意境和創造無言之美，使觀畫者在欣賞之後，從而獲得美的感染和美的享受。北宋的米家父子——米芾和米友仁在中國畫所創的雲山，便是因以空白為特點，後來畫史上就將米家父子所創的山水畫，稱之為「米點山水」。

明代藝術大師董其昌說：「唐人畫法至宋乃暢，至米又一變耳。」米芾的雲山，在北宋後期衝破藩籬而另闢新路，自成一派。其子米友仁家學淵源，發揚了米家雲山的光芒。所以畫史上稱米家父子是「二米」，或者是「大米」與「小米」。

二米的雲山有筆有墨，雖然他們主要是以潑墨法入畫，卻參與積墨和破墨，又時用焦墨點出神髓。他們不為傳統筆墨所拘束，用水墨大寫意寫出了煙雲掩映的山水，並把水墨渲染的傳統技法，提高了一步。

我們感到遺憾的是米芾的畫已完全失傳，所以大家只能根據一些記載來瞭解他的藝術風格。米友仁雖有真蹟傳於世，但是也所剩無幾，幸虧飽讀詩書的米芾，尚有他的著作《畫史》留傳下來，以讓後來者去探討他的藝術道路。如他在《畫史》中自述他所畫的山水：

「又以山水古今相師，少有出塵格者，因信筆作之，多煙雲掩映，樹石不取細意，似便己，知音求者，只作三尺橫掛、三尺軸。惟寶晉齋中掛雙幅成對，長不過三尺，標出不及椅所映，人行過，肩汗不著。更不作大圖，無一筆李成、關全俗氣。」

米芾所說的「煙雲掩映、樹石不取細意」的山水畫，也就是後人所稱的「米家雲山」或是「米點山水」。這雖是獨創一格的畫風，但也有其淵源，世上那有無

源之水呢？米氏山水，實是受董源的影響最大，次之便是巨然。另《畫史》亦說：「余家董源〈霧景〉橫披，全幅山骨隱顯，林梢出沒，意趣高古。」這幅橫披的董源〈霧景〉，應該便是米芾所創的「米家山水」的淵源吧！然而，最重要的一點，還是米芾所畫的煙雲掩映山水，都是來自他特別賞識的江南山川頃刻變幻的煙雲霧景。米芾老年時住在鎮江一帶，日夜看到雲山煙雲的景象，他從實景的寫生中獲得天趣的意境，經過了取捨，淡墨漬染，再以濃墨筆破出並皴出層次，接著用大小錯落的濃墨、焦墨橫點點簇山頭以下，上密下疏，一旦瞭然地表現出江南山水的真趣。

米芾初名黻，後改寫芾，生於皇祐三年(1051年)，卒於大觀元年(1107年)。本是太原人，後遷居襄陽，但後期居住在鎮江一帶，常看當地雲山煙雲景象，因而畫出了山水的自然意境。

米芾出身富貴之家，宋初勛臣米信是他的五世祖。他的母親是英宗皇后的乳娘，因此他從小就出入皇親國戚的豪門，聰慧的他，向來是深受貴族所喜歡

北宋　米芾　珊瑚筆架圖

北宋　米芾
春山瑞松圖　紙本設色
35×44.1cm

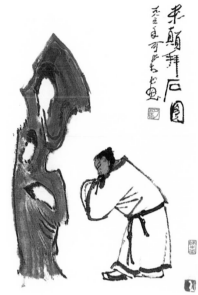

北宋　米芾　草書四帖卷
（部分）紙本墨書

[上右圖]
近代畫家李可染1985年所
畫的〈米顛拜石圖〉
68.8×45.3cm

的。只是他不喜科舉之業，終日沉醉在書畫之中。但是神宗念他是太后乳娘之子，賜他爲秘書省校字郎。他亦曾到江南一帶做過小官，後來被擢升爲遷書畫學博士，奉詔以「黃庭」小楷作「千字文」，預觀內府書畫。

其實，米芾不但是一位中國古代的著名書畫家，也是一位著名的鑒賞家和收藏家。他爲著收藏古代書畫精品，不但耗盡金銀財寶，也費盡心思到處追尋前人的書畫精英。根據《書史》、《畫史》的記載，他收藏的書法包括謝安〈八月五日帖〉（又名〈慰問帖〉）、王羲之〈恒公破羌帖〉（簡稱〈破羌帖〉，又名〈王略帖〉）、王獻之〈十二月帖〉（即爲〈中秋帖〉），名畫有顧愷之〈淨名天女〉（即〈維摩天女飛仙〉）、戴逵〈觀音〉等。他因能書善畫，詩文皆通，故此非常自負。尤其是對收藏書畫之道，他更是出語尖酸了！

他在《畫史》說道：「賞鑒家謂其篤好，遍閱紀錄，又獲心得，或自能畫，故所收皆精品。近世人有資力，元外酷好，意作標韻，至借耳目於人，此謂之好事者。至錦囊玉軸爲珍秘，開之或笑倒，余輒撫案大叫曰『愧惶獻人』！」

米芾的這番話，實把收藏家分爲兩種，一種是好事者，一種才是眞正鑒賞家。無形中他是在諷刺那些以收藏書畫來自命清高和標榜風雅的富貴人家的「眞面目」。

米芾是一位愛書畫如命的大藏家。所以他遠行之時，也將畫帶在身邊。例如他到江淮做官之時，在官船上揭示一牌，上面大書「米家書畫船」字樣，並命隨從一路上小心保護。當黃庭堅看到他如此珍重所藏書畫，寫了一首詩贈他：

萬里風帆水著天，

礱煤（墨）鼠尾（筆）過年年，

滄江盡夜虹貫月，

定是米家書畫船。

就因爲米芾的愛好古書畫和黃庭堅的這首詩，使得後人便將此事入畫了！成爲千古的雅事！

米芾愛書畫之外，更愛石和愛硯。他的寶晉齋藏有不少異石，以供玩賞。據說他因見一怪石而下拜，並爲此丟官。他並不後悔，反而沾沾自喜。故此，後世的畫家也喜歡畫〈米顛拜石圖〉的佳話。至於硯台，米芾甚有研究，著有《硯史》一冊，對各種古硯品樣，以及端、歙石的異同優劣，都有精闢見解。

然而，我們最感到遺憾的是他的畫沒有傳下來，書法留下來的有北京故宮博物院所藏〈珊瑚帖〉和台北故宮博物院藏的〈蜀素帖〉，這都是他的代表作。至於

南宋　米友仁
雲山得意圖卷（部分）　紙本
水墨　27.2×212.6cm

他的畫，只能從書中的記載去追尋了。

宋朱熹的文集中談到米芾的畫，他說：「米老下蜀江山，嘗見數本，大略相似，當是此老胸中丘壑最殊勝處，時一吐以寄眞賞耳……」

宋錢端禮題〈瀟湘白雲〉道：「雨山晴山，畫者易狀，唯晴欲雨，雨欲霽，宿霧曉煙已泮復合，景物昧昧時一出沒於有無間，難狀也，此非墨妙天下，意超物表者斷不能到，故侍郎米公或得之必寶玩珍愛，靳不與人，與人又戒其勿他與也。」

米芾的兒子友仁，字元暉，也是一位書畫大師，世稱他爲「小米」。他出生於元佑元年（1086年），逝世於乾道元年（1165年）。他官做得比他的父親米芾高得多，是禮部侍郎，敷文閣直學士。友仁家學淵源，能書能畫，亦精於鑑別，

南宋　米友仁　雲山
紙本墨色　24.75×29.2cm

南宋　米友仁　雲山墨戲圖(之一)　紙本水墨　21.4×195.8cm

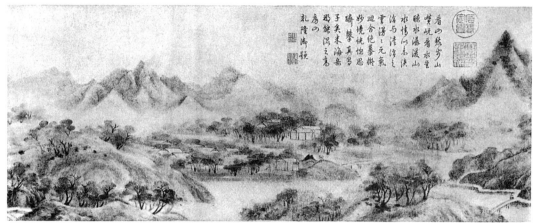

南宋　米友仁　雲山墨戲圖(之二)　紙本水墨　21.4×195.8cm

南宋　米友仁　雲山墨戲圖(之三)　紙本水墨　21.4×195.8cm

南宋　米友仁　雲山墨戲圖(之四)　紙本水墨　21.4×195.8cm

高宗每得書法、名畫，就命他鑒別，並題跋於後。由此可知他深得皇帝的器重。

小米傳世的畫也不多，現在有三件藏於台北故宮博物院，便是〈雲山得意圖〉、〈雲山墨戲〉、〈瀟湘奇觀圖卷〉。上海博物館藏有〈瀟湘白雲圖〉一件。米友仁的畫也是多來自生活的實踐，他在〈瀟湘奇觀圖卷〉自題道：「余生平熟悉瀟湘奇觀，每於登臨佳處，輒復寫其真趣。」其實，他也是非常自負，在〈雲山墨戲圖卷〉自題道：「余墨戲氣韻不凡，他日未易量也。」

米家父子所創立的「米點山水」，在當時深受文人的熱烈歡迎和讚賞。因爲他們憑著過人的天資，以妙筆刪繁就簡寫出了心靈中的逸氣。那種千變萬化的煙雲和霧氣之景，正是蘇東坡諸人所倡導抒情寫意繪畫思想的發展，因此從許多南宋人在〈瀟湘白雲圖卷〉中所題的跋，是可以看出二米的聲望是非常崇高的。

米家山水最大的特點是在於水對墨的

南宋　米友仁
瀟湘奇觀圖卷　紙本
21.3×396.7cm（字幅）
19.8×289.5cm（畫幅）

84

積、染、破、分和濃、淡、乾、濕的充分運用，這可是他們對中國水墨畫的發展所作的貢獻。如他們畫樹木是兼作皴筆，點簇在山頭上號稱「米點」的橫點，這便是米家山水的特點。因而適當地表現了雲間雨裏的煙霧景色，出現了意趣清新的意境。受他們父子影響的畫家甚多，如元代高克恭、方從義、郭畀；而明四家的沈周也受他的影響，唐寅和文徵明也有仿米的作品。明末清初的龔半千也是學米的。

見仁見智，也有一些人不喜歡米家山水，如明代王世貞便在《藝苑巵言》中說道：「畫家中，目無前輩，高自標樹，毋如米元章。此君雖有氣韻，不過一端之學，半日之功。然不免推尊顧陸，恐是好名，未必真合。友仁不失虎頭。」近代文學家魯迅曾說：「米點山水則毫無用處」，我真不知他何出此言？

總而言之：米家雲山豐富了中國文人畫的內容與藝術風格，並影響了中國寫意山水畫的路向。

11 南宋院體四家的山水風格

明代畫論大家王世貞在《藝苑巵言》中談到中國歷代的山水畫，說道：

「山水；大小李(李思訓、李昭道父子一變也；荊、關、董、巨(荊浩、關全、董源、巨然)又一變也；劉、李、馬、夏(劉松年、李唐、馬遠、夏圭)又一變也。」

以上這段話指出了中國山水畫的簡略發展過程，亦同時說明中國的山水畫到了南宋，又攀登另一藝術高峰。

所謂南宋山水畫四大家的李唐、劉松年、馬遠、夏圭，其實都是南宋畫院的畫家，所以畫史上也稱他們的畫是「宋院體山水畫」。其實，這四位大家不但山水畫得精，就是花卉和人物也是畫得妙，但由於前者光芒太強烈，因而遮掩了後者的風光。

北宋被金滅亡之後，宋朝王室偏安江南，史稱南宋。趙家王室雖只剩下江山半壁，仍然是忘不了開設畫院。這是因為宋高宗自己也善於書畫，另一個原因是他可能想藉繪畫的藝術光彩，來粉飾太平，所以南宋畫院之盛，不遜色於北宋。尤其是宋高宗的紹興畫院時期，更是名家輩出，其中有南渡的名家李唐、蕭照、李迪、蘇漢臣、李安忠、吳炳、馬興祖、馬公顯、馬世榮等。接著劉松年、梁楷、陳居中、馬遠、夏圭、馬麟等也是畫院的佼佼者，這使得南宋的繪畫藝術，放射出奪目的光芒。宋高宗對畫家更是恩寵有加，尤其是對精於山水畫的南宋四家，更是另眼相待。如李唐授與成忠郎，並加金帶。劉松年為待詔畫家，馬遠、夏圭也是光宗、寧宗時的畫院待詔。生活得到保障的李、劉、馬、夏，從此便專心從事創作了。

這四位南宋的山水畫藝術大師，是在北宋李成、郭熙派系的畫風漸漸衰微，

而米芾、米友仁父子的「米家山水」尚未強大的時候，代之而起的一種水墨清新風格，也就是典型的南宋院體山水畫；尤其是馬遠和夏圭的畫風，橫掃畫壇數百年，由此可知他們影響力之遠大。

做為南宋院體山水畫流派的開山祖的李唐(大約是1048至1128年)，河陽三城(河南孟縣)人，字晞古。他本是宋徽宗時的畫院待詔，北宋亡之後，以八十歲的高齡帶著學生蕭照流落到杭州，以賣畫為生。但是在兵荒馬亂的年代，誰有興致去買畫，因此他過著窮苦的生活，寫詩道：

雲裏煙村雨裏灘，看之容易作之難；
早知不入時人眼，多買胭脂畫牡丹。

李唐這首懷才不遇的詩真是不同凡響，也漸漸在臨安傳開，因而，不久之後他便被聘請到南宋畫院，從此聲譽日高。而高宗趙構也非常喜歡他的山水畫，曾在他所作的青綠山水〈長夏江寺圖〉的卷上題著評語：「李唐可比李思訓」。然而，他對南宋院體畫的影響力，並不是青綠山水，而是水墨山水畫。

李唐初法李思訓，然而後來的山水，卻是取法於荊浩和范寬而自成一格。在山水畫的用皴技法上，他創立了大斧劈皴，影響了千古以來的山水畫的形態。他的〈萬壑松風圖〉和〈江山小景圖〉，是用強而有力的筆勢，再以自己所創大斧劈皴，表現出山石凹凸鋒稜、重量與質感；他畫水不用魚鱗縠紋，卻能表現水勢的盤渦動蕩。他有時也用一種形體的短條子皴，筆勢峭硬，這種技法，顯然是由范寬的骨體演變而來的。他的另一個特點是用筆大都是一次揮成，極少有層層漬染的形象。如他的〈萬壑松風圖〉實是大手筆之作。這幅畫是用三拼絹畫成，設淡色，但是卻描寫出深山萬壑的

[右頁圖]
宋　李唐　萬壑松風圖
188.7×139.8cm　絹本設色

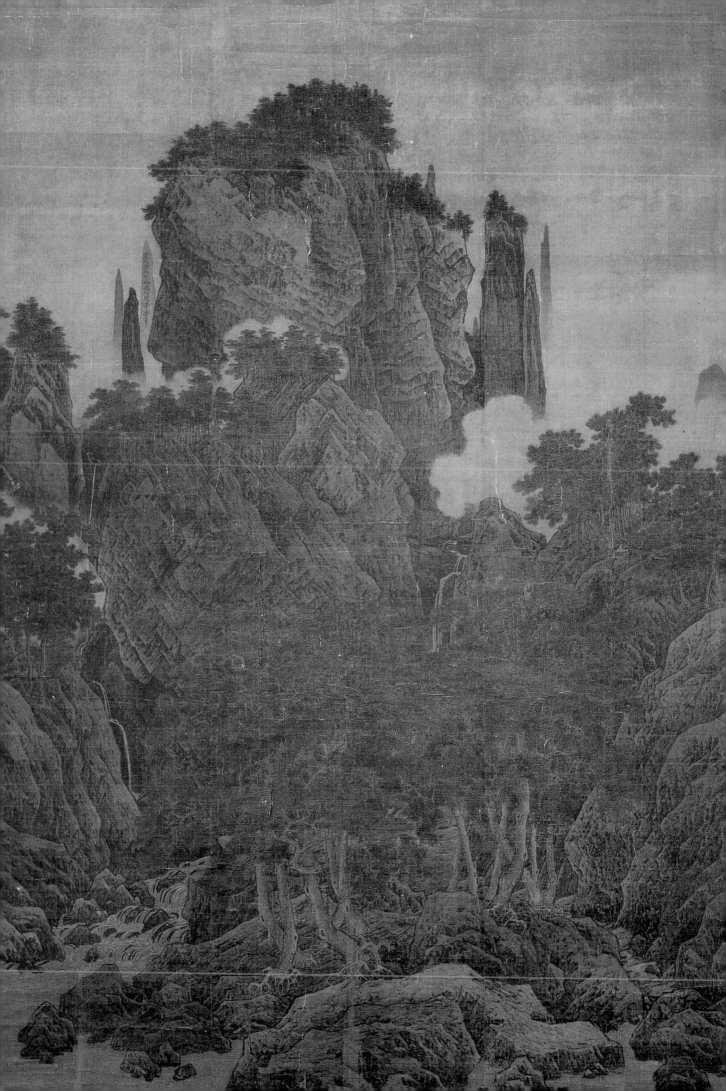

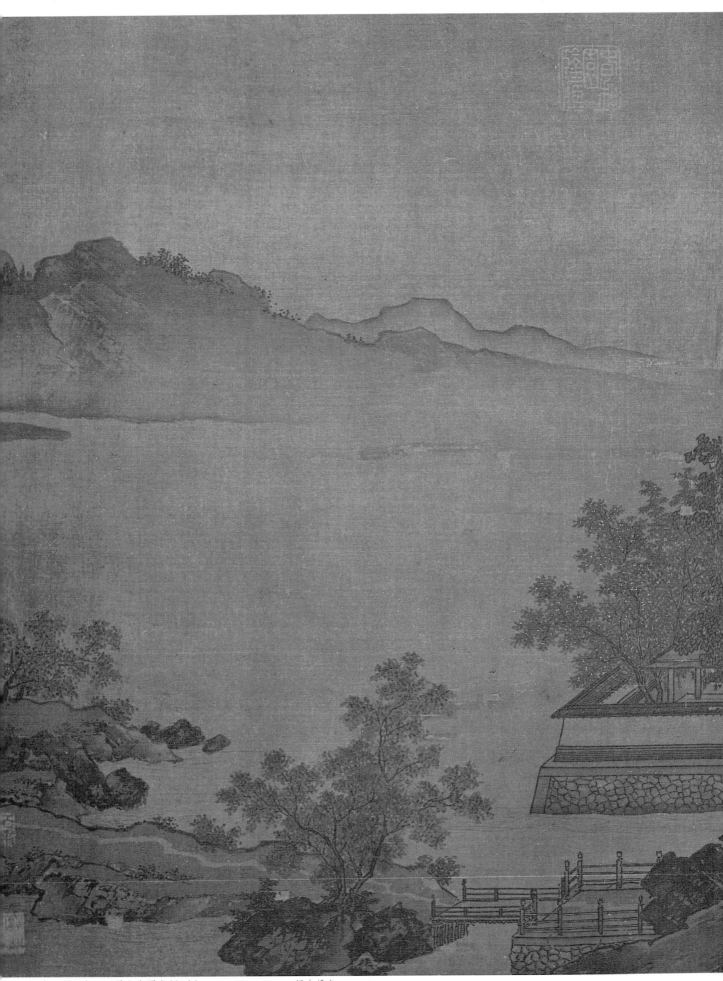

宋　劉松年　四景山水圖卷(部分)　41.3×69.6cm　絹本設色

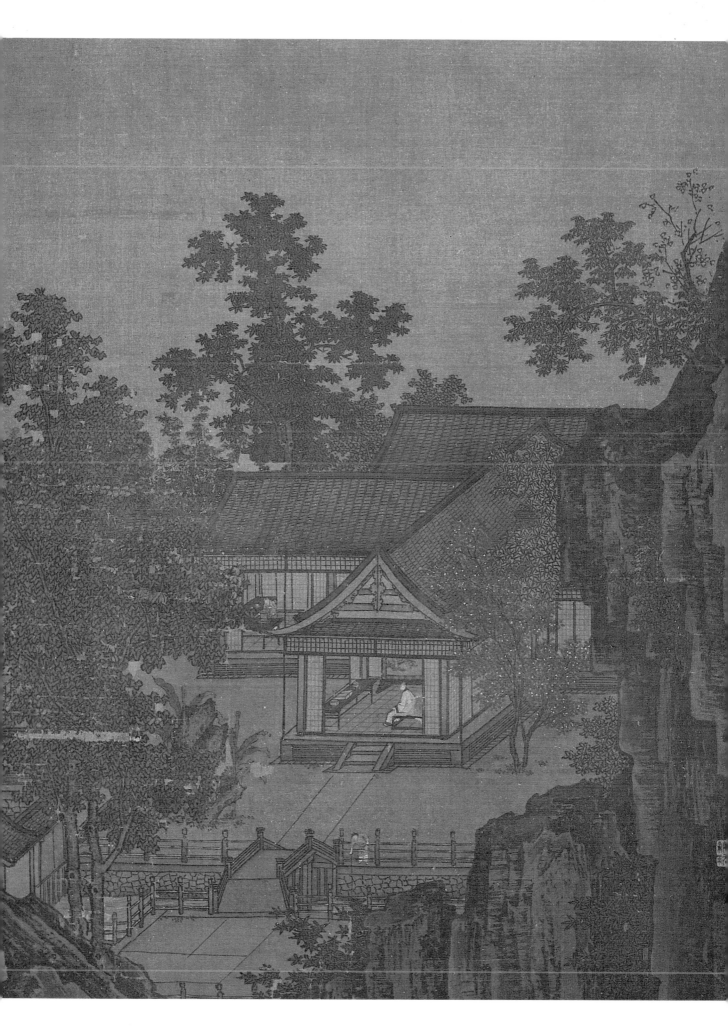

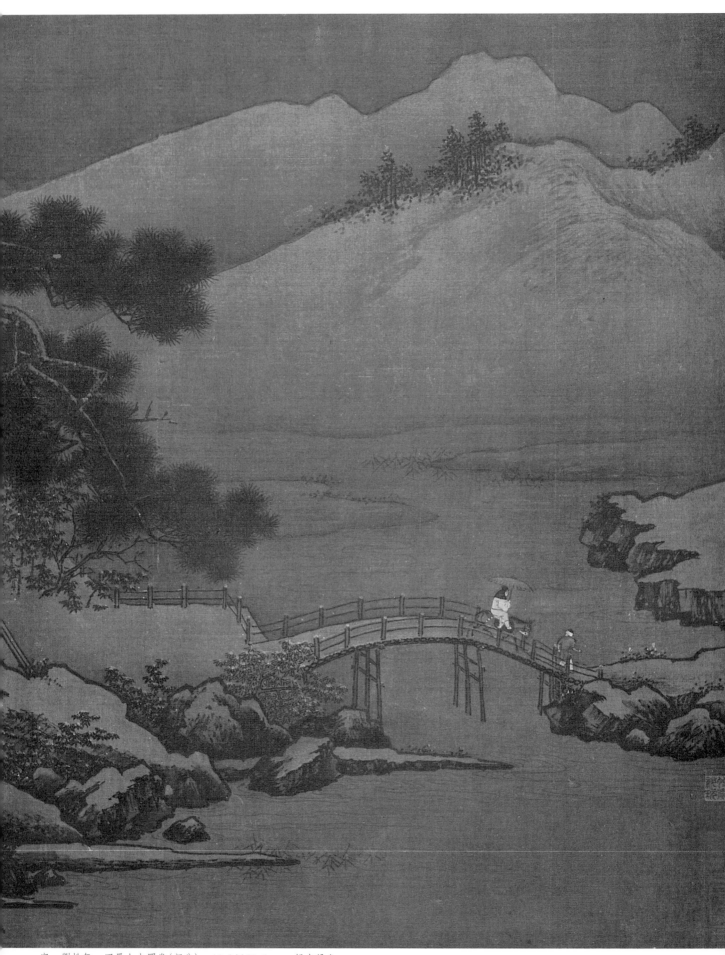

宋　劉松年　四景山水圖卷(部分)　41.3×69.6cm　絹本設色

劉松年　羅漢　軸
7.4×56.1cm　絹本設色
立故宮博物院藏

劉松年　羅漢(部分)
立故宮博物院藏

磅礡氣勢。而在峭壁懸崖和蒼松疊翠之間，幽澗飛瀑，白雲環繞，既表現出大自然之美，又似一首雄偉抒情的山水詩。尤其是純用線條勾成的流泉，更是生動無比，充分顯示中國畫家用線來概括形象的豐富表現力。他的另一幅〈清溪漁隱圖〉，筆墨齊下，山石全用大斧劈皴，熱情奔放，水氣淋漓，表現了夏雨初晴的漁村，江山如鏡，水天一色，富有強烈的生活氣息。這種風格，也影響到馬遠和夏圭的畫風。

李唐的老年，經歷過戰亂生活，深感亡國之苦，所以他所畫的山水人物畫，表現了他的愛國精神。例如他所畫的〈伯夷叔齊採薇圖〉，便是在諷刺那些貪生怕死的降臣，帶有強烈的民族意識。

當代的美術評論家非予在〈李劉馬夏與南宋繪畫〉一文中，說「李唐正是承前啓後，開宗立派，奠定了南宋畫風基礎的第一人，風尙所及，影響了南宋一百五十年的畫壇。」畫史家王伯敏更說道：「南宋畫院水墨蒼勁一派，李唐爲開路者。」

劉松年(生卒未詳)，錢塘(杭州)人，因居清波門外，時人稱他爲「暗門劉」、「劉清波」。淳熙間畫院的學生，山水人物畫師張敦禮，但是青出於藍。張敦禮的老師是李唐，故劉松年是李唐的再傳弟子，遺憾的是他遺留下來的作品不多，故難見他的全貌。但他與李唐一樣也善畫人物，他把山水與人物結合的畫，極有特色。如藏在台北故宮博物院的〈醉僧圖〉，描畫出在典雅清麗的自然環境中，僧人的心境是脫俗的。另一幅〈羅漢圖〉，畫中羅漢仙風佛骨，面貌古奇，衣紋細勁流暢；而老樹坡石，蒼勁有力，是傳世精品之一。

至於劉松年的山水畫，我們所見到的有關他的作品非常的少。但今藏在北京故宮博物院的〈四景山水〉，共分四段，分別描寫西湖的春、夏、秋、冬的四時不同風光。因畫家是出生在江南的杭

州，這些畫實在是取自於當時杭州西湖的景色，以及富貴人家的園林別墅。畫家就是通過氣候的變化，表現出花卉樹木在不同季節所產生的不同美色，而做爲配角的人物和樓閣亭台與屋宇橋樑等建築物，適當地配爲一體，更添意境的幽靜自然美。他用大斧劈皴所畫山石，剛健之中流露出潤瑩的感覺，他的筆墨是很接近李唐的筆墨，有些山石也用郭熙的雲頭皴，細膩之中又帶著樸實味道。

劉松年〈四景山水〉的另一特色，是與北宋的「全景山水」大有不同的。他主要是捕捉山水最美的一部分畫於畫面上，這就是所謂的「小景山水」，與花鳥畫的「賞心只有一兩枝」同出一轍。從這一點來說，他也影響到後來的馬遠與夏圭的一角採景和半邊構圖的風格。南宋四大家之中，要算是劉松年的風格比較多姿多樣的。

馬遠(生卒未詳)，字遙父，號欽山。原籍山西，後定居錢塘(杭州)。他是光宗和寧宗兩朝的畫院待詔(1190至1224年)。他的曾祖馬賁，祖父馬興祖、伯父馬公顯，父親馬世榮，兄馬逵，子馬麟等，都是畫院的畫家，不愧是家學淵源，故有「一門五代皆畫手」之稱譽。

馬遠的人物花鳥也很老到，但山水卻是畫得最精。因此有「獨步畫院」的讚語，深受皇帝的賞識。他的作品常有皇帝或是皇后楊氏的題字。他的畫風除了深受家庭繪畫的影響，但因初師李唐，並且學李成和范寬的筆法和董、巨、二米的墨法，使他的山水畫中的樹木，帶有堅勁的筆力；山石用大斧劈皴，更顯得雄偉。只是生長於江南的馬遠，深深地認識到江浙一帶的迷濛濕潤景致，所採取各家的長處，融會貫通，創造了一種新的風格，獨步古今畫壇。

馬遠的山水畫，完全放棄了北宋畫家的「全景山水」的構圖，而是選擇大自然中最優美迷人的一角山水，進一步把複

宋　馬遠　柳岸遠山圖
23.8×24.2cm　絹本設色

雜的景物加以概括，再用簡練筆墨，把山水描繪得與詩一樣美的意境。這一點，他是與夏圭相似的，故畫史上才有「馬夏」之稱。時人也稱他們是「馬一角」和「夏半邊」。

在處理繪畫的虛實構圖上，也就是術語所說的佈白，馬遠更是老到。例如上海博物館所藏的〈雪圖〉，他就是巧妙地用佈白來表現雪後江南的明麗景色。只見白雪如雲的景色中，在萬物皆寂之剎那間，征鴻一行，憑添詩意。他的〈寒江獨釣圖〉，筆墨不多，卻充分表現了廣闊天地之間，扁舟一葉載著孤單的漁夫，到底是在沉思，還是在釣魚呢？雖是令人尋味，卻帶來無限詩意。

夏圭（生卒不詳），字禹玉，錢塘（杭州）人，是寧宗的畫院待詔，其子夏森亦是著名畫家。他與馬遠都深受李唐的影響，藝術造詣與成就，兩人更是不分高低，齊驅並行。

夏圭與馬遠的畫風基本上相似，但是，夏圭運用墨之時水分較多。在筆法

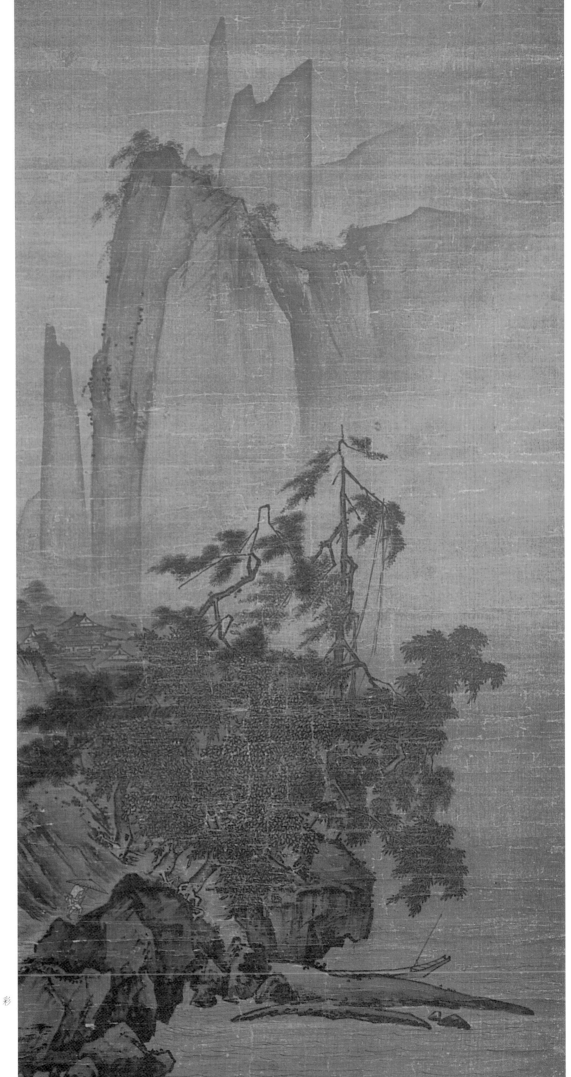

宋　傳馬遠
風雨山水圖　絹本淡彩
111×55.8cm

觸袖野花多自舞
避人幽鳥不成啼

宋　馬遠　山徑春行　27.4×43.1cm　絹本設色

上，他並不像馬遠那麼的精工秀麗，而以豪放簡潔見稱。文徵明評論馬遠的畫是「意深」，而夏圭的畫「趣勝」。這等於說馬遠的畫渾樸帶情，夏圭卻是清淡生趣。《杭州誌》稱夏圭是「院中人畫山水，自李唐以下無出其右」。

夏圭是一位不愛用色，卻善於用水用墨用筆的山水畫大家，他雖是筆簡，但卻是處處生意。他愛用大斧劈皴，筆法蒼老；又善於用墨，故此水墨淋漓，因而最能表現出江南迷離風雨的意境，以及雲煙出沒的情趣。故此，無論是江潮溪雨、煙巒雲樹，皆出毫端，妙然生輝。如藏於台北故宮博物院的〈溪山清遠圖〉和北京故宮博物院的〈煙岫林居圖〉，都能看出他的風格。只是在作品的形式上，像馬遠那麼大幅畫的〈踏歌圖〉是難見到的。但他的小品和長卷，卻是佔作品中的多數。

夏圭也是好選擇大地優美的半邊來入畫，這如前面所提到的馬遠是「馬一角」

宋　馬遠　西園雅集圖
29.3×302.3cm　絹本設色
美國納爾遜美術館藏

宋　夏圭　梧竹溪堂圖頁
26×23cm　絹本設色

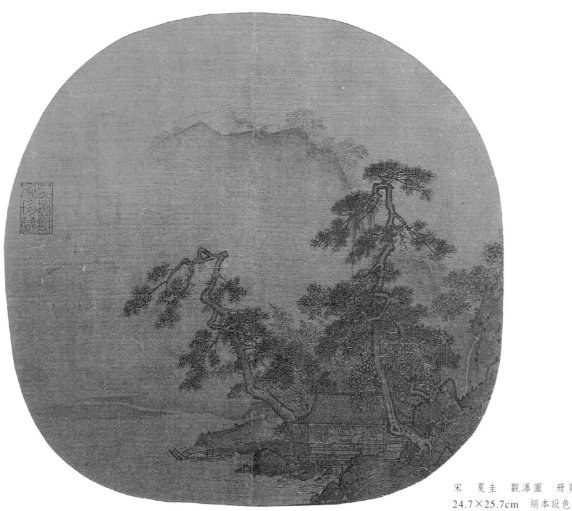

宋　夏圭　觀瀑圖　冊頁
24.7×25.7cm　絹本設色

同樣的妙諦。只是後來的人卻因此聯想到馬、夏的創作目的是在嘆惜「半壁江山」的「殘山剩水」。難怪明代的朱元璋明太祖登基之後，一度禁止畫家畫馬遠和夏圭式的「殘山剩水」。其實，依我看來，這種看法多少是後人的牽強附會吧！

馬、夏山水，曾控制了南宋畫壇百多年，到了元代也沒有衰微現象。明代卻得到更大的發展，如「浙派」便是受馬、夏影響最深的一個畫派。而這種畫風，通過雪舟傳到東洋，到今天仍舊是受到日本畫壇的敬重。

其實，南宋的院體山水畫風格，當然是以李唐和劉松年做爲開路先鋒，而到了馬遠和夏圭，集其大成！因而，南宋四家的山水畫，才能歷久不衰。我們綜觀他們所遺留下來的作品，總括起來，大約是可以分爲下列三個特點：

(一)創立了「大斧劈皴」

李唐創立了山水畫的大斧劈皴和小斧劈皴，畫山石就顯得淋漓蒼勁，沉健有力，線條寬度也大。馬遠和夏圭繼承李唐技法，並進一步發展了這種技法，使得他們畫面上峭峰直上而不見頂，或者是絕壁直下而不寫腳。有時候，馬遠和夏圭兼用「釘頭鼠尾」的筆法，筆鋒顯露，用墨凝重，充分表現了花崗岩等的堅硬巨石的整體感和質感。

(二)淋漓水墨

在墨法上，馬遠與夏圭創立了用水多、速度快的水墨法，使得畫面上迷濛濕潤，水墨淋漓，十足表現出江南水鄉的煙霧實景，正是無限的旖旎風光。

(三)邊角之景

劉松年的小景山水，開拓了山水畫的邊角之景。馬遠和夏圭多加發展，一改過去山水畫構圖面目。這等於是剪裁了自然中最美的部分，移植到畫中。他們又突出畫中重要部分，用雄渾筆墨更明確和簡練筆法去表現；而遠景則較爲輕淡，使得整個畫面裡有虛亦有實，給觀眾帶來聯想，增加了藝術的感染力。

做爲南宋畫院主流的山水畫，當劉松年、馬遠、夏圭等出現之後，其光芒蓋過了繼承北宋徽宗趙佶的花鳥畫。他們的風格，真可謂無往不利，高高地立在畫壇的頂峰。當人們看到他們所畫的江南山水，峰巒疊翠，茂林修竹，桃李爭妍，白波蕩漾……的情景，就不得不承認他們是擴大了山水畫的題材和技法，更豐富了山水畫的表現力。然而，隨著馬遠和夏圭的逝世，畫院待詔人數雖多，獨樹一幟的畫家卻不見了！因爲那些畫山水畫的畫家，老是在臨摹和重複馬遠和夏圭的殘山剩水，毫無新意。而隨著南宋政權在西元一二九七年被元所滅亡，兩宋的畫院就宣告閉幕了！

總而言之，南宋四家的李唐、劉松年、馬遠、夏圭等，是把中國的山水畫推向另一個頂峰，而他們寫意求真的風格，以及技法的創新，是永遠值得我們去認真學習的。尤其是他們所遺留下來的作品，更是永遠地光芒四射。

宋　夏圭
溪山清遠(部分)
46.5×889.1cm　紙本

12 趙孟頫與元四家

中國美術史上被稱爲「元四家」，在明代中葉以前，認爲是趙孟頫、黃公望、王蒙、吳鎮等四位大家。這是從王世貞著的《藝苑卮言》所說的：

「趙松雪孟頫，梅花道人吳鎮仲圭，大癡老人黃公望子久，黃鶴山樵王蒙叔明，元四大家也；高彥敬、倪元鎮、方方壺，品之逸者也；盛懋、錢選，其次也。」

由於王世貞是明代著名文學藝術家，所以明末的張丑、屠隆等美術評論家也在自己的著作中，引用此說。然而到了明末的董其昌，他認爲趙孟頫是「集賢畫爲元人冠冕」，所以未將趙列爲「元四家」，而是以倪雲林取而代之。從此，後人便沿用董其昌之說，把黃公望、王蒙、吳鎮、倪雲林鐵定爲「元四家」。這一方面也說明董其昌在當時和以後的藝術界的影響力之深，大家才會把他的言論奉爲金科玉律。

其實，在元代的畫派中，趙孟頫是主力軍。他的繪畫藝術，繼承了唐宋以來的優秀技法傳統，摒棄了南宋院體畫的一些不良畫風，是開創元代繪畫風格的先導者。因爲他的學術修養淵博精深，詩文、書畫無所不精通。單就繪畫藝術而言，他是一位全面性的畫家，如人物、山水、花鳥、鞍馬、竹石，無所不精。如果單從山水畫的藝術成就來說，趙孟頫在當時只是處在摸索的階段，也就是說他的藝術技法是不如後來的元四家那麼成熟。然而，論書法與詩文的成就，元四家與趙孟頫是各有其長。在人物畫方面，元四家就難與趙孟頫比擬了。因爲趙的人物畫，如大家所熟悉的他的一幅人物畫〈紅衣羅漢〉，就能看出他足以和唐宋人物畫名家爭一長短，就算與元明清三代的人物畫家比較，亦是很少人能與他並肩同行的。

趙孟頫所畫的鞍馬，雖是繼承了唐代曹霸、韓幹和宋代李公麟等諸家的傳統，但從造型手法到筆墨風韻，他又是與前人有所不同的。如唐代畫家筆下的

元　趙孟頫　鵲華秋色圖
28.4×93.2cm　紙本設色

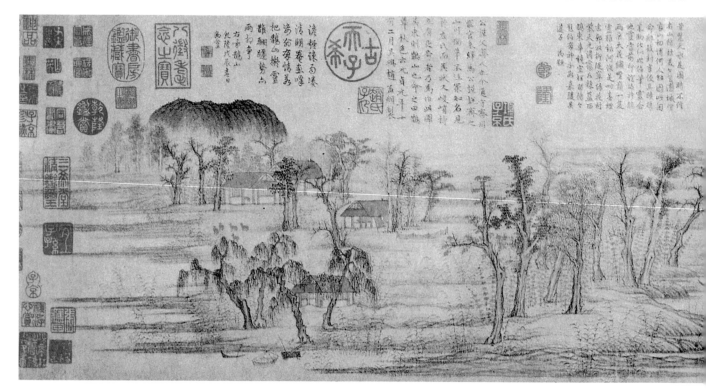

馬，都是以戰馬做爲描寫題材，他們所用的線條，是剛勁有力的線條，精練技法，表現了各種駿馬的雄姿和皇家藝苑圉牧放馬群的熱鬧場面。宋代李公麟以白描畫出了馬的形態，神色生動。趙孟頫稱自己畫馬是「吾自幼好畫馬，自謂頗畫物之性」。這證明他向來勤奮苦練，在技法上是師法唐人，但是自云：「使龍眠無恙，當與之並驅耳。」所以，他是認爲自己所畫的馬，足以和宋代李公麟分庭抗禮。

說到趙孟頫的山水畫，雖然不能算是上乘之作，但也是具有特殊面貌的作品。由於他所流傳下來的山水畫，如〈鵲華秋色圖〉、〈重江疊嶂圖〉（藏於台北故宮博物院）和藏於北京故宮博物院的〈水村圖〉，以及其他的山水畫作品等，往往覺得每幅面貌都不太相同，這正說明他一生當中都處在探索和追尋山水畫的新風格，故此面貌才會一變再變。其實趙孟頫的山水畫是繼承了五代董源、巨然和北宋李成、郭熙等大師的傳統，在風格上力求達到蒼潤含蓄的意境，以便改變南宋以來李、劉、馬、夏等所創立的斧劈皴的剛健挺勁的面貌。

所以，他以高超技法，畫出不相同風格的試驗性山水畫，實是對整個元代所形成的畫風，起了決定性的作用。

看他流傳下來的山水畫，除了一些臨摹前人作品之外，其他的山水畫，都是將眞山眞水藝術化的作品。如〈鵲華秋色圖〉，已有自己的面貌，而技法純熟，筆墨濃淡相宜，亦同時可看出趙孟頫深厚的書法功力，完全在畫中表現無遺。

趙孟頫（1254至1322年），字子昂，號松雪道人。他是趙宋王朝的宗室，是一個沒落貴族，南宋亡了之後，卻深受元朝多位皇帝重用，因此時人對他仕元之事，多有非議，後人也有同樣的看法。甚至有人在他墨竹遺畫裏罵他道：「數枝密葉數枝疏，露壓煙啼秋雨餘，宋室山河多少淚，略無半點上林于。」由此可見他做元朝的官，也影響到後人對他的藝術成就略微低估。

綜觀趙孟頫的藝術貢獻，簡略分爲下列兩點：

（一）提高筆墨的書法情趣

趙孟頫曾說：「石如飛白木如籀，寫竹還應八法通，若也有人能會此，須知書畫本來同。」他是主張畫裏應有書法的味道的，但不是離開物體的形象，故此筆墨的情趣，絕對不是孤立性的，而是帶有反映現實的味道，所以「書畫同源」的畫，也應該是形神兼備，而不是筆墨的遊戲。

（二）畫的「貴有古意」

元初江浙一帶畫家，只知南宋院體畫的馬、夏，而失去了繼承北宋和以前傳統的美德。因此，趙孟頫提倡畫家應該熟古意又帶有今情的畫。所以他說：「殊不知古意既虧，百病橫生，豈可觀也。」失去古意的畫，等於無根的樹，是不能在藝壇立足的。

趙孟頫的一家都是著名畫家。妻管道昇是著名女畫家，兒子仲穆和仲光，以及仲穆的兩個孩子趙鳳和趙麟都是有名

元　趙孟頫　浴馬圖卷
28.5 × 154cm　絹本設色

氣畫家。元四家之一的王蒙，也是趙孟頫的外孫，他們的風格都深受趙孟頫的影響。

元四家的領袖黃公望，對趙孟頫也是佩服的。他自稱「當年見公揮灑，松雪齋中小學生」。倪雲林在題大癡的畫也說：「黃翁子久，雖不能夢見房山、鷗波，要亦非近世畫手可及」。接著他又讚趙孟頫道：「趙榮祿高情散朗，殆似晉宋間人，故其文章翰墨，如珊瑚玉樹，自足照映清時，雖寸縑尺楮，散落人間，莫不以爲寶也。」所以，在藝術的觀點上，趙孟頫對元四家的影響是巨大的，他是元代山水畫風格的開路先鋒。

談到元四家的經歷，在官場上的地位，沒有一位能比得上趙孟頫，也沒有一個步趙孟頫的後塵。然而，在藝術上，由於趙孟頫的崛起，阻擋了南宋院體畫的氾濫。元四家就是在繼承趙孟頫的傳統上，創立了自己的風格。

元四家的山水畫的主題，多數是反映隱逸情趣。這種風格是與元代統治集團的政策息息相關的。在西元一二七九年立國的蒙古元朝皇帝，對於文人知識分子是十分輕視的，故此在官方所列的百行十等人之中，文人是屬於第九等，是比娼妓和乞丐等還要低一等呢！所以許多文人知識分子和畫家，在元朝統治下，多數隱跡山林，或是到商業城市，以賣畫度生，這亦等於與商業經濟發生了密切的聯繫。

元四家之中，有的是仕途蹭蹬的士大夫，有的是倦於塵世的文人，他們自願放棄官場的地位，或者是在不得已情形下脫離仕途。有的便托名「道士」，或做「山樵」，或是自爲「處士」以終生，或者隱居鄉里而不求聞達。他們在名山勝景中結廬而居，開懷於大自然間，過著「遁跡憂時」、孤介寡偕的生活。另一點最重要之處就是「元四家」之間的關係都是朋友，彼此有緣相聚，又有共同信仰，切磋畫藝，並且合作寫畫，正是其樂融融。

例如黃公望後來成爲全眞教的道士，王蒙、吳鎭、倪雲林都是道家思想的信奉者。所以他們的思想基本上是超脫世俗，不染塵埃的。故此，在藝術創作所追求的也是避世的意義。他們臨摹董源和巨然山水畫的平淡天眞氣息，這些逸墨是適合描寫閒情逸致的意趣，所以元四家的畫風，都是以突出筆墨情韻，抒發自己內心的主觀情感。

元四家雖是以董、巨藝術傳統爲借鑒，但卻也重視一定的現實景物爲創作素材，以表現自己對自然現象的親切感。如黃公望描寫虞山和富春山，王蒙臥白雲看青山，吳鎭描寫嘉興南湖煙

元　趙孟頫
畫蘇東坡立像

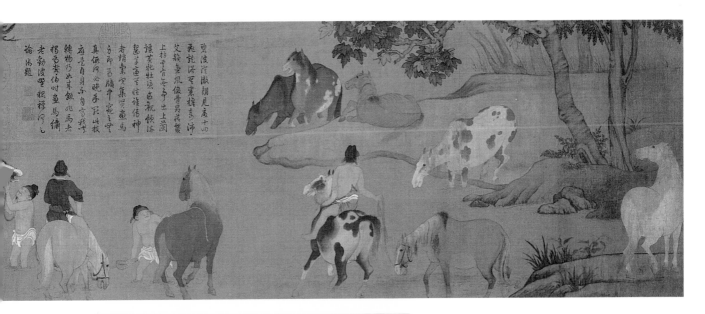

元　趙孟頫
松蔭會琴圖軸
136.5×61cm
絹本設色

雨，倪雲林寄居太湖之濱而描寫其幽靜。這都足以證明他們對眞山眞水進行了深刻的觀察，同時又各自用自己最拿手的技法，通過藝術聯想把實景簡化於畫中，終於顯出與眾不同的新鮮風格。換一句話說，「元四家」是「在野」的文人畫家，他們自立門庭，志同道合，爲元的山水畫豎立了鮮明的旗幟。他們的作品，既反映了他們的生活情感和思想意境，同時他們對筆墨技巧的創造，也是非常突出的。

元四家山水畫最大的共同特點就是表現出寂靜淡然，煙靄茫茫和山林幽幽的意境，所以他們的作品給人的感覺是難覓人蹤的山林，大地疏空的野趣與逸然情意。顯然，這正是隱居江湖，避開塵埃之士，才能得此飄逸的心境。

黃公望（1269至1355年），本姓陸，名堅，因過繼永嘉黃氏而改姓。江蘇常熟人。字子久，號一峰，又號大癡、井西老人。他在元朝做過小官，與權豪不合，因事兩次下獄，幾乎喪命。從此他不問政事，浪跡江湖，以詩酒作畫自娛。一度還在松江賣卜爲生，後來信仰道教的全眞教。據說黃公望道門內的朋友，絕大多數是出自豪門，並都是能詩善文和作畫之士。這批道朋藝友與黃公望的關係是比普通道友更深一層的。所以許多人都認爲黃公望是入道之後才專

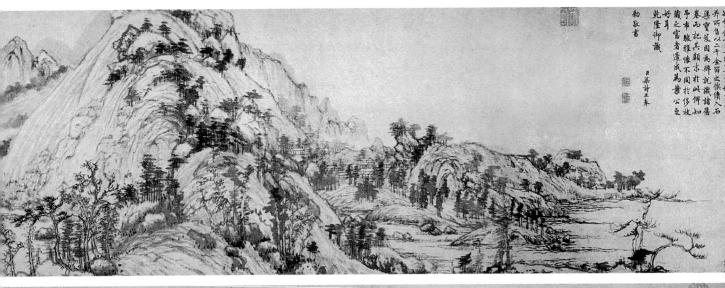

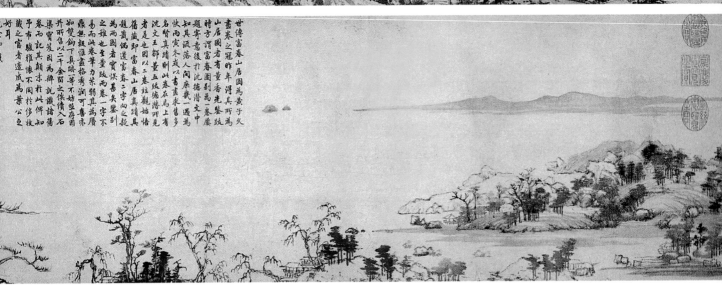

心繪畫，大概是受道教的清靜無爲波及。

　　黃公望一生常常來往富春江和蘇州與常熟虞山一帶，深深理解到江南山水的優美，故此他筆下的山水畫，多數是以江南爲背景。他以董源畫法爲基礎，並滲進其他各家之法，形成自己風格的特點，這種特點在畫史上是稱爲「大癡本色」的藝術風貌。他的畫設色淺絳者多，青綠山水較少。清王奉常說：「大癡著色山水爲第一。」其實，黃公望的淺絳山水，山頭多石，筆勢健偉，大好江山的壯觀，一目瞭然。至於他的水墨山水，則是皴紋極少，筆意簡潔，卻寫出山溪與岩石的清幽。他創造的是前人所無的筆墨意境，而後人亦難步其後塵。這種難得的藝術成就，看來與黃公望結交畫壇中諸友有關的，因他謙虛好學，年長藝高的前輩畫家如趙孟頫和高克恭等，都樂意將畫技直接傳授給他，因此他打下堅實的基礎。這對於他後來能在元末畫壇成爲四家的領導地位，是有著重大關係的。

　　黃公望流傳下來的作品不少，但最著名的還是〈富春山居圖〉卷。他在畫卷上題了一段記事，敘述他作畫的經過和感受，題記全文如下：

　　「至正七年，僕歸富春山居，無用師借住。暇日於南樓援筆寫成此卷，興之所至，不覺亹亹，布置如許，逐漸填箚，閱三四載未得完備，蓋因留在山中，而雲游在外故爾。今特取回行李中，早晚得暇，當爲著筆，無用過慮，有巧取豪奪者，俾先識卷末，庶使知其

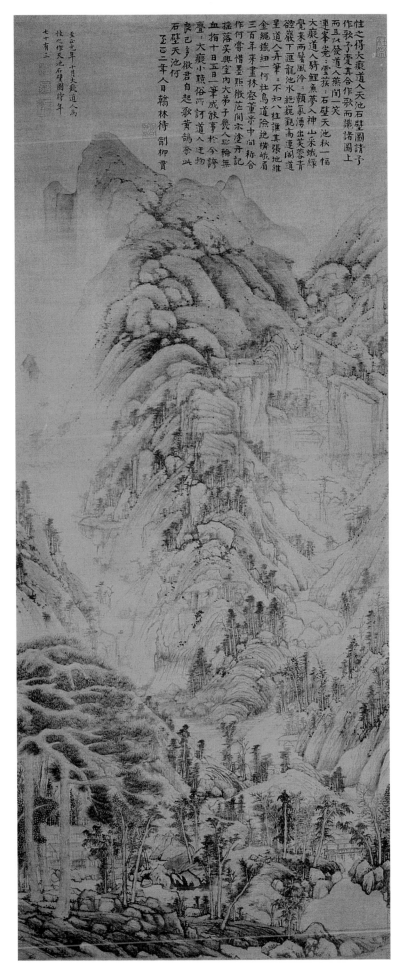

這幅偉大的畫卷，到了明代成化年間，為吳門畫派四家之首的沈周所收藏，清初又轉到吳洪裕手中，誰知他在臨死之前，竟將此圖卷拋進火中，當開始焚化之時，幸虧他的侄子吳靜庵恰巧趕到，立刻搶救出來。從此這一傳世巨作，被割成兩段。今天一段是藏在台北故宮博物院，另一段是藏在浙江省博物館。

〈富春山居圖〉卷，是寫富春江一帶初秋的景色。只是在蒼茫沉鬱之景色裏，峰巒坡石，起伏變化，雲樹在翠微杳靄之間，疏密有致。接著有村落，有平坡、有亭台、有小橋、有漁舟，還有平沙及溪山深遠的飛泉，就在這富春江兩岸景色之中，似乎看到畫家捲袖帶筆，在描寫這無窮盡的美景，故顯得畫景更情真意切。清初名家惲南田欣賞了這卷畫之後，讚美道：「凡十數峰，一峰一狀；數百樹，一樹一態，雄秀蒼莽，變化極矣！」

從〈富春山居圖〉卷，可看出黃公望的技法是全面的。高崖峻壑，用濕潤的披麻皴，坡石亦用濃淡迷濛縹緲的橫點，行筆瀟灑俐落，精氣動人，是畫家經過千錘百鍊，達到筆情墨趣的最精美結晶品。清代畫家鄒之麟把黃公望的〈富春山居圖〉比之為王右軍的〈蘭亭序〉，真是推崇備至。

台北歷史博物館藏〈天池石壁圖〉，是黃公望七十三歲之作，萬壑千巖，蔚為奇觀。〈九峰雪霽圖〉也是他的代表作，洗練筆墨，寫出了雪山的錯落和潔淨的意境。看他其他的作品，如〈九珠峰翠圖〉和一些山水畫冊，說明他用筆見其幽逸，用墨覺其渾成。在元四家之中，黃公望對後世的影響最大，尤其是明代的董其昌是對黃公望直呼：「吾師也！吾師也！」這說明他的山水畫，是給人以強烈的藝術感染力。

吳鎮（1280 至 1354 年），字仲圭，性

元 吳鎮 雙松圖 180.1×111.4cm 絹本墨色

愛梅花，自號梅花道人，也稱梅沙彌或梅花和尚。他是浙江嘉興人。祖上在宋代做過官，居汴梁，後隨宋室南遷。因此他雖是在南宋滅亡第二年出生，仍深感亡國的悲痛。

他一生清貧，但有骨氣。他除研究儒學之外，還精通道家與佛學，曾以賣卜為生。他喜愛梅花的高潔，在居處先後栽梅數百棵。吳鎮的山水畫別有一格，然而他年輕之時，畫不受人歡迎，而住在他隔鄰的盛懋，卻是門庭若市，吳鎮觀此笑道：「二十年後不復如此」，後

[左圖]
元 吳鎮 漁父圖 軸
176.1×95.6cm
絹本墨色

104

元　王蒙　太白山圖卷
27.6×238cm　紙本設色

來果然成名，求畫之人，比盛懋更多。他的山水畫妙在何處呢？清初的惲南田說道：

「梅花庵主與一峰老人同學董源、巨然，吳尙沉鬱，黃貴蕭散，兩家神趣不同，而盡其妙。」

現在藏於台北故宮博物院的吳鎮〈雙松圖〉，是絹本的大幅水墨山水畫，又稱〈雙檜平遠圖〉，是四十九歲時的作品，眞是渾然天成，五墨齊備。另一幅〈中山圖〉，山頭的苔點和山巒所用的粗麻披皴法，一派北苑氣息而又含有不同氣韻，〈嘉禾八景〉是吳鎮寫自己家鄉景色，更顯得格外清新親切，亦是元人寫意畫中的寫生佳作。至於〈漁父圖〉，曲折蜿蜒小溪和萬壑千山，著筆不多，卻是寫出巧美之處。而一小舟，在溪中似行似歇，顯出其與世無爭的心境。這幅畫墨色淋漓盡致，意境幽深，大有隱逸詩意。

吳鎮的山水畫，特點之一是少用乾筆，充分發揮了水墨絪蘊的特性，極盡蒼蒼莽莽之意，並表現出一種空靈的感覺。

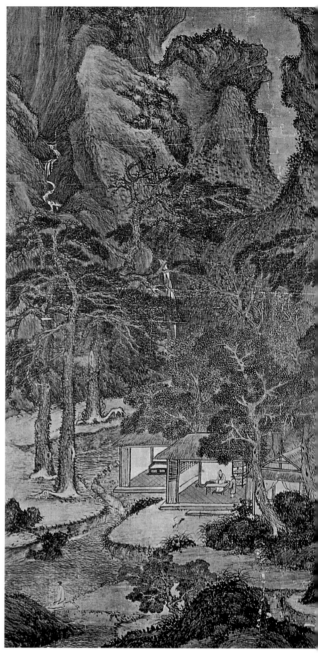

元　王蒙　谿山高逸圖
113.7×65.3cm　絹本設色

[左圖]
元　王蒙　具區林屋圖　軸
68.7×42.5cm　紙本設色

[右頁圖]
元　倪瓚　江亭山色圖軸
紙本墨畫

王蒙（1301 至 1385 年），字叔明（一作叔銘），號黃鶴山樵或黃鶴樵者，又自稱香光居士，浙江吳興人，是趙孟頫的外孫。元代末年，隱居黃鶴山，所居之處，號稱：「白蓮精舍」。他當時過著隱居的生活，芒鞋竹杖，住在深山中達三十年，故才有「臥青山，望白雲」的名句。他在四十歲以後的作品，都是含有「萬壑在胸」的心境，甚為超脫。

元亡之後，他接受朋友勸告，放棄隱居生活，在洪武初年，出任泰安知州，因而有機會到泰山遊歷，故才有「面泰山作畫」之說。不久卻因胡惟庸案所累，不幸死於獄中。

王蒙的山水畫風格，從小受外祖父趙孟頫的影響，後來又與黃公望和倪雲林交往甚密，常常切磋畫藝，大家互相影響。不過，王蒙的山水畫基本風格多少保持了北宋全景山水特點，如台北故宮博物院藏〈深林疊嶂〉，正是疊嶂深林，溪山深處，村舍櫛比鱗次，愈見深邃。十足具有北宋山水畫的味道。其他的如〈東山草堂圖〉、〈花溪漁隱〉，逸然深秀，皴筆簡單，筆墨技巧熟練，有他獨具的切實穩厚的秀氣。

倪瓚（1301 至 1374 年），字元鎮，號雲林、荊蠻民、幻霞子、曲全叟，淨名居士、朱陽館主等，無錫人。他出身豪門，富甲一方，自建園林，築「清閟閣」，閣中所藏書畫甚豐。所以青壯年時期的倪雲林，過著讀書作詩寫畫不愁衣食的富裕生活、中年之後，元朝國勢漸弱，各路反抗勢力日增，一時局勢動盪，風雨飄搖，他眼看社會日漸不安，干戈滿地，自己又不願參政，於是拍賣所有家產，離開家園，生活於太湖和松江三泖附近的江南水鄉，這些山明水秀的風景，便成為他畫題的主題內容。

倪雲林是一個典型文人畫家，他挈婦將雛逃難到「五湖三泖」間是於西元一三五三年，從此在太湖開始了二十餘年的浪跡生涯。他的繪畫藝術所主張「逸

元　倪瓚　疏林圖　69.8×58.5cm
紙本墨畫

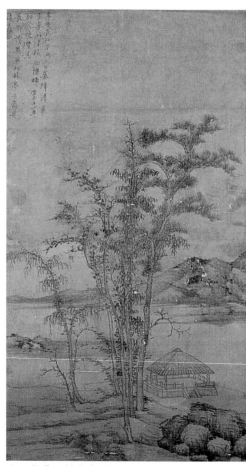

元　倪瓚　松林亭子　國立故宮博物院藏

[左圖]
元　倪瓚　容膝齋圖　軸　74.7×35.5cm
紙本水墨

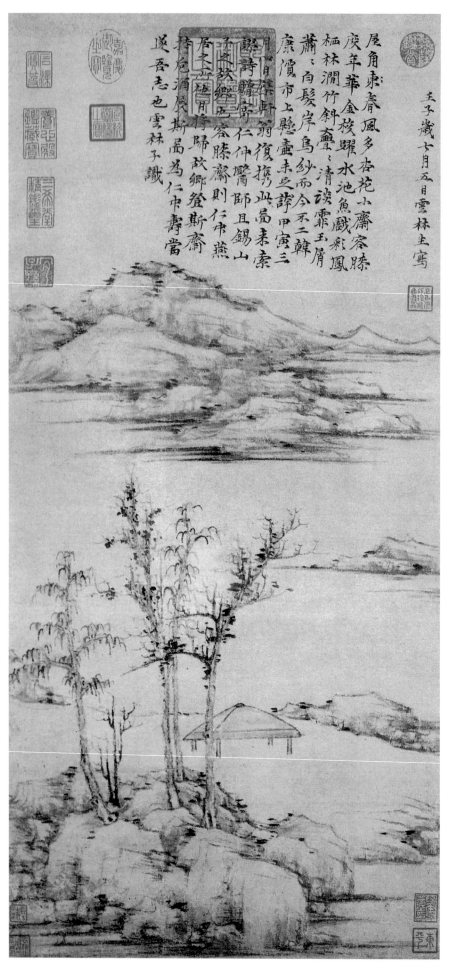

壬子歲七月五日雲林生寫

屋角春風多杏花小齋容膝
庾年華金梭躍水池魚戲彩鳳
栖林澗竹斜藹藹清談霏玉屑
蕭蕭白髮岸烏紗而今不二韓
康濟市上懸壺未必詳甲寅三
月甲午朔復揭此屬來索
題詩贈寄仁仲醫師且錫山
之故鄉登斯齋則仁仲燕
居之所容膝齋則仁仲壽當
持危酒候余斯圖為仁仲壽當
遂吾志也雲林子識

筆草草，不求形似」和「聊以寫胸中逸氣」等的藝術主張，實在是那個兵荒馬亂的時代所產生的特定逃世思想。所以，從他的山水畫中，我們所領略到的不是熱烘烘的眼神，而是低沉彷徨的情緒。或者可以說倪雲林的畫是淡淡的清氣。他後來潛心佛學和道教，「逃世」的觀念更堅定，畫中便產生「不食人間煙火」的藝術風格了。

倪雲林的山水畫，章法簡單，佈局往往近景是平坡，上有竹樹，其間以茅屋或幽亭做點綴，中間是一片寂靜的水，遠景是坡岸，其上略有起伏的山巒，變化不大。他所流傳下來的作品，收藏於台北故宮博物院甚豐，如該院所藏〈容膝齋圖〉、〈松林亭子〉、〈紫芝山房圖〉便屬這一類的作品。觀他的畫，真是做到了「疏而不簡」，筆墨不多，卻又產生幽深之意境。正所謂「以天真幽淡為宗」（明清畫家的一致看法），而產生平遠樹石，秋山遠岫的寂寥秋意。雲林的山水畫雖少著色，又無人物點綴，但是觀賞畫之人，卻是剎那間便會走進畫中去，成了畫中人，由此可知他的藝術感染力多麼強大。

在元四家中，倪雲林在士大夫心目中，他的地位是崇高的。因為他學問雖好，卻一生不為元朝的官，後又潛居山水之間，不問世事，顯得其品格是多麼清高，所以他的畫到了明代，江南人家以有無他的畫來作清濁之分。甚至認為「高士之中，首推倪黃」，從這些評論，可知道他的地位多高。

元四家雖是學自北宋的文人畫家的董、巨，但是，北宋文人畫家大多數是社會地位優越，活動空間也較大，所以反映到作品上的境界，是熱烈和向上的。可是元四家在這一點卻與他們背道而馳！他們的作品，是在抒述自己胸中的不平和逸氣，也就是說他們的畫瀰漫著「冷漠」與「孤淡」的情緒。

對於元四家在技巧與藝術的創造，簡而言之，大約是可分為以下三點：

（一）題詩於畫

元四家為著更加強調作品中的主題，讓觀眾明瞭他們所描寫的山水意境，以及畫家作畫時的內心情感，因而使以題詩的辦法來說明這種目的。畫中題詩的辦法，便是從元代才開始的，此種方法也影響到後來的中國繪畫動向，並成為一種傳統。

（二）工具的改革

在使用工具方面，元四家繪畫所用的材料是用紙多於用絹。在元之前卻多數用絹來繪畫的。紙與絹兩者的性能是不同的。因為紙比較能表現水墨皴法、勾染、皴擦等的效果。例如黃公望與王蒙的蒼茫風格，近看似乎是一片糊塗，遠看就是頭頭是道，這顯然就是靠紙的功能來表現他們的筆墨技巧。

（三）風格的創新

1. 黃公望初創淺絳著色技法。

2. 吳鎮以濃厚筆墨表現了筆的雄壯和墨氣的穩厚。

3. 王蒙蒼茫筆墨提煉出繁中有細的筆意，使其畫達到悠然俊秀的境界。

4. 倪雲林創立「逸筆草草」的不作烘染的風格。這種寥寥數筆，既少著色的山水畫，表現出平淡天真的意境。

總而言之，元四家的作品，是繼承了趙孟頫的遺風，而使元代的山水畫攀登了中國山水畫的另一個高峰。他們的共同特點，就算是所畫的山山水水是來自真山真水的春、夏、秋、冬四時的不同景色，但所帶來的氣息，卻是冷漠悽愴，或是清幽荒寒的意境。顯然，元四家心目中的世外桃源，就是道教與佛教的「不食人間煙火」的境界。他們這種寄以隱逸的水墨山水畫，對於明、清的文人畫的影響，是前代諸家望塵莫及的。所以，元四家的流派，在中國的文化藝術花園中，永遠是散發著令人難忘的淡淡幽香。

13 吳門畫派的風流

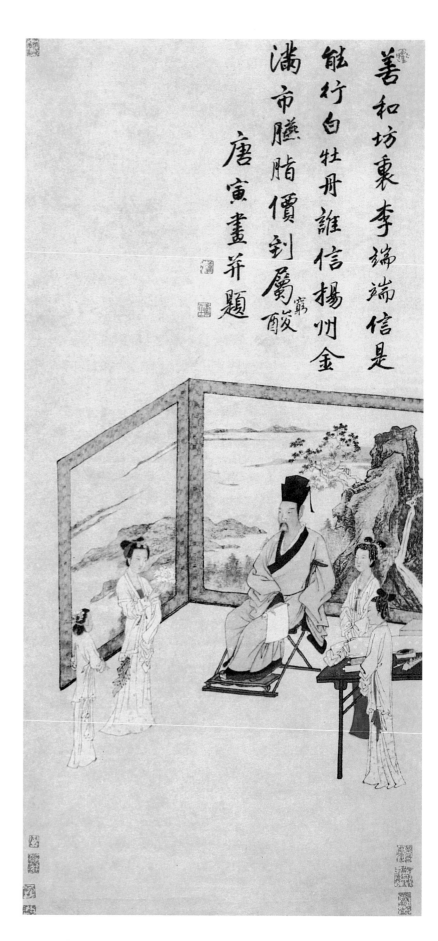

善和坊裏李端端，信是
能行白牡丹。誰信揚州金
滿市，臙脂價到屬貧酸。
唐寅畫并題

中華民族是一個偉大的民族，有著光輝和悠久的民族文化傳統，而中國的繪畫藝術便是中華文化的一團不滅的熊熊火焰，它在世界的藝術領域裡，永遠是光芒四射的。這也是炎黃子孫感到無限的自豪和驕傲的一件事。

五千多年以來，歷代的中國畫家遺留下大量的藝術珍品。而美術史論家和評論家，亦給我們帶來比較系統化的畫史和精闢畫論，我們就從這些寶貴畫史和評論之中，明瞭了各個時代的繪畫特點，以及各個畫派的演變，及其在畫史上的地位等。最可貴的是我們學習了前人所遺留下的藝術精品和精闢理論之後，繼往開來，發展和創新了今天的中國畫的藝術面貌，使中華民族的繪畫更加光彩。

中國的繪畫派系多支，並且是錯綜複雜的。其實中國歷代畫派的產生，有的是在當時的某個地區就已經自然地形成。如明朝的「吳門派」、「華亭派」等便是一個例子。有的畫派是後人以其風格及師承關係而稱之為某派，如明的「浙派」、「院派」等。有的按地名而定的，如明清的「吳門」、「松江」、「金陵八家」和「虞山派」、「婁東派」、「揚州八怪」和近代的「海派」、「嶺南派」等。當然有的是後人按其畫風與傳統關係上定的，如「元四家」、「明四家」和清的「四王」、「清六家」、「新安派」。

歷代以地方名來稱派的，畫家不一定是這地方的人。被稱為「院派」的，也不一定是畫院中人，而在畫院的一些畫家，又或是在某一方面有共同的長處，當時或後人便給予相提並論，例如把從唐到元的著名山水畫家分為「南北宗」，把石濤和石谿稱為「二石」，又

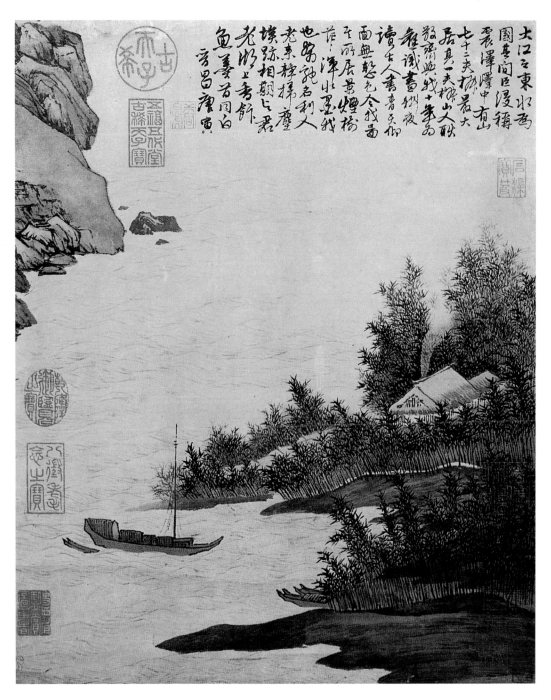

把董其昌、楊文驄、程嘉燧、張學僧、卞文瑜、邵彌、李流芳、王時敏、王鑑稱爲「畫中九友」，沈周、文徵明、唐寅、仇英又被稱爲「明代四大畫家」等。

儘管有許多人對中國各畫派的看法是不一致的，然而，不可否認的事實就是自明清以來，卻是以「吳門派」和「浙派」對後來的影響較大，所以筆者也就藉此機會，向讀者評介「吳門派」筆墨風格和有關的師承關係，算是拋磚！

說到「吳門畫派」的由來，簡而言之，是因爲明朝中期產生了四位大畫家，他們的名字是沈周、文徵明、唐寅和仇英，而他們的出生地或是後來定居在蘇州地區，因而得名。在西元前六世紀，蘇州興起一個國家，名吳，因此，畫史上才稱這個畫派爲「吳門畫派」。

然而，一個畫派的形成，並不簡單，它除了有傑出的人才，更要有優美的自然環境和優厚的社會條件等的配合，才能集中一批傑出的藝術家而成氣候。

蘇州，是一座已有二千五百年的歷史古城，地處長江之南，氣候非常溫暖，

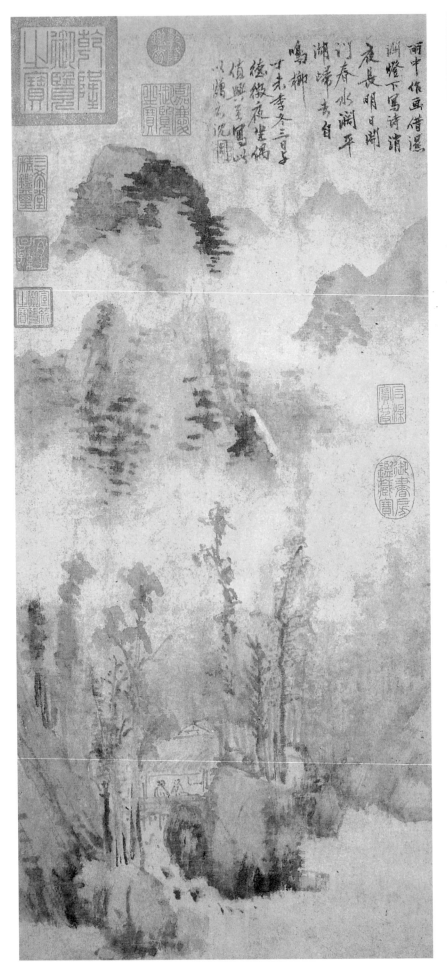

明　沈周　山水軸
56.1 × 31.7cm　紙本水墨
國立故宮博物院藏

〔左頁左圖〕
明　沈周　雨意圖
67.1 × 30.6cm　紙本墨色

〔左頁右圖〕
明　文徵明　秋光泉聲圖
113 × 27cm　紙本設色

河湖常年川流不息。它漾漾不斷地灌溉著這一帶的農田沃野，又飼養著水禽魚類和種植著菱藕，所以自古以來，蘇州是中國歷史上有名的「魚米之鄉」，更有「天堂」的美譽。另一方面，暢通的河水發展了蘇州的航運交通，特別是中國沿海一帶，往來中外的船舶可沿河直達蘇州，對外地的貿易日漸增多，同時也刺激了工業的發達。著名的蘇錦、蘇繡便是其中的明顯例子。

就在蘇州地區的工商業發達基礎上，也同時產生了一些與藝術有關的商業，例如古書畫的交易，其中亦包括了古畫的仿製、臨摹和裝裱，甚至木版印刷和漆、銅、牙、玉等各種與藝術相關的手工業也隨之發達起來。而自元朝以來，許多士大夫和富商，都從各處搬遷來到蘇州定居。更值得注意的是宋代以來，北方金兵不斷侵略宋朝土地，致使北方經濟受到大破壞，直接迫使宋朝皇室的南遷，許多文人畫家也隨之漂流到江南，無形中也將古老的中原黃河流域的文化和藝術，更廣泛深入到江南一帶。而一批批的商家富戶和文人墨客，到了江南之後，看到蘇州自然風景優美，經濟繁榮，便紛紛聚集於此。因此，蘇州一帶成為中國藝術活動的中心地區。

這個天下矚目的人文薈萃之區的蘇州，「元四家」的倪雲林、黃公望、王蒙、吳鎮等的活動範圍，便是在離蘇州不遠的無錫、常熟、吳興和嘉慶等地，因此也可說他們是對後來形成的「吳門畫派」繪畫技法的影響是與董源、巨然一樣的深遠。

「吳門畫派」的輝煌時期，可以說是明朝中期的正德（1506 至 1522 年）至嘉靖年間的明代畫壇霸主，這是因為「吳門畫派」有了沈周和文徵明兩位大家之後，才得到這崇高的榮譽，因之學者眾多，造成一股龐大的藝術勢力。根據《明畫錄》的記載，明朝一代有八百多位有名氣的畫家，「吳門畫派」便佔了一百五十餘人。而《吳門畫史》一書的統計，更說他們是擁有八百七十六個畫家的。這些畫家大部分是士大夫，皆能詩善畫，故此雖有些取得爵祿功名的條件，卻把自己的興趣和意志投入詩畫之中，安於恬淡閑靜的生活方式，這種作風顯然與明朝其他畫派的畫家有很大不同的地方。

其實，早在明朝初期，蘇州便有一批文化修養高深的文人，繼承「元四家」

明　沈周　青園圖卷
29.1×188.7cm
水墨淡設色

的傳統，活躍於畫壇上，著名的有徐
賁、趙元、張羽、楊基、陳汝言、杜
瓊、謝縉、劉珏、王芾、陳珪、夏禹等
人。他們的成就雖然不高，對後世影響
不大，卻可以說是「吳門畫派」的先鋒
部隊。例如杜瓊便是沈周的繪畫老師。
當時，杜瓊與沈周的祖父沈澄、伯父貞
吉、父恆吉友誼甚篤，並與劉珏與謝縉
為詩畫友，共同研究藝術的新道。

　　說到謝縉，向來是比較不為人知的。
然而這位生於元至正二十年（1360年）的
畫家，字孔昭、號蘭亭生、深翠道人，
時人稱他為「謝疊山」。這是因為他的
山水畫師承王蒙，色彩柔和淡雅，佈局
繁密深邃，千山萬岩，窈渺密佈，描繪
出自然山水的秀柔意境。我曾在著名的
古畫收藏家劉均量老師的香港虛白齋看
到他晚年的作品〈溪隱圖〉。只見畫中
孤舟泊岸，流水小橋，樹林相倚之下，
茅亭內老翁獨坐，正如畫家題讚所言的
「水邊林下對青山」的廣闊意境，這與
他早年的注重重疊繁複佈局，大不相同
了！從這幅畫，我們明瞭他老年時已知
道如何從簡略的筆墨，表現出深曠的意
境，因而產生了秀潤的氣韻。當然，從
謝疊山的畫中，我們仍可看出他是融入
董源疏鬆的皴筆，米南宮的雲山漬染法
和趙孟頫的點葉夾葉樹法。

　　今天，我們從謝縉、杜瓊、劉珏等畫
家遺留下來的作品，完全可以覺察出他
們是致力於主張發揚宋、元以來的文人
畫傳統，這對於明朝中期的「吳門畫
派」的興趣，是起著先驅的作用，也可
以說他們在藝術上是內在的先後聯繫。
而「吳門畫派」的師尊沈周，便是在這
批前輩畫家的循循善誘和指導之下，慢
慢地發揮他的藝術才華。

　　成化至嘉靖（1457至1567年）年間，
是吳門畫派最光輝燦爛的時期，前面所
提到的「明四家」沈周、文徵明、唐
寅、仇英等巨匠之中是以沈周為領袖
的，這是因為他人格高潔忠厚，他除了
精研詩文書畫之外，更樂於提拔後進，
如文徵明、唐寅都曾出入其門，而向他
求畫者更是源源不絕，由此可知他名氣
之大。

　　沈周（1427至1509年），字啓南，號
石田，長洲相城（今江蘇吳縣）人，一
生沒有做官，文學修養深厚，書畫是家
學淵源，父親恆吉，伯父貞吉都是有一
定成就的畫家。他對北宋董、巨、李、
范諸家都有心印，追求摹擬，不遺餘
力。而他對元四家之中的王蒙、吳鎮更
有深一層的理解。有時候，他也會取用
黃公望的洗練手法和雄偉的筆勢，將諸
家之長融會貫通，自成一家。

明　文徵明　寒林鍾馗　軸　69.6×42.5cm　紙本設色

[右圖]
明　文徵明　竹林深處圖72×41cm　絹本設色

14 明代的院派

明朝的院體畫，在中國的繪畫發展史上，是一個重要的流派。

所謂宮廷畫，其真正的名稱是「院體畫」。它與「院畫」又有什麼分別？我認為「院畫」的解釋是說畫院的畫家所作之畫稱為「院畫」。但是，「院體畫」是如宋朝趙升在《朝野類要》所指的，是從唐以來流行於宮廷中的傳統繪畫風格。後來的五代、北宋、南宋、明代等在宮廷設立畫院。所以，把這種在畫院裡得到發展和達到成熟的繪畫風格稱為「院體畫」。因此，許多院外的畫家、民間畫工，甚至文人和士大夫也有學「院體畫」的。例如宋代的司馬光、趙伯駒、趙伯驌兄弟等雖不是畫院中人，而所畫的風格卻是「院體畫」。再者如近代工筆花鳥畫家于非闇和陳之佛，都不是宮廷畫院的畫家，但是他們卻是繼承了「院體畫」的傳統風格，所以也可說他們是「院體畫」的當代畫家。然而，一些住在宮廷畫院的畫家，所畫的不一定是「院體畫」的風格，故只能稱是「院畫」而不是「院體畫」。

「院體畫」也稱「院派」，如果要嚴格追溯「院派」的根源，當然不只是從唐朝才開始的。其實，應該推到更早的商、周、春秋、戰國的時代。但是，秦、漢以來，宮廷繪畫才逐漸興起。西漢的時候，給王昭君畫肖像的毛延壽，就是漢元帝的宮廷畫家。唐太宗李世民，在凌煙閣上繪製的功臣圖像便是宮廷畫家閻立本所畫的。只可惜唐和唐以前的宮廷畫家，因是時沒有設立畫院，加上年代久遠，我們已難找到留下來的畫蹟。到了五代和兩宋，畫院正式成立之後，「院派」的風格才得到不斷的發展。五代後蜀的花鳥畫大師黃筌的風格，便是初期的「院派」畫風。到了北宋的宣和與南宋紹興年間，「院派」的

畫達到了最高峰，所以畫史上也就將在宋徽宗趙佶統治時所形成的一種新風格的「院體畫」稱為「宣和體」。

「宣和體」之所以使「院體畫」形成高潮，主要是畫院由皇帝親自管制，設有專門的組織機構，並有嚴格的考試制度，給予畫家不同等級的官職與薪俸，所以吸引了當時不少著名畫家，聚於一堂，互相切磋，追求新的技巧，使得畫藝能精益求精。故此，「宣和體」在畫法與風格上，是在不斷的求新中創立的，它也對後世的繪畫藝術，有著深遠的影響。可是宋亡之後，由蒙古族所統治的元朝，並沒有設立什麼畫院，專為皇帝繪畫的畫家也不多，所以「院派」的發展，舉步不前。明代繼承了兩宋畫院的餘波，宮廷的繪畫又再得到復興和發展。

明代初年，明太祖朱元璋制服了群雄，統一中國之後，政治形勢逐漸穩定，社會經濟恢復正常。所以，明朝設科取士，招攬人才。在繪畫方面，明太祖也仿宋代的做法，召集各地著名畫家，到宮廷的畫院作畫。

明朝的皇帝為了鼓勵宮廷畫家的創作，採取了優禮畫家的政策。明初，皇帝特別設立仁智殿供畫家作畫。後來歷朝的宮廷畫家則分別在仁智、武英、文華三殿作畫。朝廷便根據每位畫家的具體條件授予不同的官職。畫家多授錦衣衛千戶、百戶、鎮撫等職。賜畫家以武職，主要是由於錦衣衛的官職「恩蔭寄祿，無常員」，方便安插。錦衣衛實是皇帝的近衛，即禁衛軍，理詔獄等事。如果用現代的話來形容，錦衣衛便是皇帝直接控制的「宮廷特務」。故此名聲不好，所以有的宮廷畫家應召之後，不肯授官，而院外的文人畫家，當他們標榜「清高」的時候，也就看不起畫院的

明 呂紀 秋鷺芙蓉圖 軸

[右圖]
明 趙原 晴川送客圖
99×35.1cm 紙本墨畫

畫家了。其實，明朝的皇帝授畫家錦衣衛一職，目的是表示對畫家的恩寵，別無他意。

然而，明代「院派」的繪畫風格，前後是有較大的變化。明朝初年，被徵召的畫家人數很多，但因爲沒有一個像宋代畫院那樣嚴密的組織，也沒有一套完整的培養和選拔繪畫人才的制度，它主要是從各地有才能的畫家中考試和徵召的。因而，也使得明初畫院沒有出現統一風格，而是各種不同的風格特色，各自發揮。然而，由於明初的宮廷畫家多數來自江浙、廣東、福建等地，因爲這些地方所流行的畫風，便是在元代受趙孟頫所排斥的南宋院體風格，故此畫院中雖是百家爭鳴，萬花爭艷，宋的「院體畫」仍然是佔著優勢，故此應該說明代的「院派」，是從一開始便是帶著宋的「院體」遺風。

「院體畫」到底有什麼特徵呢？有一部分便會以爲「院體畫」只是工整華麗、刻板俗氣，追求形似而已。其實這種論調並不完全對的，因爲宮廷繪畫的畫種流傳了兩千多年，一直在不斷地變化，每一個時代的作品必是有其自己的特點，而且從內容和題材到藝術形式，並沒有停止在一個水準上。所以才發展到明朝的「院派」，有它的特殊風格。

我們從明代「院派」所遺留下來的大量畫幅，來談論其風格與特點的話，我在前面已指出明代「院派」的主流根源是來自宋代畫院所崇尚的「院體」。宋代畫院向來講究刻畫精工，法度嚴謹，在色調方面更是要求濃艷富麗，這種風格是可以從北宋畫院黃筌父子的花卉翎毛和高文進的佛道人物看出，故此是屬於工筆重彩的。至於南宋的畫院，是以李唐、劉松年、馬遠、夏圭的樸實挺秀風格而留名於中國的畫史上。他們用極其概括明朗的構圖，剛雄沈穩的斧劈皴法，創造了獨特的風貌，對後代的繪畫，影響深廣。明代的「院體畫」在洪

武（1368至1399年）期間，有的畫家的畫風是保持著元代遺風的文人水墨畫法，永樂（1403至1425年）的畫風是轉變的過渡時期，一直到宣德前後（1426至1436年），不少福建和浙江等地的畫家奉召進宮，當時的福建和浙江是經濟繁榮之地，更何況浙江的杭州本就是南宋都城的臨安，許多南宋畫院的畫家長期生活在這裡，並且從事藝術創作，因而宋的「院體」在這些地方已經是根深蒂固的。所以大批閩、浙畫家到了畫院之後，使明朝的「院體畫」的風格產生

明 呂紀
四季花鳥圖（春）
175.2 × 100.9cm
絹本設色
日本東京博物館藏

[右頁圖]
明 呂紀 草花野禽圖
146.4 × 58.7cm

了巨大的變化，並漸漸形成自己的面
貌。

　　明代的宮廷畫家，見於畫史文獻或是
有實物可考，大約有一百零幾人。其中
較爲大家所知的大約是下列的畫家。

（一）洪武時期

　　山水畫家：趙原、周位、朱芾。

　　人物畫家：沈希運、陳遇、陳遠、孫
文宗。

（二）永樂時期

　　山水畫家：郭純、卓迪

　　佛像畫家：上官伯達

　　花鳥畫家：邊景昭

　　明朝的「院派」從宣德到弘治，正是
人才濟濟，百花齊放的鼎盛時期。而在
這個時期的畫家，我們也難以把他們歸
類爲山水、花鳥、人物等專長畫家，因
爲他們都是多才多藝的！當時著名一流
畫家大約有下列數十位：

　　戴進、謝環、商喜、石銳、倪端、李
在、周文靖、孫隆、林良、呂紀、吳
偉、呂文英、王諤、鍾欽、朱端、安政
文、繆輔、劉俊、王臣、紀鎮、黃濟、
計盛、胡聰、殷偕、朱佐等。

　　謝環本是一位山水畫家，然而他的人
物畫也是形神兼備的，例如他所畫的
〈杏園雅集圖〉，是描寫當時官宦生活
的人物畫，其色調濃厚，線條細緻，實
在是宣德時期「院體畫」的代表作。黃
濟的〈勵劍圖〉，其線條雖是粗獷有
力，但細微之處，依然是工筆之線條，
因配合得恰到好處，故此別具一格。劉
俊的〈劉海戲蟾圖〉，精工細密之中，
又帶著生氣。李在的〈琴高乘鯉圖〉，
畫法精工，人物生動傳神，是一幅精
品。至於反映皇帝宮廷生活的作品，可
以說是佔了「院體畫」的大部分，但畫
得生動的作品比較少。商喜的〈明宣宗
行樂圖〉是較突出的大軸人物畫。畫的
內容是描述朱瞻基乘馬出遊的情形，畫
面結構繁複，山路迴旋，叢林茂密，百
鳥爭鳴，景物絢麗優美，正反映了宣宗

明　呂紀
桂菊山禽圖
192 × 107cm
絹本設色

明　邊文進
春禽花木圖　軸
上海博物館藏

時期宮廷的豪華生活。這是一幅巨大的工巧精細的畫，富有生命力，是「院體畫」代表作之一。至於「院體畫」的帝王肖像畫，畫的都是帝王的端然靜坐標準像，只能表現出人物的至尊無上的地位，線條及色彩就顯得刻板了！

明朝「院體畫」的藝術成就最突出，便是花鳥畫了，尤其是宣德到成化、弘治時期，真是名家輩出。呂紀、林良、孫隆、繆輔、殷偕、朱佐等。尤其是呂紀與林良的花鳥畫，更是獨創一格，傳世作品也多，然而被畫史說道「寫翎毛草蟲，自成一家，號沒骨圖」的孫隆，因傳世作品不多，對後世影響力不大。不過北京故宮博物院所藏的〈芙蓉游鵝圖〉、〈雪禽梅竹圖〉都是以墨骨法表現出來的，有新的面貌，朱佐的花鳥畫，寫意兼帶工筆，雖近元人風格，但有他的面貌。

邊文進，永樂「院體畫」的代表畫家，是福建沙縣人，字景昭。在永樂時期與蔣子成、趙廉被稱為「禁中三絕」。是明朝畫院中「院體畫」影響較大的畫家。他博學善詩，所畫的工筆花鳥，對花鳥的形神特徵和飛鳴姿態，都有精心刻畫。他與王紱合作的〈竹鶴雙清圖〉，現藏於北京故宮博物院。至於他傳世的精品〈三友百禽圖〉，現藏於台北故宮博物院，這是寫入冬季節，百禽嬉戲於松竹梅之間的情形，形態自然，工而不板，把花與鳥的神韻都表現出來。

呂紀（1477年生，卒年不詳）。字振廷，號樂魚，浙江鄞縣人。他初學邊文進，故設色艷麗，遵守法度，然而所畫花鳥都是生氣奕奕。因為他為人老實，又能承聖意作畫，故博得孝宗的賞識。我們從他遺留下來的作品如〈鷹鵲圖〉、〈桂菊山禽圖〉、〈雪景翎毛圖〉，都可以說明他的畫風是繼承宋代畫院傳統，以精工富麗取勝。呂紀的繪畫，學他的人不少，如羅素、葉雙石、車明興、陸錫、唐光尹等，都是向他看齊的。

其實，邊文進和呂紀的花鳥畫藝術，是直接繼承南宋「院體畫」的任仁發和黃奎妍麗工整風格所影響。但是，他們最終都能夠脫離南宋「院體畫」的束縛，各自樹立了自己的風格，至於他們的布局，最顯著是在花鳥形象的後面，以樹石襯托，換句話說就是將花鳥配以風景。這種構圖，南宋馬遠等人雖曾有所表現，但只有到了邊文進和呂紀才更加典型化。特別是他們以粗獷的大斧劈筆法，來寫流泉江岸，懸崖枯木，這又是處理在大幅畫面上，顯示出宇宙的廣博，是很有氣魄的花鳥畫，這顯然是與宋畫的「嬌小巧麗」最大差異的地方。

林良（生平不詳），字以善，廣東人，景泰、成化（1450至1487年）之間著名畫家。早年學山水於顏宗，學人物於何寅，後來才專攻花鳥。他也是畫院中的畫家。他的畫雖未脫「院體」的法度，但卻是走向寫意的道路，這也可以見出他的獨樹一格。他擅長水墨，功夫深厚，筆力沈穩。他的〈雙鷹圖〉，筆墨蒼潤，鷹姿雄健。〈灌木集禽圖〉是紙本手卷，水墨淋漓，百鳥爭鳴，是他的代表作之一。林良的兒子林效，也是名畫家，繼承父志，其花鳥畫甚為出色。我們也可說林良是明代花鳥寫意畫的先驅者。

明代皇帝為了鼓勵宮廷畫家的創作，採取優禮畫家的政策。但是，所謂「伴君如伴虎」，由於皇帝疑忌太多，執法嚴厲，有一些畫家是不得善終的。如善畫御容的陳遠，以對應失旨坐法，畫家盛著天界寺影壁水母乘龍不稱職而棄市。周位雖是名噪一時而讒死。這也可看出明的畫院是與宋畫院大有不同之處。宋徽宗時候的畫家，就算畫錯了，或不合法度，最多是畫幅不被採用，或是封其臂不讓其私畫，絕不會像明朝畫家那樣，得到悲慘下場。這也是明朝的

明　林良　鳳凰圖
164.5×96.5cm
絹本設色
東京京都相國寺藏

「院體畫」，多數蒙上「匠」氣的原因之一！所以到了嘉靖（1522至1567年）之後，蘇州的文人畫「吳門畫派」的興起，「院體畫」就走上衰微的道路，而且就從此衰退下去了！

平心而論，明代的「院體畫」是在有些方面過於追求「形」的真實，因而顯得刻板缺乏神韻，但是，明代的「院體畫」的題材是比較多樣化的，他們又在繼承南宋「院體」的基礎上，努力求新，終於創造了自己的面貌。這也就是說許多宮廷畫家，如本文所舉的幾位大家，他們都突破成規，大膽創造了自己的風格，其作品才能流傳至今，成了代表明代「院派」的重要寶藏。

明　林良　秋鷹　軸

[左圖]
明　林良　山茶白羽圖　152.3×77.2cm
絹本設色

15 浙派的呼聲

中國的繪畫藝術，源遠流長，而每一個時代的畫家們，都產生了各自不同風格，相互爭輝，使這種傳統藝術，日新月異。而且各大畫家所建立的畫派，各有不同並盡其所長，分庭抗禮，好比明代的「浙派」和「吳門畫派」，在明代的畫史上，便是對峙的。

何謂「浙派」呢？什麼時候才開始「浙派」之稱呢？我們根據明朝董其昌的《畫禪室隨筆》中的：「元季四家，浙人居其三，王叔明湖州人，黃子久衢州人，吳仲圭錢塘人，惟倪元鎮無錫人耳。江山靈氣盛衰故有時。國朝名士僅僅戴文進為武林人，已有浙派之目。」從這段記載，我們可以明瞭到一批浙江籍貫的畫家，對當時的畫壇甚有影響。換句話說，在董其昌的時候，已有「浙派」之稱。

清朝的張庚所寫的《浦山論畫》，其中有一段文字是與「浙派」有關的，他說：「畫分南北，始於唐世，然未有以地為派者，至明季，方有浙派之目。是派也，始於戴進，成於藍瑛。」張庚對「浙派」的來龍去脈，做了一個簡要地說明。可是，藍瑛作墨骨法，善畫秋景，他雖是武林（杭州）人，其畫的風格完全與戴進不同，也可以說相近之處不多，故此，沈宗騫稱他為「武林派」的創始人，由此可知他是與「浙派」關係不大的，但是，張庚說戴進是「浙派」的創始宗師，卻一點也沒有錯。

明代前期，大概是洪武（1368年）至嘉靖（1567年）年間，手握生死權的明朝皇帝們，喜歡南宋院體畫那種嚴整蒼勁的畫法，故此有意識地提倡李唐、劉松年、馬遠、夏圭的畫格，另一方面又排除元四大家的那種枯寂幽淡的作風。尤其是到了弘治年間（1488至1505年），明孝宗更加喜歡馬遠和夏圭的畫風，因而大力提倡；使得明朝畫院的畫家，都不停地去臨摹李唐、馬遠、夏圭的畫。不但如此，就算是院外的民間畫家，也跟畫院的畫家一樣的有樣學樣，深受南宋院體馬遠和夏圭的畫風影響。就在這個時候，浙江一帶所出現不少的名家，沿襲著南宋院體的表現技法與風格，活躍於畫壇上。他們主要的代表性畫家便是前面所提及的戴進，以及後來的吳偉和張路等。因為他們多數是浙江錢塘人，所以形式的流派便稱為「浙派」。

至於吳偉，是江夏（武昌）人，因為他是戴進的私塾弟子，受戴進的影響甚深，故有「浙派健將」之美譽。但是他的畫風，實是與「浙派」有所不同的。因為吳偉是江夏人，後來也有人稱他是「江夏派」的創始人，並把張路、汪肇、李著等都稱為「江夏派」。其實，我認為嚴格地說，「江夏派」應該是被看成「浙派」的支派才較為合理。

「浙派」的兩位代表性大家戴進和吳偉都曾經被皇帝召進宮中，並成為畫院的畫家，後來他們先後離開畫院，成了民間畫派的領袖。所以，他們雖與「院派」脫不了關係，但畫風卻是與「院派」大有不同。「浙派」畫家所畫的山水人物，雖然與「院派」一樣是取法於南宋院體，卻有其自己的面目，因為「浙派」在自己的藝術實踐中，經過了再三的千錘萬鍊，養成了用筆剛勁而又近似文人水墨畫的風格。因此，從明初至明中葉，才能與勢力龐大的御用「院派」雙雙稱雄於當時的畫壇，而且在山水畫方面，「浙派」控制了畫壇的風向！

明代前期的山水畫，實是以「浙派」為中心的。他們的繪畫，接受了南宋畫院馬遠、夏圭等「院體」之外，又能廣泛地攝取宋、元各家之長，並融化於一爐，而製造了新的血液，使「浙派」的

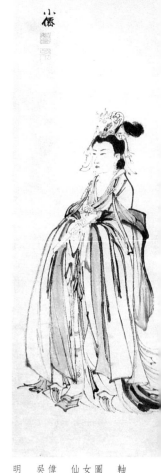

明　吳偉　仙女圖　軸
紙本水墨
上海博物館藏

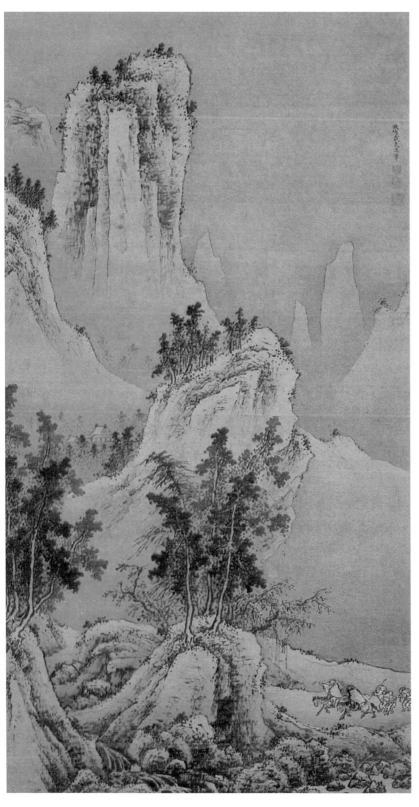

明　戴進　冬景山水圖
144.6×79cm　絹本設色

戴進（1388至1462年），字文進，號靜庵，又號玉泉山人。浙江錢塘（今杭州）人。他的父親戴景祥是畫家，但其畫藝平平，難以靠賣畫養活一家人。所以戴進很早就踏入社會謀生，做的是鍛工。據說他年少時候已經聰穎靈巧過人，所鍛製的人物花鳥，都是惟妙惟肖，深得大家的喜愛。後來，因為見到自己精心製作手工藝品，被人玩膩之後拿去熔金舖子裡熔掉，他氣憤地改行學畫，很快就超過了一般人，他也立志要以畫出人頭地，不甘一生做一個碌碌無為和受人輕視的人。果然，在永樂末年（1420年前後），戴進的畫名，已經從浙江一帶漸漸遠播到各處，也包括當時「院派」的根據地首都北京了！

宣德年間（1426至1435年）戴進被徵入宮廷。那時候，戴進才是剛踏入四十歲不久，容光煥發，精力過人，創作力也是強盛的。當時與他在宮廷共事的有著名的「院派」畫家謝環、倪端、石銳、李在等，不過，以畫藝的功夫來論，戴進是首屈一指的。

然而，戴進這次的進京，並沒有給他帶來榮華富貴，因為他不但得不到皇帝的賞識，反而因其畫藝高超，受到同僚的嫉忌。他們總是藉機會破壞戴進的形象。看來才高藝精的戴進是不識「時務」的，故此他不懂「吹捧逢迎」之道，最後才落得被皇帝下旨趕出畫院。

根據許多畫史對戴進離開畫院的記載，有一次戴進與其他畫家在仁智殿呈畫，他畫了一幅〈秋江獨釣圖〉，畫中的那個孤獨的人，寂寥地垂釣江邊，只是身上穿的是紅袍。這幅畫本是獨得古法，意境佳妙，誰知道卻是犯了朝廷的大忌。原來謝環便抓住「紅袍」一事，在皇帝面前進讒言，說此畫確實不錯，但太鄙野了，因為紅袍是朝廷的品服，怎能隨便穿在釣魚人的身上呢？這豈不正是大失體統，有辱朝官品服制度的禮法。皇帝聽了之後，龍顏不悅，把他趕

山水畫，有別於宋、元各家和南宋畫院及明「院體」等的面貌。「浙派」所創新的風格，是十分突出的。他們的風格對明朝前期和中期的宮廷內外的畫風，其影響是十分可觀的。在中國繪畫發展史上，「浙派」的山水畫，更是起著相當重要的作用。

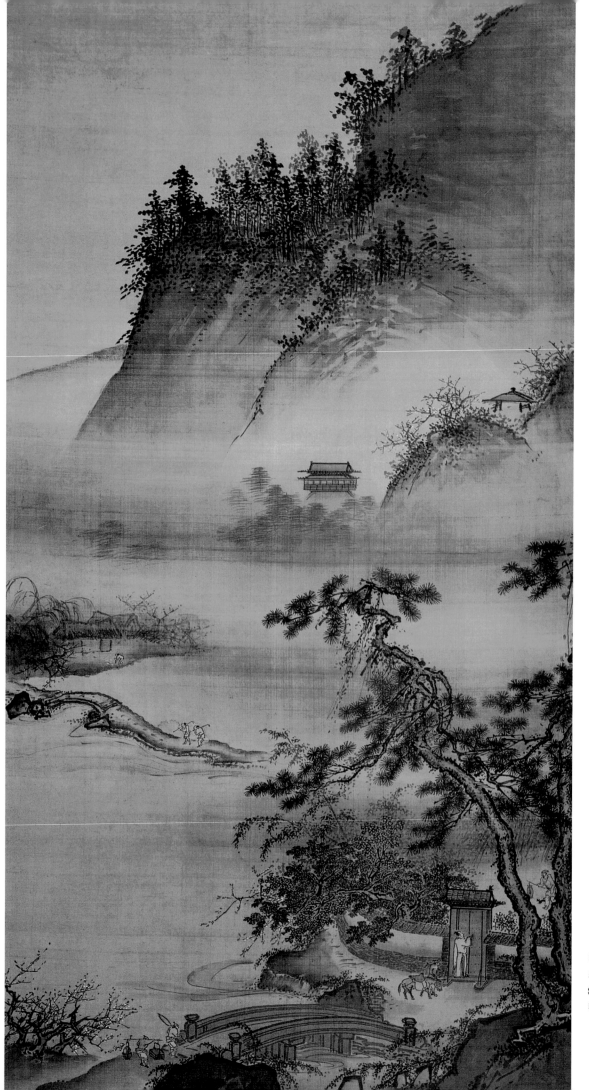

明　戴進
春遊晚歸
83.1 × 167.9cm
軸　絹本設色

明 戴進 漁人圖
高46cm 紙本設色
佛利爾美術館藏

出畫院，他從此輾轉南北，最後在五十餘歲的時候回到自己的老家錢塘，度過了坎坷的一生，一直到天順六年（1462年）七十五歲之時，才逝世於杭州。

　　儘管畫史上多數記載著戴進是被謝環所害，其實，我不以為然。因為我們根據畫史的記載，明朝自開國皇帝朱元璋立國之後，便設有畫院，召天下名畫家為朝廷作「歌功頌德」的畫，如不合皇帝「龍心」之意，便會被殺害。例如明著名宮廷畫家盛著因畫〈水母乘龍〉而惹來殺身之禍。郭純因不肯為皇帝朱瞻基作畫而受到以死的威脅。像戴進那樣才華洋溢的大師，為人倔強，作畫之時

是不願被人指揮的，因此也就難以迎合「聖意」了！所以，他的被趕出畫院，實非謝環一人的力量，而是皇帝早有此意的，只是可憐的謝環，從此成了「黑鍋人」！我無意為謝環伸冤，只想說明戴進的遭遇，是殘酷的封建制度「一言堂」所釀成的。

　　戴進離京流落到民間之後，可以說更是自由自在了！他所作的畫再不受到「聖意」拘束，更不必老是只涉獵馬遠和夏圭的畫，故其畫法師承淵源較一般人寬，兼有宋元諸家。他就在吸取眾家之長之後，才創造出與「院派」不同面目的「浙派」了！

戴進的繪畫是比較全面的，不論是人物、山水、花卉都無所不能，題材與內容更是多樣化。他繼承古人的傳統，卻不爲古法所困，在千變萬化之中，自立新意。戴進的山水畫，除了師法馬、夏，更從北宋的荊浩和關仝中脫胎而出，故其氣勢雄壯，行筆有頓有跌，山勢更多用斧劈皴，益見其險。但也表現了鋪敘遠近和疏豁虛明的特色。他的傳世之作〈關山旅行圖〉、〈洞天問道圖〉，都具有這種特點。至於他的〈春山積翠圖〉和〈仿燕文貴山水圖〉，是以水墨爲主，構圖簡潔，卻表現了天地在明朗之中更見其雄偉。戴進的另一幅〈風雨歸舟圖〉，更是他雄健風格的代表作。他運用淺設色而水墨蒼勁淋漓的

技法，畫出了驟風暴雨所帶來的異常緊張氣氛，而用大斧劈皴畫出了山石的質感和立體感。從整個畫面來看，這幅畫是極富有感染力的，因爲他用濃墨銳筆，在雄健豪放之中，道出了深邃的意境。

戴進的人物畫，有「傳神寫照」之妙。他所畫的人物、神像、佛祖等，運筆頓挫有力，號稱「蠶頭鼠尾」。例如他的〈達摩至慧能六代像〉卷，畫法工細，是師承劉松年和李唐，卻有其面貌，另一幅〈鍾馗夜遊〉，風格粗獷，看是放筆寫意，故更能看出形神兼備之風格。

做爲「浙派」師尊的戴進，他的畫是近乎文人畫，有筆有墨，氣魄也大，而

明　戴進
漁舟泊月圖
42.5 × 59.5cm
絹本設色

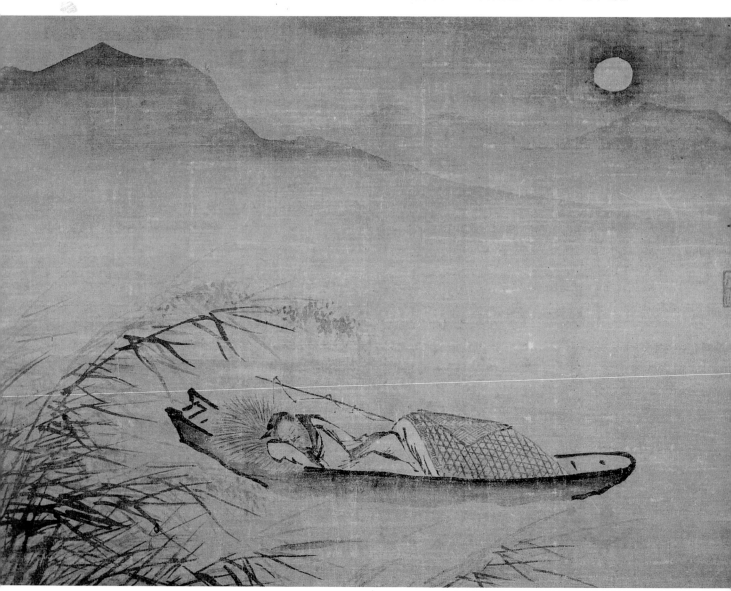

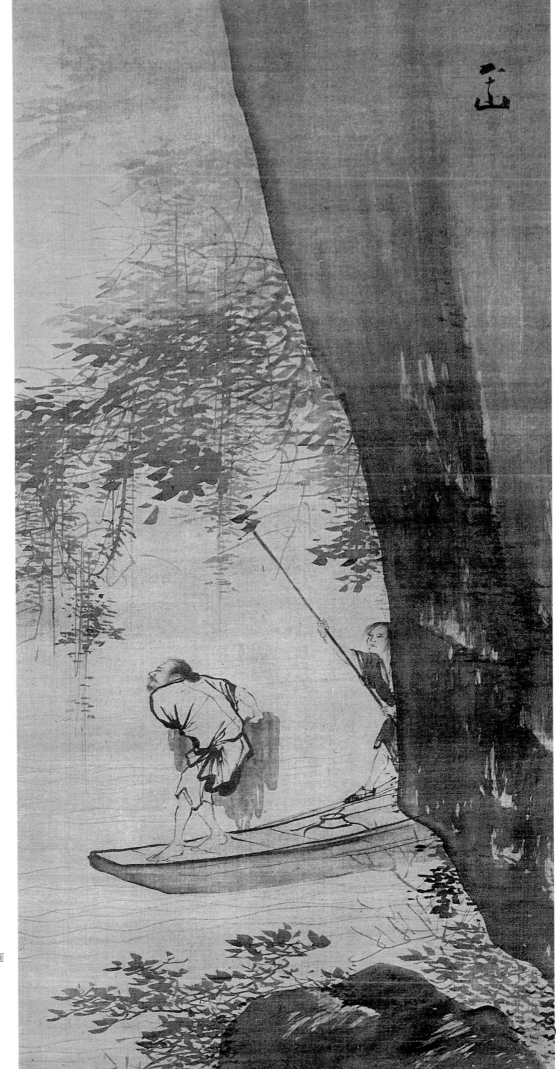

明　張路　漁夫圖
138 × 69.2cm
絹本設色
東京護國寺藏

且有一些作品雖是信手拈來，卻是意境佳妙。但是畫史上卻爲他被皇帝逐出宮廷畫院之事而憤憤不平，我卻爲他慶幸。如果戴進一直留在畫院做一位御用畫家，他的才華會被埋沒的。就因爲他離開刻板的畫院，淪爲民間的職業畫家之後，生活雖是清苦，卻更能發揮他那洋溢的才情，並且進一步發展南宋「院體」的藝術風格。另一方面，又因是在「野」的身分，行動自由，並設帳授徒，實也擴展了「浙派」的影響力。

繼戴進而起的吳偉，他是助成「浙派」發展到頂峰的浙派健將。吳偉（1459至1508年），字士英，又字次翁，號小仙。湖北江夏（武昌）人，少年生活孤貧，十七歲便離鄉背井流落到南京，爲人收養，發奮學畫。他天資過人，不久便畫名遠播，先後得到住在南京和北京的皇親國戚和公侯所賞識，聲譽日隆。成化（1488至1506年）年間，皇帝朱憲宗很欣賞他的畫，除了接見他於仁智殿，並賜官「錦衣衛鎮撫」，留他在「畫院」供養。但他藉故回鄉，久久不回畫院。後來明朝的另一位皇帝孝宗朱祐樘，更加欣賞他的畫，召他進宮，授以「錦衣百戶」，並御賜印章「畫狀元」，由此可知道他是如何得意於當時的畫壇。

然而，吳偉生性戇直，不修邊幅，喜愛杯中物與戴進一樣不懂得逢迎之道。他雖是出入宮廷，卻不願意去巴結權貴，更何況權貴常常向他求畫，大多數得不到滿足，因此這些權貴便常常在孝宗面前誹謗他。兩年後，吳偉覺得宮廷的「畫院」非久留之處，便稱病離開北京，從此浪跡在江南的蘇浙一帶，以繪畫爲職業，過著自由自在的生活。晚年，他居住於秦淮河上，四十九歲便在皇帝詔他進宮繪畫途中，飲酒過度而逝世。

吳偉的畫，初學戴進，深受其影響，故才有「浙派健將」之稱呼。其實，他

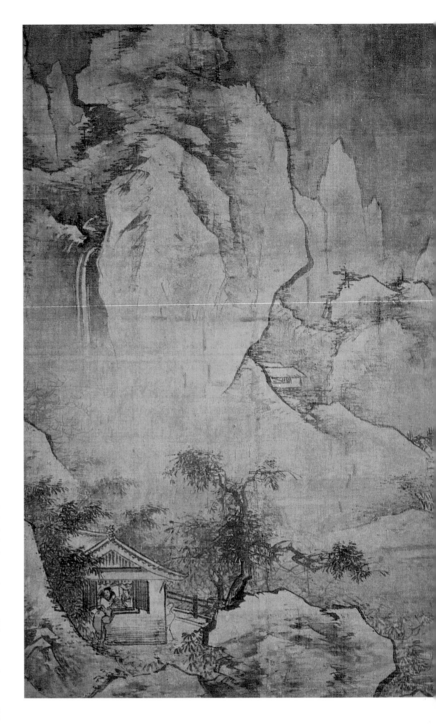

的山水人物，是兼有粗筆寫意和細筆白描之妙。他的工筆遠師李公麟，粗筆是來自梁楷的簡筆寫意。當然，他畫風主要的特點，是深受到馬遠和夏圭等「院體」畫法的影響。

然而，他將眾大師的畫法吸收成爲自己的營養，經過變通之後，形成了粗細兼備，豪邁奔放，水墨飽滿的獨特風格了！由於他的生活面比較廣闊，所創作的題材也就多方面了，他除了畫宗教人物故事、漁夫、牧童之外，也畫了不少

小市民的生活。據說當時寺廟的壁畫，有許多出自他的手筆；這包括了南京靈谷寺的四堵高達四丈的壁畫，也是他畫的，由此可以想像他的人物畫的氣魄是無限宏偉的。

吳偉的傳世作品甚多，例如他的細筆白描作品〈鐵笛圖〉、〈歌舞圖〉、〈武陵春圖〉，細筆典雅，風神瀟灑。至於他的山水畫卻是筆墨奔放，曲盡淋漓，並帶來無限詩意。如他的〈灞橋風雪圖〉、〈漁樂圖〉，都是在雄壯的氣勢之中，又帶有詩情，尤其是〈漁樂圖〉，寫出溪山的秀氣，漁舟小集，漁夫互語，不但有詩意，更有生活的情趣。至於他的〈長江萬里圖〉，絹本高二十七‧八公分，長九七六‧二公分，是一卷偉大的作品，現藏於北京故宮博物院。他運用縱橫變化的筆墨，寫出了天險的長江一瀉千里的雄偉氣勢，是難得的精品，也反映了吳偉山水畫的豪放面貌。

「浙派」的另一位重要人物，便是張路（1464至1538年）。他追隨著戴進和吳偉的畫風，但受吳偉的影響較大。畫史上說他的風格是「人物似吳偉，而山水猶有戴進風致」。我們看他遺留下來的作品，筆墨狂放而草率，但也有工細挺秀的特色。他的山水畫〈風雨歸莊圖〉，水墨濕潤，氣勢豪邁，是一幅佳作。

王諤，浙江奉化人，雖是「畫院」中的畫家，但其風格是屬於「浙派」的，他在當時被稱為「今之馬遠」，可見此派受馬遠的影響之深。汪肇，是安徽休寧人，他是發展了吳偉和張路畫風的畫家，他的水墨技巧，造詣甚深。他的〈起蛟圖〉，運用潑墨法，表現了在煙水茫茫風雲變幻之際，蛟龍起蟄的時刻，是如何的雄糾。他的作品，表現力是很強的。其他的「浙派」畫家如蔣嵩、夏芷、朱端、王世祥等，都是此派的較突出畫家。但是，卻有許多的浙派

明　張路　畫老子騎牛

門徒，學藝不精，使「浙派」自明中葉以後，每下愈況，再加上「吳門派」的興起，「浙派」漸漸走上沒落的道路，只剩下軀殼，而沒有靈魂了！後來浙派雖有郭岩、仲昂、盧鎮等繼此畫風，但已難挽狂瀾了！

浙派到了明末在「吳門派」的大力衝擊下，從此不再出現於畫壇。三百多年來，所謂「正統派」的畫家一直輕視「浙派」，清張庚甚至認為「浙派」的畫是「梗、板、禿、拙」的四大缺點。沈顥罵他們是「野狐禪」。其實，這種看法不一定完全正確的；究其原因，只不過當時的士大夫，說「浙派」是「邪道」，這無非是說「浙派」的畫缺乏講究書法的意趣。因為「畫中有書，書中有畫」本是文人畫所強調的！就如唐寅要求對畫所要求的準繩是「工畫如楷書，寫意如草聖」。因「浙派」的畫沒有書法意趣，故此被「正統派」認為是「匠」氣多了一點，難登大雅之堂。

平心而論，「浙派」山水畫曾是明初畫壇的盟主，實有它獨特的風格。而後來的「浙派」卻著重形式，不注重內容，格調越來越低，這本是極其自然之事，因為世間沒有不落的太陽。所以我認為那些攻擊「浙派」是「狂態邪學」、「日就狐禪」、不入「正宗」之說等等，實是出於宗派門戶偏見。當然，也有持論公正之士，對戴進和吳偉在藝術上的成就，仍然是肯定的。

我認為身為「浙派」創始人的戴進，師承廣泛，功力深厚，因此面貌一新，並且題材多樣化，其成就實已成了畫史的定論。至於吳偉的粗筆水墨畫，是衝破前人的牢籠，發展了「浙派」的風格，別創一格，這也是畫史上所肯定的！

故此，我認為儘管「浙派」的山水人物畫，有其刻板的一面，但從畫史的發展來下評論的話，「浙派」的成就是不可被抹殺，而且值得我們尊重的。

16 董其昌與松江畫派

唐朝的張璪提出了千古名言的「外師造化，中得心源」，這是道出藝術之美來源於自然，自然的美在轉化為藝術美之前，畫家必須對景寫生，然後再通過畫家主觀情思的熔鑄和再創造，使自然界之美與客觀物象的形神和畫家的主觀情思有機的統一。再重現於畫上，即能氣韻高又生動地感染著觀眾的心。

然而，在明朝晚期有一位藝術大師卻認為繪畫的創新，不但要「以古人為師」，接著還需要「行萬里路，讀萬卷書。」他說道：

「畫家以古人為師，已是上乘；進此當以天地為師。傳神者必以形，形與心手相湊而相忘，神之托也。」

如果我們沒有意會錯誤的話，這大師是崇尚摹古的。他到底是誰呢？

他便是明朝晚期的「松江畫派」領袖董其昌。那麼「松江派」所追求的藝術目標是什麼呢？董其昌曾自評其畫道：

「余畫與文太史（徵明）較，各有短長。文之精工具體，吾所不如，至於古雅秀潤，更進一籌矣。」

從這一段話，我們可以理解到「松江派」所追求的藝術目標是與執牛耳於明朝中期畫壇的「吳門畫派」有所不同的。因為「松江派」是力求復古來代替末期「吳門畫派」的毫無新意的惡習。

松江派的興起，絕對不是偶然的。以沈周及其弟子文徵明，還有唐寅和仇英的風格，盛行於成化、弘治（1465至1506年）之世；嘉靖（1522至1567年）以後，文徵明和他的傳人，以及唐寅和仇英的弟子，仍然是佔據著江南的畫壇，所以說吳門派的繁盛期間，幾乎是長達一個世紀。一直到萬曆後期（十七世紀初），吳門畫派才走上衰落，正如范允臨在《輸寥館集》中就說道：「今吳人目不識一字，不見一古人真蹟，而輒師心自創，雖塗一山一水，一草一木，即懸之市，以易斗米，畫哪得佳耶？」吳門畫派既然無「中興之臣」，取而代之便是處於東吳的松江畫派了！

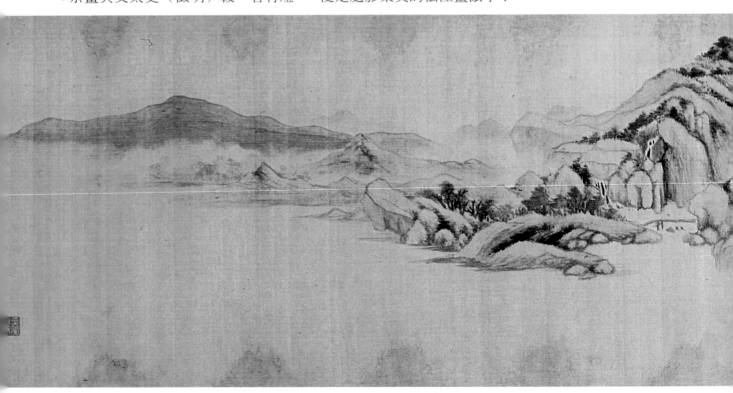

「松江派」名稱的由來，是因爲有一批明朝晚期的著名畫家，他們的出生地都是松江縣（今上海松江），如顧正誼、董其昌、趙左、沈士充等都是松江人。再加上他們時常聚在一起研究繪畫的藝術，故此畫風都相同的，故才得此名。上海的美術評論家夏玉琛，獨具慧眼，他在〈松江派名畫淺賞〉一文把松江派的沿革，分爲下列三個階段：

第一階段：被稱爲華亭派，顧正誼是這一畫派的創始者。

第二階段：被稱爲蘇松派，這一畫派是以趙左爲首。

第三階段：被稱爲雲間（松江別稱雲間）派，這一畫派以沈士充爲首。

接著夏玉琛更進一步地說：

這三個畫派既有繼承關係，而且其代表人物都是松江人，故總稱松江派。

明朝的顧凝遠在《畫引》稱道：「董宗伯起於雲間，才名道藝光岳毓靈，誠開山祖也。」所以，自古以來，大家都公認董其昌是松江派的領袖。

松江，就是現在的上海松江縣。它是江浙兩省的交通樞紐，在明朝的時候已是繁榮富庶的縣城。因工商業比較繁榮，文化發達，因此集中在松江的文人學士的人數是越來越多。這是因商業發達的城市，畫家的畫也容易換成金錢，生活因此得到保障。

生活安定的畫家，便經常集中在一起，深入地研究和探討繪畫藝術的意趣，因而在明末清初的畫壇才產生了光芒四射的松江畫派。

以董其昌爲首的松江派，力指浙派與吳門派的短處與流弊，而且只有摹古的松江派，才有能力推陳出新，獨創一格。雖然松江畫派不注重寫生，一味崇尚摹古；但是，董其昌等並非完全照搬古人的畫意，而是認爲寫畫是應該經過「適意匠心」的藝術加工，才能產生出與古人不同的面貌。

松江派的畫，雖然他們（董其昌、陳繼儒、莫是龍等）說自己是溯源王維、荊浩、關仝、董源、巨然、米芾、高克恭等的文人畫傳統而來的。實際上他們是受到黃子久的影響最多和最深，他們在畫面上追求的是一種溫潤、柔雅、含蓄、安靜的「詩情畫意」的意境。至於在技法上，他們強調水分和空氣的感覺，這樣一來幾乎洗掉嘉靖以來的沈周

明　董其昌
盤古序書畫合璧
40.6×677.2cm
絹本墨畫
大阪市立美術館藏

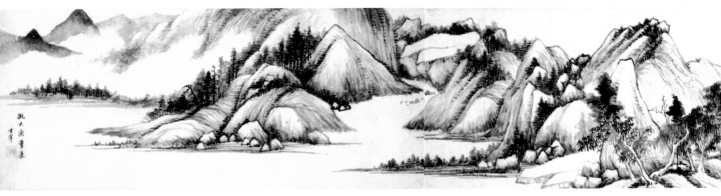

與文徵明等的習氣，而出現了新的風格。這也等於擊破了吳門畫派的「明四家」的走向世俗的作風，而盡量在畫面上竭力保持「雅」的氣息，這裏當然是包括了內容與形式。尤其是在形式上，松江派是「加追古法」，例如做為松江派領袖的董其昌，他集書、文、畫、禪於一身，再加上超人眼光，對歷代名蹟浸淫最深，得益甚多。他不但與志同道合的松江派畫家，還和以他為領袖的「畫中九友」的楊文驄、程嘉燧、張學曾、卞文瑜、邵彌、李流芳、王時敏、王鑑等，時常相聚，探討研習如何把「文人畫」中的詩、書、畫結合為一體的技法。他們倡導的是中國畫的藝術，是應該以自娛和自我表現為用，所以必

須是以蕭散簡遠、平淡天真的態度作畫。因此，今天我們所見到的松江畫派的山水畫，用筆洗練、墨色清淡，而董其昌的作品，更是如此。

董其昌（1555 至 1636 年），字玄宰，號思白，別署香光居士，松江華亭人（今上海市松江縣）。年輕之時就是個秀才，萬曆年高中進士。後來歷任編修、湖廣副使等，又官至南京禮部尚書，天啓六年（1626 年）辭官，以太子太保養老於家鄉。這位做過大官的董其昌，社會地位是很高的。當然他的經濟情況也是屬於富有的。他不但自己畫得一手好畫，寫得一手好字，而且又是一個大收藏家和鑑賞家。他在鑑賞書畫方面，的確有與人不同的見解，至今留傳

明　董其昌
為許翰公仿大癡山水卷
28.7×245cm　紙本水墨

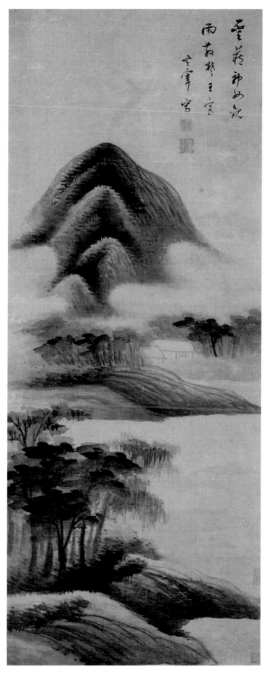

明　董其昌　雲藏雨散圖　101.3×41.3cm
絹本墨畫

[右圖]
明　董其昌　夏木垂陰　321.9×102.3cm
紙本墨色

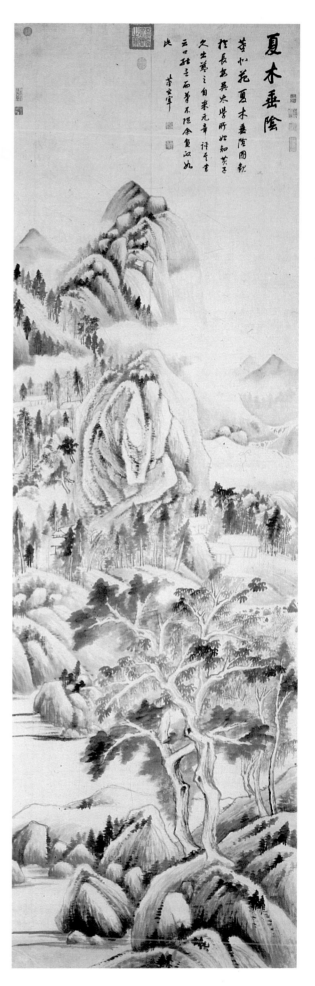

下來的古字畫中，有「董跋」的，仍然受到尊重。

董其昌以文章、畫馳名一時。而他在書法方面的成就，更不可漠視。尤其是他的行書，非常突出，自謂於率易中得秀色，其分行布白，疏宕秀逸，頗有特色。他逝世之後，被皇帝追封為文敏，而他的家族和弟子們，在他去世之後又把他在世的言論集中成書，計有《容台集》、《容台別集》、《畫禪室隨筆》、《畫旨》、《畫眼》等。

從董其昌所遺留下來的畫、包括台北故宮博物院所藏的〈夏木垂陰圖〉、〈封涇訪古圖〉、〈奇峰白雲圖〉，廣州美術館所藏的〈剪江草堂圖〉、南京博物館藏的〈昇山圖卷〉，還有劉均量先生所藏的〈為許翰公仿大癡山水卷〉、〈雲藏雨散圖軸〉，我們可以覺察到他的作風雖是遠追王維、董源、巨然，其實還是以元四家之一的黃公望為主體，再加上米芾父子的「米家山」而融會變通出來的。故此，他的畫實是文人畫的高峰，很自然地流露出一種溫潤、柔雅、清靜、恬淡的藝術效果。

例如〈夏木垂陰圖〉；雖是山、水、木等塞著整個畫面，但我們又能從這繁複的描寫中，感到溫潤柔和的筆墨。〈剪江草堂圖卷〉中的溫暈的墨痕，越添秀媚。〈雲藏雨散圖卷〉是別出心裁構圖，而淋漓的水墨，正把夏日雲藏雨的情景，一一烘托出來，這正是董其昌晚年所作的精品。

董其昌所提倡的「文人之畫」，我們是可以從他的畫感覺到與宋蘇東坡所談的「士人畫」有所不同的。蘇東坡是把「傳神論」和「詩畫一體」做為起點，而董其昌卻是從繪畫的風格特點出發的。顯然，董其昌是注重「向合天機，筆思縱橫，參乎造化」的一種特殊感覺來作畫，所以他才認為文人畫是秀潤天成的「米家山」之類的風格。除此之外，因為他的書法也是藝壇一絕，故強調書畫同源，這就是說筆墨與畫法上的特點是殊途同歸的。如他所說的：「士人作畫，當以草隸奇字之法為之，樹如屈鐵，山似畫沙，絕去甜俗蹊徑，乃為士氣。」他顯然是在特別強調作畫之時，書法的功力正是筆墨之中表現得最得體。

從董其昌的不太注重寫生的觀點上來推論他的藝術，我認為以他為首的松江畫派對繪畫藝術的創作，是把人的內在感情的外現過程無私地表現出來。

畫家心中的情思雖然是看不見的，但依托在藝術形象的意趣卻是可以令人感覺到的。這正是古人作畫所說的「貴在立意」，董其昌等就是以「意」為主宰，再把詩、書、畫做為一體技法的手段，寫出了又廣闊又瀰漫著抒情的意境了！

董其昌的畫論，更有其獨處，他把中國古代的山水畫家比喻成佛教宗派，並且劃分為「南北宗」。他在《畫旨》中說：

「禪家有南北二宗，唐時始分。畫之有南北宗，亦唐時分也，但其人非南北耳。北宗則李思訓父子著色山水，流傳而宋之趙幹、趙伯駒、伯驌，以至馬、夏輩。南宗則王摩詰始用渲淡，一變鉤斫之法，其傳為張璪、荊、關、郭忠恕、董、巨、米家父子，以至元四家。亦如六祖之後有馬駒、雲門、臨濟兒孫之盛，而北宗微矣。」

顯然，這種說法多少帶有「崇南貶北」的味道。因為禪家「北宗」所說的「漸修」與「南宗」所說的「頓悟」，是有很大的差別，因為董其昌認為「文人畫」是有書卷氣和天趣，是「頓悟」的表現，這種繪畫是天賦的，徒有功力者也不可及的。這等於說「北宗」是「行家」之畫，只是注重苦練，毫無天趣可言，這便是「漸修」的表現。他甚至覺得這一派的「北宗」繪畫是不該學的。董其昌的這種看法，實是存有門派的偏見，是不公平的。可是，後來的松江派

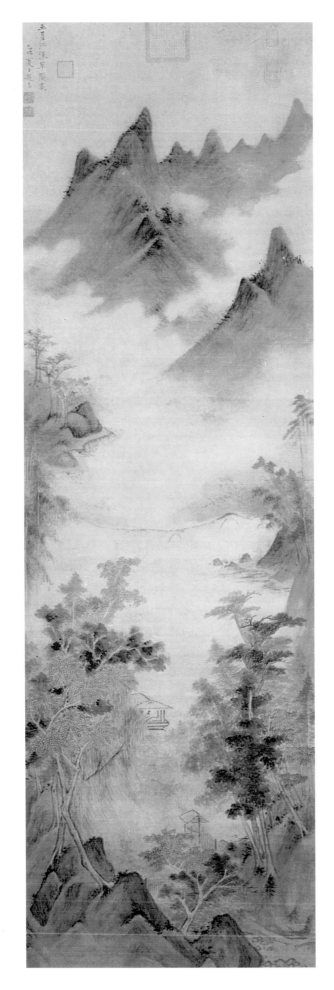

明　趙左
寒江草閣
160 × 51.8cm
絹本設色

畫家，不僅追隨著他的言論，更是變本加厲，對「北宗」的繪畫加以排斥，甚至說「北宗」畫家是入了「邪道」，還稱「北宗」爲「野狐禪」，這種說法可以從松江派的著作或畫跋中，顯明地看出來。

做爲松江畫派健將的莫是龍、陳繼儒和後來的沈灝等，對中國山水畫的分宗看法，都有極其相近的論說。就如陳繼儒在談論山水之時，就曾說道：「李（思訓）派板細無士氣，王（維）虛和蕭散，此又慧能之禪，非神秀所及也。」

做爲華亭派的創始人的顧正誼，他的畫並沒有什麼特出的地方，台北故宮博物院藏有他的一幅〈開春報喜〉，構圖與筆墨都很簡潔，看來他是跳不出黃公望的掌心。

趙左（公元十六世紀末至十七世紀初），字文度，華亭（今上海松江）人。受業於宋旭，亦受到董其昌的指導。他是宗董源，兼學黃公望、倪雲林等。他不但善畫山水，並且深明畫理，著有〈論畫〉一篇。他可以說是董其昌的愛將，也是松江派的著名畫家，所以清人馮仙湜在《圖繪寶鑑續纂》說他是「吳下蘇松一派，乃其首創門庭」。

另一方面，由於他的山水畫風格非常接近董其昌，據說他時常爲董其昌「代筆」。

趙左的長處是善於用焦墨，又長於烘染。他早年以詩聞名，曾經寫過一首〈秋草詩〉，轟動京城，故時人亦稱「趙秋草」。今觀他的畫，如台北故宮博物院藏的〈寒江草閣〉，山水樹石，煙雲流動，眞是秀逸瀟灑，其作風接近劉均量老師所藏的董其昌〈雲藏雨散圖〉，因爲兩者都是在筆墨交融之中，帶著無限詩意，他的另一幅〈秋山紅樹圖〉，全幅以重色爲主，著墨少，但樹頂潑白粉成雪，極爲妙矣！至於劉均量老師所藏的〈山水圖〉，是趙左萬曆四十四年之作，他用筆用墨都在飄逸之中顯出神

137

采，而那浩渺的秋水，在群山之旁靜靜地流著，正表露出清淡雋永的韻味。卷後有董其昌戊午（萬曆四十六年，1618年）的題跋，他對趙左以畏友相稱，由此可知道他們之間的關係是在亦師亦友之間，更可證明董其昌是如何地讚賞趙左的「詩情畫意」的秀潤風格。

沈士充（生卒未詳，大約是十七世紀前期），字子居，華亭（今上海松江縣）人。他繪畫受業於宋懋晉，兼師趙左，並親受董其昌的傳授，對於他的畫法，雖說是「根本北宋，而用南宋」及「雲間不入元人法」之說。但我們今天所看到已不多的沈士充作品，總覺得他的風格與董其昌和趙左是同樣的。相傳陳繼儒曾寫信給沈士充，並附去銀子，要他畫一幅山水大中堂，來冒充董畫，也可能是因為這個原因，今天我們難得看到沈士充真蹟。但可能有數量不少的董畫，說不定是沈的作品。

〈天香書屋〉是台北故宮博物院所藏的沈士充的畫，這幅畫是非常似董的風格。劉均量先生所藏的沈士充的〈移梅圖軸〉，岩石皴擦不多，略似「米家山」。但畫中植竹成林，溪水悠悠，橋邊立著梅樹，使到意境更為幽雅，這是他晚期的佳作。

另一位松江派的著名畫家是陳繼儒（1558至1639年），字仲醇，號眉公，能山水，更善畫水墨梅花，因多次投考而不被錄取，一生便與詩畫為伍。他竭力提倡文人畫，自稱是儒家作畫。他也善畫論，有《寶顏堂祕笈》問世。其內容與莫是龍的《畫說》和董其昌的《畫旨》都有一段大體相同的文字，同樣地強調南北二宗之說，只因董的畫名歷來比他們響亮，才更為人知而已。

明代的晚期，文人山水畫經過沈、文、董的努力，而達到最頂峰的時期。尤其董其昌所領導的松江派，在擊退了吳門畫派的壟斷局面，所以他自然是繼沈周、文徵明之後，執明末畫壇的牛

耳。至於中國畫論的影響來說，自北宋以後，以董其昌、陳繼儒、莫是龍等松江派畫家所提出的南北宗論，幾乎是成了後世三百多年中國畫壇的畫論主流，並且影響到其後繪畫的發展及對畫史的把握，其間當然也有人提出反對或是調和之說。但是，一直到今天，仍然沒有人能動搖董其昌等所提的南北宗的主流地位。

同時，他也影響了鄰國的日本的畫壇，因為日本人不但編了《南畫大成》還成立了「南畫院」。近來，美國也有人在研究南北宗的問題。

松江畫派在明末興起，這與他們極力推崇董、巨與倪、黃等的風格是有著重大的關係。但是，他們貶低「浙派」的山水畫，多少是與「門戶」觀念有關。當然，對董其昌個人在筆墨上的成就，早已是中國畫史上的定論。所以，我們都應該承認董其昌崛起於明末已走向衰落的畫壇，而以他為首的松江畫派，也矯正了當時的一些畫壇不良風氣。董其昌可以說是一位承前啟後的藝術大師。他的畫和書，不僅影響了清代的「婁東畫派」和「虞山畫派」的「四王」山水一系，也涉及八大山人、石谿、石濤、查士標、龔賢等人。但是，由於那時候的摹古風氣盛行著整個畫壇，出現了「家家子久，人人大癡」的現象，大家又偏重筆墨形式，使清代的繪畫，脫離了自然和現實，陷入「墨戲」的道路，這不能說與董其昌所領導的「松江派」毫無關係的。

松江派的山水畫家的佼佼者，除了前面所提到的幾位大家，尚有吳振、陳廉、蔣藹等人，遺憾地是他們也太注重筆墨情趣，形神再也離不開元四家的束縛，可以說他們是墨法佳但骨氣無。然而，只有董其昌的畫風，不但影響清代三百年的畫壇，就是今天，他對畫壇的影響力還是不弱的。

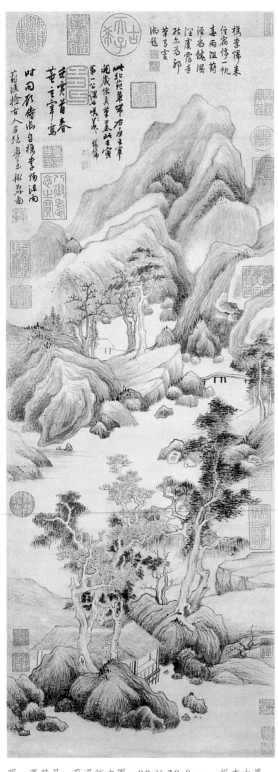

明 董其昌 葑涇訪古圖 80×29.8cm 紙本水墨

[右圖]
明 沈士充 天香書屋 131.6×46.5cm 紙本設色

明代中葉至清朝初年，儘管國都是建在北京，但是全國的繪畫藝術中心，卻是在江南一帶。這個土地肥沃，鳥語花香，並充滿著詩情畫意的江南大地，聚集了多少丹青名手，他們創作了規模宏大和內容豐富的書畫，所留傳下來的書畫數量也是歷代之冠。而明末清初繪畫派系林立，錯綜複雜，各自發揮其長，促使中國的繪畫藝術，登上一個高峰之後，又再登上另一個頂峰。正如虛白齋主人劉均量先生對我說道：

「明末清初畫派林立，縱橫馳騁，爲歷代之冠。而他們對中國後代繪畫藝術的影響，更是巨大無比，本非前人所能及也。」

劉均量先生的談話，不但開門見山，而且還是一針見血。因爲明末清初繪畫流派之繁盛，名家之多，藝術論著之豐富，藝術成就的高超，與以前的任何時代比較，毫不遜色。我在〈吳門畫派的風流〉一文中，已經提過有些畫派的形成，是按地名而定的。現在，我要向讀者介紹的畫派，便是按地名而定的「金陵八家」的主要大家簡歷及其藝術風格。

所謂「金陵八家」，乃是根據清代張庚的《畫徵錄》所記載的流派。這是說明末清初生長或是長期定居在南京的眾多畫家之中，有八位是被張庚認爲較特出的。他們便是龔賢、樊圻、高岑、鄒喆、吳宏、葉欣、謝蓀、胡慥等人。然而，有一些美術史家認爲稱以上八人爲「金陵八家」是不太合理的。如當代美術史家張光福在他所著的《中國美術史》一書中便說道：

「其實金陵八家這個名稱並不合適，它既不是一個畫派，同時明末清初生長或寓居金陵的畫家，又何止他們八人是名家呢？」

當然，張光福的論證是有著充分的理由。如北京故宮博物院所藏的《金陵各家畫冊》，便包括了高遇、王槩、柳堉等名家的作品，但他們都沒有被列入「金陵八家」的行列。而龔賢在給周亮工題程正揆山水冊頁裏說道：

「今日畫家以江南爲盛，江南十四郡以首郡（今南京）爲盛。郡中著名者且數十輩，但能吮筆者奚啻千人……金陵畫家能品最夥，而神品、逸品亦各數人，然逸品則首推二谿。」

「二谿」便是石谿和程正揆，那麼又爲何不把被稱爲「金陵八家」之首——龔賢所推崇的「首推二谿」列爲金陵名家呢？這也就是張光福論點的根據了！難怪他忿忿不平地說道：

「可見當時的南京畫壇，畫家是很多的，何況名家還首推二谿呢！」

明末清初的繪畫流派，如前面所說的，畫史上往往是將幾位畫家以地區相同來定其名稱，或以志趣相投而合稱之，有的則自成畫社，按其社名而稱之。所以，才將石濤、八大山人、石谿、弘仁稱爲「四大高僧」，弘仁、查士標等稱爲「海陽四家」，把王時敏、王鑑、王原祁、王石谷稱爲「四王」，所以張庚把龔賢等稱爲「金陵八家」，念必是在這種風氣中產生的。

「金陵八家」的藝術風格，可以說都是各不相同的，但卻有著一致的傾向。他們主張在藝術上的創新，全面反對當時「四王」派系所主張的臨摹「元四大家」的作品，也可以說他們是站在與「四王」派系畫家對立的立場。他們的另一個共同的地方，就是因爲忘不了亡國的痛苦，因而大都隱居不仕，抱著與清代皇朝不合作的態度。他們時常聚居在一起，以詩酒書畫自娛，並且從這種

[右頁圖]
清　龔賢　秋山飛瀑
177×71cm　綾本設色

140

生活中流露出他們的意志和藝術主張。另一個重要的地方，就是他們大都是復社名士中的人物，如龔賢、樊圻、高岑、吳宏等便是復社的成員。他們深知自己是明朝的遺民，所以不願再踏入官場。他們無官一身輕地來往於江淮一帶，以賣書畫為生。可是，以藝術的成就來論英雄的話，所謂「金陵八家」，實是除了龔賢之外，別的幾位畫家還沒有達到成為「大家」的地位。他們其中有的聲譽跑不出南京城，只有龔賢的聲譽，才遠遠越出南京的範圍，並在當時的畫壇有一定的影響，對後世的影響也不小。這也許就是「金陵八家」除了龔賢作品流傳至今甚多之外，少見其他七家作品的原因。

龔賢，字半千，又字野逸，號柴丈，又號半畝。他出生於明代萬曆四十七年（1619 年），卒於清代康熙二十八年（1689 年），大約明亡之後又名豈賢。他大約是活到九十歲左右，幾乎是活完了整個十七世紀。他本是江蘇昆山人，卻很早就遷居金陵（今之南京），所以他算是金陵人。

龔賢是中國古代一個典型讀書人，卻又偏偏出生在戰亂的時代，使他難以發揮自己的政治抱負。他既不願與貪官污吏為伍，所以參加了當時南京的復社。這是因為復社的成員都是一批正直，想改良朝政的愛國知識分子。然而，形勢比人強，明朝最終還是被滿清給滅亡了，使他成了一位遺民。但是，入清之後，他對明末與復社諸友在一起的翰墨生活，還是依依不捨的。我們且來讀他在明亡之後，所寫的一首〈贈友〉的詩吧。詩云：

江南六代風流地，白下多年翰墨場。
古物已無王逸少，名人獨剩顧長康。
量寬嗜酒難逢醉，才大論詩莫禁狂。
急辦青錢買山隱，坐聽深樹候鶯簧。

從這首在《金陵詩徵》卷三十四所看到的龔賢詩作，知道他是十分惋惜這段

在金陵的翰墨生活。但是，爲著反清復明的事業，他離開了南京，到各處奔走，可是十年之後，他又一事無成地帶著蒼蒼白髮，回到南京的故居。當他登高一望，無限感慨，寫下了一首如下的〈登眺傷心處〉：

登眺傷心處，台城與石城，雄關迷虎踞，破寺入雞鳴。

一夕金笳引，無邊深草生。橐駝爾何物，驅入漢家營。

龔賢眼見家破國亡，反清運動卻一天天陷入低潮，而滿清皇朝卻又已經穩定了政局。他深嘆自己年歲已大，再難有所作爲。但爲著保存自己的晚節，他也和許許多多的明代遺老一樣，歸隱到南京的清涼山。因爲他居住之所有地半畝可以栽花種竹，所以他把所住的地方名之爲「半畝園」。從此，集中全部精神在繪畫藝術上面，這個時候的龔賢已是六十四歲了。

關於龔賢晚年的藝術生涯，我們可以從他晚年的好友，也是明末清初的著名劇作家孔尚任所贈他的詩，略見端倪。詩云：

野逸自是古靈光，文彩風流老更強。

幅幅江山臨北苑，年年筆硯選中唐。

從這首詩，我們可知道龔賢的繪畫是師法董源。他除了繪畫之外，更是致力搜集了一百多首中晚唐詩人作品，這也使他日後的創作，更加富有詩的意境，完全符合了文人畫的「詩中有畫，畫中有詩」的自然原則，而龔賢的畫，從康熙以後的作品最多，也是最成熟的。

龔賢的山水畫，多數是取材於南京一帶的實景，畫法主要是繼承董源和巨然的傳統，但是在用筆用墨方面，以及意境的創造，是有自己的風格。這是因爲龔賢對繪畫的主張，與同時代的八大山人和石濤一樣，是主張對景寫生，也就是師造物。所以，他教導學生時曾說：「至理無古今，造化安知董與黃。」又說：「我師造物，安知董、

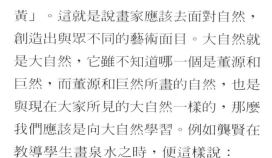

黃」。這就是說畫家應該去面對自然，創造出與眾不同的藝術面目。大自然就是大自然，它雖不知道哪一個是董源和巨然，而董源和巨然所畫的自然，也是與現在大家所見的大自然一樣的，那麼我們應該是向大自然學習。例如龔賢在教導學生畫泉水之時，便這樣說：

「畫泉宜得勢，聞之似有聲，即在古人畫中見過，臨摹過，亦須看真景始得。」

這便是龔賢所說的「我師造物」的一個最好印證，也就是說學畫者不管臨摹

清　龔賢
仿董源山水圖卷
26.7×941.7cm
紙本墨畫

[左上圖]
清　龔賢　雲山結樓圖
251×9905cm　紙本水墨

過多少名家的畫，最主要的還是觀察大自然，才不至於在一些細節上犯上違反眞實的錯誤。我們看龔賢山水畫，是很容易發覺他是認眞、細心地和實際地去觀察自然。但是，他的山水畫並不是對自然的簡單複寫，而是要經過他細心的揣摩，才能感染觀眾的心靈。我們從清初周二學所寫的《一角編》，知道龔賢認爲繪畫「必筆法、墨氣、丘壑、氣韻全而後始可稱畫。」所以龔賢是準確地、全面地抓緊了山水畫藝術技巧，而且在構思、意境等的創造上，都是達到

有自家面目的地步。

孔尙任所著的《桃花扇》中有一首著名的亡國悲歌，名爲〈哀江南〉，充分表現了他對亡國的哀情，以及金陵河山的從繁榮變成淒涼的景象。現簡略地抄其中一些詩句，讀者可見一斑：

「……樹郭蕭條，城對著夕陽道。

橫白玉八根柱倒，墮紅泥半堵牆高。

……向秦淮舊日窗寮，破紙迎風，壞檻當潮，目斷魂消……

……秋水長天人過少，冷清清的落照，剩一樹柳彎腰……」

龔賢的一些早期作品，想必是受其好友孔尚任〈哀江南〉的影響，因而也畫出了「殘山剩水」的景色，他雖是畫河山的美景，卻是冷冷清清，好似沒有人有心情去欣賞，故此大江之旁的峭壁，草木不生，彷彿所殘留下來的只有昔日的迴檻，連江流都枯竭了！

可是，龔賢晚年的作品，卻又帶著另一種復興漢民族的氣象，他不再著重描寫寂靜冷漠的意境，而是從隱者的心情中，去尋找另一種生活的情趣。所以，他後來所畫的山水，就算是描寫冬日的情景，仍舊有著嶙峋的山岩和挺立的繁雜枯枝，露出欲與多霜比堅強的姿態。至於他所描寫江南之濱的作品，他著重在寫江上清晨那種煙霧迷濛，還有樹叢中的木板橋，以及晨光在密林中的閃光，都寫得充滿著詩情，耐人尋味。這些動人肝腸的作品，多數是冊頁。所以，大家都認為龔賢所畫的冊頁，是比他所畫的大幅立軸或是中堂來得更有變化，而且還有出人不意地創造出動人的意境，達到高不可測的神奇境界。

龔賢對用墨的技巧，是與一些畫家不同的。他不大愛用潑墨，而是利用水墨在生紙上一次滲透所得的效果，再在濃墨濕筆之時，密密層層，有堆積至數十次，卻不見其繁。如畫樹木山石總是多次的皴擦渲染，墨色極為濃重，在濃重之中又有著細微的推移變化，有著巧妙的明暗對比關係，真實地表現了河山的渾厚和俊秀。他畫山石，輪廓之中大部分是筆意渾成，嚴整地再經過多次皴擦渲染，在適當地方留出受光部分，更顯出鮮明的銳利輪廓線。

簡而言之：龔賢在畫法上，用疏淡濃墨相間的墨色取其勢，以粗放的皴點取其蒼勁渾厚效果，所以他筆下的江南湖光山色，或是蒼翠的叢林，都是細細點畫，著力於墨豐筆健的旋律，使畫面效果達到他自己所主張的「氣宜渾厚，色宜蒼秀」的境界。

清　樊圻　蘭亭修禊圖卷
28.1 × 392.8cm
絹本墨色

故此，他的作品，是令人對故國秀美的河山，自然地產生了留戀不捨的情感。

龔賢的畫，同時代的程青谿評道：「半千用筆如龍馭鳳，似雲行空，隱現變幻，渺乎其不可窮，蓋以韻勝，不以力雄者也。」這是非常恰當的評語。而他的風格，甚至繪畫理論所說的「造化同根，陰陽同候」、「師造物」、「奉師說為上智」等的觀點，不但是對當時金陵畫家影響甚大，對其他地區也同樣有所影響，對後代的畫家，也依舊有一定的影響力。

樊圻，生於西元一六一六年，卒年不詳，據推測當是長壽，因他在康熙三十三年（1694年）尚作〈春山策杖圖〉，時年已七十九。他是金陵人，字會公，更字治公，與兄樊沂同以善畫而聞名於金陵。孔尚任有詩云：「叉頭挑出古雲煙，混入時流乞畫錢。」由此可知他也

是與龔賢一樣以賣畫為生。他也是一位山水畫家，皴法細密，風格深受龔賢的影響。

高岑，生卒年都不詳，杭州人，居金陵。字善長，又字蔚生，他能畫水墨山水，更善畫山水，均都寫意入神。他的山水以嚴謹勁秀的披麻皴為勝，有清疏秀逸的情趣。

吳宏，生卒年不詳。字博山，號緘齋，長洲（今江蘇蘇州人）。但活動於金陵和揚州。康熙十一年（1672年）嘗畫水榭待客圖，雍正五年（1727年）在揚州畫擬古十二幅。他的人物山水，畫筆壯健，景色蒼鬱。

鄒喆，生卒年不詳，字方魯，本是吳縣（今江蘇蘇州）人，後定居金陵。他的父親鄒典是明末的名畫家，他畫宗其父，山水工穩，又帶有古氣。

145

葉欣，生卒年不詳，字榮木，華亭（今上海市松江）人，但是定居在金陵。他的山水是師趙令穰，又加上己法，頗有自家風貌。他的山水作品多是小品。所畫題材，斷草荒煙，孤城古渡，大有懷念故國之情。故此，觀他的畫，是會令人想起秦月漢關的。

謝蓀，生卒年不詳，字緗西，江蘇溧水人。明亡之後，移居南京，以賣書畫為生，其畫名與同時的龔賢、樊圻齊名，康熙十八年（1679年）曾作山水畫一冊，但其作品流傳後世甚少。

胡慥，生卒年不詳，又稱胡造，字石公，金陵人。他是一位畫菊能手，曾畫

清　樊圻
山水花鳥圖冊　紙本水墨

清　鄒喆
郊原秋靄圖卷
29.5×280cm
紙本設色

過百多不同種類的菊花，備極香艷。他的山水蒼莽渾厚，頗受龔賢的影響。

我在這裏還需要向讀者介紹另一位是「金陵八家」以外的金陵名家。他便是龔賢的學生王概，字安節，浙江秀水人，隨父僑居金陵。他拜半千為師，得其筆意，是山水畫的能手，所作大幅畫軸，松石山水都以雄快取勢，蒼健有勁，是屬於龔賢用墨濃重的一路。

王概對中國畫壇的最大貢獻，不在於他的山水畫藝術，而是他與李笠翁女婿沈因伯聯合所編繪的《芥子園畫譜》，成為學畫者必看的經典之作。以當時的條件，《芥子園畫譜》能達到繪畫、雕板、套印等的高度製作水準，都應歸功於王安節與沈因伯兩人的衷心合作，才有此傑作傳世。

總而言之，今天我們來看金陵八家的作品，是很容易就可以看出他們都不失董、巨的遺風，但是卻沒有粉本氣息。這也可以說以龔賢為首的「金陵八家」，都是在創作之時是以「師造化」為原則，才能畫出動人心弦的作品。

[左圖]
清　王概　山水圖冊　20×22.3cm　紙本水墨

18 藍瑛與武林畫派

在中國繪畫史上，「武林畫派」並不是一個龐大的畫派，其影響力遠不如「吳門畫派」、「松江畫派」、「新安畫派」等。但是，自古以來，任何文化藝術之間都是互相影響而得到發展的，所以，在明末清初的畫壇，儘管是門派林立，「武林畫派」的存在，仍然有其影響力和地位。

藍瑛（1585至約1664年），明朝萬曆年間出生，卒於康熙三年。他是明末清初的山水大畫家，也是「武林畫派」的奠基者。他是錢塘（杭州）人，因為浙江杭州古稱武林，故此才有「武林畫派」之稱。但是，一般都是把藍瑛列為「浙派」末流的振興大師。這種說法最早是清張庚《浦山論畫》所提出的。他說：「是派也，始於戴進，成於藍瑛。」這就是說浙派是由戴進所創立的，但是由藍瑛使浙派藝術達到高峰。後來，沈宗騫在《芥舟學畫編》卻說：「藍瑛倡為武林派」。從此，這就是清代對藍瑛的兩種說法！我是不贊成張庚把藍瑛列為「浙派」之說，因藍瑛和戴進等人的畫，沒有什麼相近之處，所以我贊成沈宗騫所提的藍瑛是武林畫派的始祖。但是，不論張庚或沈宗騫，他們都跟王原祁是一個鼻孔出氣，更把王原祁在《雨窗漫筆》所說的：「明末畫中有習氣惡派，以浙派為最」的論調，加以發揮。王原祁之說尚未公開指出藍瑛有惡派習氣，而張庚和沈宗騫卻把藍瑛的畫貶為是畫中的「邪派」，不能入「正統」之門，並鼓吹大家不可走「浙派」、「武林派」的道路，因為「識者不貴」。

然而，事實永遠是勝於雄辯，因為藍瑛的畫，是有他自己的面貌，而且不含「邪氣」的。時間，這位歷史最好的證人，也是藝術的公正裁判者。以藍瑛為首的武林畫派並不因為被張庚、沈宗

明　藍瑛　支許清言圖
140.8×55cm　絹本設色

[左頁圖]
明　藍瑛　秋山紅樹圖
204.9×92.5cm
紙本設色

駥、王原祁等人貶為「邪派」而消失於中國畫壇，反而是他們的藝術成就，經得住時間考驗，越來越被人重視。如日本研究中國畫史的大村西崖，他在《中國美術史》隨筆把「浙派」與「武林派」合而為一派。戴、藍同派之說他是與張庚相同的。然而，他卻給與藍瑛非常合理的評價，而且也說出藍的藝術特點。他說：「浙派—稱武林派，雖於明代極盛，然而董其昌等有『尚南貶北』之論，致墜聲價，終以藍瑛為後勁。」他又說：「藍田叔不遜於浙派祖之戴進，筆力雄奇老蒼，極盡畫家之能事。」其實，郎際昌早就不理「正統派」之說，他對藍瑛和戴文進的畫稱讚道：「藍田叔、戴文進，畫家之功力盡矣。」清朝末年的陳燦在他所寫的《讀畫輯略》中也不同意張庚的貶低「武林畫派」之說，他直辭其謗，並且大為藍瑛伸冤。

浙江的杭州，是戴進與藍瑛的故鄉。他們兩人是同「浙」卻不同「派」，也就是他們藝術風格是不同的。然而，我們卻不能否認，曾經是南宋首都的臨安遺留下來的文化，尤其是一批杭州籍畫家的畫風，該是對這兩位明代「浙派」與「武林派」創始人戴進與藍瑛的最好臨摹對象。只是戴進亦曾臨摹「元四大家」，但他得益最多的還是南宋的「院體」畫。藍瑛早年臨摹宋、元諸家筆法；他取法郭熙、李唐和馬、夏，對二米的雲山，也用過相當長的時間臨摹和研究，但是，他臨摹黃公望的畫最多，自己卻說：「……仰師（黃公望）三十年，少得皮矣」，話雖如此，他還是得益最多。他對同一時代的沈周，也甚為佩服，亦曾私淑於他。故此，他的畫風形成，可以說是從多方面蛻變而來的。

「武林畫派」的藝術特點，就是畫風比較鮮艷。因為他們所畫的山水，喜歡運用石綠、石青、朱砂、赭石、鉛粉等各種顏色，點染有序，畫面上的紅樹、青山、白雲、流水；明潔潤澤、五彩繽紛，使晚明畫壇，多了一系具有變化萬千的山水畫派。而我們從藍瑛的山水畫，最能看出該畫派的特色。

藍瑛，字田叔，號蝶叟，晚號石頭陀。他能畫人物仕女、寫意花鳥、梅蘭竹石等。但是，他最突出的還是山水畫，傳世之作，也幾乎全部是他的山水畫。他年輕之時，足跡遍及福建、廣東、湖南、湖北、河北、山西……，一路上，他飽嘗黃河兩岸壯麗的名川大山，並觀賞各地所藏的歷代名畫。崇禎十五年（1642年）他輾轉地來到園林處處的揚州，次年他終於回到山明水秀的杭州故鄉，從此，他很少出外遠行，偶爾受到好友的邀請，到嘉興、紹興、寧波小住之外，其他的時間，都在杭州以繪畫度過他不平凡的一生，直到八十歲才離開人間。

藍瑛的繪畫，是屬於文人畫的，所以，他年輕之時，風格接近沈周和松江派的董其昌，到了中年，他從各地遊歷歸來之後，大開眼界，再經過他認真揣摩各家之長，吸收為自己的血液，才創造了彩色斑斕和雄偉精緻的武林畫派。

藍瑛的山水畫，大略可以分為兩大種類。一種是用沒骨法所畫的紅樹和青綠山水，如他於崇禎十五年（1642年）秋所作〈紅樹青山圖〉（現藏於浙江省博物館），這也是他在揚州平山草堂創作的〈仿古山水屏〉其中之一的作品。從這幅畫，我們可以領悟到的就是他善於設色的技巧，使畫面帶著自然界的生氣。另一種是作高勒淺絳，如他晚年在杭州橫河橋故居城曲茅堂所作〈松壑高秋圖〉，筆有頓挫，山石巍峨，老樹槎枒，懸瀑如飛，正是蒼老秀發，氣象偉壯，可見其功力之深，也表現出了藍瑛的真正面貌。藍瑛的山水畫，是有不少優點的。如他的「荷葉皴」，便是大家所稱讚的。至於他筆下的木橋、亭、榭、漁舟、水草、小舟、石頭……縱筆揮寫，自有藍瑛的面目。最令人回味

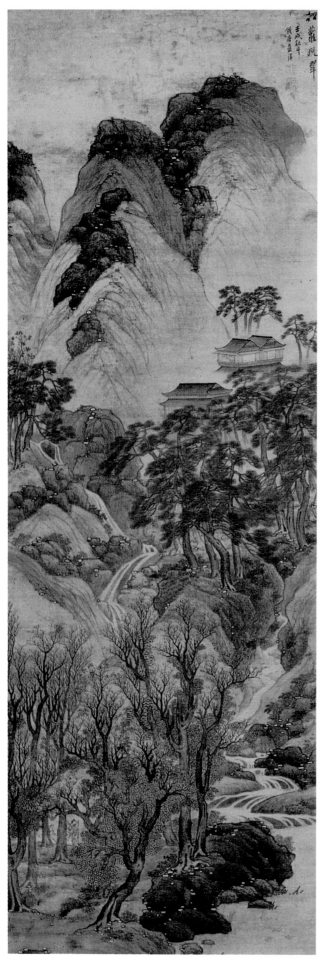

[左圖]
明　藍瑛
松夢晚翠圖
160×55cm
紙本設色
天津博物館藏

[右圖]
明　藍瑛
紅樹青山圖
188×46.1cm
絹本設色

明 藍瑛 松壑高秋圖
200×78cm
紙本水墨設色

[右圖]
清 藍孟 梅花書屋
181×47.1cm 絹本設色

的，還是藍瑛筆下的水口，雖是寥寥幾筆的線條，就成了潺潺有韻的曲溪，表現出江南山光水色的特有情趣。

在明末清初揚眉吐氣的武林畫派，對當時江浙一帶的畫壇有不小的影響。當時師法藍瑛的畫家，為數不少，計有劉度、陳衡、王奐、馮仙湜、顧星、洪都、田賦等。明末清初的人物畫大師，少年之時，也曾得到藍瑛的指導，不過我們從陳洪綬的一首〈寄藍田叔〉詩中的「聞君奇疾近來平，好友慚無餽藥情。」知道他們的關係是屬亦師亦友，而非單純是師生之誼。可見陳洪綬成名後所畫的樹石，是有著藍瑛的影子的。

藍瑛的兒子藍孟、孫藍琛和藍濤，都擅長繪畫，也都是傳家法的，但其中以藍濤的成就最高。藍孟，字次公，一字亦興，擅長山水，見他康熙三年（1666年）所畫的〈梅花書屋圖軸〉，可以說是得其父的真傳，然而蒼勁尚缺，未能脫其父的習氣。藍琛字謝青，能詩文，善畫花鳥和山水，他曾寫杭州十景之一的〈雷峰夕照圖〉，嚴守祖法，山色以螺青渲染，暮靄蒼煙，水光樹色，極富有詩意，但依然跳不出祖風的束縛。藍濤字雪砰，號豫庵。他是一位多面手的畫家，山水、人物、花鳥、草蟲都畫得極精。他作於康熙二十三年的〈寒香幽鳥圖〉，梅幹蒼勁老辣，花鳥雅麗秀致，顯然是吸收各派之長，學祖法而不走老路，有自己的風格。藍濤的藝術成就，是遠遠超過他的父兄，他配稱是武林畫派的健將，也是難得的後勁。

嚴格地說，從中國繪畫史的角度來衡量明末清初的畫壇，他們的成就是難以突破宋、元的繪畫藝術的高峰。藍瑛所領導的「武林畫派」，雖然是努力地尋找新的路向，遺憾的是仍然是難以超越宋、元的繪畫藝術高峰。然而，平心而論，他畫中的意境，是引起觀眾無限的聯想，並能深入人心，所以應該肯定藍瑛對中國美術的發展，是具有貢獻的。

清初畫壇一支獨秀的新安畫派

新安畫派的出現，確實給清初的畫壇，帶來了一股清新的氣息，因為「新安畫派」的畫家，一反「家家一峰，人人大癡」的那種「四王」正統派的拘謹臨摹的刻板畫風。

清張庚著《浦山畫論》提出了「新安自漸師以雲林法見長，人多趨之，不失之結，即失之疏，是亦一派。」新安畫派之名，大概就是由此而來吧！「漸師」就是中國畫史上號稱「明末四僧」之一的釋弘仁，其他三人是石濤、八大山人、髡殘也！

「新安畫派」名稱的來源，是因為明末清初有一些著名的畫家都是安徽歙縣或是休寧縣人，古名是海陽，隋、唐時候兩縣都屬於新安郡。所以張庚又把「新安畫派」的查士標與同里孫逸、汪之瑞、釋弘仁稱四大家。因而便有「海陽四家」之稱。

新安，中國著名的古郡。在唐稱為歙州，宋以後為徽州，領歙、休寧、黟、績溪、婺源、祁門六縣。新安的山山水水，從南朝梁、陳以來，就是為人們所讚頌的。這裏，黃海峰巒，齊雲岩壑，都是奇偉秀麗，峙立於歙休二縣之間。六縣境中，處處都有層巒疊嶂，碧澗清溪，而泉水周流至練江和漸江匯合而成為新安江，奔向浙江省境，而江河所經

之地，正是青山綠水，平橋疏樹，村莊散落，岩高雲白，瀰漫著濃厚的江南色彩。南朝詩人沈約所寫的〈新安至清，淺深見底，貽京邑游好〉的詩中寫道：「……洞澈隨深淺，皎鏡無冬春。千仞寫喬樹，百丈見游鱗。滄浪有時濁，清濟涸無津。豈若乘斯去，俯映石磷磷。……」這就是孕育著中國歷代詩人和畫家的優美自然環境。

新安的文化，隨著經濟的發展，在南宋的時候已是一個知名郡縣，到明的萬曆前後，其經濟更加繁榮。原來新安山多，可耕之地甚少，其經濟主要來源是靠發展手工業和商業。日本北海道大學教授藤井弘在一九五三年發表的論文〈新安商人之研究〉，就提到在嘉靖十九年（1550年）前後，有新安商人和日本人進行貿易的事實，因為是時貿易用的貨船也均常來往日華之間，隨著貿易的發達，經濟的發展，新安文化也逐漸提高，雖然宋、元兩代，新安畫家寥寥無幾，到了明代便開始多了起來，尤其是萬曆年間，更是人才濟濟，產生了不少的著名畫家，並形成「新安畫派」，名留畫史。新安畫派的最大特點，就是貌寫家山。他們是藉山水來表現筆墨，再藉筆墨來抒發心靈深處的感情。而且新安畫派的畫家，多數又是詩人和書法

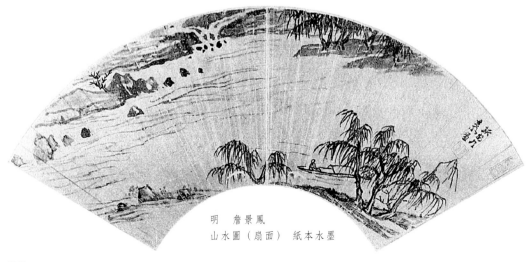

明　詹景鳳
山水圖（扇面）紙本水墨

[右頁圖]
明　丁雲鵬　谿山深秀圖
77 × 29.5cm　紙本設色

家，他們在「書畫同源」的原則下，輕易地走上了文人畫的道路。而且雄壯又多靈氣的黃山就在近旁，爲他們提供了不少寫生和觀察大自然變幻的機緣。他們取的是宋、元畫法，卻因寫的是自家山水，信手拈來，自有與眾不同神韻。

新安畫派的興起，自有其淵源的。在明萬曆（1573 至 1620 年）將近半個世紀的時間，如前面所說的新安已經開始出現有成就的著名畫家。他們便是詹景鳳、丁雲鵬、楊明時、吳羽、鄭重等。丁雲鵬是大家所熟悉的明末著名人物畫家，吳羽卻是他的學生，而詹景鳳又是他的老師。然而，丁雲鵬、吳羽、鄭重的共同特點，是以畫人物爲主的畫家，再用人物畫的筆法畫山水，雖然，他們的山水畫知名度是遠不如他們的人物畫，卻也另有風味。

詹景鳳（1520 至 1602 年），字東圖，休寧流塘人，書畫具工，工詩詞。他的草書寫得非常好，更以書法畫竹。今天，我們難得一見他的作品，但從陳田〈明詩紀事〉庚籤卷七下詹景鳳詩的〈題畫〉，可略知一二。詩如下：

檐外攢峰何處？江天遠水冥冥。

半山紅葉堆戶，一壑秋聲到庭。

從這首詩來判斷的話，那他的山水畫，該是有聲有色的。日本京都市泉屋博古館輯印〈中國繪畫・書〉（一九八一年出版），內有影印詹景鳳〈山水圖〉，這是他仿倪雲林之作，有疏簡之風。

丁雲鵬（1547 至 1628 年），字南羽，號聖華居士，安徽休寧人，他是明中葉以後的一位著名人物畫家。他精於白描，善畫佛像，也寫得一手好字與好詩。他傳世之作如現藏於台北故宮博物院〈掃象圖〉，是以白象爲中心，兩組人物圍成三個角度，周圍又有樹石流水爲陪襯，是疏密有致的佳作，亦頗有古意。至於他的山水畫，雖少爲人知，但他的老師詹景鳳把他看做「人間好手」。日本大阪高槻橋本末吉藏有他的

一幅山水畫的〈夏山欲雨圖〉，實已含有茂密到疏簡的味道。詹景鳳有〈丁南羽畫山水歌〉說他作畫一時興發，千里江山，下筆即成。正是：「……援筆煽赫生風雨，千里移來屋壁看，江山杳靄知何處？」依此看來，丁雲鵬的山水畫，是深受詹景鳳所影響的。

觀看以上的五位新安畫派前驅畫家的山水畫，雖是崇尚元四家，但總的來說，還是仿南宋、元諸家的。至於他們之前，尚有明初的朱同（1338至1385年）和邵誼（生卒年不詳），但因沒有畫蹟留傳下來，故難言其面貌。

新安畫家，真正開一代風氣並使「新安畫派」揚名於世的首推漸江。王士禎說：「新安畫家，宗向倪、黃，以僧漸江開其先路。」另一位新安畫派著名畫家程嘉燧亦說：「吾鄉畫學正脈，以文心開闢，漸江稱獨步。」

釋弘仁（1610至1664年），字無智，號漸江。俗姓江，名韜，字六奇，又名舫，字鷗盟，安徽歙縣人。他自幼便愛繪畫。順治二年（1645年），清兵進攻徽州，他南奔福建的唐王政權，明亡之後，有意抗清，後知大勢已去，便在福建武夷山削髮為僧，遁跡空門。他有詩

[左上圖]
明　丁雲鵬　漉酒圖軸
137.4×56.8cm　紙本設色

清　弘仁　山水圖
187×78cm　紙本設色

清　弘仁（漸江）
曉江風便圖卷
28.5×242cm　紙本設色

云：「偶將筆墨落人間，綺麗亭臺亂後刪，花草吳宮皆不問，獨餘殘沈寫鍾山。」這正表達他懷念故國的情懷。但乾坤難轉，他只好住在建陽，寄興於武夷山水，以排愁腸。順治八年（1651年）他離開閩北，但在閩北這段時間，他潛心繪畫，師法倪雲林，得益不少。

他離開閩北之後，並沒有直接回鄉，卻來往於南京與蕪湖之間，一直到順治十三年（1656年）的春天，才回到故鄉的歙縣。在故鄉居住八年之中，他每年都到黃山一遊，所以有「舉三十六峰之一松一石，無不貯其胸腹中」之說。他又多次到當時收藏家吳夢印和吳羲家中觀賞宋元名畫，因吳氏所藏倪雲林精品甚為豐富，漸江更為之醉心，也更領悟到雲林的妙處！這正說明了他晚年更愛倪雲林的筆意。據說漸江所留傳下來的六十多件作品之中，有三分之二是他在世的最後五年之作，故此可證明他一生創作最旺盛的時期，便是這段時間。

做為新安畫派開山祖的漸江，他的山水畫是孤寂而耐咀嚼，有餘甘。故此他在中國繪畫史上佔有重要地位。尤其是

他從武夷歸來之後，又多次攀登黃山，他把師古人師造化結合在一起，創造了清秀簡潔的風格。查士標題漸江山水畫說道：「漸公畫入武夷而一變，歸黃山而一奇。」蕭雲從讚他以「至靈之筆」寫「至奇之山」。看漸江的山水畫，如安徽省博物館藏的「曉江風便圖卷」，寫的是浦口景觀，林木疏，江水闊，而錯落的遠山，在圓勁的筆墨下，更顯得意境的清幽。北京故宮博物院藏的漸江七十幅「黃山圖冊」，他用簡練的線條勾勒出黃山的險峻，最可貴的莫過簡潔的構圖，把複雜的岩石寫成異樣崎嶇的集合體，彎彎曲曲之處，帶著豐富質感。最可貴之處，莫過於在七十幅畫之中，雖多次見到的是黃山的蒼松千姿百態，怪石嶙峋，樹木參差於山壑之間，岩石犬牙交錯，但幾乎找不到簡單的重複。漸江〈江山無盡圖卷〉是日本京都泉屋博古館收藏的。根據漸江的自題，這是他最愛的一卷豐溪風景。豐溪是發源於黃山南麓的一條河。漸江的門生湯燕生跋云：「人之見之，皆以為江南之眞山水幻出於師（漸江）之腕下而不窮。」其實，漸江已是衝破了眞山眞水的框框，通過他心靈的筆，寫出了他胸中清秀之氣，那才是帶著神韻又瀰著詩情的山水畫精品。

平心而論，漸江與其他的新安畫家一樣，都是得法於倪雲林。但是，大多數已經跳出倪的圈圈，創立自己的風格。尤其是漸江，不為雲林所困，深得傳神和寫生之靈，筆墨變得蒼勁簡潔，富有秀逸之氣，給人一種清新的感覺。另一方面，他也把由董源創立，而經雲林發展的山水畫「疏體」推到藝術的頂峰。

漸江向來非常愛惜自己的畫，就算顯貴向他求畫，他也置之不理。另一方面，他更不輕易把畫送人。這正是說明了他珍惜自己的作品。因為那是經過多少思考和反覆推敲而成的，由此可知道他是多麼尊重自己的藝術。

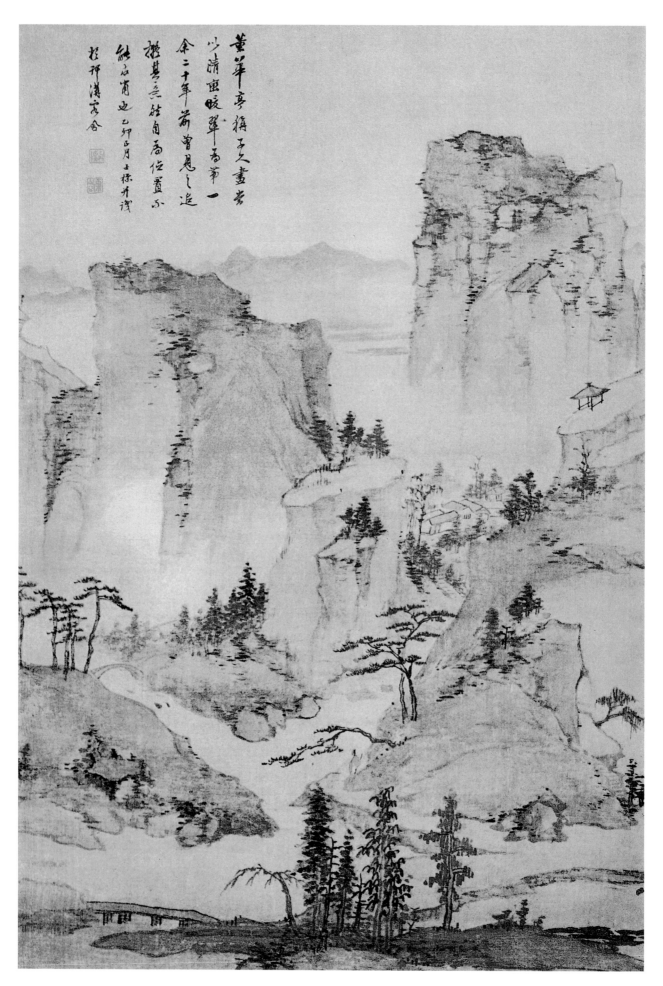

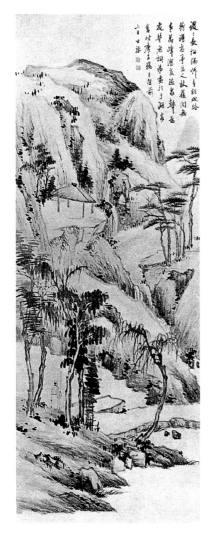

查士標（1615至1698年），字二瞻，號梅壑，休寧人。明末清初之時，戰事紛紛，他放棄了科舉，避亂於徽州山中。他的畫初學倪雲林，書法學董其昌，但是後來受董的影響比受雲林的影響更大。順治後期，他走出山中，先後在蕪湖、南京一帶活動，並以賣畫為生。後來定居揚州，直到去世都沒他往。他用墨清快，風神嫩散，有景有情。晚年之作，更加超逸，人稱「逸品」，許多人都向他求畫，因而聲名大噪。〈孤舟垂釣圖〉一作，逸筆草草，卻寫出了在江中垂釣之樂。劉均量老師收藏的〈山居抱膝圖〉，結合宋、元的筆法，使山巒產生了韻律感，富有詩情，是難得的佳作。

蕭雲從（1596至1673年），字尺木，號無悶道人，明末清初的山水畫家，他雖是被認為姑熟畫派的領袖，同時，也應把他歸入新安畫派。因有些畫史把他與查士標、汪之瑞、漸江合在一起稱為「新安四大家」。後來他與孫逸齊名。

他吸收眾家之長而畫出簡潔清淡的山

清　查士標　幽谷松泉圖　227.5×87.2cm
紙本設色

[上右圖]
清　查士標　山居抱膝圖　204.5×79cm
紙本水墨

[右圖]
清　查士標　桃源圖（部分）
32.6×312.3cm　紙本設色
納爾遜美術館藏

[左頁圖]
清　查士標　山水圖　74×50.7cm
絹本設色

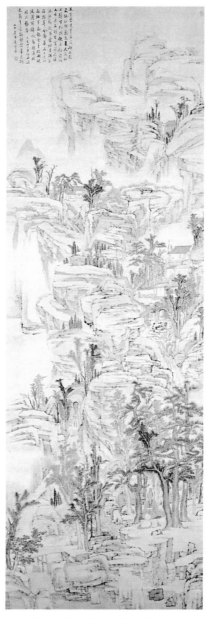

明末清初　蕭雲從　松蔭撫軫圖
304.5×103.5cm　紙本設色

清　蕭雲從　山水人物圖
191×93.5cm　紙本設色

明　孫逸　山水圖（扇面）
紙本水墨

清　戴本孝
溪亭清興圖軸
154×82cm　紙本水墨

水風貌。在明末時，蕭雲從已很著名，但明亡之後隱居蕪湖，藉繪畫來抒發亡國之痛。他更選擇歷史故事爲題材來辱罵失節的人，十足表現出明末遺民內心的痛苦。故此他的山水畫，是韻味十足的遺民畫，充滿著憂愁。曹寅題漸江的畫說漸江曾師雲從，我們不論其真僞，但是，兩人的風格，是非常接近的。

孫逸（生平未詳），休寧人，字無逸，號疏林。從他傳世的作品中來推測，大概是與漸江同時代的人，從〈山水圖〉（扇面），可看出他的學倪、黃之風。所以有人說他是「山水盡得子久衣缽」。日本大阪高槻橋本末吉所藏〈松溪采芝〉，是幅珍貴的山水人物畫，境界疏朗寧靜，其清淡之味更近漸江，枯筆皴擦者近於程邃。可能是他爲人沈默寡言，交遊不廣，所以他的生平少爲人知。後來定居在蕪湖，與姑熟畫派領袖蕭雲從齊名，在畫史上並稱「孫蕭」。

汪之瑞（生卒未詳），休寧人，字無端，號乘槎。在新安四家之中，他的性情最爲豪邁，可能因爲他享年不高，留傳下來的作品不多。他是明末新安著名畫家李永昌的入室弟子，畫宗黃子久，善用懸筆中鋒，運渴筆焦墨，其畫簡簡數筆，寫出山水的意趣。

戴本孝（1621至1698年尚在），號鷹阿山樵，和縣人，祖籍休寧。他的父親戴重，於順治二年在湖州抗清戰鬥中身亡，是時戴本孝已是二十三歲。他受到此種慘痛的打擊之後，因而深深地影響了他的一生思想。從此他不但自己對清政府採取不合作的態度，也教導兒孫不要染指走上仕途，而要以耕樵自食。由於他父親的關係，小時候就認識了不少畫家，十五歲時就接觸過蕭雲從，中年的時候又遊黃山之時與比他大十一歲的漸江交往，因彼此都在明亡之時失去親人，故有共同之痛。他晚年結交石濤，在畫藝上得益不少。他的一生多次周遊名山，寫生寄情，悠悠自得。尤其是黃山，更是他精神寄託的地方。他喜用枯筆，強調虛實對比，線條沈著，畫面松秀蒼潤，筆墨簡潔，但氣魄雄偉，大幅的畫更爲雄渾。安徽省博物館藏的〈溪亭清興圖軸〉充分描寫了山水的高度與深度，妙極。

這裏，我需要介紹另一位新安的前輩畫家程嘉燧（1565至1644年），字孟陽，號偈庵，晚號松圓老人，歙縣長翰山人。是一位詩人，他自己也藏有倪雲林〈霜林遠岫圖〉，董其昌也親臨其家，觀賞此名畫，因爲他客居最久的地方是在倪雲林以扁舟箬笠往來的五湖三泖，所以他的詩和畫都是以「古雅淡遠」聞名於世，晚年名氣更高，影響也大。歙、休的後學畫家多數效法的仿雲林之風，所以他也算是新安畫派的前輩畫家。另一位與程同地位的是李永昌，也是詩人，也是畫家，查是他的弟子。

另一位師事晚明陳繼儒的程邃（1605

至1691年），歙縣人，卻是出生於松江。明末曾在松江、南京一帶生活，以刻印和賣畫為生。他也是一位重氣節的藝術家，不願當清朝的官，終生布衣，入清後移居揚州，與當時文人來往甚密，把自己的理想隱於詩酒印畫之中，晚年移居南京，與龔賢結成忘年之交。他的畫在入清後力學王蒙，用枯筆焦墨來追求荒拙樸茂的意境，並把金石趣味注入這種技法中，故有「乾裂秋雨，潤含春雨」之妙。他這種創舉，一直到百年之後當金石學盛行之時，才為大家所理解和接受。所以，我們可以說他對中國畫壇的影響，是遙接晚清的！因為在繪畫中加入金石趣味，程邃配稱為先驅的畫家。除此之外，尚有一位把故國之情凝結到畫中的鄭旼（1632至1683年），歙縣人，號遺甦，山水出入元人，又學漸江，卻有自己的面貌。因為他一直認為自己是「遺民」，故此他的畫與漸江之後的江注，字允凝，受漸江的影響甚深，也好畫黃山，風格接近漸江，但沒有他的風韻。

「新安畫派」是在徽州形成的，我在前面已經提過其中的一個原因黃山在徽州境內。黃山確實是一座奇山，它是天造地設的自然美，卻遠勝經過藝術家的精心雕琢。這裏有天下三大奇，便是：怪石、奇松和雲海。除此之外，更有飛流直下三千尺的飛瀑，更有聲如撥弦的流泉；以及波光瀲漪的池潭。所以，黃山之美不但有如氣勢磅礡的樓閣，更似一首細膩委婉的詩，也是一幅天然的畫卷。畫家們長時期生活在這樣一個優美的風景區，其畫風的形成，必受到黃山的影響。另一個主要原因是這裏的刻版印刷業異常發達，許多書籍都在這裏製版印刷，因為書籍需要插圖，有不少的畫家從事版畫的工作。版畫，是以精細線條表現為主，十分重視用筆。這也直接影響到新安畫派在藝術實踐的過程中，同樣注重用筆，所以木版畫的細線

表現，被吸收成為新安畫派特點之一。

中國大陸的古典美術評論家馬彬，更為我們提出另一個新安畫派的具體特點。那就是「氣節」的表現。他在〈淺談新安畫派〉一文中說道：

「氣節」，可以說是新安畫派的靈魂，社會上對氣節問題重視的情況，密切關係新安畫派的形、演變和衰落。

新安畫派實是繼承明朝文人畫的發展餘波而形成的。文人畫的強烈要求表現自我，尤其是寫意畫中，還要明顯地表現筆墨的意趣。這種趨勢，正適合了在明、清交替政權之際，一些文人雅士的出入與進退，受到中國儒家思想所強調的名節所影響，不做清朝的官。在這些重氣節遺民之中，又有許多的畫家是新安畫派的畫家。他們重氣節，因此只好在畫裏表現了對故國的懷念，並體現了遺民的情操，所以他們用枯淡高遠的藝術風格，寫巨變的大好河山。這種清冷光彩，正是明末清初動盪不定社會的藝術圈中的一個明顯投影。另一方面，又因為當時的社會，也非常尊重遺民，更視遺民畫為高品格的畫，並稱之為「逸品」和「士畫」，因而直接促進新安畫派的發展。

新安畫派的畫家，在這政治飄搖的日子裏，他們有的隱居於山林中，有的寄棲在市井的一角，堅持著不與清朝合作的清高氣節。所以，他們的畫極盡描繪出內心的「骨氣」；希望明朝能重整旗鼓。但隨著明末諸王的反抗勢力一一敗退，他們只有把這「骨氣」凝結在筆墨之中，來表現出他們的高超品質。漸江的冷雋靜穆的風格，便是具有代表性的。他筆下的山與石，外殼是那麼堅實奇峭，這正是遺民內心的不屈不撓的氣節。然而，隨著清初三藩之亂被清皇朝平定之後，社會情勢逐漸安定，經濟日漸繁榮，再加上明末遺民的「氣節」隨著形勢改變，逐漸被人淡忘了！這也難怪查士標在他的山水畫中感歎：「剩水

殘山似夢中」和「欲談往事無人識」了！

龔賢（1619至1689年）曾在題畫中稱「新安畫派」為「天都派」。他說：「孟陽開天都一派，至周生始氣足力大。孟陽似雲林，周生似石田仿雲林。孟陽，程姓，名嘉燧；周生，李姓名永昌，俱天都人。後來方式玉、王尊素、僧漸江、吳岱觀、汪無端、孫無益、程穆倩、查二瞻，又皆學此二人者也。諸君子皆天都人。故曰天都派。」

龔賢所提到的以上十人，六位是歙人，四位是休人。天都原是黃山的峰名，但是歙、休兩縣人士，喜稱自己是「天都人」。龔賢是清初「金陵八大家」之首，詩書畫造詣皆高，又與方式玉以下諸大師都有交往，稱他們是同派中人，是非常貼切的評語。只是自康熙以後，也就是十八世紀的開始，新安畫派已經逐漸失去那種高逸的本質了。這除了前面所說的遺民的「衰老病死」之外，另一個原因是一些後來者的新安派畫家，死守著舊的形式和風格，只懂得仿倪黃二家和學漸江之風，毫無創新可言，因而日漸沒落。另一方面，隨著清朝經濟重點從徽州移到鄰近的揚州、松江、蘇州、南京等地，許多徽州出身的大富豪，多數移居至揚州，人們似乎因此更加容易忘記以含蓄的筆墨來克制感情的遺民畫了！

自古至今，好似只有經濟繁榮的都市，才能孕育和收藏突出的藝術品，故此著名畫家倒也喜歡到那兒居住。著名的新安畫家程邃、查士標便是後來移居到揚州，而漸江、汪之瑞、戴本孝也先後到揚州從事藝術活動，所以在清初的一段時期，揚州的畫壇幾乎是新安畫派的天下，並影響到後來揚州的畫風。

石濤對新安畫派的評語，是「筆墨高秀，自雲林之後罕傳，漸公得之一變。後諸公實學雲林，而實是漸江一脈」。新安畫家，畫學雲林，又熱愛自家山的自然美，從程嘉燧和李永昌開始，就具有這個優點，漸江繼承和發展了這優良的傳統藝術，並影響了當時的江南畫壇的風。新安畫派，不愧是清初畫壇的一枝獨秀。

清　程燧
山水圖冊
14×22.7cm
紙本墨畫

無法之法・創造新風——清初四僧的畫藝

虛白齋主人劉均量先生向來推崇明末清初「四僧」在繪畫藝術上的偉大成就！有一次他對我說：「從大癡之後，明末清初四僧（石濤、八大、石谿、弘仁）的繪畫藝術境界，更是光芒四射。他們的風格，雖是各有所長，但卻是同時將中國的繪畫藝術，推向另一個頂峰。」

中國的繪畫藝術，是歷史悠久又具有獨立不羈的個性，這個藝術個性的延續，再經過歷代大師的繼承和發展，形成了中華民族特有的繪畫藝術風格。自古以來，中國的繪畫是以線造型，線成為表達對象最直接、簡練、概括的形式。以線造型的由來，是與中國的象形文字有關的。中國的古代藝術家很早就領悟到書法中美學因素，因而吸收到繪畫中，豐富了線的表現力。在六朝的謝赫提出「骨法用筆」，唐張彥遠說：「骨氣形似皆本於立意，而歸乎用筆。」因此，說明了從「用筆」與書法有關的角度發展線的表現力，是合理化的，亦可見中國繪畫歷來是注重主觀的認識，如果畫家能以「自我」為中心所創造出來的藝術，才能傳世。

線既然是中國繪畫的主導和骨架，不追求特定的光源，而色彩變成了輔助的地位。但線與色互相補充，互相輝映也是形成了和諧統一的藝術效果。從顧愷之的〈女史箴圖〉，看出線條的「春蠶吐絲描」和淡薄透明色，形成柔和恬靜氣氛。到了南北朝，中國畫的形式與內容起了不少變化，以張僧繇為代表的藝術大師，吸取印度的暈染法，用在壁畫上，因所表現的題材多數是人物，不得不強調立體感。唐代的人物畫藝術，達到了高峰，吳道子創立了「白描」，影響後世極深。王維強調「詩中有畫，畫中有詩」的山水畫意境，為文人畫開了

一條康莊大道。宋代的山水畫如長江大河，推出了北宋三大畫派，如李成、范寬、郭熙、董源、巨然，以及南宋四大家的劉松年、馬遠、夏圭，更是創造另具風格的院體山水畫。當然，李公麟的白描，還有梁楷的簡筆人物畫，成為了中國寫意畫的先鋒！接著蘇東坡提出了「胸有成竹」的理論，強調意在筆先的文人寫意畫宗旨，因而影響到元四家的黃公望、王蒙、吳鎮、倪雲林的風格。線也開始從中解放出來，再與筆墨相結合，成為以後中國畫的精髓所在，當筆墨再與書法、篆刻結合，又成為了中國畫美學的觀念！明四家的沈周、文徵明、唐寅、仇英，以及松江派的董其昌等，他們把文人畫發展到頂峰。然而，其後繼者卻因墨守陳規，未能創立新意。清初四王的婁東派與虞山派，強調「正統」的面貌，未能從古意中立新，使中國繪畫藝術一度缺乏了青春活力，活在因循守舊的風氣中。

然而，當明末清初的「四僧」一出現於畫壇上，又給中國的畫壇帶來了新的曙光。四僧共同之處，就是一反當時擬古之風，無論在立意、構圖、筆墨等的表現手法上，都獨有創新，而且是豐富多彩。尤其是在筆墨上，他們已經超脫了「形」與「法」的限制，從有法到無法，再從無法為法的前端出發，使他們的作品，達到了「心隨筆運，取象不惑」的境界。他們注重心靈的抒發，削盡煩悶之氣，反璞歸真，簡練概括，寥寥數筆，已淋漓痛快地表現了畫的神韻與氣勢，促使中國畫的寫意，達到了前無古人的新意境，也在世界的藝術中，閃耀著光輝奪人的靈光！

當代藝術大師黃賓虹在論中國歷代書畫之時，他認為「明末大家，媲美元人」，他老人家所指的明末大家，便是

清　八大山人　荷花雙鳥圖
上海博物館藏

指「四僧」的石濤、八大、漸江、石谿等人。而不是指以「四王」為代表的正統派。從明末至清初所經過的一百八十多年時間，文人畫之風可以說是盛極一時，而文人畫家的著作，更是不斷地出爐，他們對文人畫真是鞠躬盡瘁。但是，當時的文人畫是分為兩派的，便是正統派的「摹古」與在野派的「創新」在不斷地發展。以四僧為首的創新派，強調借古創今，反對因襲的畫風，就如石濤在《畫語錄》的〈變化章〉所說的：

「古之鬚眉，不能生在我之面目，古之肺腑，不能安入我的腹腸。」

由此可以說明了「四僧」雖是摹古，卻跳出了古人的圈套。我們從他們的畫中，難以覓到古人的痕跡。四僧繼承了前人的優秀筆墨傳統，將之完全消化成為自己的血液，所以觀他們的作品，無論是構圖、意境、筆墨等，都是前無古人的。「四僧」所有的一個共同的地方，他們是明朝的遺民，而石濤和八大還是明朝宗室。因此他們的思想行徑，甚至藝術主張，都是極為相近的。他們不願與滿清政府合作，但又沒有能力領導一支遺民生力軍打倒清朝，結果他們只好先後遁入空門，談禪意而忘政事。然而，藏在他們心中的愛國意識，就能因托跡禪門而忘掉亡國的慘痛嗎？這當然是不容易的一件事，所以他們只好浪跡在大好的山河中，飽嘗無山不美無水不秀的神州大地的甜蜜。因而四僧的山水畫，各自創造了劃時代的意境美。簡略地說，四大高僧的風格特點是：

1.八大用筆簡練，神韻妙然。

2.石濤用筆奔放，氣派峻拔。

3.石谿用筆沉毅，古樸蒼潤。

4.漸江用筆空靈，俊秀清逸。

現在，就讓筆者簡略地介紹明末清初四大高僧的生平和書畫的藝術風格，算是拋磚。

八大山人（1626至1705年），他是明朝寧王朱權的後裔。由於祖上被封藩於

清　八大山人　隱居來鹿圖　166×74cm
紙本設色

日

清　八大山人　魚　紙本水墨

清　八大山人　鳥石圖　紙本水墨

清　八大山人　仿倪山水圖
177×93cm　紙本設色

清　八大山人　魚鴨圖卷
23.2×569.5cm　紙本設色

江西南昌，所以他算是南昌人。他的名字有朱統鏊、朱耷，號八大山人、雪個、個山、個山驢、人屋、良月、道朗等。明朝滅亡的時候，八大山人只有十九歲。入清之後隱其姓氏，改換名字。二十三歲時剃度為僧，法名傳綮，字刃菴，這是他早中期書畫上署名鈐印所用的名字。三十七歲他在南昌修建「青雲譜」，棄僧入道。後來又棄道還俗，八大山人便是還俗以後所用的名字。他活到八十歲之時，卒於南昌的「青雲譜」。

八大山人是一個富有民族氣節的大畫家。他一生對明朝覆沒之痛，隱藏於心，所以不願投靠清朝，而願意做一個傲骨冰心的遺民。「八大山人」四個字，是一個奇特的稱呼，是隱藏他亡國之痛的哭笑不得的符號。故此，當他感到悲憤之時，便有「無聊笑哭漫流傳」之詩句了！據說當他對現實感到不滿，又無法發洩之時，佯裝狂態，在門上貼個「啞」字，不願開口與人談話。他更不因求畫之人是權貴而畫一花一草，而知音者他自願以畫相贈，十足表現出藝術家的風範。

八大山人的繪畫，創造了獨特的藝術

風格。他遠超前人的筆墨技法，尤其是在寫意的花鳥畫上，無論在思想內容、筆墨運用、藝術形式，都是達到完美的境界。看他早期的花鳥畫，比較精細工致，該是從明院體畫的著名畫家呂紀和林良變化而來的。後來他又繼承和發展了陳淳和徐渭寫意花卉的畫格，為之大變，脫穎而出，使得他的花鳥畫在稚拙清新之中，往往出現象徵手法，表達了心中的靈氣。例如他筆下的鳥類，包括了鷹、鳧、八哥、鷺鷥……等，他把它們的眼睛畫成方的，而又多是一足棲止於枝上坡石之間。他畫的石頭，上大下小，或作卵形，都是傾倒之勢，這顯然是異乎常規的畫法，卻是別有風味。他是否有意借禽鳥方形的眼睛，做白眼看青天的神態。這種形象的塑造，難道不是畫家自己的寫照嗎？而從這種落墨不多，卻畫出倔強之物，是否又在暗示著他的不幸遭遇，甚至內心的不平和隱痛。他所畫的魚、鴨、貓……等，亦都是高昂著頭，好不倔強啊！他畫的梅花，多數是不露根的古梅，梅幹屈蟠且禿，蕭蕭疏疏的枝，翻垂如鐵，再用濃淡墨色，點出幾朵不同形態梅花，使人一看就感到寒氣逼人！這該是在表現他

內心的寒氣，正如鄭板橋題八大的畫道：「橫塗豎抹千千幅，墨點無多淚點多。」是淚是花，讓觀畫者去領會吧！

八大山人的山水畫，多取荒寒蕭瑟之景，寄懷故國之情。正是一幅幅的殘山剩水，好不淒涼。他早年學倪雲林筆法，晚年學董其昌而追溯黃公望。但是，他的繪畫藝術，是「一生不受古人欺」，所以只學其意而不追其跡。他只是把古人的筆墨當成自己的營養，從不狹隘地吸取傳統，所以他的山水畫也是自有一格的。他題山水畫詩，有一首內容如下：

郭家皺法雲頭小，董老麻皮樹上多；

想見時人解圖畫，一峰還寫宋山河。

從這首詩，是可以看出八大山人所畫的山水的思想與感情，離不了故國情。他用勁潤拙樸筆墨，畫出的是故國河山，不但荒涼；而且是破碎不堪。這與當時「四王」所畫的清麗山川和城郭的繁榮，意境是完全不同的。看著他所畫的山水，藝術的感染力與花鳥畫一樣強大，也使人容易想起杜甫的「國破山河在，城春草木深；感時花濺淚，恨別鳥驚心。」

八大山人所遺留下來的作品，多數是五十九歲到八十歲的作品。觀他早年的作品，略帶狂怪之習氣，晚年之後，造詣更深，完全脫盡早年的狂氣，留下雄闊筆意和神韻酣暢的風格。簡單地說，八大山人的畫，具有強烈的思想性，筆墨與構圖都不落俗套。正所謂章法不求完整而完整，筆墨不求神韻而神韻出。八大山人也能詩，書法更為精妙，他的畫是渾三者為一體，如發現不足之處，他有時也用書法去補缺，用詩去明其意，妙極！

八大山人的繪畫藝術，對後代的影響甚為深遠。這是因為他膽敢衝破常規，創造自己家的藝術面貌。只是在當時的社會情況下，並沒有太多人向他學畫，傳其畫法者只有牛石慧與雪個等人。但

是，他畫中所表現出來的傲然落寞的不染塵埃意境，已成為後來者的最好典範。

石濤（1640至1718年）。本姓朱，名若極，是明靖江王贊儀十世孫，朱享嘉的長子。他與八大山人一樣，都是明朝王室的貴族。但是所不同的是石濤三歲時明朝已被清所滅，所以少年時內心所感到的亡國悲痛，並沒有八大山人那樣的深刻。入清之後，他親眼看到滿人所統治的國家，人民安居樂業，經濟繁榮，尤其是康熙之時，更是盛世。因此深知恢復明王朝的可能性是非常微小，於是他放棄了王族後裔的自尊心，開始向清皇朝發出微笑。所以當清聖祖玄燁下江南之時，他就有兩次去「接駕」的紀錄，還稱自己為「臣僧」，這一點上，就與八大山人的死也不肯與清朝合作的行為大不相同。

然而，石濤是否真心地投靠清朝，而完全忘卻了自己的出身，我以為這就未必然了！他在滿十六歲的時候，就是受不了國破家亡的痛苦，才由桂林到全州，在湘山寺落髮為僧，釋號原濟，又號石濤，清湘老人（清湘陳人）、苦瓜和尚、大滌子、瞎尊者等。他為著避開戰禍，削髮之後曾移居梧州冰井寺；又到廬山開賢寺住了六年，接著便到安徽的黃山，前後在黃山住了二十三年。這

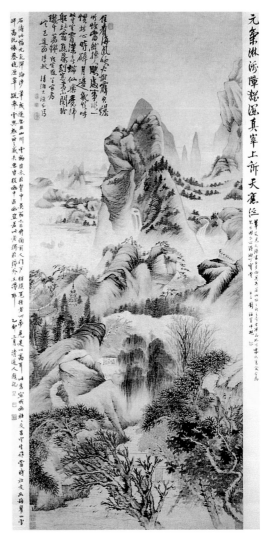

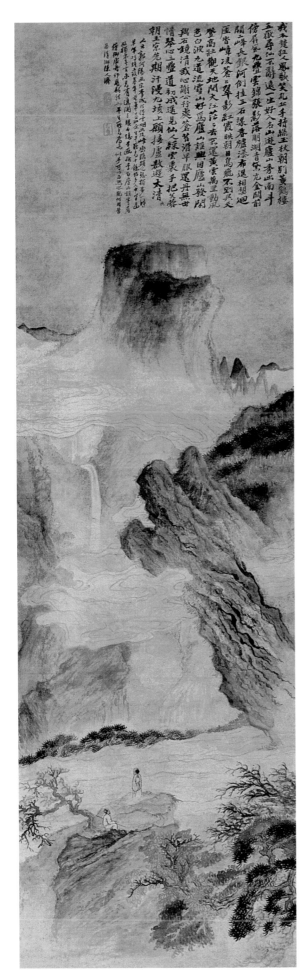

清　石濤　廬山圖
212.2×63cm
絹本設色

[上右]
清　石濤
長干風塔圖
230×99cm
紙本水墨
1699 年作

期間他又到過揚州、杭州、皖南的宣城、貴池、涇縣等地遊歷，還在涇縣雙幢寺住過三年。後來又到西安、北京等地。到了一六九三年，也就是六十三歲的時候，便定居在揚州，一直到九十五歲逝世都不曾離開過揚州。

石濤十四歲時才開始學繪畫，可是十四年後，也就是他二十八歲的時候，已開始對那種只懂得臨摹古畫的畫法感到不滿。因而他在當時遊西湖所作山水冊子，題跋云道：

今問「南北宗」，我宗耶？宗我耶？一時捧腹曰，我自用我法。

從這幾句話，已知道他向來是主張畫家需要發展個性，而不應該只停留在「臨摹」的階段。他一向主張寫生，並且認為畫家應多觀察自然界的神靈，然後用筆墨來表達萬物的面貌。他是「搜

167

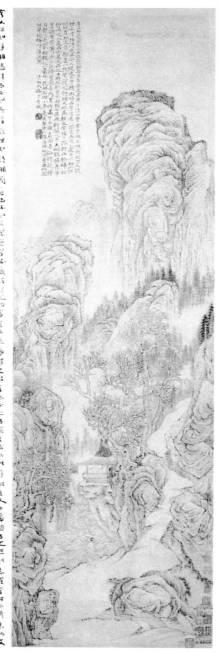

「此清湘老人中年橅古之作，刻意經營，時出新意。……觀其樹石泉瀑，勾勒皴擦，無一筆不自宋人得來，其寫人物，蕭然挺秀，尤甚鷗波。……不有今日之繁密謹嚴，安有後日之簡遠肆者哉。」

這是說明石濤對繪畫藝術的創新，是在堅實紮穩的傳統基礎中脫胎而出的。我們再來看劉均量老師所藏的〈宋元吟韻圖冊〉的十二幅山水，筆墨簡練，已然無前人之跡可尋。他那粗獷老辣，熱情縱橫的風格，神韻盡然。他不是在寫生，而是寫山川之神靈，所以〈宋元吟韻圖冊〉，是一絲不亂，意態雄偉，而氣勢的磅礴，更是望之莫及。

石濤半生雲遊，修禪學，伴青燈，但

[左圖]
清　石濤
翠蛟峰觀泉圖
114.5×38cm
紙本水墨

清　石濤
山水立軸
紙本設色
77.5×52.1cm
1704年作

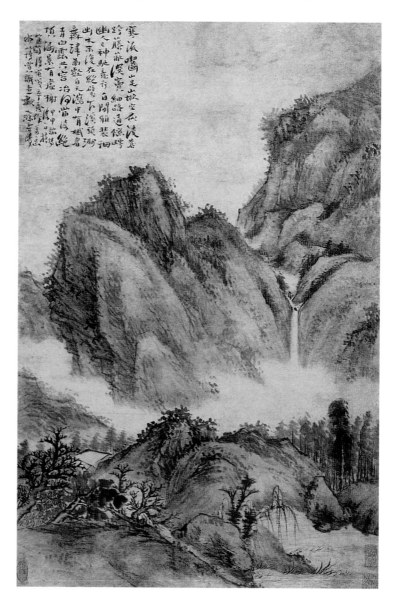

盡奇峰打草稿」，才能把畫表現得「盡其靈而足其神」！石濤成就最大而又最具有特色的是他的寫意山水。這除了是他一生遍遊名山大川，領悟了大自然的神髓，他從細至粗，從收到放，從慢到奔，都盡量地發揮自己所長，使得他筆下的畫，遠遠超越前人所造的意境。

虛白齋主人劉均量老師所藏的石濤中年所作的〈翠蛟峰觀泉圖〉，這是一幅石濤傳世的絕無僅有的細筆作品，其構圖嚴密，筆墨的精細，令人嘆為觀止。張大千觀此畫時，讚嘆不已，隨即題道：

清　石濤　黃山圖
紙本墨畫　納爾遜美術館藏

陳師曾在〈清代山水畫派別之研究〉一文中，對石濤作了極高的評價，他說：

「其石濤畫推為江南第一，煙客（時敏），麓台（王原祁）謂大江之南，無出石師右者，然習王派者（即院派）見輒卻走，以石濤之畫，自作聰明，無所師承，與王派大相逕庭也。」

石濤的畫，實是奇氣橫溢，又飽含逸氣，非同一代的「四王」所能及之。而他的畫對後來的影響，也是遠超其他的畫家。石濤在安徽宣城的時候，曾與當時的名畫家梅清（1623 至 1697 年），字淵公，號瞿山。他是善畫山水，畫風清幽，石濤早期山水，多少受到他的影響。可是梅清晚年所畫的黃山，卻又受到石濤的影響，所以也有人把他們兩人，加上新安畫派的宗師漸江與戴本孝，稱為是「黃山派」。

石濤與八大山人都同是明朝宗室，後來都成為出家人。他們兩人都互相佩服各自在藝術領域的成就，他們雖一生未曾謀面，卻有不少書信來往，為畫史添了不少佳話。石濤曾請八大山人為他作一幅於平坡之上，老屋敷椽古木樗散數株，閣中有一老叟的〈大滌草堂圖〉。他們又曾以傳遞方式，合畫過〈蘭竹圖〉，八大山人畫蘭花，石濤補竹。又有八大山人畫〈水仙卷〉，石濤為之題詩。從這些跡象，可以瞭解兩位「同命人」神交甚篤。當時有一位梁庵居士為石濤所作的蘭花，題了下面的詩：

雪箇西江往上游，苦瓜連歲客揚州；
兩人蹤跡風顛甚，筆墨居然是勝流。

石濤對繪畫的理論，也是貢獻甚大。他所著的《畫語錄》和《石濤畫譜》，是畫家和研究繪畫者所必讀之書。

談了兩位出身貴族的八大山人和石濤，接下來談另兩位出身平民的石谿和漸江。這兩位畫史上的畫僧，與兩位貴族畫僧，同樣地創造出富有生命力的獨特藝術。

是仍然忘不了家世的悲慘遭遇和故國的滅亡，又見清朝欣欣向榮，所以內心仍然產生複雜的矛盾和隱痛。這可以從他以下的一首詩感覺到。詩云：

五十年來大夢春，野心一片白雲煙。
今生老禿原非我，前世衰陽卻是身。
大滌草堂聊爾爾，苦瓜和尚淚津津。
猶嫌未遂逃名早，筆墨牽人說假真。

這豈不是石濤一生內心的悲哀寫照嗎？他把悲哀化成藝術的力量，把中國的山水畫的意境和筆墨完全革新。他筆下的黃山雲煙、江南水鄉、樹野庭園、峭壁青松、柳岸小橋、枯樹寒鴉、春秋風雨……都有出人不意的章法，更有自己的筆墨，畫中所題的詩和跋，也都有自己的風格，他這種富有創造的繪畫藝術，使得他成為中國畫史上的一代宗師。

石谿生卒年未詳。大約出生於明萬曆十四年（1612年）。字介立，又名髡殘，號白禿、石道人、殘道者，原籍武陵（湖南常德）人，俗姓劉。他與漸江一樣，生長在戰亂時代，不得不放棄科舉之路，而參加抗清的隊伍，兵敗之後逃至常德的桃源。當整個抗清的運動走向低潮的時候，他出家做了和尚，是時只是一位二十歲的青年。順治十一年（1654年）他到了南京，先後住在大報恩寺、栖霞寺、天隆寺等處。後來才到牛首堂幽棲寺居住，一直到老死。

石谿個性倔強，沈默寡言。他自謂平生有「三慚愧」，便是：「嘗慚愧這隻腳，不曾閱歷天下名山；又嘗慚此兩眼鈍置，不能讀萬卷書；又慚兩耳未嘗記受智者教誨。」其實，這都是謙虛之言，他一生也曾歷盡奇絕，如在桃源深處，便歷山川奇景，看了不少古樹怪木、珍禽異獸、溪澗枕石漱水……等。至於他何時學畫，他自己題畫時說：「殘袖本不知畫，偶因坐禪後悟此六法，隨筆所止，亦未知妥當也。」顯然，他是一個天生的畫家，加上後天的勤學，而自成一家。歷代畫家中，他特別推崇巨然，又喜歡元代黃子久、王蒙等人作品。而他的畫，是滲進了不少畫法之情趣。由於他反對臨摹效顰，所以只學古人筆墨，而自創一格，傲然地立於當時的畫壇上。

他一生不喜愛世俗的讚譽，但詩畫朋友極多。他與周亮工、龔賢、陳舒、程正揆等人都有極深厚的友情。這些知名文士畫家，也都是極為崇拜他的繪畫藝術。他早年的畫雖是深得元四家之法，更喜愛黃鶴山樵王蒙的畫法，極得其精華。老年之時，筆墨技巧成熟，勁拔雄健，又極得清幽之情趣。

畫史上把石谿與石濤稱為清初「二石」，由此可知他在藝壇地位不遜色於石濤。然而，石谿所流傳下來的畫極少，幾乎不及石濤十分之一。據《釋石

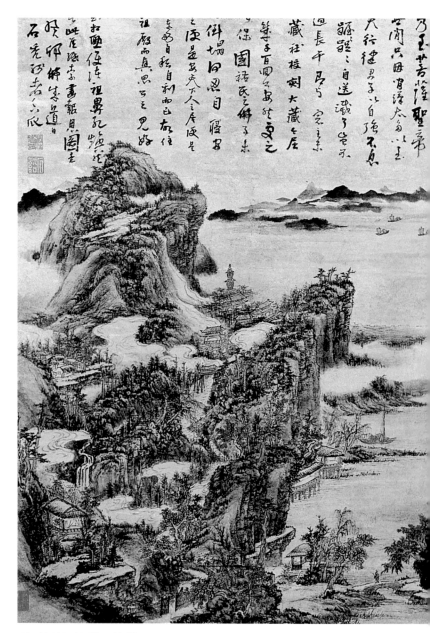

谿事跡匯編》著錄，只有一百多幅而已，其中有黃山三幅，想他也是上過黃山的。

石谿的畫，勝在神韻，古樸蒼潤。所畫山水，乾筆皴擦，墨氣沉穩，恬靜幽深。虛白齋主人劉均量老師所藏〈黃峰千仞圖〉，綿邈幽深，雲煙變化，山光水色，小舟獨遊，富有深厚意境。他的另一些作品，雖畫危岸奇峰，卻不是標新怪誕，只見在山重水複之中，有垂釣者，或有行人，極盡幽幽之趣。顯然，石谿的畫，是從登山尋勝中所得來，絕不是「依樣畫葫蘆」的。

石谿的一生，是在伴青燈和參禪中度過的。他多病，據說患的是輕微皮膚病

清　石谿　報恩寺圖
133.3×75.1cm　紙本設色

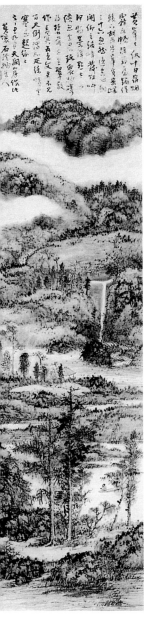

清　石谿　黃峰千仞圖
141×39cm　紙本設色
1661年作

和胃病，故也有「病僧」之稱。他就在一燈一几之中，以書畫為樂，不問世事，不愧是世外高人。他一生最知己是當時名畫家程正揆，湖北孝感人，號青谿道人，其畫多用禿筆，風格蒼勁簡老，與石谿常有合作畫，並在一起討論畫藝。由於兩人的畫藝都是水準高，又獨創自家面貌，所以金陵八大家之首的龔半千認為在江南的畫家中，應是「首推二谿」。可惜石谿作品流傳不多，故其影響力就比不上石濤和八大山人了！

漸江（1610至1664年），字無智，落髮之後得名釋弘仁。俗姓江，字六奇，又名舫，字鷗盟，安徽歙縣人，筆者在〈新安畫派〉一文中，已談過他的生平，故此在本文只談一些有關他的畫風，以補〈新安畫派〉不足之處。

漸江在明朝滅亡之時已是三十五歲。他眼看江山落入滿族的手中，甚感悲痛。但是反清的烽火，不久又被熄滅，他自知補天無力，只好遁跡空門，過著與世無爭的生活。然而，他又不能割斷塵緣，看他與詩友的言談中，多是激昂之詞，似乎不像「不問世事」的方外人。例如他在〈竹岸蘆浦圖〉中題詩云：

亂篁叢葦滿清流，記得江南白鷺洲。
我向毫端尋往跡，關心漠漠起沙鷗。
他又有一詩云：
偶將筆墨落人間，綺麗樓台亂後刪。
花草吳宮皆不問，獨余殘沈寫鍾山。

深深的亡國恨，深深亡國悲，不是從他筆中自然流露出來嗎？他不正是藉詩與畫來表露。他的畫就像他的詩一樣，看似冷寂，而是蘊藏著一顆愛國的心。所以，他繪畫的特點，是用精簡筆墨，表現出冷寂，又形成委婉深沉，含而不露的風格。

漸江作畫，多用側筆、焦墨，或是淡墨、乾筆。所寫之線，淡而不淡，另有餘韻，看他山水畫中峰頭多平頂，水涯多危坡，用筆多方折，山石少用皴染，

往往空勾山廓，因而獨創了「橫解索皴」，表現了他所愛畫的黃山平直排空的體勢和山石結構，質感特別深刻。尤其是他所畫的山峰，以參差錯落大大小小石塊構成，平直互相交映，故所畫的武夷山和黃山的山石，極有質感。而他晚年所用的苔點，極為沉著精緻，富有獨特的藝術感染力。如北京故宮博物院所藏〈黃山山水冊〉、〈武夷山水圖〉，都具有這些特點。

簡而言之，漸江的藝術風格，是與石濤、石谿、八大山人不同的。當代的藝術評論家丁羲元把石濤與漸江的風格，作了以下的比較，他說：

「若將弘仁與石濤比，則弘仁冷雋，石濤熱烈，弘仁尚靜穆，石濤盡變幻。樸茂蒼莽，石濤勝於弘仁，而剛峭深沉，丘壑內蘊，弘仁勝過石濤。畫法的錯綜多變，弘仁不及石濤。藝術個性的鮮明突兀，石濤又不及弘仁。特別在深入傳統而獨開町畦，潛心物象而進行高度的藝術提煉，弘仁之功力在石濤之上。

從總體上說，弘仁為開一代之風氣，卓著開拓之功，而石濤為踵跡繼起，踔厲風發，而具衝擊力。」

我始終認為丁羲元的論點是非常正確的。黃賓虹大師在〈漸江大師事跡佚聞〉中說道：「茲論畫於明季以來，欲無間言，吾非漸師其誰與歸？」大師之言，一點也不差矣！

「四僧」，是中國畫史上對文人畫具有偉大貢獻的四位藝術大師。漸江與石谿是在明亡之後出家為僧，潛心作畫。而做為明皇室後裔的石濤與八大山人，也在明亡之後落髮做和尚。他們懷著遺民的情懷，經歷了長期顛沛的生活，飽覽了神州大地的壯麗河山之後，都以「無法之法」繪畫，創造了各自的藝術風格，流傳萬世，也成為後學者的典範！

21 虞山派的正統格調

明末的畫壇，執其領導權再也不是以沈周和文徵明為首的吳門畫派，當然也不是浙派。而是以董其昌為首的松江畫派。另外，還有在畫史上所稱的「畫中九友」，他們雖不是一個畫派，卻因為大家在藝術上志同道合，以友誼為中心而結成的九位大畫家的同好會。他們的領袖亦是董其昌，其他八位是王時敏、王鑑、李流芳、楊文驄、程嘉燧、張學曾、卞文瑜、邵彌。可是，明亡之後，成為畫壇領袖的卻是王時敏的孫子王原祁以及王鑑和他的弟子王翬等兩位大畫家所領導的「虞山派」和「婁東派」。畫史上又把他們四人合在一起，並稱為「四王」。他們是清代畫壇的正統畫派，影響著中國繪畫主流將近三百年。「四王」又可分為以下兩個畫派：

虞山派：是以王翬為首。

婁東派：又稱「太倉派」，是以王時敏、王鑑和王原祁為首。

然而，筆者在本文卻要向各位讀者介紹「虞山派」的領袖王石谷的簡略生平及他的領導畫派的藝術風格，以及對後來者的影響等。其實，清初的「虞山畫派」與「婁東畫派」的根本，都是接受了董其昌畫論的影響，並且繼承他的藝術淵源而建立了自己的風格。

董其昌的山水畫，最主要是師承元的黃公望、倪雲林，而再以北宋的董源和巨然為歸。另一方面，董其昌向來不主張寫生，而是強調摹古的重要性。這使得虞山派也跟著從摹古開始，專心臨摹元四家的作品，尤其是對黃公望，更是推崇備至。所以，他們的作品，不少是趨於程式化，並且太過於講究崇古而就難免過於刻板化了！

「虞山派」的開創始祖是王翬。他是江蘇常熟人，因當地有虞山，隨之便有「虞山派」之稱。當時，王翬的作品大為風行，向他學畫者甚多，所以才形成了一個畫派，屹然地立於中國美術史上。

許多人對「虞山畫派」存有偏見，我也不能例外。這其中最大的原因是因為「虞山派」的構圖比較壅塞，缺少雄偉氣派，用墨又太少變化，使人看了有一陣沉悶的感覺。然而，當我有一次向虛白齋主人劉均量老師討教，他對於我的偏見，提出了精闢的看法，他說：

「一個畫派之所以能立足於畫史上，必有其過人之處。『四王』的作品更不例外。例如虞山畫派師尊王石谷的作品，是大家的風格。他功力既深，作畫更不含糊。雖然他的畫喜寫上仿前人筆法，實是謙虛之言。其實，他的畫是有

[右頁圖]
清　王翬　溪山紅樹
112.4×39.5cm　紙本著色

清　王翬　漁莊煙雨圖卷
紙本設色

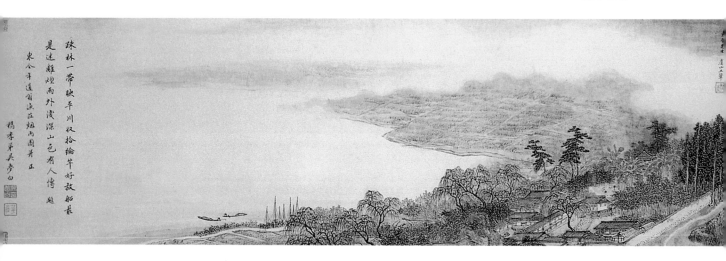

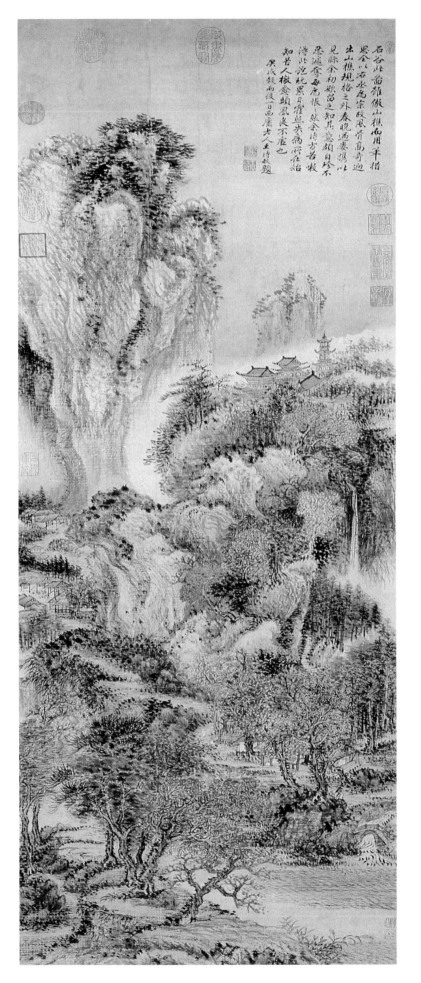

自己的特出面貌。」

接著，均量老師拿出他所藏的王翬的大中堂紙本作品〈仿巨然山水圖軸〉給我看，一看之下，恍然大悟，這正是大師傳世之作。這幅山水畫，是王翬最拿手的水村圖，在天真平淡之中，越見幽遠的景界。同時也反映出江南農村的真面貌，如農村的景物，隨著畫中的來去路而映現出來。在山嶺交接處，雲煙細佈，自然生韻，小橋上的行人，任筆揮灑，自有生活的情趣。而在用筆方面，有粗有細。用墨又是有濃有淡，有乾有濕，全出自然，實非容易！

我真慶幸能有機緣欣賞到劉均量老師的王石谷藏品，我才不至成為井底蛙。

王翬（1632至1720年），字石谷，又字臞樵，號耕煙山人，又號劍門樵客、烏目山中人。後又因畫〈南巡圖〉稱旨，聖祖玄燁賜書「山水清暉」四字，所以又稱清暉老人，是江蘇常熟人。

他出生在一個世代文人的家裡，祖上五世都能繪畫，家學淵源，所以從小學畫便有優越條件。他的父親王雲客，專畫山水，頗有雅氣。他除了向父親學畫之外，更拜同鄉畫家張珂為老師，專學習仿古的山水技法。張珂的山水是專仿黃子久的，所以王石谷的作品很早就像黃子久。據說王石谷年輕之時所臨摹古代各家的畫都很像原作，故此許多畫商都把他臨摹的古畫添上假名就能以假亂真地賣出去，由此可知他年輕的時候，臨摹古畫的功夫已經很到家。

王石谷年輕之時，深得其他二王的器重，他們便是王時敏（1592至1680年）和王鑑（1598至1677年）。這兩位婁東派的先驅大師還親自教導王石谷臨摹古畫，還將自己的珍藏也拿出來給他臨摹。王石谷就這樣苦苦地學習了十多年，終於脫離了老師的手法，將古人的技法吸收融入為自己特有面貌。所以，他四十歲以後的作品，既合古法，又不完全掉入古人的牢籠，這也就是他過人

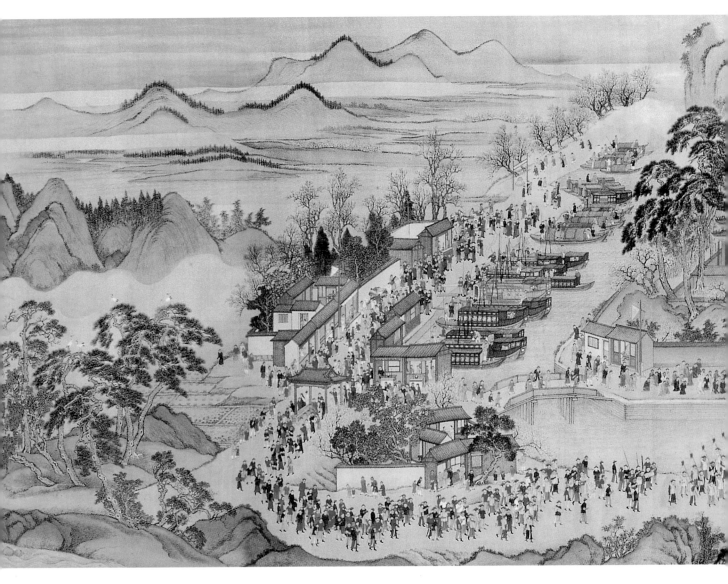

之處，因而也使得他畫名遠播，從此拜在他門下的人日日增多，向他買畫之人，更是連綿不斷，生活也因此更加寫意。

王石谷活到六十歲以後，王時敏和王鑑都先後去世，王原祁又比王石谷年輕十歲，所以領導當時畫壇的棒子，也就由王石谷接了下來。這也可能是與他在五十五歲的時候，清康熙皇帝南巡，大臣宋犖齋推薦王石谷畫〈南巡圖〉，畫成之後，深得康熙的嘉賞，因此畫名更加響亮。

王石谷死於康熙五十六年（1702年），葬於家鄉虞山腳下，享年八十六歲。

王石谷有兩個兒子也都學過畫，他們是長子有譽（字處伯）與次子有章（慶坤），但都不能成大器。一直到王石谷

的曾孫王玖，號二癡，活躍於乾隆時的畫壇，尚有畫名，在中國的畫史上與王昱、王愫、王宸合稱為「小四王」。

王石谷的山水畫藝術成就，是不可能被忽視的。他雖是臨古太多，無論是北宗山水，或是南宗山水，他都苦苦臨摹過。故此，王時敏稱讚他是「集古人之長，盡趨筆端」。如董源、巨然、范寬、王蒙、黃公望、沈周、文徵明、董其昌等，王石谷都能深得其意。然而，王石谷絕對不是只知道臨古的畫家，他也經過寫生的重要階段，如他所畫的〈虞山十二景〉，便是寫生之作。雖然他在作品上大多數題著「仿北苑」、「仿巨然」、「仿子久」、「仿山樵」……等。其實是借古人各家筆墨、技法、構圖之長，來抒寫自己內心所佈置的山水

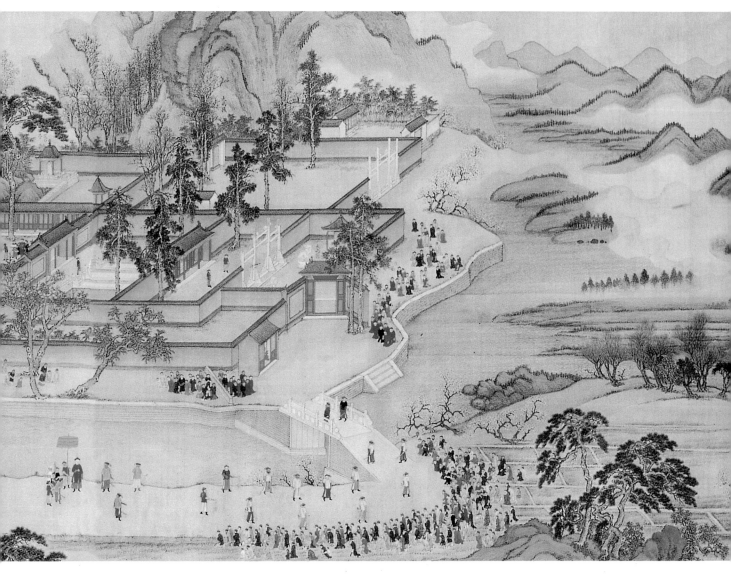

清　王翬
康熙南巡圖（部分）
67.8 × 2227.5cm
絹本設色
北京故宮博物院藏

景界。故此，他的作品或多或少，都帶著一股生氣，雷同的構圖也非常的少。這顯然就是他已靈活地吸收和融化前人的技法，並將其與真山真水結合起來，創造出新的情趣和新的意境的山水！

　　儘管王石谷的山水畫是被摹古思想所束縛，其中亦有創新的地方。例如他畫竹畫樹，都是長枝高幹，穿插得很有變化，姿態極其生動自然。至於所畫巖石，更有渾厚堅硬趣味。在渲染方面，王石谷處理得很好，他常因時景的不同，而使構圖的差異，隨之渲染而產生很多的變化。所以，無論王石谷畫的山水是水墨或是著色，他的渲染技法，表現得秀潤清爽，毫無浮躁和板滯的缺點。

　　王石谷早年的作品，精品是不少的。

如前面所說的劉均量老師所藏的〈仿巨然山水圖軸〉，便是一個例子。另一幅也是均量老師所藏的紙本〈寫唐解元詩意圖軸〉，正是林瀑輝映，屏幛雄峙，溪石突出，雲霞煙霧，一片令人陶醉的自然景色，是難得精品。

　　當時享有盛名的王石谷，因為向他求畫者越來越多，使得他應接不暇，因而，隨之產生了許多粗製濫造的作品，或是由門下的弟子代筆，所以許多藏家和評論家，都認為他晚年的作品，精品甚少。

　　這裡，我需要向讀者提起另一位清初的藝術大師惲格（1633 至 1690 年），字壽平，又字正叔，號南田，又號白雲外史，武進人，是清初最有影響力的花鳥畫大師，他與王時敏、王鑑、王石谷、

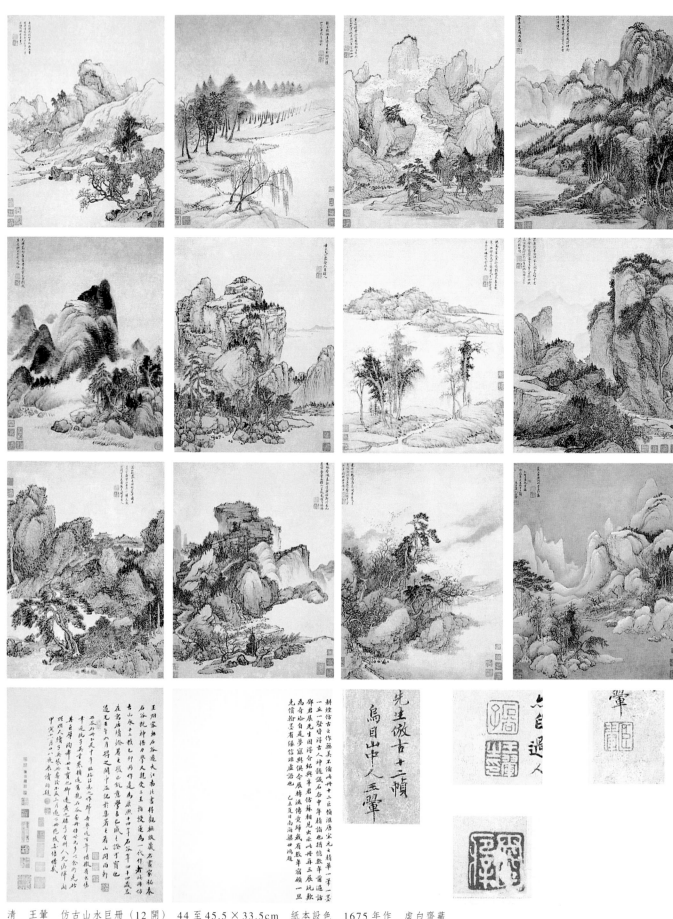

清　王翬　仿古山水巨冊（12開）　44至45.5×33.5cm　紙本設色　1675年作　盧白齋藏

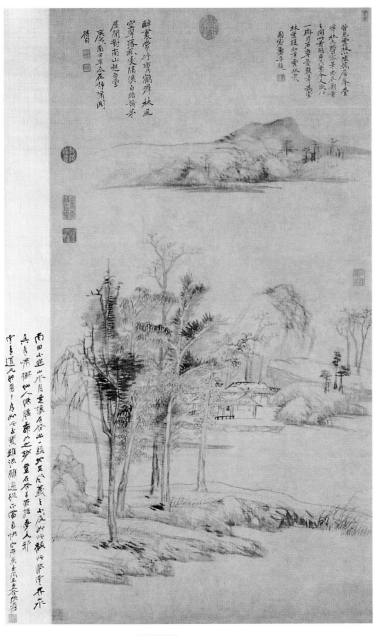

清　惲壽平
南山雲起圖
102×57cm
紙本水墨　1670年作
虛白齋藏

王原祁、吳歷在中國畫史上合稱爲「清六家」，也稱爲「四王吳惲」。而惲南田與王石谷的情誼，是非常深厚的。虛白齋主人劉均量老師藏有被歷來收藏家所重視的〈惲、王合璧冊〉，凡八頁，其中惲南田花卉四頁，爲〈桃花〉、〈丹

桂〉、〈菊花〉、〈二友圖〉；王石谷山水四頁爲〈幽居林杪〉、〈山村秋色〉、〈雲棧圖〉、〈荒江垂釣〉等。惲南田爲花卉大家，王石谷爲山水大家，這套《惲、王合璧冊》是他們在畫藝達到頂峰時的精品，也可能是因爲「英雄相惜」，兩人的精品才能合爲一冊，流香人間。

然而，根據當代著名美術評論家承名世的考證與評論，惲南田與王石谷的性格與志向是完全不同的。承名世在〈從《惲、王合璧冊》談起〉的文中，一針見血地說道：

惲、王兩人在性格、志向上，還存著很大的差別。特別是晚年，這種差別愈見明顯。

接著承名世舉出南田雖與王石谷是摯友，但是有一次南田見石谷所畫的〈秋山紅樹圖〉（現藏於台北故宮博物院），嘆爲精品而向石谷索之，石谷不忍割愛。後來石谷的老師王時敏也愛此畫，但是石谷也同樣不願割愛。可是，數年之後，此畫卻爲人以重金買走了，南田偶然見到此畫，感慨萬千，並在畫上重題一跋：

……見此幀乃爲金沙潘子所得，既怪嘆，且嫉甚！不對賞音，牙徽不發，豈西廬（王時敏）、南田之矜貴，尚不及潘子哉？……但未知王山人他日見西廬、南田，何以解嘲？

從以上的題跋看來，石谷是一位非常重視錢財的畫家，所以他雖與南田相交二十年，南田給他的畫題跋而增色不少，石谷卻是難以把畫相贈。承名世因而給南田與石谷的藝術成就，極爲公平的評價，他說：

……這種差別，歸根到底，在於兩人的經歷、境遇以及社會地位不同。因此，在藝術上，一個能夠獨闢蹊徑，勇於探索，一個只能步人後塵，迎合時尚；在政治上，一個能夠矢志不移，潔身無染，一個則來往於官場之間，比較

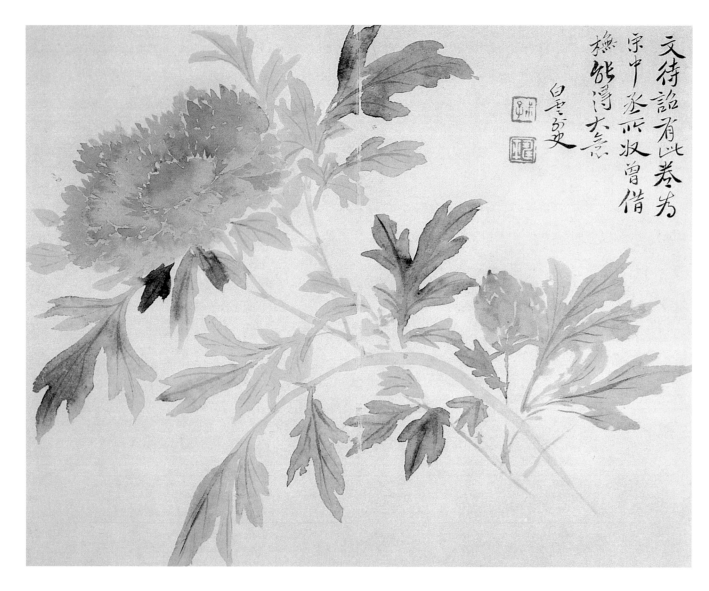

文待詔有此卷為
宋中丞所收曾借
橅能得大意
皇壽史

清　惲壽平　牡丹圖（甌
香館寫生冊之內）
22.5 × 28.3cm
絹本著色

缺少一種骨氣。南田死後，王石谷的這種特徵尤其明顯，他的畫，終於成為當年南田所批評的「搖筆輒引大癡，大諦皆畫虎刻鵠之類」了。

承名世的立論是非常正確的。另一方面，也由於王石谷文學修養較低，因此在題畫方面就比其他文人畫家遜色得多了！所以他的畫不能自然地與詩意聯在一起，缺乏了文人畫的「詩中有畫，畫中有詩」的境界！

王石谷在當時的社會是具有極高的聲譽的大畫家，向他學畫的人很多，私淑者更多。其中成就較大該是王石谷的曾孫王玖，這是因在他的畫法裡，摻進了婁東派的燥鋒筆法，也就是我們常說的乾筆。因此他的作品沒有太「甜」和太「板」的感覺。另外，王石谷最特出的

弟子是楊晉，據說王石谷作品中的人物和牛、羊等的點綴物，多數是由楊晉所補的。其餘的如顧昉、徐政、蔡遠、榮林、沈桂、胡節、徐瑢、宋駿業、唐俊、顧卓、王俊、姚匡、徐學堅、袁慰祖、揚灰、釋上睿等，雖都能留名於畫史上，但成就不高。這是因為他們只知道臨摹王石谷的作品，面貌相似，卻毫無生氣。故此，有人譏諷這是「一道湯」的畫法。就是說後來的虞山派，凡山石只畫一遍皴就著色，淡而無味，沒天趣。

道光末年，虞山派終於又出現一位大畫家。他便是戴熙（1801 至 1860 年），字醇士，號榆庵、蒓溪、松屏，自稱井東居士、鹿床居士等。錢塘（杭州）人。道光末年進士，官至兵部侍郎。他

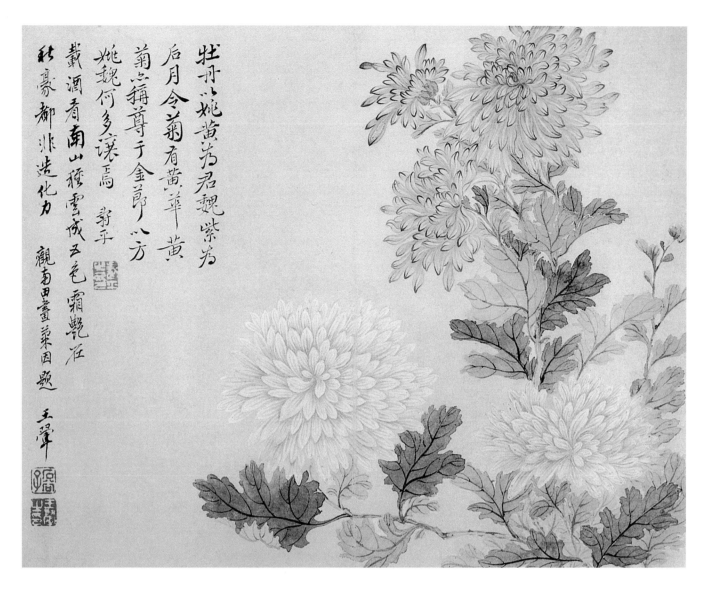

清　惲壽平　菊花圖（甌香館寫生冊之內）
22.5×28.3cm
紙本設色

的山水畫，雖學王石谷的虞山畫派，但因天才學力高，作品含蓄秀麗，多用擦筆，但不廢皴法，以潤濕墨渲染，既不刻露，又不甜熟，是虞山派的一位健將。他的筆墨與著色，都有自己的面貌，其情趣與韻味，完全不在王石谷之下。

在這裡，我需要強調的是由婁東派王原祁任總裁，卻是由虞山派領袖王石谷指導和創稿的〈康熙南巡圖〉，絹本設色，每卷長七、八丈，共有十二卷。其主題是畫清帝康熙出巡江南的盛況，自京城永定門開始，直到江南紹興大禹廟，再經金陵回京為止。圖上雖是畫康熙皇帝和一般臣子的出巡盛況，實際上也反映了當時社會人民的生活狀況。我們從這〈南巡圖〉可以看到當時的建築物、服裝、用具、風俗……這都是有歷史價值的參考資料。像這樣偉大的複雜作品，若王石谷不是藝壇的大高手，豈能完成這項傳世的藝術精品。

總而言之，虞山畫派是清朝藝壇的「正統」畫派，勢力最大，影響於中國畫壇將近兩個世紀。他們交遊廣，門生多，又受到清朝歷代皇帝的賞識。做為虞山畫派領袖的王石谷，如他在《清暉畫跋》中所說的：「以元人筆墨，達宋人丘壑，而澤以唐人氣韻，乃為大成。」

儘管虞山派在創新方面較為遜色，但是，他們從摹古之中，總結了前人在筆墨方面的心得，這對中國繪畫史的遺產的整理與研究，他們的貢獻，是我們永遠不能抹殺的！

22 婁東派的保守風格

婁東畫派是執中國清初畫壇牛耳的所謂正統畫派！

「婁東畫派」的先驅畫家，是清初「四王」之首的王時敏和居其次的王鑑。而使婁東派傲然屹立在當時畫壇的卻是王時敏的孫子王原祁，他雖是「四王」中最年輕的畫家，但對摹古的技法，以及繪畫理論上的成就，是毫不遜色於其他「三王」的。王原祁在滿清的朝廷中，仕至侍郎，官勢是比其他「三王」更騰達。

婁東派是怎樣形成的呢？簡單地說就是因為王時敏、王鑑、王原祁都是江蘇省太倉縣人。這個位於中國江南揚子江下游三角洲的東北邊的太倉縣，屬蘇州地區，位於常滬公路的中段，東鄰上海市的嘉定縣，南接昆山，西連常熟，北瀕長江，從蘇州東來經昆山到太倉縣屬瀏河口入江的婁江，從境內流過，所以這裡又稱婁東。而做為婁東人的王原祁，後來供奉內廷，不論是政治或是藝術上地位，都是聲勢浩大，因而直接或間接向他學習山水畫的人數，越來越多，幾乎獨霸了當時畫壇，因而在中國畫史上，便把他們稱為「婁東派」，而「婁東派」又能與當時王翬所領導的「虞山派」分庭抗禮，難怪當時的方薰在《山靜居畫論》就曾說道：「海內繪事家，不為石谷牢籠，即為麓臺械杻。」深信這絕對是事實的。

身為虞山畫派開山祖的王石谷，對婁東派的淵源，是非常的清楚，因為他原是王時敏和王鑑的學生，所以他的論點是非常正確的，他在《清暉畫跋》說道：

顧（愷之）、陸（探微）、張（僧繇）、吳（道子），遠者遠矣，大小李（思訓、昭道）以降，洪谷（荊浩）、右丞（王維），迷於李（成）、范（寬）、董、

巨，元四家，各標高譽，未聞衍其餘緒，沿其波流，如子久蒼渾，雲林（倪瓚）之澹寂，仲圭（吳鎮）之淵勁，叔明（王蒙）之深秀，雖同趨北苑（董源），而變化懸殊，此所以為百世之宗無弊也。瑯琊、太原兩先生（王鑑、王時敏）源本宋元，媲美前哲，遠邇爭相仿效，而婁東派又開，其旁流諸流，人自為家者，未易指數。

婁東派的藝術面貌是怎樣的呢？婁東派山水畫的特點又在哪裡呢？這真是一個非常有趣的問題。因為婁東派也是與虞山派一樣，死心地臨摹古畫，因而作品飽含古人的優點，如筆墨純熟和技法高超，都是許多的畫家所不及的。這種長處的表現，說明在筆墨技法上，婁東派的三王是下過千錘百鍊的功夫，所以不論在經營位置或其他方面的章法，規規矩矩，不敢越雷池半步，造成守舊的成分是比創新的成分多得多了！然而，他們這種作風深受清朝歷代皇帝的讚賞和器重，因此造成了一股勢不可擋的藝術力量，所以從康熙以來的中國畫壇，婁東派也與虞山派一樣，受到朝野畫家的歡迎，因而左右了清代畫壇的動向，將近兩百多年！

現在就簡略地介紹婁東畫派的先驅畫家王時敏和王鑑，以及王原祁的生平和藝術風格吧！

王時敏（1592至1680年），字遜之，號煙客，又號西廬老人，太倉人，是王原祁的祖父。而王時敏的祖父王錫爵是明朝萬曆年間的相國，家裡藏有不少歷代名畫，使得王時敏在少年時期學畫之時，他只要隨手拈來便有宋、元名畫可以臨摹。他二十四歲的時候，便因「恩蔭」太常寺奉常，因而也有人稱他是王奉常。他還奉命到山東、河南、湖廣、江西、福建一帶去封立，以及巡視藩

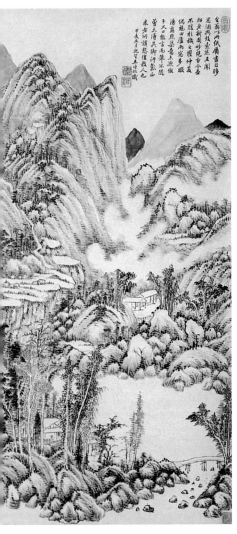

清　王時敏　為至翁作山水　軸
上海博物館藏

[右頁]
清　王時敏　山水
123.6×49.5cm　紙本設色

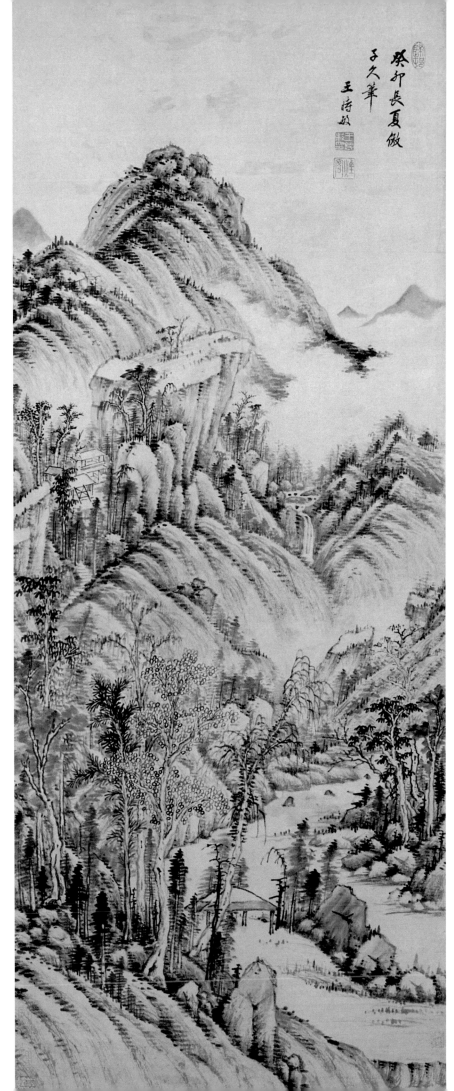

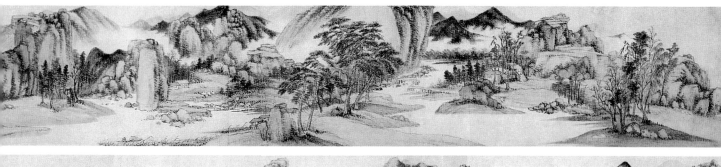

王，他因而也藉此機會遊歷大川名山，並觀賞各地藏家的收藏。這些事實，都是他後來在山水畫藝術上取得成就的重要因素。

崇禎五年（1632年），他因病辭官回鄉。明亡之後，他不願做清朝的官，而以遺民的身分，隱居在他的西田別墅，專心繪畫和立志培養年輕一代的畫家。如王翬、吳歷、惲南田，還有他的第三個兒子王撰，和孫兒王原祁等，都是他的得意門生。所以，他們在藝術上的成就，與他的教導有著重大的關係。

王時敏的畫是學宋、元諸家的，但他對黃公望山水畫，更是刻意追摹。他早年的山水，淡雅精細，工整清秀。後來他又學董其昌，得其筆墨精髓，然而在意境和神態方面，就難有創新可言了！話雖是如此說，但是，看他所留下來的山水軸和冊頁等，還是不得不讚賞他繼承傳統，融合前人的技法和特點，故能成一家。

王鑑（1598至1677年），字圓照，號湘碧，自稱染香庵主。太倉人。是王世貞的曾孫。

王鑑與王時敏的風格雖然是一致的，但是王鑑不專拘泥在黃子久一家的掌心裡，他也臨摹其他名家，並深入研究，因而吸取了董、巨等各家的筆法，運筆沉著，用墨濃潤，筆鋒較為靠實，尤其是他的臨古作品，更見他功力的深厚。而他的青綠山水，設色妍麗，更有獨到之處。只可惜在意境和題材上，他較無創新可言。

王原祁（1642至1715年），字茂京，號麓臺，是王時敏的孫子。他從小就努力讀書，詩詞能過目不忘。十歲的時候，已會畫小幅山水。祖父王時敏見他的畫，大為驚奇地說：「此子業，必出我之右。」

他二十歲的時候開始向祖父學畫，進步神速，王鑑見他的畫，同樣驚訝他的才華。

王原祁二十八歲那年中舉人，次年又中進士，從此官運亨通，一帆風順，被

清　王時敏
仿大癡山水圖卷
28.4×473.8cm
紙本設色　1656年作

清　王鑑
仿巨然山水圖卷
28.5×129.5cm　紙本水墨

[右圖]
清　王鑑
仿江貫道筆意圖
98.1×46cm　紙本水墨

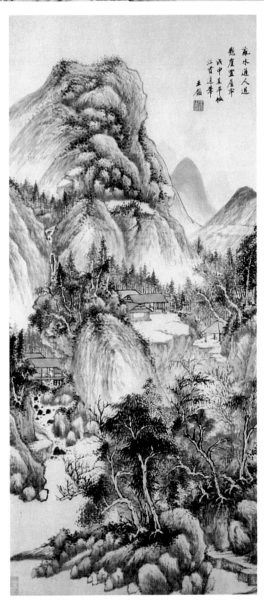

調任至北京，歷任講侍學士，太子府詹事，最後官至戶部左侍郎，因之，被稱爲王司農。

在繪畫方面，王原祁的山水畫，深得到康熙皇帝玄燁的讚賞，還寫「畫圖留與人看」來表揚他的藝術成就。王原祁爲了紀念「皇恩浩蕩」，就把這六個字刻成一方印章。他五十九歲的時候，奉命鑒定內府收藏名人書畫作品的眞僞。五年後，又奉命與孫岳頒、宋駿業、吳璟、王銓等負責編輯中國第一部宏博繁富的書畫史論資料匯編《佩文齋書畫譜》，由他擔任總編輯，花了三年時間，才將一千八百四十四種文獻古籍中所得資料，編成一部大書。他眞是爲中國書畫史的編輯工作，做出了巨大貢獻。七十歲之時，他奉命主持繪製〈萬壽盛典圖〉爲康熙玄燁祝壽。七十四歲之時，病死於北京官舍。

做爲奠定婁東畫派在中國畫史上崇高地位的王原祁，他在山水畫藝術的成就，是在王時敏和王鑑之上。其實，王原祁和其他二王一樣，以畢生的精力，不厭其煩地臨摹了唐宋元以來的山水畫大家的作品，務求逼似。但是，由於他天資過人，雖專心學過黃公望淺絳山水的一路畫法，卻由於他善於用乾筆皴擦，用墨色層層交疊變化，在和諧的墨色之中，顯出豐富的質感，這是他與其

他二王所不同之處。另一方面，他向來批評王石谷的畫太過於甜熟，所以他的作品，終於能做到「熟而不甜，生而不澀，淡而彌厚，實而彌清」的境界，此也是他的特點之一。

談到王原祁的筆墨功夫，從他遺留下來的作品，是容易覺得甚爲融合，而且骨肉俱全。顯然，他作畫之時是先筆後

183

墨，再暈染多次，由淡轉濃之後，再用焦墨破之。這種由濕而乾，由疏而密，渾然成一氣的筆墨技法，實是發展了黃公望和董其昌的畫法，其中也融化了倪雲林的含蓄生拙的筆墨。尤其是他晚年之作，取得吳鎮那磅礡氣勢的筆墨技巧，使得他的山水畫筆墨，更是渾重。所以「婁東派」從出現王原祁之後，其影響力更是壯大無比。

至於王原祁平日所畫的山水，實只是供皇帝欣賞，至於應酬之作，多數是由其弟子代筆，他只是親筆題記而已。所以，至今他遺留下來的王原祁作品，是真偽共存的，而偽作的數量，想必是比真品要多上幾倍的。

王原祁也是精通畫理，所以他亦留下了兩種論畫著作，便是《雨後漫筆》和《麓臺題畫稿》。前者可以說是他作畫的經驗總結，後者是他對自己作品的題識和跋語。從這兩本著作，可以幫助我們了解他的藝術思想。

婁東派的畫家是非常之多的。主要的畫家便有黃鼎、唐岱、華鯤、吳振武、王昱、方士庶、張宗蒼、董邦達、錢維城、王宸、王學浩等。其中是以黃鼎、唐岱、方士庶、董邦達、王宸較為著名。但能改變王原祁面目的婁東派畫家，卻是兼法宋、元而筆墨工穩的唐岱。我曾在劉均量老師的虛白齋中見他所藏的唐岱〈青山不老〉的手卷，正是構圖精密，筆墨瀟灑，不愧是婁東派的高手。至於黃鼎的山水畫，多用乾筆皴擦，淡墨渲染，有蒼鬱之感。錢維城的畫，亦受到松江派的影響，頗有清秀之風。當然，兩三百年以來，學婁東派者何止萬計，但是多數是學其皮毛，難成氣候。

平心而論，我們是不能否定婁東派對中國繪畫藝術的貢獻，而我們也不能否定虞山派在畫史上的地位。因為他們的山水畫藝術，可以說是集歷代名家的精華而成大器。尤其是他們對運用乾筆枯

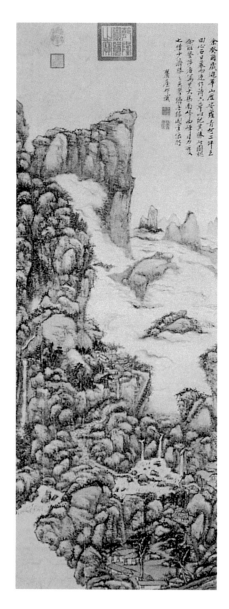

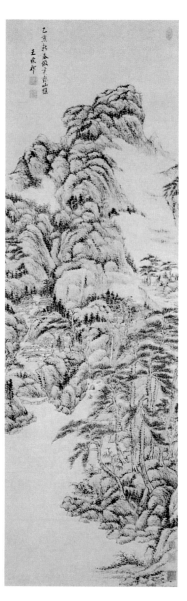

墨的方法，實已把倪雲林和黃公望的乾筆枯墨技巧發展到頂峰。所以在清初的畫壇，更是為之風靡，而且大家還認為濕筆是俗工呢！遺憾的是婁東派後來的徒子徒孫，除了乾隆年間的方薰、張宗蒼、錢維城尚有遺風之外，其他的只懂得因襲相承，氣斷神倦，真是流弊百出，難見有清雅之作了！

在這裡，我需要特別強調的一點，不論大家是否喜歡婁東派的山水畫，但是，他們實是將中國宋、元山水畫的表現技法，達到了一定程度的總結和發揮，這便是他們最大的優點和特長。

清　王原祁
仿王蒙山水圖
131×42.5cm　紙本設色
1695年　虛白齋藏

[上左圖]
清　王原祁
華山秋色　軸

184

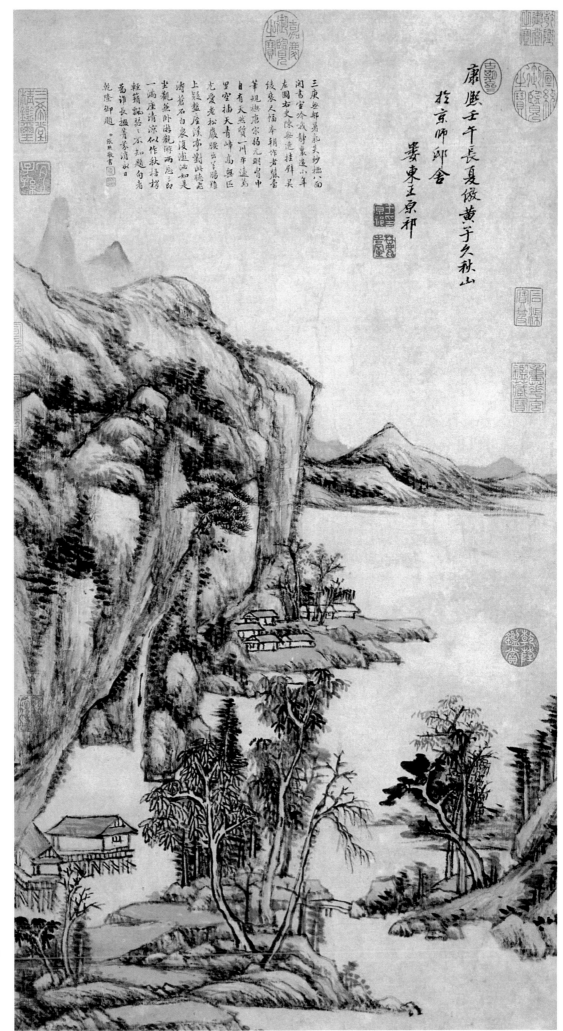

康熙壬午長夏倣黃子久秋山
於京師邸舍
婁東王原祁

三康熙御製戲天外機八面
潤書室吟戲靜裏逸小年
左圖右史陳無遠挂群吳
綾泉人幅本朝作者雜查
筆規撫唐宗豹的元明骨中
自有天然貿一川年遠為
里空插天青峰高無匹
尤愛老松腰出芒腸難
上疑整座溪亭對此德危
清蒼石白泉涘迤泗如是
光觀無臥將寵兩應三的
一滿座清凉似作秋桂榜
輕蒻飄琴ᵉ不知題句者
為誰長坂青茅消永日
乾隆御題

清 王原祁 秋山圖
74.3 × 41.2cm
紙本著色

清代的「揚州畫派」是以大家所熟悉的「揚州八怪」為主要的代表畫家。

「揚州畫派」是怎樣形成的？他們的風格又有什麼優點呢？其實，揚州畫派的畫家，不一定都是揚州人，只不過是他們長期居住在揚州，並在那兒發展了他們的藝術事業，所以後人便把他們稱為「揚州畫派」。更令我們驚奇的是「揚州畫派」的風格並不一致，他們各自發揮己長並互相影響。如黃慎是來自福建；華喦和金農都是來自杭州；閔貞來自漢口；李鱓、鄭燮是蘇北興化人；李方膺是南通人；高鳳翰是山東人。基本上來說這些來到經濟發達的揚州畫家都是讀書人，有的是做過職位不高的官吏，因受不了上司的官僚作風，大膽地向上司爭執而受到罷官的處分；有的是覺得自己能靠著畫藝過活，是不願為五斗米而折腰的優秀布衣畫家。當他們相聚在揚州，英雄惜英雄地相互交遊，並且經常飲酒吟詩作畫，自由自在地吐露各人的心聲，因而促成了他們注重發揮個人之長，並且一心一意地想如何去突破前人的藩籬，創造自家面目。

「揚州八怪」是怪在何處呢？根據揚州一般人的說法，所謂「八怪」就是他們行為奇奇怪怪，但人數是與「八」的數字關係不大。所以「揚州八怪」是八人也可以，九人也可以，就算是十五個畫家，也未嘗不可。當代美術評論家卞孝萱根據近代各家之說，列「揚州八怪」姓名表如下：

以上這十五位畫家，他們多數專長於畫花鳥，梅、蘭、竹、菊更佳。他們之中，也有的是長於人物畫或是山水畫的。不過，對於花卉，他們每個人都畫得很好，並各創自己的風格。

「揚州畫派」的活動應該說是從康熙開始的，其全盛時期便是在乾隆年間。但是，當時全國的畫壇的情況，山水畫方面，是以「婁東畫派」、「虞山畫派」的勢力最大，他們的主要勢力在北京和蘇州；花鳥畫方面是以「常州畫派」勢力最大，但也不以揚州為主要陣地。而富有創造精神的明末遺民的「新安畫派」的畫家，卻經常來到揚州，像漸江就曾在揚州活動，查士標後來還定居於此。至於名震海內外的「搜盡奇峰打草稿」的石濤，後半生幾乎是居住在揚州。有了這些敢向傳統流派挑戰的畫家聚集於揚州，使得揚州畫壇更是多姿多彩，並且各畫家自由競爭，好不熱鬧。

由於做為職業畫家的「八怪」對「四王」流派的公式化的正統藝術不感興趣，而各自走向創新的「在野」道路，所以在當時的所謂正統畫評家和畫家，都不願意與他們為伍。因此，我們也就沒有辦法在乾隆、嘉慶、道光三朝的文獻中看到「揚州八怪」或是「揚州畫派」的名稱和記載了。甚至連最喜歡記載故鄉軼聞的阮元（1764 至 1849 年）的著作中，也隻字未提他們。一直到清朝末年，汪鋆在他的《揚州畫苑錄》中才帶著貶意地提到「揚州八怪」。後來凌霞才在他的《天隱堂集》寫了〈揚州八怪

清　金農　隸書　軸
上海博物館藏

六種說法	「八怪」姓名	備考
汪鋆說	李鱓、李勉等	《揚州畫苑錄》
凌霞說	鄭燮、金農、高鳳翰、李鱓、李方膺、黃慎、邊壽民、楊法	《天隱堂集》
葛嗣浵說	金農、鄭燮、華喦	《愛日吟廬書畫補錄》
李玉棻說	羅聘、李方膺、李鱓、金農、黃慎、鄭燮、高翔、汪士慎	《甌鉢羅室書畫過目考》
黃賓虹說	李方膺、汪士慎、高翔、邊壽民、鄭燮、李鱓、陳撰、羅聘	《古畫微》
陳衡恪說	金農、羅聘、鄭燮、閔貞、李方膺、汪士慎、黃慎、李鱓	《中國繪畫史》

尚光開了
銀塘情
新涼早碧
翹蜓蜓多
少大泉脸
通曾那人
風里纖手
同遠手剝
蓮遠記

清　金農　觀荷圖
142×161cm　紙本著色

〈歌〉的讚辭，「八怪」才略爲人知。在這裏，我們不得不稱讚凌霞的慧眼，因爲自從他開始歌頌「揚州八怪」之後，許多畫學書籍，才漸漸地提到「揚州八怪」的名字，並且改變以前的看法，讚多於貶了！

在未正式談到「揚州八怪」的藝術風格和革新精神之前，是有必要向大家先談談揚州的歷史背景，這也有助於了解「八怪」是在那一種社會背景中成長的。

揚州是中國一個歷史悠久的古城，很早以來就出現了多次的繁榮現象，成爲經濟富裕的城市。揚州就在這豐富的物質基礎上，創造和發展了多姿多彩的揚州文化。因此，揚州的園林、住宅、繪畫也都有其獨特的風格，傲然地長存在神州大地上。

隋唐時代的揚州，是一個極爲富庶的地方。這是因爲好尋芳作樂的隋煬帝，愛上江南景色，開鑿了運河，使得揚州成爲南北交通的中心，爲以後的經濟繁榮和文化交流提供了良好條件。因此，揚州成爲江南魚、農工業、鹽、鐵等的主要的集散地之一，揚州也就因此越來越繁華，庭園、住宅到處皆是。所以杜牧有詩「誰知竹西路，歌吹是揚州」、「腰纏十萬貫，騎鶴上揚州」，這都是在歌詠繁華富庶的揚州，然而，宋朝之時，兵力衰弱，屢遭遼金的侵略，無暇發展經濟，所以宋金時期，運河也阻塞了。元初的漕運不得不改換海道，揚州的經濟就遠不如前了！

明代初葉，朱元璋安定了局勢之後，整修運河，揚州又很快地成爲兩淮區域生產鹽的集散地，到了明朝中葉，揚州才恢復舊日的面貌，並且創造獨特的園林建築藝術，爲中國的古建築作出了貢獻。令人感歎的是明末清軍南下，揚州慘遭洗劫，建築物受到大規模破壞，大地顯得一片荒涼。幸虧當形勢安定下來的時候，人口又迅速增加。許多擁有船隊的鹽商，又集中地住在揚州了！乾隆皇帝弘曆的六次下江南，每次必在揚州停留，也大大刺激了揚州各方面的發展。當時，清廷在揚州設有「兩淮鹽運使」，這更促使財大勢大的鹽商雲集於此。從此官商合作，大興土木，建築園林，暇時演奏戲曲，收藏書畫古玩，舉行詩文宴集，使這個文化古城的揚州更顯得風光。

財力雄厚的鹽商與地位權力高超的大官們，向來都愛好附庸風雅的。這也就是當時全國各地的文人畫家來到揚州謀生的原因之一。我們根據李斗的《揚州畫舫錄》記載，從清初到乾隆的後期，揚州本地和外地來的畫家共有一百多人聚集在揚州。他們爭奇鬥勝，各盡所能，使揚州畫壇盛極一時。而高官富商，更樂於邀請畫家爲賓客，以增風雅。如曾兩度任兩淮鹽運使的盧見曾

清 金農 獨馬圖
120.5×57.5cm 紙本水墨

[左圖]
清 金農
菩提古佛圖（部分）
紙本著色

（號雅雨山人，1690至1768年，能詩）發起了《虹橋修禊》，邀請了揚州名流參加盛會，而畫家鄭板橋、金冬心、高鳳翰等都是座上賓客。一些能文的巨商豪富也開設詩文酒宴之會，稱之為「壇坫」，招待了騷人墨客和畫家到他們所建的園林中小住。如鄭板橋就曾住在大鹽商汪廷章的文園，並與江賓谷、禹九兄弟談論文藝。金冬心亦是另一位大鹽商徐贊候的常客，經常出入徐家。這說明了「揚州畫派」的形成和發展，與揚州當時的經濟條件是脫不了關係的。

另一方面，揚州的園林，對揚州畫派的影響也不小。揚州有過「東南園林甲天下，揚州園林甲東南」的美譽。當時比較著名園林有「賀氏東園」、「冶春園」、「梅莊」、「馬氏玲瓏山館」……等。揚州畫派的「八怪」，多數為這些園林題過字、畫過屏、寫過對聯等。揚州園林的假山是怪石林立，造形精美，給「揚州八怪」畫石以啟發。「八怪」都精於畫梅，這與揚州的園林多種植梅花有關的。除了梅，揚州園林也栽竹養蘭，這也直接影響了「八怪」的取材。

揚州除了園林之外，更有風雅的茶社，這亦是詩人畫家談心的地方。當時著名茶社有「梅軒」、「小方壺」、「綠天居」、「豐樂閣」等。據說閔貞的〈打棗圖〉和李鱓的〈魚跳龍門〉便是描寫茶社周圍的環境。

現在，讓筆者把「揚州八怪」，簡略地分為「花卉」、「人物」、「山水」的畫家，並介紹他們的簡歷。

（一）花卉

中國畫的花卉，大多數是強調梅蘭竹菊，並稱之為「四君子」。八怪都善於畫梅，其中最出色的是金農（1687至

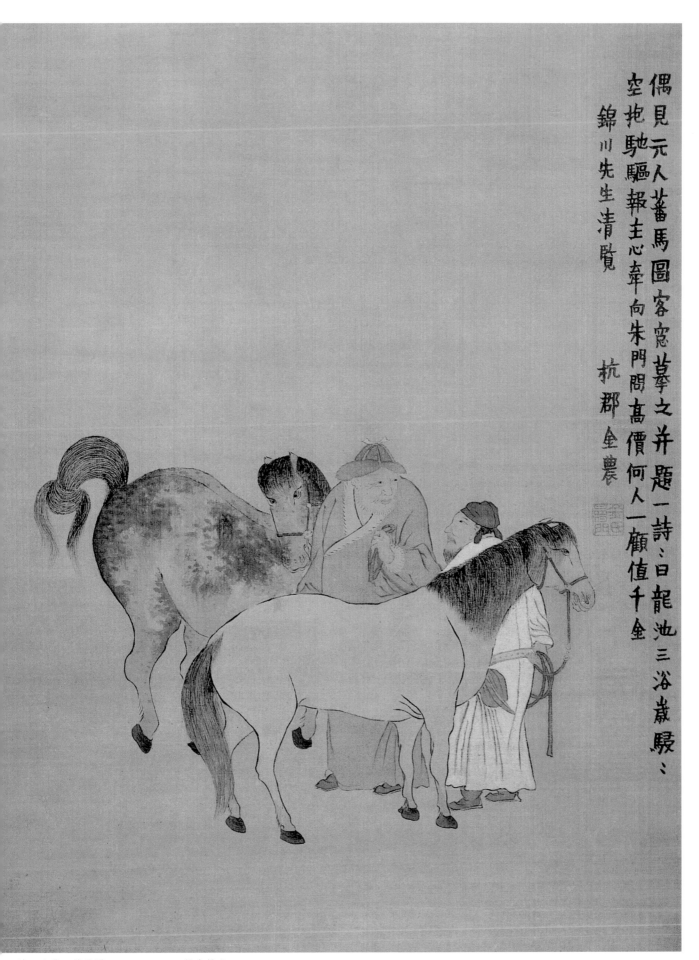

偶見元人蕃馬圖客窗草率之并題一詩、曰龍池三浴歲暖、
空抱馳驅報主心牽向朱門問高價何人一顧值千金

錦川先生清覽

杭郡金農

清　金農　蕃馬圖　70×55cm　絹本設色

1764年），浙江仁龢（今杭州）人，久居揚州。字壽門、司農、吉金，號冬心先生，稽留山民、曲江外史、昔耶居士等。一生未曾做過官，五十歲才開始學畫，起初畫竹和鞍馬、佛像，以後多畫墨梅。他說自己畫的是「畫江路野梅」，其實他畫梅的花蕊繁密，寒葩待放，枝幹橫斜，氣韻靜逸。他的長處是吸取漢代畫像磚刻有益的成分，因此作品富有金石氣，風格古樸。有時候畫的雖是梅枝欹斜或零亂，但那疏疏落落的花朵，別有風味。他的另一個特點，是長於題詠，詩又皆寄意，真是令人沉思。他的書法，更是獨創一格，隸書古樸；楷書如竹，號稱「漆書」。

　　汪士慎（1686至1759年），字近人，號巢林，溪東外史，晚春老人等，安徽休寧人，寓居揚州，是一位「愛梅兼愛茶」的畫家，所以是「啜茶日日寫梅花」。他善花卉，更長於畫梅。他的長處是隨意點筆成梅，枝幹有的繁密，有的疏離，皆是清妙多姿，有風雪山林之趣。他五十四歲左眼失明，仍能畫梅，刻「左盲生」、「尚留一眼看梅花」兩印以自嘲，後來雙眼失明，仍能揮寫狂草大字，這便是他所說的「心觀」，是

「盲於目，不盲於心」。他也寫得一首好詩，著有詩集《巢林詩集》。

　　高翔（1688至1753年），字鳳岡，號西唐，又號犀堂，揚州人，終生布衣。他的畫初學漸江，後又吸取石濤的姿縱筆意。他不但山水畫得好，還能畫肖像，花卉更佳。他所畫的園林小景，從寫生中來，十分清秀。至於紅梅，他畫的是多數疏枝瘦朵，清脆雅潔，意趣簡淡，全以韻勝。由於他過於崇拜石濤，故在石濤西歸之後，他每年清明時節都到石濤墓前致祭一番，至死不變。這也是被時稱的「怪」事也！

　　李方膺（1695至1755年），字晴仲，號晴江，又號柳園、秋池，白衣山人等。江蘇南通人。曾做過知縣，卻得罪於上司，又傲岸不羈，曾被判入獄，後來獲釋復職，依舊生性不改，最終官還是丟了！

　　他善於畫梅蘭竹菊，但畫梅最精。這

清　羅聘　鬼趣圖卷
26.7 × 257.2cm
紙本水墨設色　1797年

清　汪士慎
花卉圖冊之一、二
紙本水墨
南京博物院藏

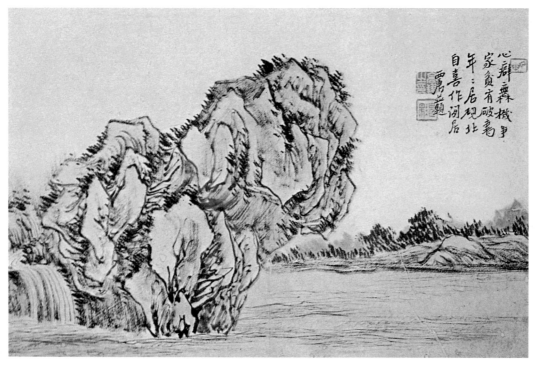

清　高翔　山水冊之一
紙本水墨

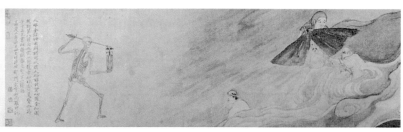

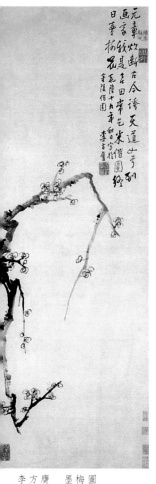

李方膺　墨梅圖
22×43.5cm　紙本水墨
1754 年

是因為他一生最愛梅花；盛開梅花他要看，未開或凋謝的梅花他也仔細地欣賞。他曾寫詩讚梅，詩云：「觸目橫斜千萬朵，賞心只有兩三枝。」這可見得他對畫梅的要求是多麼地高。袁枚非常欣賞他畫的梅花，曾寫詩讚他畫梅是「山人畫一枝，春風不如兩手速，萬樹不如一紙奇。風殘花落春已去，山人腕力猶淋漓。」看此詩，可知道他的風格是多麼地令人神往。他的書法與詩都是上乘的，後人輯有《梅花樓詩草》，僅二十六首，多數是題梅之詩。

羅聘（1733 至 1799 年），字遯夫，號兩峰，又號金牛山人、衣雲道人。原籍安徽歙縣人，後遷居揚州。是金農的入室弟子，終生布衣，生平好遊歷，不落俗套。他既能畫人物、佛像，也能畫山水，亦善畫花卉。尤其是梅花，風格自創，由於妻方婉儀、子允紹、允鑽皆善畫梅，故有「羅家梅派」之稱。

李鱓（1686 至 1762 年），字宗揚，號復堂，別號懊道人，江蘇興化人。康熙五十年中舉人，卻以繪畫召為內廷供奉，因不願受「正統派」畫風束縛而被排擠出來。後來任山東滕縣知縣，由於得罪上司而丟官。他的老友鄭板橋說他「兩革功名一貶官，蕭蕭華髮才中寒」，他無官一身輕之後，便到揚州居住，以賣畫為生。

他學畫於蔣廷錫，又是高其佩的弟子，從其傳統淵源來說，是由工筆轉向粗筆。他的寫意花卉，是將詩書畫結為一體，風格自由奔放，是典型文人畫。他好用色彩作畫，更能色墨合一地發揮其功能，這等於是繼承了明代孫隆和清初惲南田用彩色作寫意花卉傳統，又發揮了徐渭、八大山人和高其佩奔放的水墨寫意的特色。故其設色清雅，水墨交融成趣。在題材方面，他對各種花卉，無所不能，又能寫詩，多題於畫上，又好長文題跋，字跡參差錯落，畫面十分豐富。他是大寫意花鳥畫的先驅，其作品對吳讓之和吳昌碩的影響甚大。

鄭燮（1693 年 1765 年），字克柔，號板橋，江蘇興化人。雍正舉人，乾隆元年中進士。任山東範縣、濰縣知縣，因當地鬧飢荒，為民請命賑濟救災，得罪地方大官而被停職。由於他為官清廉，丟官之時是「囊橐蕭蕭兩神寒」，只好再回到做官之前賣畫為生的揚州，從此真的是以賣畫為生了。

可能是「揚州八怪」之中已有五位是畫梅聖手，鄭燮只好選畫竹和蘭來作他的代表「畫」。他畫蘭竹五十餘年，成就最為突出。他畫的竹，體貌疏朗，風格勁峭；在清勁秀逸之中，更有蕭爽之趣。他也寫得一手好詩，所以往往是藉一幅紙來紓其沉悶之氣。他的書法更獨創一格，雜用篆、隸、行、楷，自稱「六分半」，有人卻說是「亂石鋪街

體」，更有人看了不舒服，說是「旁門左道」。事實，他處理得能夠統一，變得自然而奇又勁，壯美極了！

鄭板橋一生畫竹最多，次則蘭花與石，偶爾也畫松與菊，但都能獨創一格，是清代較有代表性的文人畫家。

（二）山水畫

「揚州八怪」善於就地取材。他們既是生活在到處是別墅園林和名勝古蹟的揚州，當然也會把它當畫稿，寫出令人入勝的山水畫。高鳳翰（1683至1749年），字西園，號南阜，又號南村，山東膠州人。曾任歙縣縣丞，又任績溪知縣。當他任職於泰州巡鹽分司時，因被誣入獄，於受審中於公堂之上慷慨陳辭，自鳴其冤，但結果還是遭受迫害，造成右臂殘廢。但他不因此而心灰意冷，從此便以左手作畫寫字，自稱「丁巳殘人」。他工詩書畫印，花鳥、山水俱佳，但山水畫是最出色的。早年畫偏工細，晚年多作寫意，所畫山水，雖來自造化，卻能自出新意。他山水用筆放縱恣肆，蒼勁老辣，一生畫了不少紀遊畫冊，構圖新穎，景色怡人。

高鳳翰與金農、鄭燮、高翔、李方膺、邊壽民等互相投契，是藝壇知己。鄭燮《詩鈔·高鳳翰》說「西園左筆壽門書，海內朋交索響余；短札長箋都去盡，老夫贋作亦無餘。」這足見他的藝術在當時極負盛名。

邊壽民（1684至1752年），初名維祺，字頤公，又字漸僧，號葦間居士，江蘇山陽（今淮安）人，是一個秀才。他山水畫極有神韻，尤其是在山水之中加上蘆雁，更能傳真。他每年秋天結屋荒洲，從窗口靜觀蘆雁的飛潛動靜和食宿游泳的動態，故此他畫蘆葦叢中的雁兒，無不入神。鄭燮讚許其畫道：「畫雁分明見雁鳴，縑緗颯颯荻蘆聲；筆頭無限秋風冷，盡是關山離別情。」

邊壽民的著名畫論是「畫不可拾前

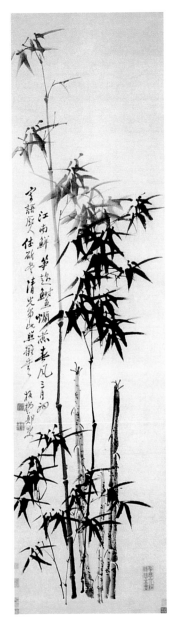
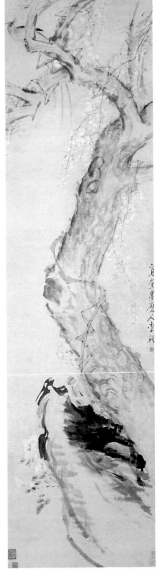

人，而要得前人意。」著有《葦間書屋詞稿》、《葦間老人題畫集》一卷。

高翔，我在前面已經介紹他老年之時是畫梅聖手，但他年輕時拿手好戲卻是山水畫，更是聲名遠播。今觀南京博物館所藏的〈山水畫冊〉，筆墨蒼勁整潔，富有透逸之氣。有的山水畫更是危崗險徑，獨樹幽篁，透露出文人的孤高自賞的品格。

（三）人物畫

「揚州畫派」的成就與對中國畫壇的貢獻，絕對不止於梅蘭竹菊的花卉和蒼勁雅潔的山水畫。如黃慎、華嵒、羅聘、閔貞等的人物畫，都是有超俗的風

清 李鱓 垂藤綬帶圖
176×45.5cm 紙本設色
虛白齋藏

[上左圖]
清 鄭板橋 墨竹圖
128×48.5cm 紙本水墨

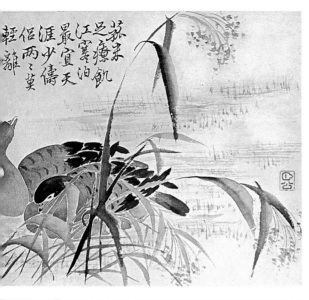

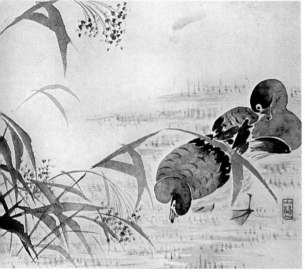

清　邊壽民　雜畫冊之一、二　紙本水墨

[右圖]
清　高鳳翰　雪景山水圖　142.2×56.6cm　絹本著色

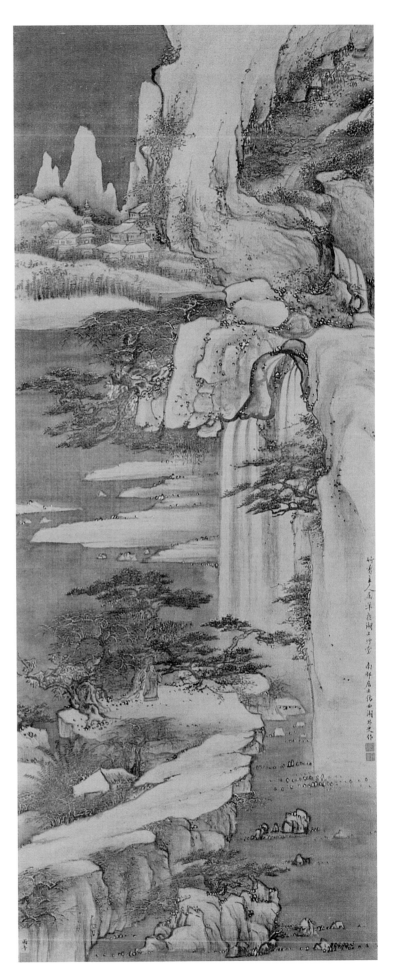

清　高鳳翰　三絕冊
各 23.7 × 30.3cm
紙本水墨設色

[左圖]
清　高鳳翰　三絕冊
（局部）

格，並影響了晚清的人物畫，如任渭長、任伯年、王一亭都深受黃慎和華嵒的影響。

黃慎（1687 至 1768 年），字恭懋，號癭瓢，福建寧化人，一生布衣，寓居於揚州，做個職業畫家，以賣畫爲生。他早年師法工筆畫家上官周，並從唐代書法家懷素眞蹟中得到感化，中年以後，用狂草入畫，變成粗筆揮寫。他因早年家貧，他寄居蕭寺，故所畫人物，多取自歷史神話故事和佛祖仙人等。另一方面，他也取材於民間生活，有時畫流浪乞丐、縴夫、漁民等。他對人物的衣紋線條，兔起鵲落，變化多端，往往寥寥數筆，以簡馭繁，就能使畫中人形神兼備。這是因爲他的線條來自狂草，故有古篆意味，更富有輕重疏密的變化。邵松年在《古緣萃錄》中說他是「用筆奇峭」。鄭燮更有詩題他的畫，說道：「愛看古廟破苔痕，慣寫荒崖亂樹根，畫到情神飄沒處，更無眞相有眞魂」。他畫人物，雖不俊秀飄逸，卻有其不加雕琢的曲線美！

華嵒（1682 至 1762 年），字秋岳，號

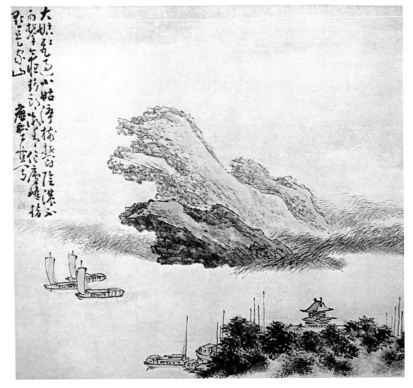

清　黃慎
大姑山小姑山灣圖　軸
蘇州市博物館藏

新羅山人。福建上杭縣白沙村人。早年失學，曾在紙廠做工。他並不因此而氣餒，因愛繪畫，常拿著樹枝在地面或絹面上練習。青年時離鄉到景德鎮的瓷器坊作畫匠，後到江蘇，定居揚州，以賣畫爲生，他的人物畫深受陳洪綬的影響，並吸收石濤與惲南田的長處，又重

194

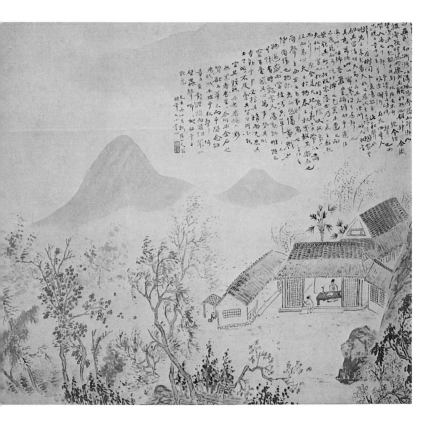

清 華喦 秋聲的禮讚
94.3×113.7cm 紙本墨彩

清 李葂 墨荷圖 軸
揚州市博物館藏

寫生，故所畫的人物山水畫，構圖特出，形象生動有神，如〈鍾馗嫁妹圖軸〉，便是他的代表作。〈寒駝殘雪圖〉的人物山水畫，一勾明月，大膽地用墨畫成，和一般畫月的留空白或微染淺黃者，大不相同，由此可見其風格。

華喦不但精於人物山水畫，花鳥畫更為突出，這是因其格調清新，設色清麗，對清中葉以後的花鳥畫，大有影響。

閔貞（1730至卒年不明），字正齋，江西人，居漢口，後來流寓揚州。他早年雙親俱亡，因追寫雙親遺像，奮發學畫，人稱「閔孝子」，擅長寫意人物畫，他除了受吳偉的影響，更吸收黃慎的技法特色，而創出了自己的面貌。他的〈太白醉酒圖〉，筆墨一揮，瀟灑自如，表現了太白的醉態，體現了對象質感，是佳作。

羅聘，雖是「羅家梅派」的家長。但是，他的人物畫的成就是遠勝其花鳥畫的。他以誇張的手法，寥寥數筆，便表現出「鬼」的各種神態，其實看他的〈鬼趣圖〉是藉「鬼」來諷刺時人的！

至於少為人所提的李葂（生卒年未詳），字嘯村，安徽懷寧人，寓居揚州賀園，他與李鱓感情甚篤，時稱「二李」。在乾隆十六年（1751年）皇帝南巡時，他召試有賜，然而晚年落魄，寄食瓜州。據說吳敬梓所著《儒林外史》中所描寫的一位風流雅謔的窮秀才，是以他為模特兒的。他工詩畫、山水、翎毛、花卉等，曾為兩淮暨運使盧雅雨畫〈虹橋攬勝圖〉而名噪一時。他的畫遺留下來的甚少，但看蘇州博物館所藏的〈墨荷圖軸〉，簡簡數筆，含有奇意。這正符合他的閒章「用我法」的自立門戶的原則。另一位楊法（生卒年未詳），江蘇南京人，寓居揚州，作品流傳甚少，他的花卉，有清逸之感。還有陳撰（生卒年未詳），號玉几，是文學家毛奇齡（1623至1716年）的弟子。鄞（今浙江寧波）人，住錢塘，以書畫遊江淮之間，卻流寓於揚州。他為人品性孤潔，不與高官貴人來往，卻是常與汪士慎、高翔等人在揚州賦詩作畫。他重視寫生，所作花卉墨暈佳，有他自己的面貌。

我把「揚州八怪」分為三大類並不一定合理的。因為他們之中，幾乎都是「全能選手」。例如華喦、羅聘、金農、高翔等，都是花鳥、山水、人物畫的多面手，所以我的規畫，實只是憑個人的喜愛而已。望讀者諸君能接受我的拋磚。然而，他們在藝術上有一個最重要的共同點，就是不受當權的畫派所指揮，努力創造與眾不同的藝術特點。雖然，他們是繼承了文人畫的藝術傳統，卻著重學習徐青藤、八大山人、石濤、漸江等的創新精神。

「八怪」還有一個共同的遭遇，他們之中有不少布衣，有的中了舉人、進士，卻在官場失意而一齊流落到揚州。我認為他們的內心必有「懷才不遇」之感，所以，當沈悶和不平之氣堆積成山的時候，他們便會藉酒來發洩，更展紙

揮毫，大膽地抒發自己的感情，甚至把題句在繪畫上的作用更加發揮，以表露出他們的憤世妒俗的態度。在題材和內容方面，他們更愛借題發揮，如畫「四君子」比擬自己，所以畫「梅」之時是表現「傲骨精神」，畫「蘭」來表高潔，畫石要求畫出「堅貞」，畫「鬼」是抨擊社會的惡勢力等。而我們更可以從「八怪」的繪畫創作中，看出他們是以「在野」畫家身分，極力追求文人畫所要求的「詩、書、畫、印」等的創新。所以，可以說「揚州畫派」的畫筆有共性，也有個性的，故此他們才能在藝術風格上，構成了完美的整體。另一方面，他們發覺寫意畫比工筆畫更有利於抒情，所以他們放棄工筆畫，從事寫意畫，以達到抒情的目的。

我最欣賞「揚州畫派」的地方，就是他們在學習古人的態度上，臨摹而不死守古法。他們敢於向傳統挑戰，突破程式，抒發個性，而自立園亭。所謂「揚州八怪」是傾向一致的，但是他們絕不在同一個畫派內互相模仿，而是互相切磋，互相觀摩，卻又不互相追隨。故此，「揚州畫派」與別的畫派最不同的地方，就是他們「畫非一體」。例如汪士慎、金農、高翔等所畫的梅，都是各有風味的。華嵒、黃慎、羅聘等筆下的人物，各有形體，各有神情，並帶有強烈的生活氣息。

不能否認，古今中外，任何畫派都有他們的長處，也有他們的缺點，或是思想上的矛盾。例如「揚州八怪」看不起秀才，自己又是一個秀才。他們覺得做布衣是值得自傲，說「在野」比較自由自在，但又覺得考中進士是很有用的。他們有一些「怪」行動，實也表現出他們沽名釣譽的思想作風。他們也敢於罵人，被罵的對象包括官吏、商人、富豪、地主、和尚，但是他們卻不會去罵皇帝，大概他們的頭腦還是清醒的，因為罵皇帝就忌「犯上」，會殺頭的！有

時候因為買主的定制，他們看在錢的份上，也就畫一些庸俗的應酬畫，而且金農、鄭燮生前就有許多代筆，故此死後贗作更多，要加以鑒定才能辨出真偽。

在繪畫藝術上，由於他們感情豐富，憤懣之情全露於外，所以「八怪」的畫，是比較缺少內在美的。如果從技法的特色看，他們的寫意花卉的特色，是難以超越徐渭和八大山人，而他們的簡筆人物也沒有辦法與五代的貫休和南宋的梁楷相比，山水畫是比明末清初的漸江和石濤差了一些。但是，他們可貴的精神，是能不被「正統畫派」牽著鼻子走，反而是突破「擬古、仿古」的束縛，抒發自己的憤懣之情，這顯然與當時的「正統畫派」推行「恬靜」之情是大不相同的。因此，他們的畫不是「堂堂皇皇」的色彩，卻有痛快淋漓的水墨，所以在寫意畫中的破筆潑墨技巧中，他們的成就是不可漠視的。他們的大膽衝破藩籬的決心，使清朝中葉的畫風，帶來不少的新鮮氣味。而近來研究「揚州畫派」的人越來越多，在談到「清代揚州畫派」的主要代表畫家的問題上，他們認為只以「揚州八怪」為代表的傳統概念是太過狹義了！有的主張把史載的其他十餘位畫家，也納入「揚州畫派」。有的認為「揚州畫派」應是包括下列五大支流：

1.以「八怪」為首文人畫派

2.以「袁江」為首的界畫樓台派

3.以禹之鼎為首的白描寫真派

4.以方士庶為首的山水派

5.以華嵒為首的新羅畫派

其實，「揚州八怪」最集中最活躍於揚州的時期是在西元一七五〇至一七六二年之間，也就是乾隆皇帝前三次南巡和虹橋修禊的這一段時期。但是，從高翔一七五三年的去世開始，李方膺又於一七五五年歸西，汪士慎一七五九年辭世，而從一七六〇年到一七六五年之間，李鱓、金農、鄭燮等先後離開人

清　李鱓　梅竹圖　軸
上海博物館藏

間，黃愼較後也去世，「揚州畫派」的風光，漸漸消失了。雖然李鱓的外甥黎哲（字魯山，興化人）善畫花鳥竹石，又久居揚州，但難超越李鱓的風格；他的入室弟子陳馥（字松亭）和戴禮（字石屏），皆能花卉，得其衣缽，卻無新意。鄭板橋的弟子吳唯（字貫元，興化人），長居揚州，工畫蘭竹，深得其師的精髓；其子吳昌明（字子道），所畫之竹，幾能亂眞，後人便將吳昌明的畫挖去其款，做爲板橋之畫到處叫賣。這也足以說明鄭的弟子和再傳弟子都未曾創出新意。

　總而言之，揚州畫派是清代中葉的中國繪畫史上的新旗幟，是富有創造精神的畫派。對後世的畫壇有著深遠的影響。如清末的「海上畫派」人物畫家任渭長、任伯年、王一亭等，都是受到黃愼、華嵒、閔貞的影響；現代的齊白石、陳師曾、徐悲鴻、潘天壽等，也都曾接受揚州畫派的感染。所以，我們不能夠否認「揚州畫派」對中國近百年畫壇的影響是非常強大的。

24 老蓮畫派

老蓮畫派是明末清初一個重要人物畫派。創始人便是大家所熟悉的陳洪綬。他的影響波及朝鮮和日本,而清初和晚清及現代的人物畫家,更是深受他的影響。陳洪綬的得意門生是嚴湛、陸薪、魏湘、丁崑、王崿等,還有他的克紹家學的兒子陳小蓮、女兒陳道蘊更是把「老蓮畫派」發揚光大。

如清初的王樹穀和羅兩峰都是融化老蓮畫法,另創面貌。清末「任派」師尊的任伯年和任熊、任薰,也都是吸收他的畫法而自成一派。當代有的畫派,亦是遠宗老蓮而加以變化,今已是各立門戶。由此證明陳洪綬的影響是多麼深遠。

陳洪綬(1598至1652年),字章候,號老蓮,別號老遲,浙江諸暨人。他一生的遭遇多數是不幸的,因而使他的思想產生了極大的痛苦和矛盾。但他一心一意為藝術的創新而獻出了寶貴的生命,終於創造了自己面目的藝術風格。故此,筆者就將陳洪綬和他的門人,以及學他的風格的畫家,稱為「老蓮畫派」。

相傳陳洪綬在幼年時候便流露出他不平凡的繪畫才能。他十四歲將自己的畫拿到市上,就有人買了!所以,他是一個早熟的畫家。他踏進社會之後,受到老師劉宗周的愛國思想所影響,很想通過仕途而達到匡國濟世的志願。可是,卻多次應試不第,不得不北上另找出路,崇禎十五年入為國子監生,被應召去臨摹歷代帝王像。但是,他不願成為一個只能臨摹他人作品的畫師,抗命不去當畫院的內廷供奉。後來,他目擊老師劉宗周向皇帝直言進諫而被放逐,祝淵慷慨上書而遭逮捕,感到憤憤不平。然而晚明的朝政越來越腐敗,到處充滿著黑暗,他因此感到萬分的失望。於是,他離開了京城,回到紹興,寄居在

明　陳洪綬
醉吟圖
138.5×50cm
絹本著色
1646年

[右頁圖]
明　陳洪綬
人物圖軸
120×50cm
絹本設色

徐渭的故居「青藤書屋」，以繪畫爲樂。

明朝被滿清滅後，陳洪綬深感亡國之痛，竟然到紹興雲門寺落髮爲僧。但，他並不是入了佛門而忘亡國之恨，故常縱酒狂呼，有時更吞聲哭泣，因此被人稱爲大狂人。順治九年，陳老蓮才五十五歲就棄世西歸了。

陳洪綬是一位多才多藝的畫家，亦是一位情眞意切的詩人，同時也是一位書法家。他的山水、花鳥、人物，無所不精。但以三者而言，他的人物畫成就最高。他的人物造型，深受李公麟的線描影響，並且取法貫休的羅漢畫中的造型。他的工筆雙鉤花鳥畫，得益於宋的宣和體。山水畫是吸取元四家，但取王蒙的筆意最多。但是，由於他並不是一個只懂得臨摹抄襲的人，更不願被古法所困，他是把古人的長處，還有民間的壁畫造型，經過消化之後變成了自己的血液，終於創出了自己的鮮明風格。

陳洪綬與武林派的開山祖藍瑛來往甚密，在山水畫方面，他多少受到藍瑛的影響。我們從陳洪綬的〈寄藍田叔〉詩中的「聞君奇疾近來平，好友慚無餽葯情。」可見他們之間是亦師亦友的關係。但是藍瑛的青綠山水，以及蒼勁筆調，對他的影響甚大。

陳洪綬的畫特別注重線條的運用，並用它來描畫人物的個性。他深入理解各種人物的性格，取捨提煉，故能在簡略的線條中，表現出人物的內心世界。這可從他早年的〈九歌圖〉、〈水滸葉子〉，還有後來的〈西廂記〉、〈鴛鴦塚〉、〈博古葉子〉等的木刻版畫，以及〈屈子行吟圖〉、〈歸去來圖〉等，可見其端倪。

陳洪綬的人物畫的另一個特點，是富於誇張。在藝術形式上，他表現出一種追求怪誕的傾向，亦同時呈現濃厚的裝飾情趣。例如他在設色方面，他也敢於用大青大綠，但卻能在對比的鮮明原色中取得調和的藝術效果，做到沒有火氣，而且是艷而不俗，重而不板。這也

等於擴大了中國傳統繪畫中的含蓄美，同時也豐富了「出其不意」的獨特藝術風格。

為陳洪綬編寫年譜的當代美術史學家黃涌泉在〈陳老蓮及其嫡傳〉一文中，對陳老蓮的藝術成就的評價，眞是開門見山，他說：

「他（陳洪綬）的藝術風格，不拘泥於形式，善用誇張的手法，奇思巧構，變幻合宜，別具有一種情趣，『奇怪近于理，迂拙而生動』，含蓄渾厚，意境高曠。骨法用筆尤見獨到，中年頓拙有力，晚年轉爲清圓細勁。」

陳洪綬在明末清初的畫壇上已經是名震四方，他與北方的另一位人物畫家崔子忠齊名，號稱「南陳北崔」。

陳洪綬所創的「老蓮畫派」的傳人，其中有一位是他的兒子陳字，出生於崇禎七年（1634年），清康熙四十四年（1705年）七十二歲尚健在。他無名，號小蓮，性格與父親一樣，十分高傲，不諧於俗，也能寫詩，書畫都是得到家法的眞傳。他的人物畫稍變其父風格，衣紋摻進了蘭葉描，看他的〈雪景人物〉，就覺得筆墨多少有點板了！

「老蓮畫派」的弟子嚴湛和陸薪，都是當時十分著名的畫家。但是，他們流傳下來的作品甚少。據說嚴湛得老師的器重，風格很像老師，有時候奉命代師設色。至於陸薪，浙江省博物館藏有他的〈醉吟圖〉，功力深厚，筆法與構圖深受其師的影響。根據清朱彝尊的說法，當時有許多陳洪綬的假畫，都是出自他的兩位得意門生之手。朱彝尊說陳洪綬「贗本紛紛，多系其徒嚴水子、陸山子、司馬子兩輩所仿。」這也就是我們今天難看到他們作品流傳下來的一個重大因素吧。

陳洪綬的版畫，更是具有濃厚的民族色彩和風格。他的版畫藝術，正是代表了十七世紀中國古典版畫藝術的特色，並且增添中國版畫的光彩。

明　陳洪綬　籠鵝圖　102.6×45.5cm　絹本設色

[下圖] 明末清初　陳洪綬　博古葉子　版畫

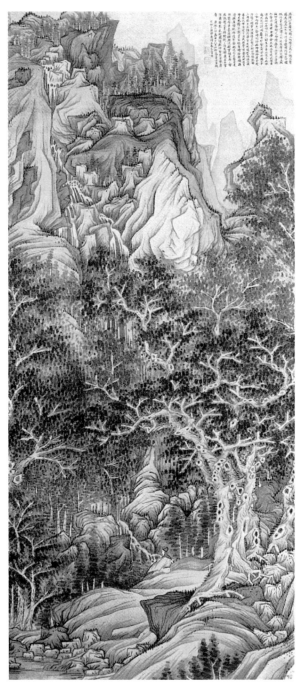

明　陳洪綬　五洩山圖
118.3×53.2cm　絹本墨畫

　　陳洪綬是一位多產的畫家，他的許多優秀創作，鮮明表現了他高潔的品格，更是體現了他可貴的創作態度以及天才橫溢的藝術才華。而他對歷史人物畫更是入木三分，證明他有高深的學問，是後世的畫家所應該學習的地方。

　　陳洪綬對後世的影響，並不止於在本文所說的範圍。他的範圍更是廣泛的，由於他的風格，具有濃厚的民族氣派和裝飾情趣，因而有許多被運用到工藝美術方面。所以我們有時候從一些陶瓷器上所繪的人物，便是用陳洪綬的作品，我們一看就知道那是陳洪綬的面貌，由此可以想像「老蓮畫派」的影響力是多麼廣泛和深入民間。

　　「老蓮畫派」是中國美術史上的一個重要畫派，他的影響將是越來越深遠，也是越來越燦爛的！

波臣派的曾鯨

中國的肖像畫家，如明末清初的「波臣派」創始人曾鯨，便是一個出眾的肖像大師。清代以來，追隨他學畫肖像者很多，影響亦大。

在中國歷史上，肖像畫的產生該是很早的事。據說在商代高宗（武丁）之時，便有「畫像求賢」的故事。漢朝初年，更有宮廷肖像畫師毛延壽，他爲皇帝「畫像選妃」的故事，流行很廣。據說他貪財，便把不願意給他送錢的美人王昭君畫得醜，因此不被漢皇選中，由此可知毛延壽確實是肖像畫的能手。唐代肖像畫家更是層出不窮，其中著名的如閻立本、吳道子、周昉、韓幹、李眞等。他們的肖像畫已達到了「傳神寫照」的境界。而且我們也發覺從唐朝開始，對古代帝王肖像的表現方法，已有兩種。一種便是被稱爲「御容」的標準像。另一種便是把人物置於一般生活之中，卻要表現出帝王與眾不同的莊嚴高貴形象。

唐代閻立本所畫的〈步輦圖〉，畫中的唐太宗李世民，目光奪人，自然地流露出帝王的英氣，卻又帶著一般平民的氣質，是一幅成功的肖像畫。五代周文矩的〈重屏會棋圖〉，畫的是南唐皇帝李璟與其弟景遂、景達、景遏三人奕棋的情形。從畫中的那種把鞋子也脫下來的情形，可知道君臣兄弟之間，在下朝之後的那種輕奕的手足溫情，洋溢於畫中。看來帝王的尊嚴又怎能勝手足之情。這種情況，只有在充滿著「文藝氣息」的南唐皇朝，才能出現的。

從這兩幅畫，我們也不難發覺唐代之後，所有肖像畫家亦成爲了人物畫家。而「肖像畫」者，是必須先要將對象畫得形似，接下來便以形求神。而人物畫卻不一定需要將畫中的人物畫得完全「形似」某一位人物，所以人物畫家允許自由發揮，以表現畫家的感情與思想。但是，中國人物畫創作成果，有許多是體現在肖像畫創作上，古今的肖像畫，都是面對對象直接寫生的。他們經過長時間的鍛鍊觀察、認識、記憶的訓練，從而發展了肖像畫家的概括力和默寫的能力，因而所畫出來的對象使之能達到形神具備的境界。這種對肖像畫的嚴格要求，也同樣地成爲人物畫的必備條件。如南唐顧閎中所作的〈韓熙載夜宴圖〉，便是一個最好的例子。北宋的藝術大師宋徽宗趙佶所畫的〈聽琴圖〉，內中彈琴者正是宋徽宗自己，一旁聽琴的人是奸臣蔡京！這幅人物畫，也是肖像畫，因爲畫中人物不但形神具備，而且是氣韻生動。元代的著名肖像畫家王鐸，多以白描畫像，十分傳神，還寫下〈傳神祕要〉，流傳人間。明清以來，城市工商業經濟繁榮，百姓也喜歡畫像，因此民間出現了不少專業肖像畫家。而曾鯨便是這個時期的一位富有創造性的肖像畫大師，並開創「波臣派」。把中國傳統的肖像畫藝術，推向頂峰。

曾鯨（1564至1647年），字波臣，福建莆田人，但他一生主要賣畫活動地區，是浙江杭州、烏鎮、寧波、餘姚和他僑居的江蘇金陵（南京）。

中國傳統的肖像畫法，在唐宋之時與一般人物畫沒有兩樣，先是用墨線勾出輪廓，然後再在著色之時輕微暈染，到了宋的李公麟之後，才多用白描寫像，亦可說是採用單線平塗的方法。曾鯨的畫像，先是從古代優秀肖像畫藝術中吸取營養，再吸收西洋繪畫的優點而加以變化，終於創造了自己獨有的畫法。如陳衡恪所著的《中國繪畫史》便對曾鯨的肖像畫法說道：「其法重墨骨，而後傳彩加暈染，其受西法之影響可知。」

日本大村西崖所著《東洋美術史》說道：「傳神寫照的名人曾鯨出來之後，

名聲曾轟動一時，在萬曆十年（1582
年），義大利的耶穌教士利瑪竇來華，
善畫，能繪耶穌聖母。曾波臣素來掌握
傳統技法，沒有去模仿，但也吸收了利
瑪竇的畫法來畫肖像畫的。」

　以上兩位美術史家的論斷都是正確
的。

　中國肖像畫素稱「傳神」、「寫眞」或是
「寫照」，但並沒有採用明暗法，曾鯨因
對利瑪竇帶來的文藝復興繪畫感興趣，
當他看到供養於南京教堂的洋畫天主
像，而得到了啓發。所以曾鯨的肖像技
法，是在中國傳統繪畫墨法的「重墨
骨」，強調用筆用墨的特點上，再以墨
線和墨暈爲骨，並從西洋畫的技法中取
得凹凸效果的表現手法，卻又不拘泥於
西畫的按光源所採取明暗法，自創凹凸
法，從而發展了中國風味的肖像畫，這
便是「波臣派」的特徵。

　曾鯨的肖像畫中精品之一，便是〈張
卿子像〉。張卿子是居住在杭州的一位
不願意做官的醫學家。這幅肖像畫勾染
精細，筆筆有神，墨暈色暈之處，正是
恰到好處，而眼眶、鼻樑、兩顴，濃淡
有分，所以不論是淡墨所擦，或是色和
墨兼用，虛實並存，對比強烈，使丘壑
的高下凹凸是自然的形成，富有立體
感，也同時表現出了張卿子「隱不仕」的

高潔品質，至於他所畫的〈王時敏像〉、〈顧與治先生小像〉、〈葛一龍像〉、〈徐明伯像〉都是神氣十足的肖像畫。

清代張庚在《國朝畫徵錄》說曾鯨所寫「項子京水墨小照，神氣與設色者同，以是知墨骨之足重也。」曾鯨的肖像畫法，實是以墨骨為主，尤其是人物的頭部和面部，都是用此法的。而人物的衣服，卻是著重傳統的用筆，是運用簡練線條，流暢秀勁，有時略加渲染即成氣候，為的是有助於突出面部的形象。他的構圖多為全身像，多數不畫背景，即使根據主題需要而需補景的話，也多是別人提筆補之。

陳衡恪在《中國繪畫史》說道：「傳神一派，至波臣乃出一新機杼。」

清代張庚在《國朝畫徵錄‧顧銘條》說道：「寫真有兩派，一重墨骨，墨骨既成，然後傳彩，以取氣色之老少，其精神早傳於墨骨中矣，此閩中曾波臣之學也。一略用淡墨勾出五官部位之大意，全用粉彩渲染，此江南畫家之傳法，而曾氏善矣。」

從這一段記載中可以理解中國的肖像畫，在沒有經過曾鯨改進之前，明代江南一帶的畫家，都是先用淡墨勾線，粉彩渲染的方法。如明代院派畫家謝環的一幅〈杏園雅集圖卷〉中的官場人物，便是先以墨線勾出輪廓，再用粉彩暈染，略分深淺，最後以色線勾出五官。曾鯨所創的「波臣派」，雖同是用淡墨勾出輪廓和五官部位，卻是強調骨法用筆；至於與傳統法不同的是他不用粉彩渲染，而是用淡墨渲染出陰陽凹凸。這種淡墨渲染，儘管是千層萬筆的烘染，卻是渾然一體，不見絲毫痕跡，富有立體感，這便是「波臣派」技法的特點之一。

曾鯨所創的「波臣派」，影響甚大，學之者更多。他的弟子有謝彬、金穀生、徐易、廖君可、劉祥生、沈爾調、張玉珂、陸永、顧宗漢、沈韻、張遠等人，在眾多學生之中，以謝彬最為出色，他

明末　曾鯨、項聖謨合作
秋興八景冊　紙本水墨
美國納爾遜美術館藏

[右頁圖]
明末　曾鯨
王時敏小像
64×42.3cm　絹本設色
天津博物館藏

家在錢塘，上虞人。在暈染方面，謝彬更得其師妙傳。所以《國朝畫徵錄》說他是「受學於閩人曾波臣鯨，筆法大進，為傳神妙手，名聞南北，價重藝林。」

清代康熙、雍正、乾隆年間，波臣一派幾乎控制了整個肖像畫壇，並影響到畫院中的一些畫家。如禹之鼎（生於1647年，卒年不詳），字上吉（尙吉），號慎齋，康熙年間內廷供奉畫師。他的肖像畫如鎮江博物館藏的〈蒹葭書屋圖卷〉，粉彩略重，深受波臣派的影響。

徐璋，字瑤圃，江蘇婁縣（上海松江）人，曾學於沈韻，功夫到家，所畫肖像，更是傳神，是曾鯨的再傳弟子。

然而，也就在這個雍正、乾隆年間，西洋畫技法的傳入，更加旺盛，許多肖像畫已是「不先畫墨骨，純以渲染皴擦而成」，畫院中來了以郎世寧為首的洋畫師，把技法傳給中國畫家，首開中西合璧的肖像技法便是焦秉貞和他的弟子冷枚等人。他們稍變傳統，注重質感，卻讓淡黑墨線不見了，這不但是立了新意，亦改變了波臣派肖像技法！

總而言之，曾鯨所創的肖像畫「波臣派」，提高了中國肖像畫的藝術標準，這已經成為中國美術史上的定論！

漢五官掾閔貢十五歲小儒

句吴顾秉謙題

萬曆丙辰五月曾鯨寫

26 中西合璧的清朝院畫

滿族以強大的武力，把明朝滅亡之後，建立了版圖龐大的滿清帝國。然而，在制度上仍然是繼承了明朝所訂下來的律法與規矩。並且，進一步發展了農業生產與經濟。在文化方面，他們更是注重漢族的傳統，鼓勵滿人向漢人學習文化，這可以幫助減少民族之間的文化磨擦，如清初納蘭性德所寫的詞，是被認為自李後主之後的第一詞人。

由於清代最初幾位皇帝，自順治、康熙、雍正、乾隆等，都非常喜歡繪畫藝術，因此在全國搜羅著名畫家，到宮廷中來為他們作畫。可是，清代宮廷，並不設宋朝所立的翰林圖畫院制度，但對所請來的宮廷畫家，卻設有專門地方，讓他們活動。其中主要有以下兩處：

1.如意館：館址是在圓明園內，凡是繪畫，文史及雕琢玉器，裝潢帖軸的技藝人員，都集中在這裏。

2.南書房：是給以科第出身又以繪畫供奉內廷的宮廷畫家，如王原祁、唐岱、蔣廷錫等人，便不居如意館，而在南書房，以區別他們的高貴身分。

除此之外，還設有「畫院處」，這是根據皇帝旨意，來調度和組織畫家工作的職能機構，而不是供宮廷畫家做繪畫活動的場所。另外為著方便皇帝的召喚和辨別畫家的輕重，清代宮廷設有內廷供奉、內廷祇侯、內務府司庫、內務府員外郎等以待畫家。

由於清初的幾位皇帝，如世祖（順治）、聖祖（康熙）、高宗（乾隆）等，不但喜歡畫，而且自己也能畫能書，所以清代前期宮廷裏的繪畫活動，盛極一時。到了嘉慶、道光之時，對於在乾隆初期所設立的如意館、畫院處仍保持著一定的規模。可是到了咸豐時期，國勢日衰，內憂外患已使咸豐分身乏術，那有心情去賞畫呢？當以英法為首的八國聯軍侵略京城之時，火焚圓明園，如意館也成灰燼了，當時是光緒年間，慈禧太后掌權，她也是一位愛畫的太后，下旨重新設立如意館，主管宮廷繪畫，直至清朝滅亡。

其實中國皇室宮廷設立畫院的歷史，可以說是從五代開始的。當時的兩個小皇朝——南唐和西蜀，都向民間搜集畫家到宮廷進行繪畫創作。到了北宋，由於宋徽宗趙佶本人愛好書畫，又是一位天才洋溢的書畫傑出大師。所以他親自領導畫院的活動，使得北宋的畫院，達到前無古人，後無來者的鼎盛時期。而當時院中名家眾多，並創立畫史上所稱頌的「宣和體」，開一代畫風，同時影響了後代的書畫動向。南宋畫院，便在北宋的基礎上繼續活動。由蒙古人統治的元朝，以武力治國，沒有設立畫院，使得繪畫活動轉向文人士大夫和民間畫匠之中。明朝朱元璋建立政權之後，亦在宮內召集眾多畫家，並設立專門機構，其作品的風格，是繼承了宋代畫院的

[右頁圖]
清　郎世寧
百駿圖（部分）

清　郎世寧
愛烏罕四駿圖
（部分）
國立故宮博物院藏

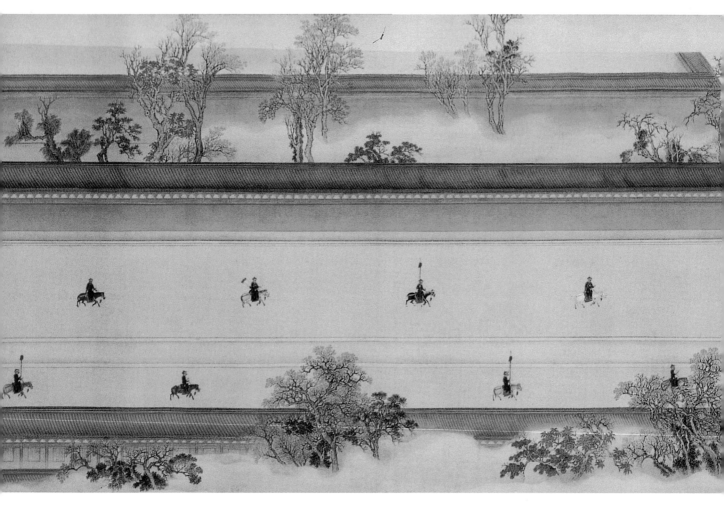

「院體畫」風格。滿清的皇帝雖沒有建立如兩宋和明代的畫院制度，但所設立的如意館和畫院處，是比明代畫院的規模更大，而畫家的創作活動，比明代的院體畫更富有生氣和創新的精神。

清代的畫院的院畫到底有什麼特點呢？眾說紛紜，然而我認為研究清代院畫多年的美術評論家楊伯達的觀點最為全面。他在〈清代畫院與院畫〉一文中，提出了在院畫最盛時期的乾隆朝代院畫的成就，主要有下列四點：

1.發揚五代宋院畫現實主義的優良傳統，典型地反映了當代重大題材和宮廷生活的各個側面。

2.院畫作品有著較高的藝術造詣。

3.西歐油畫和線法畫的傳授。

4.中西結合畫風的形成與發展。

以上四大要點，我認為中西合璧而形成的繪畫藝術風格，是需要大書特書的。正如當代美術評論家聶崇正在〈西

洋畫對清宮廷繪畫的影響〉一文中所說的：乾隆初年，建立了畫院處和如意館，更加擴大了規模，進行繪畫創作活動，這些供奉宮廷的眾多畫家裏，除了中國人之外，還有若干外國人在其中效力，這是我國皇室宮廷建立畫院或類似機構的歷史從來沒有出現過的事情。由於這些畫家的繪畫創作活動，影響所及，故使得清代宮廷繪畫出現了一種中西合璧的新的畫風，這部分作品帶有很鮮明的前所未有的時代特徵。

不錯，中西合璧的藝術風格，是清代院畫的最大的時代特徵。當時在清代皇宮內當宮廷畫師的外國畫家都是歐洲人的傳教士，他們便是郎世寧（義大利人）、王致誠（法國人）、艾啓蒙（波希米亞人）、賀清泰（法國人）、安德義（義大利人）和潘廷章（義大利人）等。這些外國畫家為著適合中國皇帝的審美觀，都先向宮廷畫家學習中國畫的傳統。然後

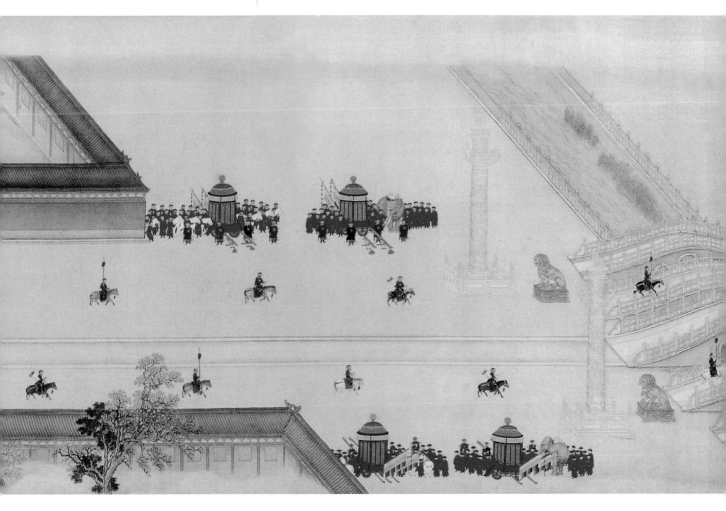

清　王石谷
康熙南巡圖（部分）
67.8×2612.5cm
絹本設色

他們便將西洋畫特色的注重光影、凹凸明顯的立體效果，與中國傳統畫的以線來塑造物象的表現技法結合，創造了前所未有的中西合璧的帶有豐麗色彩的立體感中國畫新面貌。這種特徵，我們仍可從郎世寧等所留傳下來的作品，清楚地看到這一點。

同時，這些歐洲畫家也毫不吝嗇地將西洋繪畫的技法，傳授給中國的宮廷畫家。這也使得中國的宮廷畫家的作品裏，很明顯地看出他們的作品也是「中西合璧」的。當時在畫院裏受到西洋畫風所影響的清代宮廷畫家，大約將近二十人，他們便是：焦秉貞、冷枚、陳枚、羅福旼、金玠、班斑達里沙、八十、孫威風、王玠、葛曙、永泰、丁觀鵬、王幼學、王儒學、張為邦、沈源、于世烈……等。

清代的宮廷畫家吸收了西洋畫的光線明暗變化，將之融合於中國傳統人物畫

肖像描繪上，使得畫中的人物肖像，更富有立體感。例如曾向郎世寧學過油畫的丁觀鵬，他所畫的〈天王像〉，題材雖是來自傳統畫中的道釋人物的脈流畫，又自署是「摹吳道子筆意」，但是從他對天王面部的刻畫，卻是著力強調立體感。他的另一幅〈弘曆洗象圖〉，更是強調西洋的焦點集中法，以及質感等，這顯然都是受外來畫風的影響。再如冷枚所畫的〈梧桐雙兔圖〉，畫中兩隻白兔的眼睛，用白色點出光來，顯得特別生動和亮晶晶，這便是西畫的表現方法。至於準確的造型，強調皮毛質感，亦是取法於西畫的。張為邦所畫的〈歲朝圖〉，畫一圓形花瓶於托座上，但又強調了盆內的靈芝，以及花瓶所插的鮮花，顯得乾淨磊落，色彩又明麗，這也是吸收了西洋畫靜物的畫法於傳統題材中，有其新鮮感。

中國的傳統山水樓閣的畫法，向來是

採用散點透視的畫法，這樣有助於畫家的「移山倒海」，尤其是對中國畫特有的手卷，視點隨著畫面移動，更是變化無窮。但是西方的畫法，因受科學的影響，強調光線和投影，因此畫面富有深遠感和立體感。今看冷枚所畫的〈避暑山莊圖〉，雖是屬於傳統的工筆重彩，亦是中西合璧的成功之作，既富有深遠感和立體感，又不失去中國傳統山水畫的散點透視畫法，是難得的佳作。

清代畫院的一部分畫家，在中國畫的傳統基礎上吸收了歐洲的繪畫技法，逐漸演變成為另一種新的風格，影響深遠，這也等於給清代的院畫，帶來了濃厚的時代色彩和面貌。

如果以畫風來說，清代畫院和明代畫院的作品，在表現形式上，依舊是有不同的。這是因為清代的畫院，容納了不同派系於一院，所以清代的院畫便有多種不同的風格出現，而各派系的藝術造詣各是不同。其中如文人畫派的王原祁和王翬，他們在康熙之時處於畫院領袖的地位，可是到了雍正、乾隆以後，他們的傳脈畫家是唐岱和張宗倉。雖然，唐岱能創造出與其師不同的風格，但其他眾多的四王派系文人畫家只是在固定筆法和佈局中打轉，沒有找出更好的形式來表現山川花卉之美景。所以到了乾隆中期，中西合璧的畫派的健將，如焦秉貞、冷枚、丁觀鵬佔盡了優勢。使得王原祁在畫院的影響日漸衰弱。然而，有些宮廷畫家，更是死守著五代和兩宋的「宣和體」的傳統，其結局亦是與「四王」的派系一樣，終為歷史所唾棄的。但是，宮廷畫院能容納眾多畫院，使他們之間互相競爭，這也是一件好事。

清代設立畫院的另一個意義，便是皇帝要以畫家之筆墨色彩，畫下王朝的盛典和功績。像這一類的作品，真是夠多的了！其中著名和有代表性的便有下列諸畫：

1.王石谷草圖的〈康熙南巡圖〉。合繪

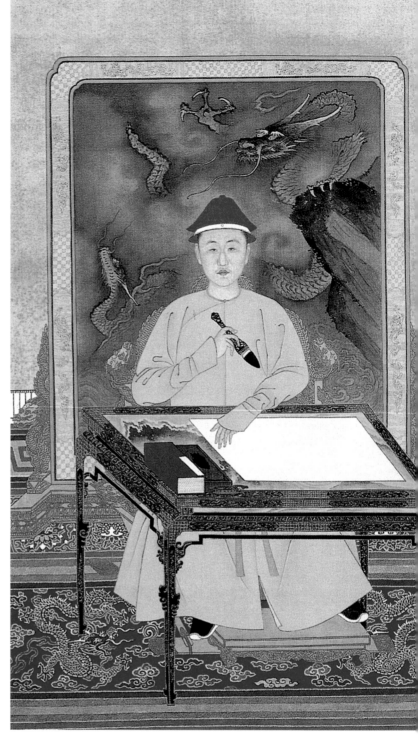

清　王石谷　康熙南巡圖
中的康熙在揮毫
絹本設色

畫家有王石谷弟子楊晉等。

2.王原祁主持畫〈康熙萬壽圖〉。由冷枚等十四人合作畫。

3.焦秉貞作〈耕織圖〉。

4.冷枚作〈避暑山莊圖〉、〈漢宮春曉圖〉。

5.沈瑜作〈避暑山莊三十六景〉。

6.郭朝祚畫〈雍正平准戰圖〉。

7.張邦彥作〈平定烏什戰圖〉。

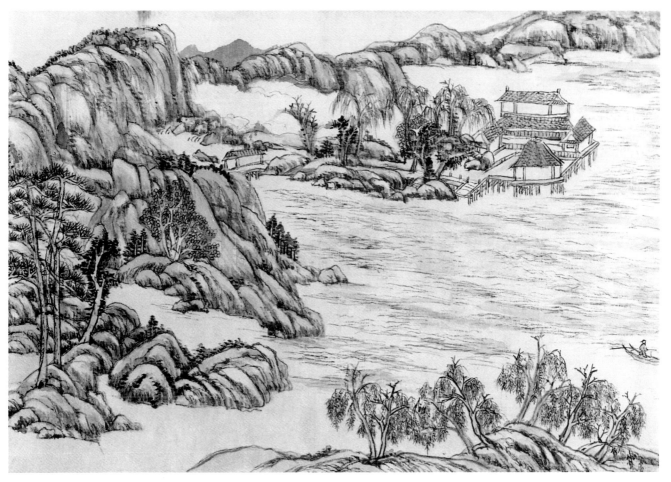

清　王原祁
輞川圖卷　紙本水墨
1711年
大都會美術館藏

8.郎世寧作〈馬術圖〉。

9.王致誠作〈萬樹園賜宴圖〉。

其他的尚有弘曆（乾隆）詔畫的戰爭記功圖，著名有下列幾卷：

1.〈平定伊犁受降圖〉。

2.〈格登鄂拉斫營圖〉。

3.〈呼爾滿大捷圖〉。

4.〈伊西洱庫爾淖爾之戰圖〉。

5.〈黑水解圍圖〉。

以上的畫，尤其是一些戰爭記功圖，畫上雖題上一位畫家之名，其實，這都是宮廷畫家們的合作畫，也可稱爲「合筆畫」。由於畫院的各家筆法不同，技巧難等，再加上中西畫法同出現於一畫，所以畫面就難以達到融會和諧的統一，更不必談到協調了！所以這一類的畫是缺乏完美的藝術性的。但是，由於這些畫是奉「聖命」而作的，所以非常考究，畫家在作畫之前，還需要到原來的地點記錄寫生，把有關形象與環境熟悉之後，經草稿之後才成畫，因此，畫中

的人物和景色，都不失其眞實的面目。從這些畫中，我們仍可以見到一些民居、宮殿、樓閣、交通工具、服飾、武器……等，這都是很有歷史價值的參考資料。

清代的院畫尚有一個前代所未曾畫過的題材，那就是將塞北的風土人情、高山峻嶺、飛禽走獸、苑囿風光、花卉草蟲等，都一一入畫，這與過去院內的畫家只注重畫皇家山水和奇禽珍獸的作風，可以說是有著重大的分別，也帶有鮮明的風格。

以塞北爲題材的清代院畫所以能發展起來，其中最主要的原因便是滿清的民族，本是發源於中國的東北，幾經艱難，才兵強馬壯地統治了全中國。當他們的政權得到安定的時候，做爲皇帝的康熙，當然對塞北故鄉的風光是難以忘懷的。因此，康熙、雍正、乾隆都經常到塞北去巡幸狩獵，並筵宴自己的皇親國戚和蒙古的王公貴族。尤其是乾隆皇

帝，他自乾隆六年開始，便常常北巡避暑狩獵，還在熱河的避暑山莊接見各邊疆民族代表，以及貢使和外國使節等。這種藉狩獵而實是政治活動的盛典，雖是隨行者離不了重要官員，更有畫院的畫家隨側。這些畫家因此有機會親身觀察塞北的山水，再加爲著迎合皇帝的聖意，便盡量搜集素材，而且一路不斷地作畫，而乾隆本人向來喜歡附庸風雅，舞文弄墨，常命院內畫家作各類塞北題材之畫，這也促進了塞北題材院畫創作的繁榮，並屹立於中國的美術史上，閃著光芒。後來民間的畫家也開始以塞北爲題材作畫，其中也包括了揚州八怪的華嵒，也曾畫過這一類的題材。而我也在劉均量老師的虛白齋看過清末的海上畫品。當代，也有不少畫家以塞北題材作畫，尤其是大陸的畫家，更喜愛畫這一類的題材，我認爲多少是受到清代院畫的塞北題材作品所影響的。

清代的畫院的院畫，無論是山水、花鳥、人物，都是不乏人才的。尤其是清初至乾隆、嘉慶年間，幾乎是左右了當時中國的畫壇方向，雄視四方，所以「四僧」、「揚州八怪」都難入宮廷的大門。在此讓我將清朝宮廷畫院的著名畫家的名字，歸爲以下三大類：

山水畫：著名畫家有王原祁、王石谷、黃鉞、唐岱、沈宗敬、王敬敏、張宗蒼、董邦達、錢維城等。其中以王原祁和董邦達的影響力最大。當時的王原祁是任「書畫譜」的總管，控制了院畫的所有創作，以及整理畫論的工作。如王敬敏、張宗蒼、唐岱都是他的學生。董邦達繼承王原祁的職位，繼續領導畫院。董邦達的學生錢維城等人，把他們的老師和董北苑、董其昌稱爲「三董」，由此可知道他當時的地位是很崇高的。但由於「人人一峰，家家子久」，他們在藝術上，並沒有大突破可言。

花鳥畫：著名畫家有蔣廷錫、余省、余穉、陸授詩兄弟、錢中鈺、張爲邦、沈銓、鄒一桂等。

清的院畫所重的花鳥畫風格，是尊惲南田所創立的沒骨花卉的清秀柔媚爲正宗，如畫院的花鳥畫大家蔣廷錫和蔣恆軒父子、鄒一桂等，都是走惲南田的路線，才能得皇帝的歡心，至於其他花鳥畫家，幾乎無一例外。

人物畫：焦秉貞、冷枚、丁觀鵬、黃應湛、嚴宏滋、孫佑、劉九德、沈源、金廷標、姚文瀚等。

畫院中的人物畫，名家雖多，但所畫道釋人物和風俗故事，大都是臨摹追隨古人的足跡。至於焦秉貞、冷枚、丁觀鵬尚能揉合中西畫法，形成了一種新派人物畫的風格，是風靡一時的名家。

最值得一提的事，還是清代皇帝充分利用了畫院的人才，編輯和整理了不少的繪畫理論。如乾隆九年，編撰《祕殿珠林》二十四卷，十九年編撰《石渠寶笈》四十四卷，把內府的藏書、畫及款識題跋等，都加以分類，可與宋徽宗所編《宣和畫譜》比美。最有價值的是王原祁領導主編《佩文齋書畫譜》，他們搜羅和引用明以前書畫論、書畫家傳、書畫題跋、考證等書達一千八百四十四種，編輯成書。這簡直是中國繪畫史上的一部聖經。而另一部《佩文齋題畫詩鈔》，匯鈔歷代題畫詩，上於明代，分三十門，計八千九百餘首，也是研究中國繪畫的一部寶典之作。

平心而論，清代的院畫，雖是大部分以五代宋初董、巨，元代黃、倪爲宗，近又以董其昌爲祖，再以王時敏、王鑑爲師，處處講究「正統」。但是，這也等於把中國的古代繪畫藝術，做了一個大總結，而中西合璧的藝術，他們又做了先鋒。另一方面，清代歷來的皇帝，他們除了對宮廷畫院的畫家十分尊重之外，對於在野的畫家，也是十分尊重的，並且鼓勵他們向藝術進軍。所以，對提高中國繪畫水準，清代皇帝是扮演著積極的作用。

清 黃鉞 繪時華紀瑞
國立故宮博物院藏

[右頁圖]
清 焦秉貞 仕女圖
冊頁 30.9×20.5cm
絹本

27 居派花鳥與嶺南派

中國的花鳥畫，自從出現了五代「富貴」的工筆重彩黃家父子的黃筌和黃居寀，還有徐崇嗣所首創的「野逸」沒骨法。而宋徽宗趙佶集兩家之長創立了「宣和體」，一時金粉絢爛令人醉。到了明、清兩代的文人畫興起，花鳥畫又是一變，如明朝廣東籍院體的林良的水墨花鳥，工中帶意，揮灑自然，別有滋味在心頭。徐渭的潑墨花卉，不拘形似，石破天驚，奇趣縱橫。陳老蓮的拙樸雙勾花鳥，形色皆變，裝飾味長。惲南田的純沒骨法，使得徐家的野逸發展到頂峰。石濤、八大和揚州八怪一生在野，墨戲成真，神韻生動，給柳暗花明的文人畫的花鳥畫另闢渠道。同時也給中國的花鳥畫，帶進了另一個深遠的意境。

清代中葉，中國南方的廣東，自從出現了名列明代畫院之首的林良之後，名家層出不窮。在花鳥畫方面，最為人道的便是出生在嘉慶年間的兄弟畫家居巢與居廉，他們便是在中國美術史上被稱為「居派花鳥」。

其實，從明清以來，擅長畫花鳥的廣東畫家為數不少，他們的畫風多受到中原「吳門畫派」的影響，卻又能含有嶺東風味，如趙焞所畫的牡丹，意態清風；張穆的蘭竹及鷹雀，古拙意深；羅清的指畫墨竹，風姿秀媚。然而真正在清代促進廣東花鳥畫自立門戶的畫家，卻首推出生在嶺南的居氏兄弟。他們以輕巧靈秀的寫生畫風，配合著撞粉撞水的獨家技巧，創造了與同時代的各個畫派不相同的「居派」面目，毫不動搖地屹立在中國畫史上，永垂不朽。

居巢和居廉能創立「居派」，實也是得來不易的。他們兄弟年輕之時，受吳縣（今江蘇蘇州）人宋光寶的教導，並臨摹歷代名畫和努力寫生，才能有此成就。

這兒，讓我先向大家略為介紹二居的恩師宋光寶的生平吧！

宋光寶（生卒年未詳），字藕塘，又字流百，是吳縣（蘇州）人；流寓於廣西桂林。他雖是繼承惲南田的沒骨花卉，卻頗有自己的面貌。他畫花卉，沉著穩厚，毫無輕佻之意。他的為人高潔自愛，畫風也是與品德一樣高潔，故此甚為世人所重。後來他應臨川李秉綬之聘，到廣東教寫花卉，由於他教導認真，並努力提倡繪畫藝術，因而提高了廣東畫家的繪畫藝術水準。

曾經任過廣西按察使張敬修幕客的居巢和居廉兄弟，在桂林環碧園結識了由主人李藝甫從蘇州重聘來的畫家宋光寶和孟麗堂，他們便藉機會拜他們為師。後來宋光寶到廣州之後，居氏兄弟更是不斷向他請教，得益甚多。而廣東自從有了二居的畫派出現之後，更加揚名於全國藝壇，由此可知道宋光寶對廣東的繪畫藝術貢獻不小。當然我們也不應該忘記孟麗堂，他也是多少影響了廣東的畫風。

二居深受其師的影響，向來對於清初花鳥大師惲南田非常仰慕。他們認為自己在藝術上，是惲南田的後學和追隨者，所以居巢把自己的畫室稱為「甌香館」；居廉有時在自己的畫上題「法南田翁」、「法惲草衣」等字句。當然居廉亦忘不了宋光寶和孟麗堂的指導，曾刻

清 居巢 花鳥扇冊
18.5×53.5cm
紙本設色 廣州美術館藏

清　居廉　花卉草蟲冊　各25×26cm　絹本設色　廣州美術館藏

清　居廉　花卉草蟲冊　各25×26cm　絹本設色　廣州美術館藏

「宋孟之間」的印章來紀念他們。其實，二居的風格是與惲南田不相同的，而他們在藝術上的成就，更是遠遠超過宋、孟兩人。他們兩兄弟雖取法於前人，目的是借鑑其表現方法，來抒寫自己的情懷，而不是泥古不化的。

二居當然也曾臨摹過宋人的作品，但是他們更注重寫生，他們畫中的素材，有的是過去不曾入畫的花鳥，這是因為他們熱愛自己鄉土，才把嶺南的動植物真實地寫進畫中。他們常作郊遊，所以不論在豆棚花架之間，或是曠野之上，留意地觀察動植物的生態，並詳細地寫於紙上，從中發現自然界的美。所以，就算是在別人眼中是極其平凡的山花野卉，或是小鳥昆蟲，但是經過二居的藝術加工之後，別具丰彩，另有韻味。這除了是他們對自己鄉土的感情，與別的畫家有所不同之外，另外的一個重要因素，是二居發展了與眾不同的特別繪畫技法，才能自立門戶。

說到二居的特別技法，便是他們在作畫之時，善用粉，並以沒骨的「撞粉」、「撞水」法求得表現特殊的藝術效果。所謂「撞粉」、「撞水」，就是在色彩未乾的時候，注入了適量的粉和水，等到水與粉乾了之後，便會出現一種與眾不同的情趣。二居深得此技的奧妙，運用得恰到好處，使得畫中的花卉草蟲、飛禽走獸，更為生動。如居巢畫的〈花鳥扇冊〉和居廉所畫的〈花卉草蟲冊〉，便有用此法，使得畫中物神韻自然，妙趣叢生。

二居傳人高劍父，對他的老師居廉的撞水撞粉方法，在〈居古泉先生的畫法〉曾說道：「枝幹不用鉤勒的線條，因撞水的緣故，其色則聚於枝幹的兩邊，乾後儼然以原色來作『春蠶吐絲』的鉤勒法一樣。」

接著他又說：「不須刻意渲染，而一葉中的光影凹凸畢現，撞水奧妙在此。」

撞粉與撞水的道理是相同的，區別是

在於水中調有白粉，是用來畫花的。那麼，「撞水」和「撞粉」是誰所創的。高劍父說道：「古人寫花向無撞粉之法，自宋畫院至惲南田時，用粉皆係抹粉、撻粉、點粉、鉤粉而已，未嘗用撞粉法。有自則始自梅生（居巢）。（宋藕塘雖有，而其法略異）惟以粉撞入色中，使粉浮於色面，於是潤澤鬆化而有粉光了。」

由此看來，「撞水」、「撞粉」的技法，是二居所創。他們作畫多用熟紙熟絹，這也是便於發揮「撞水」、「撞粉」之長。而這種特別的技法，對於形成二居花鳥畫的鮮明風格，是具有相當作用的。

居巢（1811至1865年），字梅生，號梅巢，廣東番禺人。他不但能畫，也寫得一手好書法，更能寫詩詞。他的畫的特點是輕描淡寫，但不肯輕易下筆，一花一草，都經過刻意經營，富有詩意。遺憾的是他遺留下來的作品不多。

居廉（1828至1909年），字士剛，號古泉。居巢之弟。早年得到其兄的傳授，畫得一手生動的草蟲花卉。他作畫之時，更能把握「撞水」、「撞粉」之妙處，使得此種新的技法能迅速發展。

居氏兄弟，向來重視寫生，所以能取得物的眞實與神情，所以他們筆下的蟬翼蛛絲，都是極其細微，卻又神氣十足。他們的另一特點，就是將生活中連被文人認爲是「俗」的月餅和粽子都能入畫，而其表現方法也達到雅俗共賞的境界，故此追隨者甚多。可惜在光緒末年，一些學二居之人，只懂得臨摹之法，終日調弄脂粉，不去寫生，使得「居派」的畫一落千丈，甚至被譏爲「居毒」，其實這都不能歸罪於二居的，而是跟隨者自己錯矣！

值得慶幸的就是在居廉的門下，出了兩位極爲傑出的畫家。他們便是從小投在居廉門下學畫的高劍父和陳樹人。他們都是番禺人，他們除了接受二居眞傳，打下紮實寫生基礎之外，後來還到

東洋學畫，回到中國之後，創立了革新畫風的嶺南派。而「嶺南派」的獨樹一幟的藝術風格，是受到中外人士所推崇的。當代中國畫史上把高劍父及其弟高奇峰，還有陳樹人等合稱爲「嶺南三傑」。而當代受高劍父影響的楊善深，又自立門戶，創下了「楊門畫派」。

雖然嶺南畫派與「楊門畫派」的風格與居派是不大相同的，但是高劍父和陳樹人都是居廉所培養出來的畫家，其淵源是難以割斷的。所以大家也就公認居廉是「嶺南派」的奠基人。

總而言之，二居的花鳥畫是輕巧飄逸，風雅明媚，故深得大家的共鳴！

清　高劍父
鴉鶘圖軸
112.8×57.5cm
紙本設色
上海博物館藏

28 海上畫派的新意

中國清代的繪畫，「四僧」、「四王」、「院畫」、「揚州八怪」是繁盛於康熙、雍正、乾隆所統治的期間。可是到了嘉慶、道光年間，內憂外患，大家實也沒有心情去欣賞書畫藝術，畫壇一片寂靜。

一場「鴉片戰爭」導致夜郎自大的中國把門戶大開放。沈睡的中華民族才開始從夢中覺醒，亦感到西方進步的工業是強國之道路；西方的文明制度，也不失其立國的重要性。因而在光緒年間，中國的政治經濟進行了一些改革，人民生活因此比較安定。就在這個時候，不少中國畫家也起來反對復古派和保守派的正統作風。他們對以前在野的畫家如陳淳、徐文長、陳洪綬、四僧、揚州八怪的大膽創新風格，感到心服。於是他們揭竿而起，走上了革新的道路。同時，亦衝破了嘉慶、道光以來的死氣沈沈的局面。這些畫家因為活動在上海，所以中國畫史稱他們是「海上畫派」，也簡稱「海派」。他們的出現，等於給垂死的清末畫壇，帶來一道金光。

海上畫派起於趙之謙，盛於任頤和吳昌碩。然而這個畫派的形成也與清初的「金陵八家」有相似之處。他們雖都是文人畫家，風格卻是不同的，只不過是因為他們居住和活動於上海，所以大家才把他們稱為「海上畫派」。潘天壽在他的《中國繪畫史》一書中，還把趙之謙和任頤稱為「前海派」，又把吳昌碩稱為「後海派」。那麼，在清初和中葉本是沒有畫家集中的上海，為什麼在短短時間內成為名家雲集之處呢？

上海，本是一個不引人注目的漁村，但在鴉片戰爭以後的一、二十年間，一躍而成為中國的大都會。在一八五三年英國首先在上海設立麥加利銀行，接著列強的外國銀行和商行紛紛在上海設立，大量的洋人和大量的洋貨，不斷在上海登陸，然後才分散到內地各處。中國各地的富豪商賈，也攜著大量資金來到十里洋場的上海，祈望有所發展。人口的增加，造成了上海需大量的住宅和

清 趙之謙
五色牡丹圖
147×79.5cm 紙本設色

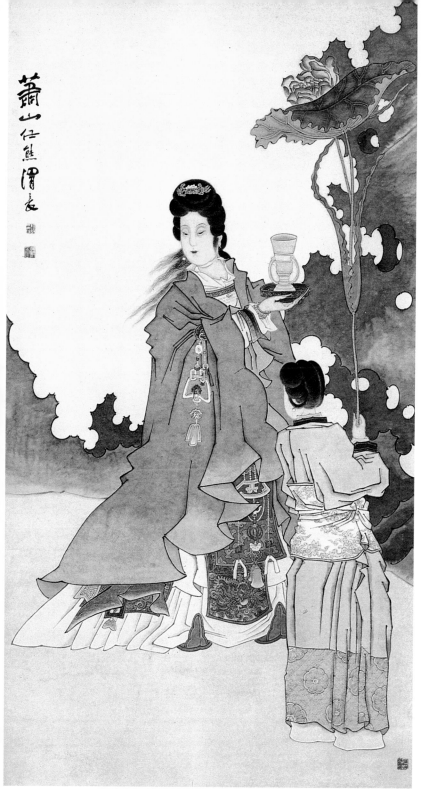

清　任熊　人物圖
146×80.5cm
紙本設色

大廈，才能趕上人口的迅速膨脹，因而房地產在上海非常蓬勃，先進的建築物一棟棟地建起來了！據說當時在上海的廣東與福建人，便達到十三萬人，江浙的富商巨賈的人數，更是遠遠超過這個數目。由於上海天然的優越條件，再加上外商的銳利投資眼光，上海終於成為中國對外的一個最大海港，同時也是中國海陸運輸中心，所以不到二十年的時間，上海終於取代了蘇州、揚州和廣州

的地位，一躍而成為中國近代先進城市，同時也是遠東的重要商業城市。

在中國近代史上，一切的先進科學技術的採用和發明，首先是在上海進行的。如鐵路（1866年），電報、電話、自來水(1875年)、印刷、報紙（如《申報》）於1872年創刊）。至於海運通航、攝影等，也都是在這裡走其第一步的。經濟的繁榮，使得文化也有大展拳腳的機會，更何況中國各省的富豪也帶來了不少的文物書畫，到上海來附庸風雅。就在這樣的複雜歷史背景下，本來是畫家不多的上海，頓時畫家日增，並且漸漸成為畫壇重鎮。當時在上海的畫家如雲，著名的便有張熊、任熊、趙之謙、胡公壽、虛谷、任薰、任伯年、朱夢廬、吳石僊、蒲作英、錢慧安、倪墨耕、吳昌碩等。這些名家，到了上海之後，都是以賣畫為生，所以各施所能，創新求異，他們終於形成了中國近代繪畫史上的一大流派—「海上畫派」，儘管各家的風格相異。

由於上海畫派的畫家眾多，我卻妙筆不能生花，只好向大家略為介紹趙之謙、「三任」的任熊、任薰、任預、還有「任派」的任頤；虛谷，以及「吳派」的吳昌碩等的生平與藝術特色！

趙之謙（1829至1884年），字益甫、撝叔，號悲盦、無悶，浙江紹興人，是咸豐舉人，因北上京師，會試不被錄取，便以賣畫為生。後來他到江西主修《江西通志》，志成之後，歷任江西鄱陽和南昌等縣的知縣，以「七品官」終其身。後來他到了上海，再度以賣畫為生，成為近代畫史上的一大家。他擅長寫意花卉，早年師法陳淳、陸治諸家，也受八大和石濤的影響。他以書法金石入畫，因他的書法是以隸書、魏碑入手；篆刻取法秦漢，印文渾樸，常以鐘鼎文和碑刻字體入印，自成一格，這也是有助於他寫意畫上的成就。

趙之謙所畫的梅花，用墨飽滿，筆力

穩健，線條有力，突破歷代墨梅的場
面，至於他寫赭色菊花所採用的沒骨
法，是創新的風格。後來吳昌碩畫菊，
便是私淑於他。他以金石和書法入畫的
嘗試，得到成功之後，直接影響了後海
派的畫風，也同樣地追求有金石風味。

任熊（1822至1857年），字渭長，號湘
浦，浙江蕭山人，是從村熟學畫而來
的。他得到名詩人姚燮推薦，才露頭
角。後來定居上海，以賣畫爲生。他精
於人物畫，宗老蓮畫派陳洪綬的人物造
型，故畫法清新活潑，亦精於山水畫。
他的人物山水畫，十分調和，詩意洋
溢。巨作山水畫〈十萬圖〉，反映了他的
萬丈豪情，是山水畫中的精品。可惜他
逝世時年未過四十，不然成就更大。他
的兒子便是任預（1853至1901年），字立
凡，得他的眞傳，無論在山水、人物和
花鳥，都很出色，也發揮了「任家筆法」
的長處。

任薰（1835至1893年），字阜長，舜
琴，是任熊的弟弟。作風與任熊接近，
人物畫也是私淑陳洪綬。僑居上海，以
賣畫爲生，他精於人物和花鳥，山水畫
的作品不多。他留傳下來的花鳥人物作
品不少。他的人物畫風格，秀麗勁健，
極有情趣。

任伯年在年輕之時，也曾向他學畫。

任頤（1840至1896年），初名潤，字小
樓，後字伯年，浙江紹興人，父親任淞
雲，是一個民間畫師，也是他的繪畫啓
蒙者。他十四歲到上海謀生，原在扇莊
當學徒，後來得到任熊、任薰教導，繪
畫技法大進，是一位早慧畫家。他很年
輕之時便以賣畫爲生，三十歲的時候，
畫名已經遠播，南北各處，向他求畫者
陸續不斷。他也與吳昌碩、蒲華，王秋
言、吳友如、蔣石鶴等都有繁密來往。
當時名重江南的張熊已經年邁，任伯年
還經常去向他請教。吳昌碩比任伯年年
輕五歲，他初來上海之時，曾向任伯年
請教，故兩人的關係是亦師亦友的。

清　任薰
花鳥四屏之一、二
各140×37.5cm　紙本設色

任伯年的繪畫藝術是集合了元明諸家
之長，再吸收了西洋技法和民間藝術的
優點，大膽地衝破了正統派的束縛，自
用我法地創造了「任派」風格，從而將中
國的繪畫藝術推向另一個新的階段，尤
其是他的肖像和人物畫，任伯年是革新
現代中國繪畫藝術的先驅者。

任伯年的肖像畫對象，包括了海上的

眾多著名畫家，如虛谷、胡公壽、趙之謙、任薰、吳昌碩等。他不但把他們畫得形似，更是神似，達到氣韻生動的意境。尤其是他為吳昌碩所畫的〈寒酸尉像〉，工筆寫意一齊用上場，是一幅生動的寫真，令人歎為觀止。他的傳神祕訣，主要是他有背摹默寫的絕技。任伯年向來注重寫生的長期藝術鍛鍊，才能在剎那間抓住對象的眼神、手勢和典型的細節，然後一筆一墨地刻畫出人物的精神。這種特點，他的人物畫上表現得淋漓盡致。

我非常喜歡任伯年在一八八二年所畫的一幅〈小紅低唱我吹簫〉的人物畫。他用帶著感情的線條，畫出了低眉啟齒，十指輕翹的小紅，正在低低地唱吟。而

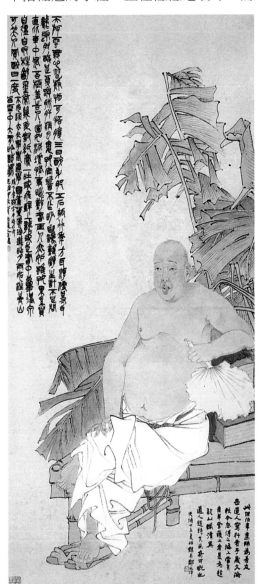

清　任頤　蕉蔭納涼圖
129.5×58.9cm　紙本設色

[右上圖]
清　任頤　酸寒尉像
164.2×77.6cm　紙本設色

[右下圖]
清　任頤　牧童
31.5×36cm　紙本設色
北京故宮博物院藏

她眉目之間盡是情，真是深深牽動著觀眾的心。〈風塵三俠〉是徐悲鴻所收藏的任伯年畫軸之一。畫中三俠的性格，他在寥寥數筆之間，把紅拂女的似言若語，李靖的凝思，虯髯客的豪氣，於靈秀的筆墨中呼之欲出，妙極。「蘇武牧羊」亦是任伯年喜歡的題材，我見過新加坡藏家楊啟霖所藏的〈蘇武牧羊〉，畫中的蘇武忠氣逼人，不失是一位頂天立地的民族英雄。而已故藏家陳之初所藏

的〈八仙圖〉（四幅，每幅二仙），更是仙氣十足，令人神往。另一幅巨作〈群仙祝壽屏〉，色彩瑰麗，點出了仙界的輝煌燦爛境界，從這幅畫可看出任伯年是一位能在濃墨重彩的格調上，兼以淡彩淡墨協調之，造成令人望塵莫及的妙境。至於他的其他傳世人物畫，都是一樣動人。

任伯年確實是一位天生的大畫家，他真是無所不能，無所不精，他的花卉草蟲、飛禽走獸，都是畫得與人物一樣精妙，我敢說在他筆下的事物，都是涉筆成趣的藝術造型，而且造型還是新穎獨創的。如他所畫的麻雀，輕巧動人，尤其是迎著風兒展翅於花間的麻雀，更是生動。而高飛的燕，傲翼人間，美極了。至於他的花卉，也是詩意萬千。

任伯年注重「骨法用筆」。他好用典型的釘頭描，他把這種線描經過藝術的加工，強調了線的波折和流暢的變化。所以，他的線條既含蓄，又有勁健彈性。用色方面，任伯年善於運用多種色層的紅色，在中國傳統的朱砂胭脂、硃膘之外，他又大膽地採用了前人不敢用的洋紅，他以洋紅畫楓葉、鳳仙、紅菱等，更以洋紅摻著朱砂畫梅花與桃花。他把鮮明的紅色，造成一個響亮的色彩，然後經過紫色、淺黃、粉白的過度，來與傳統的石青、石綠等相映，從而達到多色調的意境。任伯年的墨彩，更是豐富華滋，他喜用渴筆、淡彩來表現出自然界的美，並達到藝術的韻味。

遺憾的是任伯年逝世之時只有五十六歲，真是英年早逝。與他交往近三十年的另一位大畫家虛谷所送的輓聯，充滿了惋惜之情。輓聯是這樣寫的：

筆無常法，別出新機，君藝稱極也
天奪斯人，誰能繼起，吾道其衰乎

任伯年是中國近代繪畫史的藝術大師，他的筆墨包含著他獨有的氣質、涵養、性情和天才，他不但影響同時代的畫家，也影響到後來的畫家的風格。

清　吳昌碩　紅杏圖
紙本著色

[左圖]
清　虛谷　花鳥走獸
紙本設色

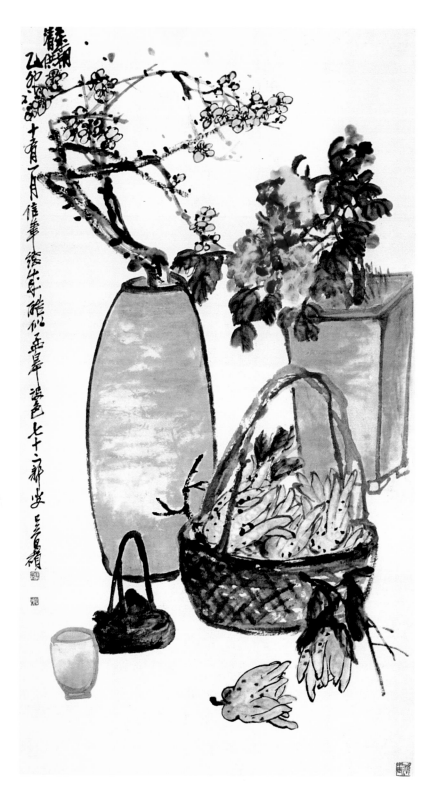

清　吳昌碩　歲朝清供圖
紙本設色

是近代的大家之一。

吳昌碩（1844至1927年），原名俊、俊卿，字昌碩、倉石，號缶廬、苦鐵、大聾。浙江安吉人，寓居蘇州，後來定居上海。少年生活清苦，但求學甚勤，無錢買紙，卻筆蘸清水在磚上習字。

吳昌碩工詩，書法最拿手的是石鼓文。他又能刻印，遠宗秦漢，近取浙、皖之長而自立一格。光緒卅年（1904年）篆刻家丁輔之等發起成立「西泠印社」，吳昌碩被推選爲社長，由此可知他甚得大家的尊重。吳昌碩在書法、篆刻上的造詣，幫助了他在繪畫上的成就。

吳昌碩卅多歲才學畫，直到四十歲之後，才肯以畫示人。他是一位花卉大家，上溯沈周、徐渭、八大、石濤和揚州八怪中的金多心、李復堂，近則受趙之謙和任伯年的影響。他融合眾家之長，再加上金石和書法的味道，使得他創出與眾不同的「吳派」花卉風格。他七十歲之後的作品，登上藝術頂峰，習他者越來越多。

他畫梅花，見其篆書功力；畫葡萄、紫藤，有狂草奔放之風。正如他自己所說的：「草書作葡萄，筆動走蛟龍。」至於其他如天竹、菊花、牡丹、荷花、山茶，都是氣勢磅礡，筆力穩健。他的用色用墨非常到家，是晚清最有成就的花卉藝術大師。

吳昌碩在中國近代畫壇上影響甚大，現代畫家有許多是出自他的門下。齊白石非常敬佩他的成就，曾寫詩道：

青藤八大遠凡胎，缶老衰年別有才，

我願九泉爲走狗，三家門下轉輪來。

中國清末的畫壇，強調文人畫不但是書畫同源，更具有金石味道。其中主要原因是那時漢、魏碑文出土漸多，探討鐘鼎、碑碣、印璽、封泥的學者越來越多，使得金石學與書法研究，出現了新的局面，和影響到當時的繪畫風格了！

總之：「海上畫派」的興起，給清末寂靜的畫壇，好像是打了一支強心針。

虛谷（1824至1896年），原姓朱，本籍徽州，家住江都。曾任清廷將官，後來厭世，削髮爲僧，卻不禮佛不茹素，是一位「花和尚」。虛谷的畫受「新安畫派」程邃的影響，筆墨在稚拙之中，益見其奇峭雋雅。他畫花卉，畫金魚，造型奇特，創下了一個新的風格。虛谷筆墨含蓄，多數是運用枯筆偏鋒，造型樸素，

國家圖書館出版品預行編目資料

中國歷代畫派新論＝New Debate on Chinese
Painting Schools ／ 劉奇俊著
-初版，台北市：藝術家出版社：民 90
面： 公分----
參考書目：面

ISBN 957-8273-84-3（平裝）
1. 繪畫- 中國- 歷史

940.92 90002261

中國歷代畫派新論
New Debate on Chinese Painting Schools
劉奇俊◎著

發 行 人　何政廣
主　　輯　王庭玫
編　　輯　江淑玲、黃舒屏
美　　編　柯美麗
出 版 者　藝術家出版社
　　　　　台北市重慶南路一段 147 號 6 樓
　　　　　TEL：(02)2371-9692~3
　　　　　FAX：(02)2331-7096
　　　　　郵政劃撥：01044798 藝術家雜誌社帳戶

總 經 銷　時報文化出版企業股份有限公司
　　　　　中和市連城路 134 巷 16 號
　　　　　TEL：(02)2306-6842

南部區域代理　台南市西門路一段 223 巷 10 弄 26 號
　　　　　TEL：(06)2617268
　　　　　FAX：(06)2637698

製　　版　新豪華彩色製版印刷有限公司
印　　刷　欣佑彩色印刷有限公司
初　　版　2001 年 3 月 15 日
再　　版　2007 年 9 月
定　　價　新台幣 680 元

ISBN　957-8273-84-3
法律顧問 蕭雄淋
行政院新聞局出版事業登記證局版台業字第 1749 號